Contraste insuffisant
NF Z 43-120-14

R 891.
B.

2832

THÉORIE CIRCONSPHÉRIQUE

DES

DEUX GENRES DE BEAU

AVEC APPLICATION

A

TOUTES LES MYTHOLOGIES

ET

AUX CINQ BEAUX-ARTS.

PAR M. CORDIER DE LAUNAY,

INTENDANT DE JUSTICE, POLICE ET FINANCES DE SA MAJESTÉ TRÈS-CHRÉTIENNE EN LA
PROVINCE DE NORMANDIE. A PRÉSENT CONSEILLER D'ÉTAT DE SA MAJESTÉ IMPÉRIALE
EMPEREUR ET AUTOCRATEUR DE TOUTES LES RUSSIES.

In antiquis est sapientia, et in multo tempore prudentia.
JOB. CHAP. XII. VERS. 12.

A BERLIN, 1806.

A

SA MAJESTÉ IMPÉRIALE

ALEXANDRE PREMIER

EMPEREUR ET AUTOCRATEUR

DE TOUTES LES RUSSIES.

SIRE,

Le dernier devoir de l'honnête homme est de périr avec la foi, avec le roi, avec les lois de son pays. Ce qu'il perd alors, il ne l'eût pas emporté de la terre. Dieu lui en garde la récompense. Les malheureux ne sont pas lui.

Il étoit digne du sang antique autant qu'illustre de Votre Majesté Impériale, *de recueillir les débris de pareils naufrages.*

Sujet et serviteur de l'auguste père de Votre Majesté Impériale, *sujet et serviteur de Son auguste fils, je goûte en ce moment une des plus douces jouissances de l'âme, en mettant sous la protection de mon maître ce foible enfant de ma pensée.*

S'il paroissoit petit à d'autres yeux, il sera grand peut-être aux yeux de ma patrie adoptive, et l'est aux miens par le sentiment qui l'accompagne.

SIRE,

Le dernier devoir de l'honnête homme est de périr avec la foi, avec le roi, avec les lois de son pays. Ce qu'il perd alors, il ne l'eût pas emporté de la terre. Dieu lui en garde la récompense. Les malheureux ne sont pas lui.

Il étoit digne du sang antique autant qu'illustre de VOTRE MAJESTÉ IMPÉRIALE, de recueillir les débris de pareils naufrages.

Sujet et serviteur de l'auguste père de VOTRE MAJESTÉ IMPÉRIALE, sujet et serviteur de Son auguste fils, je goûte en ce moment une des plus douces jouissances de l'âme, en mettant sous la protection de mon maître ce foible enfant de ma pensée.

S'il paroissoit petit à d'autres yeux, il sera grand peut-être aux yeux de ma patrie adoptive, et l'est aux miens par le sentiment qui l'accompagne.

C'est dans cette situation, Sire, *que prosterné aux pieds de Sa personne sacrée, je suis avec le plus profond respect*

DE VOTRE MAJESTÉ IMPÉRIALE

*le très-soumis, le très-fidèle
serviteur et sujet,*
Cordier De Launay.

AVERTISSEMENT.

Nous avons aujourd'hui des milliers de bons livres, des millions de mauvais livres, des milliards de livres.

En conscience, je ne connois plus d'auteurs excusables, que ceux qui par un livre diminuent la masse des bibliothèques, et ceux qui par un livre reculent les bornes des connoissances humaines. L'unique faveur que je demande à mes lecteurs, c'est de juger le présent livre d'après cette opinion.

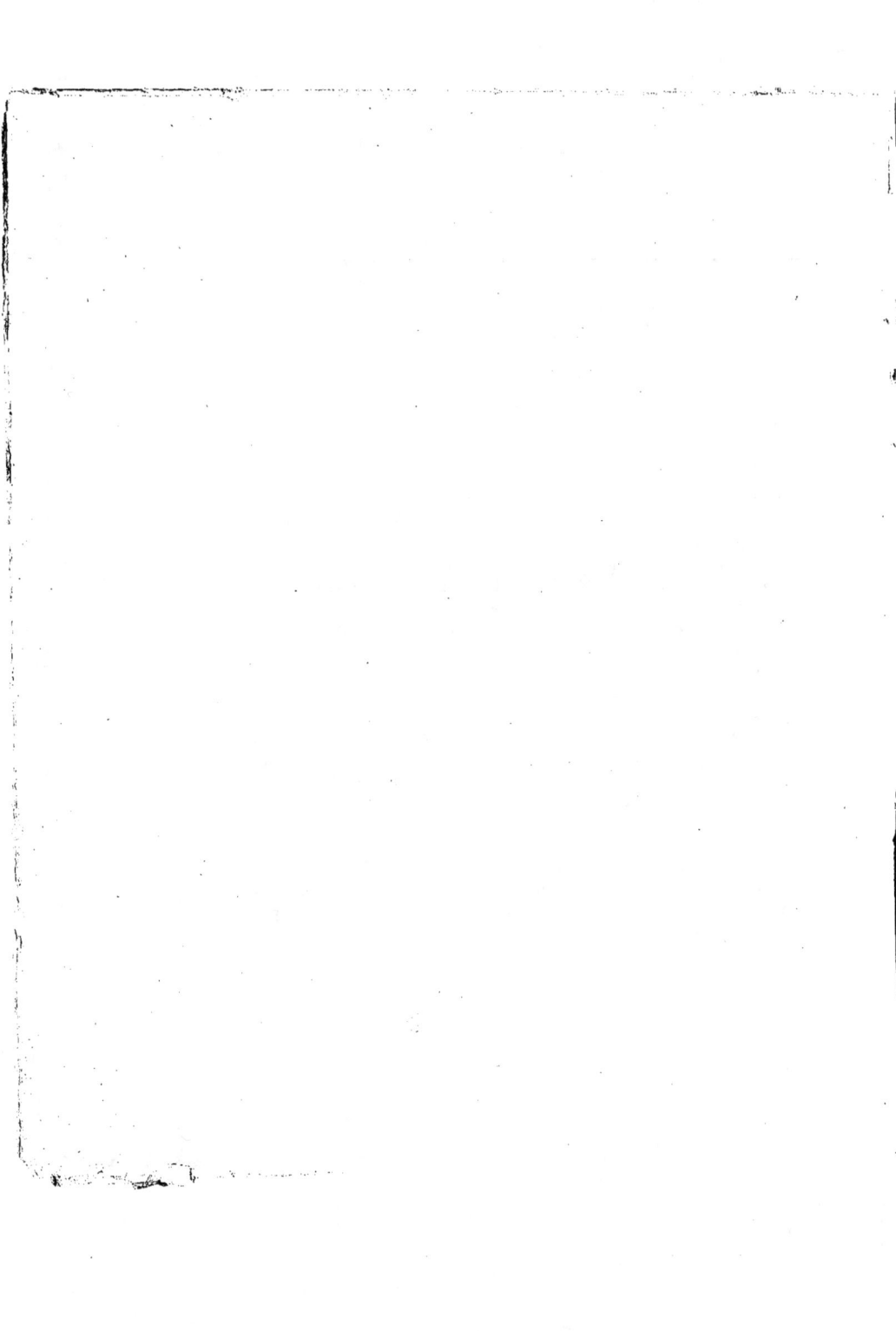

Tous les auteurs qui ont traité du Beau, remarquent comme de concert, que les choses dont on parle le plus parmi les hommes, sont ordinairement celles que l'on connoît le moins. Jamais maxime ne fut plus applicable que l'est celle-ci à notre sujet. On ne cesse, en effet, de parler du Beau, on le recherche dans la nature, dans l'art, et nonobstant on n'a jamais pu réussir à le définir, ni même à s'accorder sur les qualités constitutives et sur les règles décisives du Beau.

Qu'est-ce que le Beau? Qui fait qu'une chose est belle? Tout le monde ignore le premier point: il y a des opinions diamétralement opposées sur le second. A la suite des méditations les plus profondes, des dissertations les plus ingénieuses, nous restons comme auparavant, ignorant l'essence du Beau, et disputant sur les qualités et sur les règles du Beau. Contente de nous faire jouir, la nature nous dérobe les principes originels de nos jouissances, et rarement nos connoissances ont-elles assez d'étendue pour embrasser un grand ensemble.

On ne sauroit parler du Beau qu'à deux titres:
1°. Comme Métaphysicien.
2°. Comme auteur didactique.

Comme Métaphysiciens, Platon, Saint-Augustin, Wolf, Crousas, Hutcheson, le père André jésuite, ont, je crois, dit du *Beau* tout ce qu'on en peut dire; mais attendu qu'en métaphysique, on ne connoît strictement l'essence de rien, leurs définitions qui se combattent victo-

rieusement, s'entre-détruisent l'une l'autre. Leurs méthodiques divisions en *Beau absolu, Relatif, Primordial, Subalterne, Naturel, Artificiel, Réel, Apparent,* etc. nous ont laissés, quant aux essences, dans une ignorance suffisamment prouvée être invincible. Les inutiles efforts de tant d'illustres génies doivent nous rendre circonspects. On trouvera dans l'Encyclopédie, à l'article *Beau,* l'exposition bien raisonnée de leurs systèmes.

Comme Didactique enfin, on peut, sans prétendre remonter à l'essence du Beau, s'efforcer d'après les exemples et les opinions, d'en énumérer les qualités positives, d'en asseoir les règles conventionnelles par rapport aux arts. Sous cet aspect, depuis la poétique d'Aristote jusques à celle de Despréaux, et au traité des beaux-arts réduits à un seul principe de Mr l'abbé Batteux, tous nos auteurs se sont servilement copiés. Tous ont tourné dans le même cercle de règles et de système. Il s'y agit toujours d'un *Beau unique,* de l'imitation exacte. C'est toujours le système grec, adopté, traduit, paraphrasé. Nous sommes éloignés de rejeter leur genre de *Beau* et leurs principes; mais nous ne recevrons ni le premier ni les seconds comme exclusifs. Le système dont nous allons tracer l'esquisse, a le mérite d'être double et tout-à-fait nouveau. Il est aussi complet qu'universel. Cette découverte nous est absolument propre, et quoique présentée peut-être sans tout le développement dont elle seroit susceptible, elle frappera, je crois, autant par son évidence que par sa simplicité.

Suivons d'abord la nature sans ambitionner d'en percer le voile, et partons d'un point connu.

Je vois un objet naturel ou artificiel; j'en reçois une impression agréable, et transportant, par une forme d'expression abréviative, ma sensation à la chose qui l'occasione, je m'écrie: cela est Beau!

— Qu'est-ce que le Beau? me dira un philosophe plus raisonneur que sensible; qui constitue ce que vous appelez Beau? qu'est-ce que le *Beau en soi, essentiellement,* et détaché de cette sensation qui vous fait parler?

— Je l'ignore, et vous aussi, lui répondrai-je. Ma forme d'expression affirmative de telle essence dans l'objet, n'est au fond que l'expression affirmative de la sensation qu'il me cause, et du jugement que j'en porte. C'est une manière d'abréviation reçue. Nous ne connoissons strictement l'essence de rien, aucune essence. Votre *Beau en soi,* détaché de mon âme qui sent et juge, est une chose hors de moi, ne m'est plus rien. Voilà, je crois, en toute essence, le noeud, l'explication de l'invincibilité de notre ignorance. Adressez-vous aux Platoniciens, aux Augustiniens, aux Leibnitiens, etc.; je ne suis, moi, qu'un amateur des beaux-arts. Si vous voulez causer, rabattez-vous sur une région plus voisine de la terre. Prenez mon expression pour ce qu'elle signifie. Descendons au *Beau relatif,* et renfermons-nous dans les arts. Dites-moi vous-même, Monsieur; quelles sont dans les arts les qualités que doit avoir un ouvrage pour qu'il me plaise et que j'en reçoive une impression telle qu'elle me fasse m'écrier: *Cela est Beau!* en un mot, quelles sont les règles positives et conventionnelles du *Beau artificiel?*

— Oh? répliquera mon homme d'après Aristote, Horace, Vida, Despréaux, Batteux, etc.: il faut qu'on trouve dans cet ouvrage: l'uniformité dans la variété, la régularité, l'ordre, la proportion, la symétrie. Il faut que cet ouvrage soit une imitation exacte de la *nature: que* le rapport de toutes ses parties entr'*elles* le constitue *un:* qu'il réunisse les trois unités, de tems, de lieu, de sujet: que le sujet principal y domine: que les accessoires y soient subordonnés: qu'il y ait convenance, suite, analogie, justesse, cohérence, etc. etc. La nature elle-même a comme par instinct suggéré ces règles aux premiers artistes. Le concert unanime les a consolidées. Les auteurs didactiques n'ont fait que les recueillir après-coup. L'exemple, le consentement général rendent leurs lois irréfragables. Demandez aux académies!

— Fort bien. Mais, si en supposant mon philosophe *tant soit* peu largement instruit et de bonne-foi, je prends un globe géographique, et que lui faisant promener un regard circonsphérique sur notre

planète, je lui montre les dix-neuf vingtièmes des nations, et même des peuples tout autant civilisés que l'ont pu être les Grecs et les Romains, pratiquant les cinq beaux-arts tout à rebours de ces règles, s'enthousiasmant pour des chef-d'oeuvres où l'on ne trouve ni uniformité dans la variété, ni régularité, ni ordre, ni proportion, ni symétrie, ni imitation exacte de la nature, ni rapport entre les parties, ni domination du principal, ni subordination d'accessoires, ni convenance, ni suite, ni analogie, ni liaison, ni justesse, ni cohérence, etc. etc.; j'embarrasse fort mon philosophe et ses académies.

Escaladons le cercle de *Beau unique* tracé autour de nous par quelques auteurs trop circonscrits eux-mêmes dans le cercle d'objets et de raisonnemens particuliers à leur patrie. Laissons les académies, les universités régenter à leur aise chacune chez soi, et les pédans, les hommes superficiels de tous pays accuser leurs voisins de barbarie, de mauvais goût. Obligés de reconnoître l'insuffisance d'un système bon, mais partiel, examinons si la nature qu'on veut toujours ramener au simple, ne se trouveroit pas ici complex: s'il ne se trouve pas deux sources où l'on n'en veut apercevoir qu'une.

Telle est la route qui m'a conduit à une découverte si réelle, si fort à notre portée, qu'on ne concevra point comment elle a pu jusqu'à présent échapper à tous les yeux. Je vais prouver, qu'au lieu d'un seul *Beau*, d'un *Beau unique* dans les arts, il y a deux *Beau* d'un rang égal, existant par-tout, mais y régnant inégalement, de manière qu'ici, c'est l'un, que là, c'est l'autre qui domine. J'indiquerai succinctement les causes de cette inégalité de domination, de cet ascendant local et réciproque de l'un sur l'autre. Tout sujet de dispute, tout prétexte d'inculpations et d'invectives vont s'évanouir. Depuis les Islandois, les Russes, jusqu'aux Africains; depuis les académies artistes et littéraires des Iles angloises, de France, de Rome, jusques à celles de Bénarès, de la Chine et des îles du Japon, tout désormais va vivre en paix, fraternité.

Ce n'étoit pas une petite affaire que d'établir ainsi la paix univer-

selle et perpétuelle dans les beaux-arts, surtout entre les républiques des lettres.

Entrons sérieusement en matière, et puisque j'introduis mon lecteur dans une route à lui tout-à-fait inconnue, il faut au moins en débutant, qu'il consente à se laisser conduire. Je ne lui aurai pas plutôt découvert ma région nouvelle, que la confiance lui naîtra, qu'il me devancera peut-être lui-même à pas de géant.

Puisque le *Beau relatif*, le seul applicable aux arts, dérive du rapport de l'objet artificiel avec la sensation, il convient d'abord d'examiner ces deux points: l'objet, et la sensation.

DE L'OBJET ARTIFICIEL.

L'homme ne sauroit imaginer aucune forme. Dieu ne nous a point attribué cette prérogative, qui seroit en quelque sorte une faculté créatrice dans un sens strict. Qu'on mette tant qu'on voudra son esprit à la torture, je défie tel homme que ce soit, d'imaginer une forme nouvelle. Nous acquérons la connoissance de toutes les formes apparentes ou réelles que la nature nous présente. Par de-là *cette connoissance, nulle sensation, nulle idée.* C'est pour nous l'inconnu, le néant. Les formes mêmes de l'architecture, de la géométrie, ont leur type dans les ouvrages du créateur. Un objet artificiel n'offre donc en dernière analyse que formes prises ou copiées de la nature. Or, dans quelqu'espèce d'art que ce soit, l'homme a, quant à l'emploi de ces formes toutes naturelles, deux pouvoirs marchant parallélement, mais bien distincts. Ces deux pouvoirs sont

1°. Celui de laisser à ces formes l'union que leur a donnée la nature, en sorte que son objet soit la copie d'un tout individuel, d'un modèle complet et réellement existant: C'est ce qu'on appelle *l'imitation exacte.*

2°. Celui d'extraire çà et là des formes partielles, et par une réunion fantastique de ces formes éparses, de composer un tout, un objet chimérique. C'est ce que je nommerai *le composite,* ou *l'assemblage arbitraire*.

Ces deux objets artificiels pouvant plaire, et plaisant effectivement; voilà certainement deux genres de *Beau* bien caractérisés, et aussi distincts que les pouvoirs dont ils émanent et les images qu'ils produisent.

Ainsi, par exemple, dans la poésie, dans la peinture, dans la sculpture mythologique des Grecs, Apollon, Vénus, les chevaux du Soleil, sont des objets offrant un *Beau* du genre de *l'imitation exacte*: et le Centaure, le Sphynx, le Pégase ailé, les Harpies, la Sirène, sont des objets offrant un *Beau* du genre *composite* ou *d'assemblage arbitraire*.

Il est de toute impossibilité de contester cet exposé touchant l'objet artificiel, exposé tout aussi applicable à l'architecture, à la musique, qu'aux autres arts. La différence des formes, leur nature même physique ou morale, ne changent rien au fond de la question, n'ajoutent, ne retranchent rien aux deux seules sortes de pouvoirs que l'homme peut déployer dans les emplois qu'il veut faire de ces mêmes formes.

DE LA SENSATION.

Une autre vérité tout aussi incontestable que la précédente, c'est que la sensation, et par suite le jugement de l'âme, dépendent de la disposition habituelle de nos organes. Or cette disposition si variée d'homme à homme, varie encore de peuple à peuple. Laissons les nuances. Ne choisissons que les extrêmes avec le moyen, et entre toutes les causes, ne parlons que des climats dont on connoît suffisamment l'influence.

Tout le monde sait, ou est à portée de vérifier, que les extrêmes du froid et du chaud, quoique par deux causes contraires, produisent sur les organes, et par suite sur l'âme, un même résultat. Tout le

monde sait aussi, qu'une température modérée produit sur ces mêmes organes, sur cette même âme, un autre effet, un autre résultat: ce qui donne trois causes et deux effets. Je m'explique.

L'extrême froid resserre les fibres externes, paralyse, flétrit les houpes nerveuses, renvoie la chaleur au dedans. L'extrême chaud relâche les fibres externes, dilate, épanouit excessivement les houpes nerveuses, renvoie la chaleur au dehors. De là s'expliquent la salubrité des bains chauds dans le Nord, celle des bains froids dans le Sud, et autres contrastes dans le régime diététique des peuples en forte opposition de climats. Ce sont des moyens artificiels qui aident à ce rétablissement de l'équilibre entre les solides et les fluides, ainsi qu'à la distribution de la chaleur, deux choses si nécessaires à l'entretien de la vie et à la santé.

La température moyenne au contraire, maintient le ton des fibres dans une tension intermédiaire, conserve les houpes nerveuses dans un développement modéré, entretient la chaleur dans une distribution universelle. Le cours du sang étant dans les deux premiers cas, habituellement ralenti et accidentellement précipité, la chaleur ne se distribuant que par secousses, tandis que dans le dernier cas, ce même sang marche d'un mouvement uniforme, que constamment la chaleur se distribue par une douce expansion; j'en conclus sans pousser plus avant cette dissertation de médecine rationelle, ce qui existe et se démontre par le fait, savoir: que les peuples soumis aux influences de l'extrême froid, et ceux soumis aux influences de l'extrême chaud, seront habituellement graves et accidentellement fiévreux, et que les peuples soumis aux influences d'une moyenne température, n'offriront point la même disparate: qu'ils seront d'une humeur vive, égale et souple: que les premiers, tantôt par dessus les nues, tantôt au dessous de l'abîme, sailliront par bonds, par élans, franchiront les intermédiaires; et que les seconds, allant d'un vol continu, marqueront tous les points de l'espace: que l'exaltation des uns sera plus gigantesque; que le sublime des autres sera plus réfléchi: que l'imagination, la sensibilité des uns, seront plus ardentes; et celles des

autres, plus délicates : que tout enfin en eux, d'après l'opposition de leurs constitutions physiques, sera marqué au coin d'un contraste quelconque.

L'observateur pénétrant, le lecteur un peu solidement et universellement instruit, sont les maîtres d'étendre, s'il leur convient, cet aperçu très-susceptible de l'être dans beaucoup de sens. Je n'ai promis, et je ne donne ici que des indications.

On ne sauroit encore, je crois, argumenter contre ce second exposé touchant la sensation. Qu'on explique physiologiquement les causes par un système ou par un autre, les effets sont certains.

Il en résulte, que la foule des peuples de climats extrêmement froids et de climats extrêmement chauds, ayant une disposition d'organes uniforme quant aux résultats, aura aussi une manière de sentir uniforme, portera des objets un jugement uniforme, travaillera dans un genre uniforme, aura un *Beau* uniforme : tandis que les nations de climat modéré, ayant une disposition d'organes différente, et à elles exclusivement propre, auront aussi une manière de sentir différente, porteront des objets un jugement différent, travailleront dans un genre différent, auront un *Beau* différent.

— Mais, dira-t-on, puisqu'ainsi que vous venez de le prouver, il n'y a pour l'homme dans les beaux-arts que deux espèces de pouvoirs, celui d'imiter, celui d'assembler; et deux espèces de *Beau*, savoir : *l'imitation exacte* et le *composite*; quel parti prendront ces deux classes de peuples de dispositions d'organes si différentes, de tournures de génie si opposées? Les uns se voueront-ils exclusivement au *Beau d'imitation exacte*; les autres se voueront-ils exclusivement au *Beau composite*, en sorte que l'une et l'autre classe ne puissent jamais s'entendre ni s'accorder?

— Non. L'homme ayant naturellement et par-tout les deux pouvoirs, celui de copier exactement, et celui d'assembler arbitrairement, par-tout il pourra s'exercer, et s'exercera dans les deux genres de *Beau*.

— Quelle sera donc la différence? Encore faut-il qu'il y en ait une.

une. Car où il y a disparité de causes et d'effets, il doit y avoir différence de résultats.

— Rien de plus juste. Il y aura une différence; mais elle sera la seule qui puisse et doive exister. De tous nos peuples, les uns préféreront *l'imitation exacte*, les autres préféreront *le composite;* les uns réussiront mieux dans *l'imitation exacte,* les autres réussiront mieux dans *le composite*. *L'imitation* dominera chez les uns, tandis que *le composite* y sera subordonné; et chez les autres ce sera *le composite* qui dominera, tandis que *l'imitation* y sera subordonnée. C'est une balance qui réglera entr'eux ses oscillations conformément à leurs climats, et cela entre la moyenne et chacune des deux extrêmes températures.

— Fort bien. Mais quelle sera l'oscillation déterminée de votre balance ingénieuse?

— On la devine facilement. *Le composite* sera le partage des peuples soumis aux influences de l'extrême froid et de l'extrême chaleur. *L'imitation* sera le partage des peuples soumis à l'influence d'une moyenne température. Par-tout où à raison de causes accidentelles, comme dans presque toute l'Asie, on ne trouvera point de zone tempérée, la domination du *composite* sur *l'imitation* y sera universelle, la teinte des beaux-arts uniforme, le goût unique. En Europe où il y a une zone tempérée, très-large et très-déterminée, entre deux zones, l'une excessivement froide, l'autre excessivement chaude, la domination de *l'imitation* sur *le composite* se trouvera bien caractérisée dans le milieu, et deux égales dominations du *composite* sur *l'imitation* se trouveront aussi très-caractérisées, l'une à l'extrême du froid, l'autre à l'extrême de la chaleur. Bien plus, dans les contrées tièdes de cette même Europe, c'est-à-dire dans les pays tels que la France et le Nord de l'Allemagne, qui sont sous des températures intermédiaires, et forment comme deux limbes entre le chaud de la zone mitoyenne, et le froid de la zone extrême du Nord, l'inclinaison des habitans, vers *l'imitation* d'une part, et vers *le composite* de l'autre, sera foible, le goût sera plus adoptif que natu-

rel, le degré de perfection des ouvrages sera médiocre, la teinte des beaux-arts pâle. Enfin, dans les contrées qui, comme l'Italie, ont eu à une grande distance d'époques deux âges pour les beaux-arts, et qui dans l'intervalle de l'un à l'autre de ces deux âges, auront subi un changement de climat: (ce qu'on sait avoir eu lieu pour l'Italie, sensiblement échauffée depuis le siècle d'Auguste par l'abatis des forêts de la Gaule et les défrichemens du Nord) dans ces contrées, dis-je, on devra remarquer une différence sensible entre les ouvrages de ces deux âges, entre le goût national de la première et le goût national de la seconde époque. Si, en conséquence, cette contrée étoit ci-devant d'une température à-peu-près moyenne parfaite, juste, et qu'elle soit ensuite devenue plus chaude, on apercevra dans les ouvrages, dans le goût de la seconde époque, du second âge, un certain avancement vers *le composite*, un certain éloignement de *l'imitation exacte;* on trouvera un changement dans la teinte du goût, dans l'opinion sur le *Beau*. Notre balance enfin, sans y incliner en sens contraire de ci-devant, y inclinera moins dans le même sens; elle se sera un peu relevée, le tout proportionnellement à la nouvelle progression du climat.

Assurément c'est pousser bien loin l'analyse, et s'engager à prouver beaucoup. Mais ou tout notre système est faux, ou toutes ces circonstances doivent se rencontrer, et toutes ces conséquences sont vraies: sauf toutefois, (ce qu'aucune personne raisonnable ne sauroit nous refuser) sauf de légères exceptions résultantes de certaines causes accidentelles, comme la fréquentation plus ou moins journalière de quelques nations; leurs relations plus ou moins habituelles de commerce; les spéculations mercantiles, d'où résulte souvent que telle nation travaille, fabrique dans le goût de ses pratiques plutôt que dans le sien; les petites propagations d'un goût adoptif par l'imprimerie; les voyages; enfin, comme l'apparition isolée d'un seul artiste. C'est ici l'ensemble et la comparaison de chaque ensemble qui doivent décider.

Notre ton de plaisanterie est devenu fort sérieux. Si mon lecteur

est tant soit peu solidement et universellement instruit, je parierois qu'en cet instant il voit comme un rideau se tirer devant lui, comme un voile tomber de ses yeux, et que surpris d'une découverte si simple, il a déjà conçu mes preuves, et peut-être m'a devancé dans la région nouvelle où je l'ai introduit.

Tel est l'exposé du système que nous avons ci-dessus annoncé. Je ne crois pas qu'il soit possible d'y amener par un chemin plus court, ni par des prémisses plus claires. Reste à en esquisser l'application, à en développer les preuves. C'est ce que je vais entreprendre. Si au reste je m'y décide, j'avertis que c'est plutôt pour m'amuser, et mettre mon lecteur sur la voie de la vérité complète, que par tout autre motif. Une fois le système produit, il n'est point de savant, même d'ignorant qui ne puisse de lui-même en faire l'application et le vérifier : je ne prétends séduire ni subjuguer personne. Je m'en réfère aux yeux, au jugement d'un chacun ; j'en appelle à toutes les mythologies, à toutes les poésies, à toutes les peintures, à toutes les sculptures, à toutes les architectures, à toutes les musiques, enfin à toutes les langues et à toutes les bibliothèques de l'univers.

CLIMATS.

Je prends un globe géographique, et je le tourne sous mes yeux. Suivons sur cette boule les cercles des climats. Attachons-nous principalement à l'hémisphère boréal, et sur cet hémisphère à ce qu'on appelle l'ancien monde, immense et encore presque unique théâtre des peuples civilisés, par conséquent des peuples artistes.

Pour marge à-peu-près de mes trois zones, je pars du quinzième degré, et je remonte jusqu'au soixante-cinq, ce qui compose en tout cinquante degrés. Cela ne me donneroit strictement que seize degrés quarante minutes pour chaque zone : mais je commence par observer

qu'il n'en est pas à beaucoup prés de la distribution circulaire et naturelle des climats, ainsi que de la gradation et dégradation des empératures, comme des cercles géométriques et des degrés de nos sphéres. Il s'en faut bien que les climats conservent exactement l'ordre des parallèles géographiques, ni correspondent exactement à l'ordre des parallèles astronomiques. L'inégale distribution des terres et des mers, le séjour un peu plus long du soleil dans les signes septentrionaux que dans les signes méridionaux, l'élévation ou l'abaissement des terres, la présence, l'absence, l'éloignement, le voisinage, la hauteur, l'exposition des montagnes, le voisinage ou l'éloignement des grandes eaux, la nature du sol, les vents, les volcans et d'autres causes accidentelles remontent, abaissent alternativement le froid, le chaud, la moyenne température; unissent souvent sans aucuns intermédiaires les extrêmes opposés; enfin, donnent aux contrées un climat quelquefois très-différent de celui qu'elles sembleroient devoir posséder d'après leur latitude.

C'est ainsi que l'hémisphère austral presque tout aqueux, est incomparablement plus froid que le boréal, en sorte que la glaciére du pôle Sud, à saisons égales, est au moins double en diamètre de la glaciére du pôle Nord. C'est ainsi qu'à Pekin, sis à la hauteur de Lisbonne, il fait l'hiver un froid très-âpre, et qu'à Quito dans le Pérou, quoique sous la ligne équinoxiale, on est dans un printems perpétuel. C'est ainsi que dans tout l'Orient, depuis le Japon, la Chine, jusqu'à cette partie de l'Asie-mineure resserrée au dessus de la Syrie entre la Mediterranée et la Mer Noire, il n'y a point de zone tempérée; qu'au contraire, les extrêmes du froid et du chaud, ou les deux zones froides et chaudes, y sont comme accollées et contiguës *). Nous aurons donc

*) Voyez sur cette matière et sur ces remarques, tous les voyages xistans et à exister. Notamment pour l'hémisphère austral, les voyages du capitaine Cook autour de la glaciére du Sud; celui du capitaine Philips à celle du Nord; enfin tous les voyages imaginables, partiels ou circonsphériques. Consultez encore, si vous le voulez,

quelquefois à remonter ou à baisser nos zones de plusieurs degrés, et d'autres fois nous trouverons que nos trois zones cherchées se réduiront à deux. Ces irrégularités ne changent rien à la nature de nos preuves. Au contraire, notre système devant se rapporter à l'ordre des climats, s'il se trouve qu'il en suive les irrégularités, la démonstration n'en sera que plus frappante.

Une seconde observation, c'est que dans l'étendue ou la largeur que nous nous trouverons dans le cas de donner à nos zones de climats, seront implicitement comprises pour chacune, toutes les nuances gradatives et dégradatives de la plus forte teinte de température correspondante; par conséquent, dans l'application que nous y ferons du Beau d'imitation exacte et du Beau composite, seront aussi comprises implicitement, toutes les nuances gradatives et dégradatives de la plus vive teinte du genre du Beau correspondant, sauf une fois seulement à en marquer l'affoiblissement et la pâleur aux limites de la zone tempérée et aux limites de l'une ou de l'autre des zones extrêmes. Sans cela, nos preuves iroient à l'infini.

Enfin une dernière observation, c'est que lorsqu'un grand empire ayant à-peu-près uniformité de langage, de moeurs, de religion, de gouvernement, se trouvera partie dans une zone très-prononcée de climat et partie dans un limbe, c'est-à-dire ou sur les foibles limites de cette zone, ou bien rentrant dans les limites d'une zone voisine, il conviendra de le comprendre tout entier dans la zone dominante. On ne doit se faire aucun scrupule de cette petite licence fondée de plus en raison. Cette remarque s'applique principalement aux îles Britanniques, dont la plus grande partie, savoir: les Orcades, les Hébrides, l'Écosse, le Nord de l'Angleterre et de l'Irlande, est déterminément comprise dans la zone froide, tandis que quelques provinces du midi peuvent être assimilées

tous les naturalistes, les physiciens, les astronomes. *S'il se rencontre quelqu'un qui se refuse à tant d'autorités, il est le maître d'y aller voir.*

pour le climat, aux contrées tièdes de l'Allemagne et de la France; il est manifeste que dans ce cas il faut affecter toutes les îles Britanniques à la même zone, et à la zone chez elles dominante. On tomberoit sans cela dans de petits embarras résultant des causes morales. La même considération pourroit aussi s'appliquer aux îles du Japon, si d'ailleurs d'autres causes, soit communes à toute l'Asie, soit particulières au Japon, mais équivalentes, n'y unissoient pas, comme dans presque tout le reste de l'Orient, sans intermédiaires aucuns, ou sans intermédiaires suffisamment prononcés, la zone froide et la zone chaude.

Quiconque ne possède pas ces connoissances préliminaires, n'est pas préparé à nous suivre. Heureusement, elles sont très-répandues, et leur certitude est incontestable. Les curieux en trouveront les preuves par-tout.

Tous ces préliminaires posés, je passe à l'assiette des climats, et je comprends dans ma zone froide, l'Islande, les îles Britanniques, la Norvége, la Suéde, le Dannemark, le Nord de l'Allemagne, la Russie, la Sibérie et la Tartarie jusqu'à la mer de l'Orient, et au midi jusqu'aux frontières de la Perse, du Mogol et du grand Thibet, ensemble les provinces de la Chine voisines de la grande muraille et aboutissantes à la même Mer orientale. Bien entendu que j'y comprends aussi portion de la terre de Corée, celle d'Yesso, et le Nord des îles du Japon, terme final du monde terrestre en cette partie.

Toutes celles de ces contrées qui par leurs latitudes sembleroient devoir être soumises à l'influence d'une moyenne température, et offrir réellement une zone tempérée, se trouvant, soit par la prodigieuse élévation du sol, comme le plateau de la Tartarie, source de tant de fleuves, et s'abaissant subitement aux limites méridionales que je lui ai données, soit à raison de la nature salpêtrée du terrain, soit à raison des montagnes et d'autres causes inutiles à détailler, mais rapportées, certifiées par tous les voyageurs: toutes ces contrées, dis-je, étant de fait excessivement froides, doivent, abstraction faite de tous degrés de latitude, être comprises dans notre zone froide, malgré les nuances plus ou moins rigoureuses de températures qu'on y rencontre.

Arrivé aux îles du Japon, je retourne vers l'Occident, et je comprends dans ma zone chaude, tout le reste du Japon, de la terre de Corée et de la Chine, la Cochinchine, le Tonkin, les royaumes de Camboya, de Siam, de Pégu, d'Asham, d'Ava, le Mogol, l'Indoustan, enfin toute l'Inde, la Perse, l'Arabie, la Syrie, l'Egypte et toute la côte septentrionale de l'Afrique jusqu'aux colonnes d'Hercule.

Toutes ces contrées extrêmement ardentes, soit à raison de leur latitude, soit par la nature sablonneuse du sol et d'autres causes connues et avouées, doivent être de même rangées dans notre zone chaude, malgré quelques inégalités de chaleur qu'on y rencontre.

On voit par cet exposé, qu'en dépit des parallèles astronomiques et géographiques, il n'est point en Asie, sur toute cette portion orientale, de zone tempérée; que les deux zones extrêmes, que l'excessif froid et l'excessive chaleur s'y touchent immédiatement.

Pour trouver donc une température moyenne d'une convenable étendue et contrastant avec les zones extrêmes, je suis obligé de me transporter aux approches de l'Europe, c'est-à-dire au dessus de la Syrie et des sables de Palmyre, entre la Mer Noire et la Méditerranée. C'est-là seulement que je commence à rencontrer cette température mitoyenne, cette moyenne zone que je cherche.

J'y comprends l'Asie-mineure, les îles de Chypre, de Candie, tout l'Archipel, toute la Grèce, toute l'Italie, la Sicile, l'Espagne, le Portugal, quoique le sud de cette île et le midi de ces deux royaumes soient sensiblement plus échauffés que tout le reste par les vents d'Afrique; la France, la Flandre, partie de l'Allemagne, et si l'on veut pour compléter vers l'Orient, partie de la Pologne, la Hongrie, la Moldavie, l'Ucraine jusqu'à la mer d'Azof et la Crimée.

Toutes ces contrées, de même que les précédentes, présentent bien des nuances de températures différentes, mais attendu que ces nuances peuvent toutes, plus ou moins, être considérées comme mitoyennes entre les extrêmes du chaud et du froid, quoique plus ou moins appro-

ximatives de l'un ou de l'autre, nous ne pouvons que les ranger dans un espace mitoyen, et en composer notre zone tempérée.

On voit que cette zone n'existe presque qu'en Europe.

Nos trois zones de climat ainsi tracées, non d'après les parallèles et les degrés à cet égard trompeurs de nos sphères, non d'après une imagination prévenue, mais bien d'après les faits existans, reconnus et attestés généralement; reste à y faire l'application de notre théorie.

Nos zones de climat doivent aussi être les zones des arts. L'imitation exacte doit dominer sur la moyenne zone: le composite doit dominer également sur les deux zones extrêmes. Il s'agit donc de promener maintenant les arts et l'opinion du Beau sur la même route que nous venons de suivre. Commençons par les différentes sortes d'idolâtries. Ces religions portent par-tout l'empreinte du goût et du génie de chaque peuple. Par-tout elles sont l'âme de la poésie, de la peinture, de la sculpture. Par-tout l'homme a introduit dans ses mythologies, a donné aux dieux sortis de son cerveau, les formes, l'ensemble de formes et le genre de composition qu'il a considérés comme ce qu'il y avoit de plus beau.

MYTHOLOGIES.

Recommençons la route que nous avons suivie pour les climats. Rentrons par l'Islande: joignons-y l'Angleterre, la Norvège, la Suède, le Dannemark, enfin toute cette partie septentrionale de l'Europe, qu'on sait avoir été jadis attachée au culte d'Odin. Ouvrons l'Edda. J'y vois qu'Odin, conquérant divinisé, étoit représenté monté sur une chimère de forme très-composite, c'est-à-dire très-monstrueuse *). Nombre d'idoles

*) Voyez les monumens copiés par Bartholin, la Volu-spa, l'Edda, ou mythologie celtique traduite par Mallet. Cette chimère appelée dans l'Edda Sleipner, et qualifiée

(17)

les celtiques ne présentoient qu'un rassemblement de formes éparses et arbitrairement choisies. Celle de Frigga, femme d'Odin, dans l'ancien temple d'Upsal, tenoit des deux sexes, étoit chargée d'attributs. Nous avons peu de monumens physiques de cette mythologie d'un très-vaste domaine, mais détruite avec ses temples et ses statues. Consultons les monumens moraux qui nous en restent. Voyez les recherches faites de nos jours sur la langue Runique: les fragmens de poésies Islandoises, Ecossoises, Norvégiennes, Scaldes, Bardes, Galliques, Danoises, par Macpherson et autres; les observations de Banks et Solander dans leur voyage aux Hébrides, aux Orcades et en Islande. Voyez Mallet, introduction de l'histoire du Dannemark; l'histoire des premiers siècles de ce royaume, tems fabuleux, comme les premiers âges de l'histoire grecque et ceux de tant d'autres peuples; vous serez obligés de reconnoître, que cette mythologie septentrionale, sombre, brumeuse comme le climat, a un caractère de composite très-prononcé. Elle présente, il est vrai, peut-être plus de personnages d'exacte imitation que les mythologies de l'Orient et du Midi, mais si l'on veut en étudier le caractère et en prendre l'ensemble, le génie, on sentira que le composite y domine, et que l'imitation exacte y est subordonnée, négligée. Ce ne sont à tous momens que monstres, nains, géants, génies, fées, aventures merveilleuses, sorcellerie; tout y respire les illusions, les conceptions d'une imagination fiévreuse, d'une organisation alternativement froide et exaltée.

Pénétrons dans l'ancienne Russie, en Tartarie; ouvrons les relations des voyageurs, tous les auteurs sans exception qui ont traité des différentes idolâtries de ces contrées; jetons les yeux sur les gravures faites d'après leurs monumens: il n'en est guères qui ne nous représentent les objets de leur culte sous une forme composite. Ce sont des

de cheval, a huit pieds ou pattes avec des griffes d'oiseaux, une façon de tête de chien, d'autres bizarreries sur le corps, le col, et ne ressemble en rien à un cheval. C'est une chimère absolument dans le goût de celles du Japon.

idoles à pyramides de têtes ou de faces, d'autres à plusieurs membres, à plusieurs corps *). Nombre de bannières et enseignes de tribus chez les Tartares septentrionaux, n'offrent que des monstres fantastiques, comme dragons, chimères, êtres mensongers, bizarres enfans de l'imagination fiévreuse de ces nations. Rien de plus disparate que le rapprochement des formes dont quelques-unes de ces chimères sont composées. Animaux terrestres, aquatiques, aëriens, tout est mis à contribution. Si par hasard on y rencontre des idoles imitatives, elles y sont sensiblement négligées, sans expression, sans noblesse, sans, en un mot, rien qui annonce le goût, l'étude approfondie de ce genre de Beau. Désire-t-on la preuve visible de ces assertions? Qu'on ouvre les livres de tous les antiquaires sur le Nord; compulsez les voyages dans ces régions; voyez les monumens que les curieux ont pu recueillir; jetez seulement un coup-d'oeil sur le livre des cérémonies religieuses que Bernard Picard a rendu si précieux par ses fidèles autant que superbes estampes.

En Chine, au Japon et dans tous ces confins de l'Orient, domaine de Fo et de Lau-kiun, l'exagération du composite est encore bien plus prononcée. Les pagodes, monstres groupés d'autres monstres, y sont d'une bien autre complication. Ici, se sont des fourmilières de têtes, de bras, de jambes, avec mille sortes d'attributs. Plumes, poil, griffes, cornes, écailles, tout y est bon pour la composition des chimères, de toutes celles de l'Univers les plus chimères. Nous avons peine à entendre comment les songes, la fièvre et le délire peuvent inspirer de semblables conceptions. Les Pagodes chinoises et japonoises, du genre d'imitation, telles que celles qui représentent leurs dieux des richesses, de la mer, des vents, de la guerre, sont peu soignées, grimacières, bas-

*) L'ancienne et célèbre image de la Vierge, conservée à Tikwin dans le gouvernement de Nowogorod, image en vénération particulière parmi les Russes, et qui attire les pèlerins de tout l'Empire, est absolument du genre composite. On y a représenté Marie avec plusieurs bras.

ses, grotesques, effroyables à nos regards. Entre mille auteurs que l'on peut consulter à ce sujet, voyez Kircher, *(China illustrata,)* Kämpfer, le père Du Halde, tous les missionnaires, surtout les Cérémonies religieuses aux dessins desquelles ont servi les meilleurs ouvrages.

Visitons l'Inde. C'est le théâtre de Brama, de Visnou et de toutes ses incarnations. Ici, ce sont des idoles du même genre. Ce sont des têtes d'éléphant sur des corps d'hommes, oiseaux à cent têtes, à cent pattes. Ce sont des figures, des compositions impossibles à rendre par le langage. J'aime mieux renvoyer aux images mêmes. On les trouvera dans beaucoup de livres; je ne citerai que les *voyages de Sonnerat*, et les *Cérémonies religieuses*, ouvrage qui, fait à toute autre intention que la nôtre, semble avoir été disposé pour l'arrangement de nos preuves, et pour nous épargner et les gravures et les trop nombreuses citations.

Quant à la Perse, principalement dévouée, comme l'Arabie, au culte du soleil et de la lune, du feu, des élémens, et qui n'avoit jadis ni temples, ni statues, ni autels *); les seules sculptures et bas-reliefs dessinés sur les lieux par le Bruyn à Persépolis, les dessins de Niebuhr, de même faits sur les originaux, ceux de Chardin etc., suffisent pour ma démonstration. On y reconnoît le penchant déterminé des Persans pour le composite, leur supériorité dans le fantastique, leur infériorité dans l'imitation exacte.

Nous voilà parvenus à la Syrie. C'étoit encore assurément au tems de son idolâtrie le domaine du composite. On ne peut révoquer en doute que les idoles de ce pays ne fussent pour la plupart monstrueuses. Que présente en effet la mythologie des Syriens? Un Baalim, un Astaroth, d'un ou de deux sexes à la volonté, démons, comme dit Psellus, se dilatant, se condensant à leur gré, prenant successivement mille

*) Voy. Hérod. I. 131.

couleurs, mille figures multiformes. Une Astharté cornue et à quatre faces: une Diane à tête humaine, terminée en gaîne, couverte de mamelles, et chargée d'autres figures: un Moloch, de l'aveu des Rabbins et du père Calmet, à tête de veau: un Dagon, suivant Rabbi Kimhi, poisson depuis le nombril jusqu'en bas etc. etc.

Fuyons en Egypte. Nous sommes toujours dans le domaine du composite. C'est encore le séjour des monstres. Tout y retrace leur empire. L'ancienne écriture hiéroglyphique est composite. Pour s'en convaincre, il suffit de jeter les yeux sur les obélisques chargés de caractères, sur la table Isiaque. Isis, Osiris, Typhon, Orus, Canope, Jupiter Sérapis, Hermes Trismégiste, le Jupiter Ammon de la Libye. Enfin, toute la sequelle des dieux égyptiens nous est le plus communément représentée sous des formes d'asemblage arbitraire. Ce sont des têtes de boeufs, de chiens, de chats, de singes, d'oiseaux, sur des corps d'hommes et autres supports. Ce sont des pièces de rapport prises de serpens, de crocodiles, de plantes, de fleurs, comme du lotus, du papyrus, des têtes humaines à cornes de belier, des boeufs à face d'homme, des Sphynx, etc. L'imitation exacte y est rare, et n'y brille pas par la perfection.

D'Egypte jusqu'aux colonnes d'Hercule, les monumens nous manquent: mais une tradition de toute antiquité faisoit regarder aux Grecs cette partie de l'Afrique, voisine de la Méditerranée, la seule à-peu-près qu'ils connussent, comme une région de monstres, d'enchantemens, opinion qu'ils avoient de même relativement aux terres Hyperboréennes, c'est-à-dire septentrionales, terres qu'ils ne connoissoient aussi que foiblement. Les Gorgones de la mythologie grecque, dont les uns font un beau, les autres un hideux portrait, les Gorgones auxquelles on donne d'ordinaire des serpens pour chevelure, qui, dit-on, n'avoient à elles trois qu'un oeil, une corne et une dent, étoient censées avoir en leur demeure au-delà de l'Océan, à l'extrémité du monde, près le séjour de la nuit. Dans les idées géographiques des anciens, cela indique l'extrémité

occidentale des côtes d'Afrique, ou les Iles Fortunées. Le savant Mr Fourmont *) trouve par le recours aux langues orientales, dans ces Gorgones, l'allégorie d'un trafic d'or, de dents d'éléphans, de cornes de divers animaux, d'yeux d'hiène, et d'autres pierres précieuses qu'il fait aller chercher par les Phéniciens sur ces parages, et porter ailleurs. Cette idée académique est ingénieuse; mais les Gorgones peuvent n'avoir été tout simplement qu'un fruit bizarre, comme tant d'autres, de l'imagination des Africains, grands amateurs du composite, et Mr Fourmont n'en sera pas moins un homme infiniment recommandable, ayant tourné la chose en amateur des langues orientales, en académicien de Paris. Le dragon à cent têtes et fils de Typhon, bien reconnu pour d'origine égyptienne, étoit, ainsi que son jardin, en Mauritanie.

Au surplus, à défaut d'un plus grand nombre d'antiquités mythologiques et indigènes pour cette ligne de terre, nous avons le goût subsistant des peuples qui l'habitent, notamment des Arabes, des Maures, dont le penchant se montre assez dans leurs ouvrages de tout genre, et s'est si bien manifesté par l'indifférence qu'ils ont montrée pour la littérature grecque. On sait que sous les Califes, les Miramolins, ces Africains d'origine palestine et arabique, mais naturalisés depuis longtems sur la côte où ils dominent encore, ont cultivé les sciences et les arts. L'Espagne est remplie de leurs monumens. Homère, Virgile, toute la littérature grecque et romaine leur ont paru froids, inanimés. Leur imagination ardente, fiévreuse n'a pu goûter les poëtes, les historiens d'Athènes et de Rome. Ils ont senti le mérite de leurs philosophes, de leurs géomètres, de leurs astronomes, de leurs médecins; mais ils ont rejeté tout le reste. Tant il est constant que si la vérité frappe à-peu-près également tous les hommes, le sentiment et les idées du Beau varient dans plusieurs climats!

*) Mémoires de l'Académie des Inscriptions et Belles-lettres.

Indiquer toutes les sources en pareille matière, ce seroit donner le catalogue entier d'une bibliothèque. Qu'on voie seulement Poleni, Burman, Montfaucon, le comte de Caylus, et si cela ne suffit pas, qu'on fouille tous ceux des antiquaires ou voyageurs que l'on voudra *).

Quiconque sera curieux de pousser ses observations jusqu'aux Sauvages, en est le maître. Qu'il feuillète les Cérémonies religieuses, il trouvera que les anciennes idoles du Mexique, du golfe de Darien et d'autres terres de l'Amérique, correspondantes pour le climat à notre zone chaude, sont presque toutes monstrueuses et composites. Il trouvera, s'il veut, aussi la même analogie entre les petites mythologies des peuplades du Nord de l'Amérique et celles du Nord de notre Europe. Un fétiche, une simple sculpture en ornement sur des pirogues, suffisent à l'oeil observateur pour mettre sur la voie du goût dominant de telle ou telle nation sauvage: mais nous aurons dans la suite occasion d'en donner d'autres preuves.

Quittons enfin le double empire des monstres. Entrons dans notre zone tempérée. Quelle surprise au premier pas! Inachus, Cécrops, Cadmus, Danaüs, Egyptiens ou Phéniciens, transportent en Grèce avec leurs

*) On pourroit accumuler ici les citations bien autrement que je le fais; au moins trouvera-t-on peut-être que je devrois indiquer les volumes, les pages, les planches: mais indépendamment de ce que je ne le crois pas nécessaire, c'est une chose qui m'est absolument impossible. Je prie, en effet, le lecteur d'observer que jeté par la dissolution de mon pays dans une très-petite ville d'Allemagne, où j'écris pour ne pas mourir d'ennui et de chagrin, je suis presque sans livres, et surtout sans aucun de ceux qu'il me faudroit pour la matière que je traite. Je me trouve à-peu-près dans la situation d'un prisonnier qui n'auroit pour toute ressource qu'une plume et sa pensée. Je ne travaille que de mémoire. Mais ma mémoire est fidèle. J'ai jadis lu, examiné le cercle des livres circonsphériques traduits ou extraits dans notre langue; j'ai de bonne heure réfléchi sur les échantillons rassemblés dans les cabinets des curieux; on peut en conséquence aller puiser avec confiance aux sources que j'indique, comme à toutes celles où l'on voudra: car encore un coup, ou mon système est faux, ou les preuves en doivent être par-tout.

colonies les dieux d'Egypte, de Phénicie, et tout-à-coup la balance des deux Beau incline en sens contraire. Les mythologies d'Egypte, de Phénicie, toutes composites, se changent dans la Grèce en mythologies d'imitation exacte. L'Olympe devient un anthropomorphisme complet. Jupiter, Junon, Vénus, Apollon, Bacchus, Minerve, Cybèle, Diane, Vulcain, Mercure, Iris, et toute cette colonie d'Immortels, la plupart habitans composites de l'Egypte, de Phénicie, sous d'autres noms ou sous les mêmes, ne sont plus dans la Grèce que des mortels agrandis, ennoblis et distingués par l'âge, les traits, la physiognomie, le dessin. Leurs caractères moraux sont tous également de *la plus exacte* imitation, et calqués sur l'humanité. C'est la majesté, le noble orgueil, la mollesse, la jalousie; ce sont les grâces, la joie, la sagesse, la bienfaisance, la rusticité, l'industrie, la filouterie, la fidélité; ce sont enfin tous nos vices, toutes nos vertus, tous nos rangs. Les attributs, les emblèmes de ces divinités sont presque tous du même genre. A l'un, c'est l'aigle, la foudre; à l'autre, le paon; à l'autre, la colombe, une lyre, une coupe, un hibou, des épis, un carquois, une enclume, une bourse, l'arc-en ciel. Le caducée même de Mercure avec ses deux ailes ne s'éloigne pas beaucoup du naturel. Si par des raisons prises d'une allégorie, d'une analogie, d'une convenance réfléchies, quelques divinités grecques se présentent sous une figure composite, l'assemblage des formes y est visiblement moins arbitraire, et bien autrement simple et raisonné que chez les peuples des zones extrêmes. Dans les unes, l'agrégation n'est le plus souvent qu'apparente et de pur ornement, de pur symbole, comme les quatre ailes de Mercure, qui ajoutées à son pétase et à ses talonnières, ne tiennent point à la personne. Pour d'autres, l'agrégation est puisée dans leur destination, dans leurs affections dominantes, dans l'élément où elles sont censées exister. — C'est ainsi que l'Amour a des ailes de pigeons, Cupidon des ailes de canard: que le Zéphir a des ailes de papillons; la Nuit, les Songes, *des ailes de chauve-souris*, de mouches. C'est ainsi que la Sirène et les Tritons, habitans présumés

des mers, se terminent en queues de poissons; les voraces Harpies en vautours etc. etc.

Les Métamorphoses mêmes sont disposées d'après l'étude approfondie des analogies physiques et morales. C'est Narcisse changé en fleur de son nom et amie des fontaines. C'est la fille d'Idmon changée en araignée. Ce sont les infortunées filles de Pandion changées en rossignol, en hirondelle; l'impur Térée en hupe etc.

L'enfer, par-tout ailleurs séjour des monstres les plus composites, est pour les Grecs presqu'entièrement d'exacte et pure imitation. Si Cerbère à *trois têtes* garde la porte du Tartare, Pluton, Proserpine, roi, reine de ces demeures souterraines ne présentent que l'image d'une humanité belle, mais sombre, sévère, ténébreuse, telle qu'il convenoit de la donner à des hommes-dieux et infernaux. Les Larves, les Euménides, les Vices n'y présentent que les extrêmes de la laideur, de la pâleur, de la difformité, d'une vieillesse ardente, mais naturelle, que les traits hideux et convulsifs de la fureur inexorable, du remords. Tisiphone, Mégère, Alecto avec leurs torches et leurs fouets de serpens, Clotho avec sa quenouille, Lachésis avec son fuseau, Atropos avec ses ciseaux, Caron et sa nacelle, sont tous d'exacte imitation.

Dans cet ensemble mythologique, où l'homme a divinisé l'homme, peuplé le ciel d'hommes, lié par l'analogie, le sang et l'influence, les hommes du ciel aux hommes de la terre; où, par la distribution des dieux en célestes, terrestres, aëriens, marins, subterranéens, et par l'entremise des métamorphoses, il a embrassé, animé, poétisé tout l'oeuvre entier de la création, et jusqu'aux corps privés de sentiment; dans cet ensemble, on trouvera bien des productions fantastiques, des chimères; mais elles y sont incontestablement plus simples, moins compliquées que celles des Mythologies composites. Les rapprochemens de formes éparses y sont moins disparates, les formes plus voisines, les allégories plus palpables. C'est le Centaure, image symbolique des cavaliers de Thessalie: c'est un Argus aux cent yeux, image hyperbolique de la vigilance:

lance: un Cyclope anthropophage avec son oeil au milieu du front *): un Briarée à cent bras, à cent cinquante têtes, épouvantant par son aspect l'Olympe prêt à se soulever: c'est une Scylla aux douze griffes, aux six gueules, aux six têtes, ceinte de chefs de chiens aboyans, logée sous une grotte marine et dans un détroit funeste aux navigateurs; image allégorique d'un gouffre, d'un courant, des écueils, du bruit des vagues qui s'y brisent, des accidens, suites du naufrage.

Terminons: car vouloir démontrer que toute la Mythologie grecque, passée de Grèce en Italie, finalement plus ou moins adoptée dans les régions dont nous avons composé notre zone moyenne, même dans une petite partie de celles dont nous avons composé notre zone chaude, telle que la côte septentrionale de l'Afrique le long de la Méditerranée; car vouloir, dis-je, démontrer que cette Mythologie est principalement du genre de l'imitation exacte; que dans l'ensemble de cette Mythologie, l'imitation exacte domine, tandis que le composite y est subordonné; vouloir prouver que l'imitation exacte y est portée au plus haut degré de perfection, tandis que le composite y est moins parfait, moins recherché; vouloir faire sentir que c'est surtout dans l'imitation exacte que les mythologues Grecs ont épuisé toute la force, toutes les ressources de leur intelligence, toute la profondeur de leurs combinaisons, tandis que dans le composite ils se sont montrés plus négligés, moins soigneux, moins sublimes, inférieurs enfin aux mythologues composites des zones extrêmes; vouloir prouver toutes ces vérités, c'est entreprendre sérieusement de prouver qu'il fait jour en plein midi.

Qui voudroit renchérir sur tant de preuves réunies, pourroit peut-être remarquer que ce qu'il y a de plus composite dans la mythologie

*) Le composite s'exécute aussi bien par soustraction que par multiplication. Il suffit, pour qu'un objet soit réputé composite, qu'il ne soit pas dans son ensemble, conforme au modèle de la nature, ce qui arrive aussi bien quand on retranche que quand on ajoute. Le nain, le géant peuvent même être considérés comme en quelque sorte intermédiaires entre le composite et l'imitation, et participant de l'un et de l'autre.

grecque, est très-souvent ou conservé des Egyptiens, comme le Sphynx, ou relégué aux extrêmes de la zone tempérée, soit dans le voisinage de la zone froide, soit dans le voisinage de la zone chaude, comme le dragon de la toison d'or en Colchide, le Minotaure en Crête, Scylla en Sicile: tandis que le lion de Némée, le sanglier de Calydon, plus dans le centre de la même zone tempérée, sont d'exacte imitation; mais je repousse tous ces exemples partiels et les inductions qu'on en prétendroit tirer. J'exhorte fort à rejeter toute citation trop particulière, tout fait trop isolé. Par-tout l'homme *ayant les deux pouvoirs*, celui d'imiter exactement, celui d'assembler arbitrairement, quelques objets ne prouvent rien. C'est par l'ensemble des compositions qu'il faut juger; c'est l'ensemble des compositions qu'il faut comparer. Une composition isolée trompe; l'ensemble des compositions ne peut tromper.

POÉSIES.

Ce seroit une entreprise de longue haleine, que celle de vouloir promener la poésie avec toutes ses ramifications sur nos trois zones, comme nous venons d'y promener les Mythologies. Quand je serois à portée d'une bibliothèque, la chose seroit même impossible à la rigueur. Quoiqu'en effet nous nous soyons fort enrichis en France par les nombreux échantillons de littératures exotiques qu'on y a importés et traduits dans notre langue, il s'en faut bien que nous en ayons un assortiment complet et circonsphérique. Nombre de peuples, en outre, qui ont eu des mythologies, n'ont pas eu de poésies, ou ces poésies se sont perdues par les révolutions avec leurs langues. Nous en possédons toutefois assez pour notre objet. Les curieux sont les maîtres d'y choisir telles compositions qu'il leur plaira, et de les rapprocher, de les comparer de zone à zone. Par-tout ils trouveront la domination du composite aux deux extrêmes, et la domination de l'imitation à la mo-

yenne. Malgré les costumes des différens peuples, costumes dont nous nous proposons de parler, le fond du goût, l'opinion du Beau, le genre de composition, se montreront toujours conformes à nos définitions, à nos distributions. Nos vérités élémentaires rayonneront de toutes parts. Si donc, continuant la courte, mais intéressante analyse de nos preuves, nous parcourons chacun des beaux-arts en particulier, ce n'est pas que nous ne croyions notre système suffisamment démontré par les seules Mythologies qui comprennent implicitement tous les arts; c'est surabondamment; c'est pour montrer l'accord, l'universalité de nos preuves dans toutes les parties; c'est pour fournir la carrière complète où nous nous sommes aventurés: enfin, c'est pour charmer notre douloureux loisir.

Sans nous attacher en conséquence scrupuleusement à suivre toutes les poésies, comme nous avons suivi toutes les Mythologies, nous allons analyser quelques compositions poétiques du genre d'imitation, puis analyser d'autres compositions poétiques du genre composite, et les comparer ensemble. Une épopée grecque, un drame grec nous suffiront pour l'imitation; deux épopées, deux drames pris indifféremment dans l'une et l'autre des zones extrêmes, nous suffiront pour le composite. Les amateurs pousseront plus loin la comparaison s'ils en ont la fantaisie. Nous les y exhortons, ainsi qu'à réfuter notre système s'il leur paroît un pur roman. Qu'on nous convainque d'illusion, d'erreur, et nous sommes prêts à faire abjuration. Une hérésie littéraire n'est pas d'une bien sérieuse conséquence pour le salut; et quant à l'amour-propre, nous n'en mettons pas plus dans ceci que dans tout le reste. Nous n'entendons que proposer ce qui nous paroît vérité.

Avant de commencer nos analyses, disons quelque chose des règles de l'un et de l'autre Beau.

POÉTIQUES ET RHÉTORIQUES
DU BEAU D'IMITATION EXACTE ET DU BEAU COMPOSITE.

Cette fois il nous faut marcher en sens contraire du chemin que nous avons suivi pour les Mythologies, et partir de la zone tempérée. Commençons par l'imitation exacte.

Aristote et toute sa filiation d'auteurs didactiques, ont défini le Beau: *l'imitation exacte de la nature.* C'est effectivement ce que leur présentoient principalement les modèles d'après lesquels ils ont construit tout l'édifice de leurs règles. Ces modèles étoient tous Grecs ou Latins. Toujours suivant les erremens de ces modèles qui leur paroissoient devoir plaire exclusivement, ils ont divisé la poésie en genres, et ces genres en espèces. De là, l'Epopée et le Drame. Dans l'Epopée, on a rangé les poëmes de récit héroïque, comme l'Iliade, l'Odyssée; les poëmes de récits comiques, tels que le Margites, aussi d'Homère, (l'ouvrage perdu,) l'Ode, l'Hymne, l'Epître, l'Héroïde, etc. etc.

Dans le Drame ont été comprises les Tragédies, les pièces satyriques, telles que le Cyclope d'Euripide, (la seule de son espèce qui nous soit parvenue;) la Comédie, subdivisée chez les Grecs et chez les Romains en Mimes, Pantomimes, Togates, Attelanes etc.: on y a mis aussi l'Eclogue, l'Idylle etc. etc. Chaque espèce de poésie a été privativement affectée à certain ordre de sujets, de personnages, de sentimens, de passions, de sites. Tout, jusqu'aux différentes mesures de versification, a été déterminé, calculé, prescrit impérativement, et de même que le Capitole n'a vu éclore son code de Justinien qu'après l'expiration de sa puissance, le Parnasse n'a vu naître le sien qu'après ses poëtes.

Les professeurs survivanciers de droit littéraire ont décidé, que pour qu'un ouvrage fût beau, il falloit qu'il réunît les trois fameuses unités: celle de sujet, celle de tems, celle de lieu. Ils ont établi qu'il falloit qu'il y eût régularité, concours de toutes les parties à un centre com-

mun, ordre, proportion, symétrie, domination du principal, subordination des accessoires, assortiment de style, sobriété de figures etc. etc. etc. Il seroit trop long et fort inutile d'énumérer toutes ces règles. Elles sont toutes bonnes, toutes vraies, toutes justes; mais ce ne sont uniquement que celles du genre d'imitation. Ni cette définition du Beau, ni aucune de ces règles ne conviennent au genre composite. Or comme ce genre de Beau existe et domine dans les dix-neuf vingtièmes de la terre, ainsi que l'imitation domine en Grèce, je demande aussi pour lui une définition, une poétique, un code de lois.

Essayons d'en tracer une légère esquisse. Nous aurons d'abord l'air de plaisanter, mais on verra ensuite que nous aurons parlé très-sérieusement. L'exhibition de modèles universellement reconnus aussi beaux que ceux des Grecs et des Romains, de modèles où tout est précisément l'inverse de la poétique d'Aristote, de la rhétorique de Quintilien et des poétiques et rhétoriques de leurs confrères, ne laissera, je crois, rien à répliquer.

On commencera donc dans cette nouvelle poétique, par définir nécessairement le Beau: *l'assemblage arbitraire de la nature*. Et ce qu'il y aura d'original, c'est que s'il prend fantaisie d'après notre système à quelqu'auteur didactique dans le composite, de mettre sa poétique en vers, comme l'a fait Horace dans l'imitation, il peut y employer le propre début de ce poëte. En y changeant un seul mot, ce début devient une excellente ouverture de l'autre poëme.

J'ouvre Horace, et tout au commencement de son épître aux Pisons, qu'on appelle sa poétique, je lis:

> Humano capiti cervicem pictor equinam
> Jungere si velit, et varias inducere plumas,
> Undique collatis membris, ut turpiter atrum
> Desinat in piscem mulier formosa superne:
> Spectatum admissi risum teneatis amici?

Ce qui revient à cette traduction:

„S'il passoit par l'idée d'un peintre d'unir une tête humaine à un corps de cheval, de rassembler en un tout des formes prises de tous côtés, et de les revêtir de plumes variées, en sorte que, par exemple, une femme belle à sa partie supérieure, se terminât inférieurement en hideux poisson: ô mes amis, admis à ce spectacle, pourriez-vous retenir votre ris?"

Au lieu de:
Spectatum admissi *risum* teneatis amici?

Mettez:
Spectatum admissi *plausum* teneatis amici?

C'est-à-dire:
„O mes amis, admis à ce spectacle, pourriez-vous retenir votre applaudissement?"

N'est-il pas vrai que vous aurez alors dans ce début une parfaite définition du Beau composite, une admirable ouverture de notre poétique? Horace assurément ne s'en doutoit pas! C'est pourtant une chose étrange de voir que cet Horace ait débuté dans sa poétique par se moquer d'une partie de sa propre mythologie, de sa propre poésie; par présenter comme le comble du mauvais goût les exacts portraits du Centaure, de l'Hippogriffe, du Griffon, de la Sirène! Tous ces personnages étoient reçus dans sa mythologie; ils ont été chantés par tous ses poëtes: il en est même sérieusement question dans ses propres vers. Leurs images étoient exécutées par tous les artistes, recherchées par tous les curieux d'Athènes et de Rome. Horace ne pouvoit faire un pas dans Rome sans y rencontrer des Centaures, des Sirènes peints, sculptés par-tout, et quant à l'Hippogriffe et au Griffon, à défaut de l'Arioste, il lui suffisoit dans le premier temple venu, de lever les yeux; il les voyoit dessus la frise d'un de ses ordres d'architecture *).

*) Consultez Vitruve. On trouve des Hippogriffes et des Griffons dans nombre d'antiquités grecques et romaines. Voyez notamment le beau camée rapporté par le comte de Caylus, Tom. I. planche LXV. fig. III.

Venons aux règles du composite. Elles sont faciles à établir. Il n'y a pour cela qu'à renverser toute la poétique d'Aristote, c'est-à-dire en prendre le contre-pied. Nous aurons alors tout juste le plan et les détails de notre poétique. On n'y sauroit changer la distinction de la poésie en deux genres, savoir: en genre de récit, et en genre d'action; mais on supprimera toutes les lignes de démarcation entre les espèces et leurs subdivisions. Les poëtes composites prennent très-souvent la licence de confondre, de mélanger le tragique avec le comique, l'héroïque et le bourgeois, le noble et le bas, le triste et le gai, le sérieux et la farce etc. Ils pensent, ils éprouvent, que plus l'âme reçoit de secousses en divers sens, plus elle ressent de plaisir.

Ensuite on établira comme règles de cette poétique, que pour qu'un ouvrage soit beau, il faut qu'il soit complexe; qu'il réunisse les trois multiplicités, celle d'actions ou de sujets, celle de tems, celle de lieux: qu'il faut qu'il y ait irrégularité, incohérence de ses parties, désordre, disproportion, insymétrie, affranchissement de principal, insubordination d'accessoires, exagération de stile, accumulation de figures etc. etc.

— Bon Dieu! s'écriera un homme infatué de son Beau unique et des exclusifs principes de nos écoles, vous voulez rire! Une pièce faite d'après vos prétendues règles seroit détestable, sifflée!

— Oui ou non. Cela dépend de tout autre chose. Que répondrez-vous quand on vous montrera des ouvrages ainsi faits que vous admirez comme des chef-d'oeuvres: des ouvrages qui font l'orgueil, excitent l'enthousiasme de nations entières? Que direz-vous quand on vous montrera que plus des trois quarts de la terre n'en ont pas d'autres? Sans doute, on peut faire un très-mauvais poëme d'après ces règles. On en fait aussi de très-mauvais d'après les règles d'Aristote. Mais on en a aussi fait de bons d'après vos règles et d'après les nôtres. Les règles seules, quelles que soient leurs natures, ne déterminent point l'excellence d'un ouvrage, il faut encore bien d'autres choses. Il faut l'invention, la chaleur, les images, le génie; il faut tout ce qui frappe, subjugue, at-

tache. La partie sera donc toujours égale entre nos deux poétiques, comme entre tous les chef-d'oeuvres à règles contraires que l'on peut y rapporter.

 Je vois un orateur du genre d'imitation, c'est-à-dire un Grec, un Démosthène. A ses côtés, je place un orateur du genre composite, c'est-à-dire un Oriental, un Mahomet. L'orateur d'Athènes est sobre de figures, et suit sa métaphore une fois adoptée. L'orateur de Médine entasse les figures, il accumule vingt métaphores dans une même phrase. L'un parle un langage naturel, c'est-à-dire modéré. L'autre parle un *langage naturel*, c'est-à-dire ampoulé. L'un a grand soin d'unir toutes ses idées, d'en marquer toutes les soudures. L'autre ne saillit que par ellipse, supprime toute transition. L'un s'élève, s'abaisse par une courbe sinueuse. L'autre sillonne par angle comme la foudre. Pour éveiller l'assoupissement de l'Athénien, pour l'encourager à la guerre, celui d'Athènes masse l'indolence; il prend par une tournure oratoire le roi Philippe, lui ôte un bras, un oeil, les membres, et ne laissant au tronc que son humeur ambitieuse, le montre en cet état encore formidable à la Grèce. Pour lier l'Arabe à son encensoir, pour l'exciter à la conquête, celui de Médine secoue l'irrésolution; il brouille les élémens, brûle, submerge, engloutit, tourbillonne tout à la fois, et d'un seul tems heurte les voûtes du Ciel et de l'Enfer. Tous deux enflamment, entraînent leur auditoire; tous deux sont admirés universellement. Comment accorder donc ces contrariétés, si ce n'est comme nous le faisons, en franchissant les limites d'un Beau exclusif; en établissant dans l'espèce humaine, deux pouvoirs contraires, deux organisations contraires; dans la nature, deux genres de Beau contraires; sur le globe, deux dominations de Beau contraires; dans l'art, deux poétiques, deux rhétoriques contraires.

 Pour poser succinctement nos règles et faciliter les comparaisons, mettons d'abord sur deux colonnes accollées; d'une part, le mécanisme de l'art d'imitation, de l'autre, son contraire, le mécanisme de l'art com-

composite. Il faudra d'après nos assertions, que les poëmes choisis dans la zone moyenne se rapportent au mécanisme de la colonne d'imitation, et que les poëmes choisis dans l'une ou l'autre des zones extrêmes, se rapportent au mécanisme de la colonne composite. Rien de plus clair, rien de plus franc que cette marche.

MECANISME DE L'ART D'IMITATION.	MECANISME DE L'ART COMPOSITE.
Sujet vraisemblable.	Sujet invraisemblable.
Unité d'action, de tems, de lieu.	Multiplicité d'actions, de tems, de lieux.
Enchaînement suivi d'un commencement, d'un progrès, d'une fin; le tout d'une étendue moyenne, afin de satisfaire le lecteur ou l'auditeur sans le dégoûter.	Disjonction arbitraire d'un commencement, d'un progrès, d'une fin; le tout d'une étendue illimitée, sans craindre de fatiguer le lecteur ou l'auditeur ni de le dégoûter.
Ordonnance et proportion réglées, en sorte qu'on puisse apercevoir l'ensemble d'un seul coup-d'oeil.	Point d'ordonnance ni de proportion réglées, en sorte qu'on ne puisse apercevoir l'ensemble d'un seul coup-d'oeil.
Un principal et des accessoires.	Ni principal, ni accessoires.
Début tout d'un coup, ou, (comme dit le père Brumoy) *au pied du mur*.	Point de début tout d'un coup, ni (comme le dit le père Brumoy) *au pied du mur*.

Exposition, intrigue, dénouement par suite. et ordre distincts *).	Exposition, intrigue, dénouement, point par suite ni ordre distincts.

En voilà, je crois, suffisamment pour une ébauche. Maintenant choisissons trois poëmes de récit, trois épopées. Une d'imitation exacte, deux autres composites. Nous prendrons, comme de raison, la première sur la zone tempérée: des deux dernières, nous prendrons l'une sur la zone froide, l'autre sur la zone chaude. Pour l'imitation, je prends l'Iliade. On ne récusera pas celui-là. Pour le composite, je prends le Paradis perdu de Milton au Nord, et l'Apocalypse de Saint Jean au Midi.

— Eh quoi! L'apocalypse, un livre inspiré!

— Oui. J'aurois aussi bien pu prendre le Koran, qui n'est ni saint ni inspiré, mais il me manque, et je ne l'ai pas assez présent à la mémoire. Si je choisis les trois ouvrages précédens, c'est par la raison que je n'en ai point d'autres à ma portée. Je sais comme tout le monde l'Iliade par coeur: (j'entends le fond et les détails du poëme, non les vers.) J'ai dans la tête, de même, le fond et les détails du Paradis perdu, qu'on trouve de plus assez communément: l'Apocalypse se trouve par-tout. On peut faire la même expérience sur tout autre poëme que l'on voudra, Grec, Latin, Arabe, Chinois; pourvu que les poëmes soient pris où il convient, ils sont tous bons à cette épreuve.

Quant à l'Apocalypse, je crois moi, comme l'Eglise, d'après Saint Irénée, Saint Justin Martyr et tous les pères du second siècle et des suivans, qu'elle est de l'apôtre Saint-Jean, l'aigle des quatre évangélistes **), par conséquent d'un Israëlite de Palestine, par conséquent de la

*) Voyez sur ce sujet le père Brumoy dans son Discours sur l'origine de la tragédie, en tête de son excellent ouvrage intitulé: Théâtre des Grecs. Il se représente Homère raisonnant sur l'Epopée, et traçant d'avance le plan de son poëme d'après ces règles qui sont effectivement celles que l'on a établies d'après les compositions d'Homère. Théâtre des Grecs, Tom. I, page 52 et suivantes.

**) Voyez sur ce point capital: Just. Mart. Dial. cum Triph. p. m. 308. Iren. L. III. chap. 3. L. IV. chap. 37. L. V. chap. 30.

zone chaude et composite. Je crois, en outre, d'après le texte même de l'Apocalypse, qu'elle étoit destinée, adressée aux sept églises d'Asie, presqu'entiérement composées alors d'Israëlites, ou voyageurs, ou nouvellement transplantés: par conséquent faite pour des hommes amateurs du composite. Ainsi, quoique peut-être écrite à Patmos pendant le court espace d'une relégation, elle appartient à la Judée. Jusqu'à présent personne ne s'est avisé de la donner à la Grèce. Je crois, de plus, l'Apocalypse un livre saint et inspiré. Mais ce saint livre, ou plutôt ce saint poëme (car qui lui refusera ce titre?) a une forme, un mécanisme quelconque, et c'est cette forme uniquement, c'est ce *mécanisme* que j'envisage. Si dans ce poëme, le sujet, ou plutôt les sujets sont invraisemblables; si les images, les personnages y sont pour la plupart d'assemblage arbitraire; s'il y a multiplicité d'actions, de tems, de lieux; si les figures y sont exagérées, entassées; si le stile en est elliptique, oriental; enfin, s'il est tout entier fait à l'inverse des régles d'Aristote, et qu'il nous plaise, nous enchante, nous ravisse, (ce qu'assurément on ne niera pas:) il est clair qu'il est beau, toute sainteté, toute prophétie, toute inspiration mises de côté: il est clair qu'il est beau dans le sens du Beau de Milton, du Beau des poëtes Islandois, Norvégiens, Ecossois, Chinois, Persans, Arabes, etc.; qu'en *conséquence, il peut lit*térairement être mis en parallèle avec le Paradis perdu, en confrontation avec l'Iliade.

— Mais il est inspiré.

— Oui; qu'importe encore à notre objet? Quand Dieu a inspiré, il a donné une forme quelconque à son inspiration; il l'a transmise par le langage des hommes; il s'est accommodé au goût natal des prophétes, au goût naturel et dominant de la nation à laquelle il daignoit se communiquer directement; que dis-je, au goût du plus grand nombre des nations qu'il appelle toutes! Jésus-Christ, dieu-homme, s'y est accommodé. Il a parlé Syro-chaldaïque à des Israëlites, composite à des Israëlites. Lorsque quittant cette elliptique et parabolique simplicité

dont il enveloppe sa morale, il cesse de parler au coeur, et veut frapper l'imagination, il manifeste encore sa très-intelligible et bienfaisante accession à notre humanité, en revêtissant son langage des formes d'une poésie toute composite, et ainsi appropriée au local et aux personnes. Je n'en veux d'autres preuves que les espèces d'images et de figures qu'il emploie pour prédire poétiquement à ses disciples, la ruine de Jérusalem, son avénement, la fin du monde *). En un mot, il est très-certain que Jésus-Christ ayant voulu naître et mourir chez les Juifs, a bu, mangé comme les Juifs, s'est habillé comme les Juifs, a parlé, poétisé comme les Juifs. Dans tous les tems où le Saint-Esprit s'est communiqué par la voie du langage, il a parlé la langue des lieux et du moment. Il a parlé hébreu par Moyse, syro-chaldaïque par d'autres prophètes, grec-helléniste par les Evangélistes, (au moins par trois) par les apôtres, et toutes les langues par les disciples après son apparition en langues de feu. Dans les contrées soumises au goût composite, il a parlé rhétoriquement et poétiquement composite. Les cinq livres de Moyse, ceux de Josué, de Samuel, etc., de Job, de Salomon, les psaumes de David, les prophètes postérieurs, surtout Isaïe, Jérémie, Ezéchiel, Daniel, toute la bible enfin est composite. Les narrations des *Evangélistes, si simples,* si dépouillées d'ornemens, sont dans leur stile et dans leur forme historique purement composites. Les Actes des apôtres, Saint-Paul dans ses épîtres, et tous les autres apôtres dans les leurs, ces apôtres tous dogmatiques comme Jésus-Christ dont ils sont le supplément, sont composites. L'Apocalypse aussi est composite. Je sais bien que ce composite, soit simple, soit poétique, soit narratif, soit dogmatique, soit prophétique, est supérieur à tous les composites hu-

*) Voyez Saint-Mathieu, Chap. 24. St. Marc, Chap. 23. Ces sortes d'images et de figures sont précisément celles que les Orientaux aimoient, et que leurs philosophes mettoient en oeuvre pour peindre la destruction et le renouvellement du monde, qui entroient dans leurs systèmes mythologiques, originairement provenus des traditions patriarchales.

mains de l'univers, mais en est-il pour cela moins approprié à nos preuves? Au contraire, il n'y ressort que davantage, en nous faisant de plus sentir le caractère divin, surnaturel de nos livres saints, à côté desquels pâlissent toutes les littératures humaines. Au surplus, je répète ce que j'ai dit: on peut choisir tels autres poëmes analogues que l'on voudra.

CONFRONTATION ET PARALLELE
DE LA POÉSIE D'IMITATION EXACTE ET DE LA POÉSIE COMPOSITE.

ILIADE.

Le sujet de l'Iliade est uniquement la colère d'Achille. Homère l'annonce dans son invocation en quatre vers:
„Muse chante la colère d'Achille!"
C'est le premier. Les trois autres ne sont que la paraphrase explicative de cette épithète: *(désastreuse)* qui commence le second. L'auteur tient ce qu'il promet. Il débute tout d'un coup par le corps de son récit, sans rétrogradation lointaine ni divergente.

Chrisès, prêtre d'Apollon, est venu au camp des Grecs, proposer la rançon de sa fille Chriseïs, captive d'Agamemnon. Le fier Atride, généralissime de la confédération grecque contre les Troyens, refuse le prêtre et le renvoie avec menace. Chrisès se retire, invoque son dieu. La peste se met dans le camp des Grecs. Achille assemble l'armée. Il veut qu'on interroge le devin Calchas. Ce devin prononce qu'il faut apaiser Apollon et rendre Chriseïs à son père. Le conseil délibère. On opine pour la restitution de la captive. Achille appuie l'opinion. Agamemnon s'emporte contre Achille. La colère d'Achille s'allume. Il est au moment de percer de son épée son général. La réflexion (Minerve) le retient. Agamemnon renvoie Chriseïs, et fait enlever au bouil-

lant Achille Briseïs, autre captive, prix d'honneur d'Achille, comme Chriseïs avoit été celui d'Agamemnon. Il ne veut point que son rival subordonné ait un prix d'honneur quand il n'a plus le sien. L'orgueil les a rendus tous deux ennemis depuis long-tems. Quoiqu'il s'agisse de femmes, il n'y a pas l'ombre d'amour dans tout cela. C'est pure jalousie de vanité, pure insulte, pure affaire d'honneur. La peste cesse. Achille, outré de dépit, fait serment de ne plus combattre. La victoire se tourne alors du côté des Troyens. Les Troyens, après de nombreuses batailles fort disputées, réduisent *les Grecs à se fortifier dans leur camp.* Accablé de tant de désastres, Agamemnon, par le conseil particulier de ses amis, se résout à faire des démarches de pacification vis-à-vis du jeune Achille. Il lui envoie une noble députation, lui fait offrir la restitution de Briseïs, une de ses filles en mariage, des villes, des présens. Achille intérieurement triomphant de l'humiliation d'un rival altier, rejette les offres, se montre inexorable. Les Troyens poussent leurs avantages, forcent enfin le camp, et mettent le feu aux vaisseaux grecs. Cette flamme réveille dans le coeur d'Achille le sentiment de la patrie: elle y rappelle aussi une autre haine. Il cède aux larmes de son ami Patrocle, lui prête son char, son armure, et l'envoie au secours de la flotte avec ses guerriers. Patrocle réussit à sauver la flotte, mais il est tué par Hector, qui le dépouille de ses armes. Le corps de Patrocle, sujet d'un grand combat, est rapporté par les Grecs à la tente d'Achille. Alors la colère d'Achille change d'objet. Elle se tourne contre le meurtrier de son ami. Il se réconcilie avec Agamemnon, qui lui renvoie Briseïs. Il jure la mort d'Hector, et couvert d'une nouvelle armure, vole à la vengeance. Son retour aux champs du carnage ramène la victoire du côté des Grecs. Achille repousse les Troyens jusques dans leurs murailles, tue Hector, entraîne le cadavre à la queue de son char, le laisse couché sur la poussière auprès de sa tente; exerce chaque jour les plus indignes traitemens sur ces insensibles restes de son ennemi. Viennent ensuite les funérailles de Patrocle, les jeux, les prix dont Achille ho-

nore la cérémonie funèbre. Le vieux Priam, père d'Hector et roi des Troyens, se rend nuitamment avec des présens à la tente d'Achille; il se jette à ses pieds, et le conjure de lui rendre le corps de son malheureux fils. Achille croit voir son père: un sentiment religieux, les larmes d'un si auguste vieillard, une démarche aussi hardie, aussi généreuse, tout le décide à lui accorder sa demande. Priam rentre dans Troie. La colère d'Achille a mesuré toute sa parabole. Elle est éteinte; le poëme, fini.

 La scène est devant Ilion, entre la flotte et la ville, proche la mer, bordure du tableau, et sous le ciel qui en couronne le faîte. Les Dieux mythologiques du pays en composent toute la magie. Partagés d'intérêts, de sentimens, ils montent, descendent, se mêlent sans cesse aux événemens, combattent, intriguent. La durée du poëme est d'à-peu-près six semaines. Les personnages en sont à-peu-près tous de l'imitation la plus exacte. Ce sont des hommes-héros, des hommes-dieux: tous les âges, tous les caractères, toutes les passions, toutes les nuances de bravoure, de lâcheté, tous les défauts, toutes les qualités, toutes les scènes de la vie, tous les objets de la nature, toutes les formes d'actions, de langage, de gestes mêmes: tout s'y trouve, et tout y est parfaitement assorti aux personnages. C'est la plus riche, la plus sublime de toutes les compositions humaines dans le genre d'imitation.

 Les seuls acteurs, objets douteux qu'on y rencontre, sont peut-être quelques divinités qu'on représente tantôt avec des ailes, tantôt sans ailes; d'autres, qu'on peint tantôt avec des serpens pour chevelure, tantôt avec des cheveux: comme le Sommeil, l'égide, etc. Les Dieux ne montent et ne descendent que par une sorte de faculté interne et surnaturelle. On y trouve encore d'autres images plus merveilleuses que composites. Tel est Achille quand Minerve le montre aux Troyens, la tête couronnée d'un nuage et surmontée d'une flamme brillante. Tel est le combat du Xante et du Simoïs, avec leurs eaux, contre Vulcain avec ses feux. Les objets réellement composites y sont excessivement rares.

Ce sont ces statues d'or, ouvrage de Vulcain, statues qui parlent, se meuvent et le soutiennent dans sa marche chancelante: ce sont ces trépieds, ouvrage du même dieu, qui roulent, d'eux-mêmes, s'approchent, et vont ensuite tout seuls se remettre à leurs places; tabourets vraiment dignes du palais de l'Olympe: c'est encore le cheval d'Achille, quand il tourne la tête, et prédit la mort à son maître. Ces unions de la pensée, du mouvement, de la parole, avec des métaux, des animaux, sont certainement du composite pur. Je crois avoir cité tout ce qu'en offre l'Iliade.

Telle est l'esquisse du plus parfait poëme de récit dans le genre d'imitation; du poëme, juste sujet du désespoir de tous les hommes poëtes et imitateurs. Le présenter, c'est démontrer que l'imitation exacte y domine, et que le composite y est subordonné; que le sujet en est vraisemblable; qu'il y a unités d'action, de tems, de lieu: qu'il offre l'enchaînement suivi d'un commencement, d'un progrès, d'une fin, le tout d'une étendue moyenne: qu'il a ordonnance, proportion, en sorte qu'on peut l'apercevoir d'un seul coup-d'oeil: qu'il y a principal et accessoires: qu'il débute tout d'un coup, sans rétrogradation lointaine ni disparate: qu'il y a exposition, intrigue, dénouement par suite et ordre distincts: enfin, qu'il réunit toutes les règles du mécanisme de l'art d'imitation, règles postérieurement puisées dans son propre sein, et plus ou moins communes à tous les poëtes du même climat.

Remontons à présent vers le Nord jusqu'à Milton.

PARADIS PERDU.

Milton, littérateur instruit des langues mortes, Milton versé dans les littératures grecques, latines, et qui avoit voyagé en Italie, a quelquefois paru vouloir imiter les Grecs. Il est infiniment moins original que, par exemple, les poëtes Gallois, Shakespear et nombre d'autres

poëtes

poëtes de sa patrie. Son goût adoptif perce de tems en tems. Mais nous verrons comment son goût naturel l'emporte, l'entraîne en sens contraire. Il a beau faire, il retombe toujours dans le composite.

Homère a commencé son poëme par une énonciation, une invocation. La plupart des poëtes composites n'en mettent point. Voici celles de Milton.

„Je chante la désobéissance du premier homme, les funestes effets du fruit défendu, la perte d'un paradis, le mal, la mort triomphans sur la terre, jusqu'à ce qu'un Dieu-homme vienne juger les nations et nous rétablir dans le séjour des bienheureux." CHANT I.

Qu'est-ce qu'il chante? est-ce *la désobéissance du premier homme?* sont-ce *les funestes effets du fruit défendu?* est-ce *la perte d'un paradis?* est-ce *le mal?* est-ce *la mort?* et cela depuis la création jusqu'au jugement dernier? Voilà bien des choses et bien du tems. Voilà Milton retombé du premier pas dans le composite: point d'unité: sujet complexe: durée illimitée.

Après une longue et magnifique invocation au Saint-Esprit, invocation séparée de l'énonciation, il entre en matière...... Bon! c'est la révolte des Anges, dont il ne nous a point parlé; dont la Genèse même, qui la suppose, ne fait aucune mention avant la désobéissance du premier homme. C'est prendre la chose de loin. Certes, ce n'est pas-là un début tout d'un coup, ou, comme dit le père Brumoy, *au pied du mur.*

Poursuivons. Nous voilà transportés dès l'ouverture au cahos, à l'antériorité des tems, de toute création humaine et physique, à cette portion de l'éternité qu'on appelle dans les écoles: *a parte ante.* Satan....

— Eh quoi! si vous vous transportez dans le cahos, si vous rétrogradez au néant, à l'antériorité de la création, où prendrez-vous vos formes, vos images, vos objets, vos comparaisons, vos moeurs, vos caractères, enfin tout ce qui constitue la substance et les *détails* d'un ouvrage humain, d'un ouvrage fait pour *les hommes?*

— Cela pourroit embarrasser un poëte imitateur, mais cela n'em-

barrasse nullement un poëte composite. Il les prendra dans la création postérieure, et dans cette création par-tout où il lui plaira. Un Grec crieroit à l'anachronisme! Un Anglois applaudit. C'est pour lui le fond du Beau; *l'assemblage arbitraire.* Milton, dans son poëme à la fois historique et imaginaire comme l'Iliade, est du genre diamétralement contraire à celui de l'Iliade. Milton ne peut pas plus qu'un autre, imaginer aucune forme; il ne peut pas plus qu'un autre, se servir d'autres formes que de celles existantes dans la nature. C'est aussi dans la nature qu'il les prendra. D'autres *les suivent, les* imitent dans leur union; il les ravit, les accolle, lui, selon son caprice et son génie: voilà toute la différence. Cahos, élémens, géants, pygmées, Memphis, Maroc, Romains, Bretons, Hercule, Charlemagne, tout lui est bon; tout son poëme est ainsi fait. Il faut ici se dépouiller de toutes les idées grecques.

Satan donc, avec tous ses démons, précipités par l'Eternel, gémit enchaîné dans un gouffre d'horreur, de perdition, de flamme. Il se soulève au-dessus d'un lac brûlant, et cherche à ranimer le courage abattu de ses complices. On s'émeut: le conseil général est convoqué: les légions infernales s'assemblent.

Ici, Milton qui avoit vu dans l'Iliade une énumération des peuples confédérés de la Grèce et de ceux de l'Asie, imite encore Homère, en donnant aussi une énumération; mais il retombe sur-le-champ dans son goût climatique par l'espèce de ses combattans. Ce sont tous personnages monstrueux et composites.

Satan et ses pareils sont des Chérubins, des Séraphins déchus: figures ailées à quatre, jusqu'à six ailes [*]); du reste, comme on voudra. On parle bien, en effet, de leurs yeux étincelans, du sombre de leurs regards, de leurs tailles gigantesques, de leurs fronts sillonnés par la foudre: mais, à la rigueur, on n'en voit pas trop le dessin. Ce sont en-

*) Voy. Isaïe, Chap. 6. Vers. 2.

suite des personnages tous pris dans les idolâtries composites de la terre de Canaan, de la Chaldée, de la Syrie, de l'Egypte, etc.

C'est un Moloch, un Chamos, un Baalim, un Astaroth, un Dagon, un Osiris, une Isis, un Orus, un Bélial. Titan, Saturne, Jupiter, Hercule y sont aussi nommés, mais par manière scientifique. Ils ne jouent aucun rôle dans le poëme. Il ne paroît pas même trop clairement qu'ils se joignent au reste. C'est plutôt une sorte de prévision historique, ils ne sont mis-là que comme divinités postérieures, devant succéder aux autres, et point comme acteurs.

Quoi qu'il en soit, tous ces démons, et leurs soldats de même fabrique, composent une armée formidable. La bruyante trompette sonne l'alarme: l'armée répond par un cri qui perce la concavité de l'Enfer: la frayeur passe jusques dans les royaumes du Cahos et de la Nuit. Soudain dix mille bannières sont levées: elles réfléchissent dans les airs les couleurs de l'aurore: la terre se couvre d'une forêt hérissée de lances; les casques étincèlent; les boucliers sans nombre lancent d'épouvantables éclairs, et la phalange infernale se met en marche au son des flûtes, des fifres, des hautbois symphonisant sur le mode dorique.

On s'attendroit qu'ils vont se battre: point. Leur général les harangue de nouveau. Satan leur dit entre autres choses: qu'un bruit s'est répandu. Dieu veut, dit-on, créer une terre, et y placer une génération plus favorisée que ses enfans célestes. Il conclut qu'il faut aller reconnoître ce monde, et rompre les prisons du gouffre infernal, afin de préalablement examiner la question dans un conseil encore plus général. Les millions de Chérubins applaudissent, blasphèment le nom de Dieu, et par leur bruit de guerre envoient au ciel un cartel de défi. On court à un volcan; on construit en or fondu un édifice en forme de temple, et d'architecture grecque. L'architecte en est Vulcain, qui s'est aussi signalé dans le ciel par la construction de plusieurs tours admirables, logemens des anges que Dieu a exaltés au rang de princes. Il est vrai que, Chérubin dans l'origine, il a bâti ces tours célestes avant

la révolte des esprits; qu'il a été précipité avec eux dans l'abyme, où il est devenu l'architecte des enfers, et que c'est dans la suite qu'en Ausonie il a été appelé Mulciber, et comme disent les Grecs, précipité par Jupiter; qu'il a roulé pendant un jour, et est tombé dans l'île de Lemnos.

On voit qu'ici la chronologie est observée.

L'édifice terminé au son de la musique, tout ce qu'il y a de démons dans l'enfer arrive. La foule est grande, l'édifice insuffisant; mais on se rappetisse pour pouvoir tenir. Par ce moyen, chacun se trouve à l'aise. Les Chérubins et les Séraphins seuls conservent leur hauteur majestueuse, et dans un appartement retiré, tiennent un conseil secret. Le sénat est grand, complet. Après un court silence et la lecture des lettres de convocation, le conseil commence.

Voilà en substance le premier livre ou chant du Paradis perdu: chant où, comme l'on voit, il n'est pas question d'un mot du sujet, ou plutôt des sujets compris dans l'énonciation mise en tête du poëme.

Je demande pardon si cet extrait ressemble quelquefois à une caricature. Ce n'est assurément pas mon projet, (et on ne m'en soupçonnera pas) de vouloir ici critiquer Milton. Mais il n'est pas possible d'esquisser un poëme composite à la façon d'un poëme d'imitation. Un poëme composite, par la raison qu'il est composite, n'a rien de lié, rien de suivi, au moins aussi scrupuleusement qu'un poëme d'imitation. C'est une lanterne magique, où l'on ne peut que faire passer en revue les objets successivement. De plus, l'antériorité de tems, la scène hors de nature où se place d'abord Milton, jointes à l'impossibilité pour lui de présenter autres choses, et de se nourrir d'autres choses que de noms, d'objets, d'images, enfin de formes prises dans le tems et dans la nature; tout cela rend son assemblage et ses rapprochemens encore plus bizarres, aux yeux surtout d'un homme accoutumé à l'imitation, et peu fait au genre composite. Nonobstant, dans l'original, dans les traductions mêmes, tout est d'une grande magnificence. Ce poëme commence

par étonner beaucoup un François. Mais quand ensuite, se recueillant, on réfléchit que la révolte des anges, partie du canevas de Milton, est un fait vrai, conservé par nos livres saints, défiguré comme le fait du déluge et nombre d'autres, par les annales profanes et les mythologies de tous les peuples, à raison seule de leur écart de la tige patriarchale; que la chute de l'homme, cet événement initial qui a changé sa destination, interverti tout le système primitif de création, et amené dans le tems une époque à jamais si mémorable, est un autre fait vrai, présenté ou exactement ou allégoriquement par nos livres saints, et aussi défiguré comme le reste par les autres peuples; que les idolâtries ne sont nommées dans les mêmes livres saints, que le culte des démons; qu'elles n'ont leur source originelle que chez les anges déchus; qu'elles n'ont fait chez les nations séparées du fil de la tradition, que se naturaliser, se revêtir de mille formes, de mille costumes climatiques; qu'enfin, aux différentes époques où se transporte Milton, il n'a pu broder ses pièces essentiellement de rapport, que de formes postérieures ou contemporaines; quand, dis-je, on fait ces réflexions, alors le rire tombe, le sérieux naît, l'admiration succède, et l'aveugle de Sinaï va se poser à la hauteur du vieil aveugle du Parnasse.

Ce n'est point non plus l'apologie de Milton que je prétends donner. Il n'en a pas besoin. Je dis la vérité: j'exprime ce que je sens, et crois sentir le prix du composite aussi profondément qu'aucun Anglois. Encore une fois, c'est dans l'original, même dans les traductions, qu'il faut voir Milton.

L'esquisse entière du Paradis perdu important seule à notre système, nous allons la continuer. Nous avons été longs sur le premier chant. Nous devions l'être. Nous serons courts sur tous les autres.

Satan harangue de nouveau, et propose une bataille pour recouvrer le ciel. D'autres démons parlent après lui. La délibération se réduit à trois avis. Le dernier prévaut. On se résout, avant tout, à suivre la première idée de Satan, à éclaircir cette tradition, ce bruit de la créa- CHANT II.

tion d'un nouveau monde et d'une espèce de créature peu inférieure aux anges. L'embarras est d'aller à la découverte. Satan se charge de l'entreprise. On applaudit. Le conseil se lève. Les démons se dispersent, et s'occupent en attendant le retour de leur général, à divers exercices. Ce sont les jeux Olympiques, Pythiens, des combats simulés, du vacarme, de la musique, des conversations métaphysiques. Satan arrive aux portes des enfers. Deux monstres épouvantables en défendent la sortie. L'un est dessiné d'après la Sirène et Scylla, l'autre est si composite qu'il échappe à toute description. Ces trois personnages s'expliquent. Ils sont près d'en venir aux coups, quand la première gardienne, monstre femelle, se trouve fille de Satan; puis, d'un commerce avec son père, être accouchée de l'autre gardien, monstre mâle; puis, d'un autre commerce incestueux avec son fils, avoir produit les chiens dont elle est ceinte. Bref, c'est le Péché, c'est la Mort. Cet assemblage si bizarre est le sujet d'un des plus beaux morceaux sans contredit de tout le poëme. La triple reconnoissance arrange tout. Les portes sont ouvertes à Satan, qui après les avoir franchies, se trouve entre le ciel et l'enfer. Le cahos personnifié, qui règne sur cet espace, lui montre la route du nouveau monde cherché.

CHANT III.

Ici Milton déplore son aveuglement physique de la façon la plus poétique et la plus délicieuse. C'est une nouvelle invocation adressée à la lumière. C'est un nouveau poëme. Ce qui a précédé, est une pièce de rapport. Le Paradis perdu pouvoit aussi bien commencer à ce troisième chant qu'au premier. Encore le début seroit-il d'assez loin.

L'Eternel contemple l'ouvrage de la création. Il considère Adam et Eve dans le jardin de volupté. Il jette ensuite un coup-d'oeil du côté de l'enfer et du cahos. Vers les limites célestes et dans l'horizon de la nuit, il aperçoit Satan, et le montre à son fils unique assis à sa droite. Dieu apprend au Verbe, que c'est à l'homme qu'en veut Satan. Il lui annonce que séduite par les artifices de son ennemi, sa créature succombera, ne gardera point la loi d'abstinence qu'il lui a prescrite.

Il parle du libre arbitre d'après Saint-Augustin, et prononce que l'homme déchu par la séduction des mauvais anges, trouvera grâce, mais point les anges. Le Fils glorifie son Père, et le remercie au nom du genre humain. Dieu témoigne hautement que sa justice offensée veut une réparation. Il déclare que l'homme mourra si quelque puissance céleste ne consent à subir sa punition. Les Choeurs du ciel gardent le silence. Le Verbe s'offre et se dévoue. L'Eternel accepte, et consent à l'incarnation. Il exalte son fils au-dessus de la terre, des cieux, et commande aux anges de l'adorer. Cantique céleste. Pendant ce tems, Satan arrive aux limbes de vanité. Il gagne enfin les portes du ciel et découvre l'univers. Il passe au soleil, et y trouve Uriel conducteur de ce globe lumineux. Il se transforme en ange de lumière, et contrefait une sainte envie de contempler la nouvelle créature de Dieu. Uriel trompé lui montre la terre et lui indique la demeure de l'homme. Satan part de l'écliptique, et s'abat sur la cime de Niphates.

Agitations de Satan à l'aspect d'Eden. Il se confirme dans son dessein malfaisant, et s'avance. Description de la montagne sur laquelle est situé le Paradis terrestre. Transformé en vautour, Satan va se percher sur l'arbre de vie, qui s'élève au-dessus des autres arbres. Peinture de ce délicieux séjour. Satan l'admire, ainsi que la figure de ses deux habitans. Il descend dans le jardin, et s'y transforme tantôt en un animal, tantôt en un autre. Il épie ses deux victimes. Leur conversation lui apprend la défense du créateur. L'image de leur tendresse mutuelle redouble sa fureur. Il fait le plan de la tentation.

CHANT IV.

Arrive Uriel porté par l'inclinaison d'un rayon du soleil couchant. Il avertit Gabriel, gardien du Paradis, de l'arrivée et du dessein de Satan; puis s'en retourne porté par l'inclinaison d'un rayon du soleil couché.

Tableau de la nuit. Prière du soir d'Adam et d'Eve, leurs amours, leur sommeil.

Gabriel détache des esprits à la recherche de Satan dans le Pa-

radis terrestre; ils le trouvent occupé à tenter Eve dans un songe et sous la forme d'un crapaud. On se saisit de Satan, on l'amène à Gabriel. Satan répond avec fierté, provoque au combat. Dieu pèse dans les balances du Zodiaque les destinées des bons et des mauvais anges. Satan regarde, voit son arrêt, et s'enfuit hors du Paradis. Avec lui disparoissent les ombres de la nuit.

CHANT V.
Aurore. Réveil d'Adam qui réveille Eve. Celle-ci raconte à son époux le songe qu'elle a eu pendant son sommeil. Tous deux se lèvent. Leurs cantiques du matin. Dieu envoie Raphaël pour rappeler à l'homme sa défense, et le prévenir des embûches de son ennemi. Dieu ordonne en même tems à Raphaël d'apprendre à l'homme quel est cet ennemi, et de l'aider de ses conseils.

Apparition de Raphaël au Paradis. Repas de Raphaël avec nos premiers pères. Raphaël instruit Adam et Eve de la chute des mauvais anges dans le ciel, de leur révolte, et de tout ce qui s'en est suivi.

CHANT VI.
Milton commence encore ici un nouveau poëme. C'est la guerre des Anges, la description des combats célestes antérieurement à tout ce qui a été dit. Michel commande l'armée de l'Eternel; Satan celle des anges rebelles. Satan invente l'artillerie. La tactique, les blessures, tous les détails de batailles, sont ici bien autre chose que dans Homère. A la fin, Dieu envoie son fils revêtu de sa puissance. Le Fils part entouré d'un cortége à la manière d'Ezéchiel. Il foudroie les anges rebelles du haut de son char. Le ciel s'entr'ouvre, les Démons sont précipités dans l'abyme. Le Messie revient triomphant.

Raphaël qui a fait tout ce récit à nos premiers pères, leur donne ses conseils, et les avertit d'éviter le sort des démons.

CHANT VII.
Nouvelle invocation, nouveau poëme.

Milton s'adresse à Uranie christianisée. C'est l'histoire de la création du monde, que Raphaël raconte encore à la prière d'Adam. Ce n'est pas précisément le Père qui crée, c'est le Fils qui accomplit les ordres de son père. C'est aussi Dieu. Du reste, ce chant n'est autre
chose

chose que le commencement de la Genèse, nourri des Psaumes, de Job, de Jérémie et d'un peu de fables. Hymnes, cantiques.

Tous les plus grands ouvrages de poésie humaine sont marqués au coin de l'humanité; l'imperfection. Je n'ai jusqu'à présent trouvé de poésie rigoureusement parfaite que la divine; celle des livres saints. C'est une vérité que l'Apocalypse, où Saint-Jean chante aussi Jésus-Christ et notre religion, rendra très-sensible à quiconque connoît et le sujet et la poésie. CHANT VIII.

Le grand Homère dort quelquefois, le grand Milton aussi, et c'est surtout au commencement de ce huitième chant.

Adam y devient philosophe. Il a la soif de la science: sentiment, au reste, fort approprié à sa chute. Milton n'est ici inférieur à lui-même que pour avoir voulu donner dans le vraisemblable. Son Adam se perd en effet dans ses questions à Raphaël. Il s'étonne, par exemple, de la terre, (ce grain de sable, cette motte, cet atome) comparée au firmament. Il s'extasie du chemin immense que font les astres, de leur retour périodique. Il blâme le grand étalage des moyens employés pour les foibles résultats du jour et de la nuit; il demande pourquoi, au lieu que les astres tournent autour de la terre, ce n'est pas la terre sur son axe; ce qui seroit plus simple et plutôt fait, etc. etc.

Ces spéculations se trouvant un peu sublimes, un peu abstraites pour sa femme Eve, elle se lève de la table avec modestie, et va se promener dans le jardin. Ce sont absolument les moeurs angloises.

Raphaël répond à toutes ces questions. Adam l'entretient ensuite fort au long, du premier développement de ses sensations, de l'origine de la femme, de son union avec elle, de leurs plaisirs; c'est la Genèse mêlée au code sensuel et platonique de Cythère.

Enfin Raphaël, après avoir complétement endoctriné Adam, s'en retourne dans le ciel.

Nous approchons enfin du premier mot de l'énonciation initiale, du mot de poëme, du sujet, ou plutôt du premier des sujets annoncés de- CHANT IX.

7

voir être chantés: *la désobéissance du premier homme.* Ce qui a précédé, est fond, épisode, principal, accessoire, tout ce qu'on voudra. Le commencement, le début devoit bien certainement être, dans nos idées, le récit préparé en peu de mots de la chute d'Adam, la désobéissance intelligible du premier homme. Ou c'est-là ce qu'on doit appeler le début, ou il n'y en a point. Il se trouve aux deux tiers du poëme; il auroit pu tout aussi bien se rencontrer au quart, au milieu: nous ne sommes pas sévères, et pourvu qu'il ne soit pas *tout d'un coup,* ou *au pied du mur,* il n'y a pas de faute contre notre poétique. C'est un hasard s'il *se trouve* vers la fin. Milton a si bien senti qu'il entroit dans un nouveau sujet, qu'il a fait ce que nous avons vu, toutes les fois qu'il change de sujet. Il a mis une nouvelle énonciation, une nouvelle invocation. C'est la quatrième. Pour qu'on n'en doute point, la voici.

„Ce tems n'est plus, cet heureux tems, où Dieu, les anges, hôtes indulgens de l'homme, venoient familièrement converser avec lui, et partageoient à sa table un frugal repas, sans lui faire sentir le poids de leur supériorité. Il me faut aujourd'hui changer ces récits en histoires tragiques. Mon objet sera désormais la défiance indigne, la perfidie, la révolte, *la désobéissance de l'homme,* l'aversion, la colère, le juste reproche, et la rigueur de la part du ciel irrité. Je vais chanter ce moment fatal qui fit entrer dans le monde une foule de malheurs, le péché, et la mort suite du péché, et la misère qui prépare les voies de la mort. Triste emploi! Mais ni la colère de l'inexorable Achille contre son ennemi indignement traîné autour des murailles de Troie, ni la rage de Turnus perdant son épouse Lavinie, ni le courroux de Neptune et de Junon qui désola si long-tems les Troyens et le fils de Cythérée, n'offrirent jamais de si grandes images. Puisse la divinité qui me protège, me fournir des expressions dignes d'un si grand sujet. Elle me dicte au milieu du sommeil, ou m'inspire dans mes veilles, des vers qui coulent sans travail, depuis que mon choix encore incertain s'est fixé à des objets vraiment sublimes et trop négligés."

„Chante qui voudra, les combats consacrés à Calliope dans l'opinion des hommes! Qu'il produise pour chef-d'oeuvre, un long et ennuyeux carnage de chevaliers supposés, dans des batailles imaginaires, tandis que la patience des martyrs et leur force invincible restent dans l'oubli! Qu'il décrive, j'y consens, les courses, les jeux, l'appareil des tournois, les boucliers, les armoiries, les devises, les tentes, les coursiers: qu'il s'attache à peindre la broderie des housses, l'éclat des harnois et la magnificence des champions rangés autour de la barrière: qu'il varie la description de ces jeux militaires par le détail d'un repas servi dans une salle enchantée; l'ordonnance de ces pompes où préside le faste, peut distinguer des hommes du commun; pour moi, je renonce à ces frivoles peintures; elles sont au-dessous de l'héroïque. Je parcours à grands pas des sentiers non encore battus par l'épopée *): jamais elle n'entonna des airs si graves, si majestueux. Mais dans le déclin du monde vieillissant, mes forces engourdies par le froid du climat et des ans, seroient bientôt épuisées, si l'intelligence qui m'inspire, cessoit de me soutenir."

*) Milton au moins devoit ajouter: (humaine.) L'Apocalypse entr'autres, n'est en effet qu'une épopée prophétique et historique, une épopée divine sur Jésus-Christ et sur la religion: que sont de plus les écrits des prophètes, sinon des épopées de même nature sur les mêmes sujets? Les sentiers dont parle ici Milton, sont donc très-battus par l'épopée divine: le premier de tous les livres, la Genèse, est une épopée sur la création du monde, la désobéissance du premier homme, le déluge, enfin une épopée historique et inspirée, précisément sur les sujets parmi lesquels Milton a choisi les siens. Au fait, il a paru avant et depuis Milton, des épopées humaines sur la religion. Ces épopées, comme celles de Milton, ont leurs beautés et leurs défauts. Le peu de succès de quelques-unes, l'indifférence religieuse, la vogue mythologique ont fait conclure à certaines gens que notre religion n'étoit pas favorable à la poésie. N'y ayant aucun fil de communication entre celui qui croit, qui sent une chose, et celui qui ne la croit ni ne la sent, on ne peut guères que sourire à cette assertion; mais les poésies de nos prophètes sont perpétuellement-là qui la démentent. Il est vrai que nos académiciens n'entrent pas volontiers en dissertation sur ces poésies de nos prophètes. Ils semblent, comme de concert, s'être promis de n'en jamais parler. Est-ce mépris, est-ce dépit?

Il est évident que ce début énonciatif et invocatoire du neuvième chant peut être également mis à la place de l'invocation au Saint-Esprit du premier chant, et qu'il n'en est au fond qu'une répétition paraphrasée; qu'il peut être aussi mis à la place de l'invocation à la lumière du troisième chant, ou à celle de l'invocation à Uranie du septième chant, et l'une ou l'autre de ces trois dernières invocations à la sienne. On peut les mettre enfin toutes où l'on voudra, sans rien déranger à l'intelligence du livre ni à l'ensemble des sujets et des tableaux. Il est évident encore, que la guerre des anges dans le ciel, l'histoire de la création mises en récit dans la bouche de Raphaël, pouvoient commencer le poëme, y être mises en action; et que les intrigues de Satan aux enfers, son allée à la découverte, sa venue dans le Paradis mises en action, pouvoient de même être mises en récit dans la bouche de Raphaël, et y remplacer le récit de la guerre des anges, le récit de l'histoire de la création; qu'enfin, toutes ces pièces de rapport, toutes ces invocations peuvent s'arranger comme on voudra; qu'on peut mettre le commencement au milieu ou à la fin, la fin au commencement, et que le tout n'en sera ni moins beau ni moins intelligible. Bref, le Paradis perdu est un magnifique paravent de laque chinoise en poésie *). Les groupes, les scènes échafaudées les unes sur les autres à volonté depuis le haut jusques en bas sur chaque feuille, ne se suivent point, ni les feuilles non plus. Ce sont de superbes compartimens détachés et accollés, semés d'objets aussi détachés et accollés, le tout arbitrairement. On est le maître de les prendre, de les ranger comme l'on veut. Voilà tout juste notre définition, notre poétique. Mon ton de gaieté ne porte point du tout sur Milton. Ainsi qu'Homère, Milton a porté, sans s'en douter, un fruit de son climat. Son Beau, de plus, est dans son genre, beau, comme celui d'Homère l'est dans le sien. Ma gaieté porte sur

*) Nous verrons que les paravents de la Chine ne sont aussi que des façons de Paradis perdus en peinture.

ceux qui ont obstinément voulu qu'il fût beau dans le sens d'Homère. Comme on ne vouloit pas qu'il y eût d'autre Beau que celui d'imitation, ni d'autres règles que celles d'Aristote, on a fait des volumes pour démontrer l'analogie du Paradis perdu avec l'Iliade, et sa conformité avec la poétique de nos écoles. Addison entr'autres, anglois et composite dans ses ouvrages, quoique moins composite que les auteurs de son pays, étoit si fort infatué de son préjugé, si imbu du goût adoptif qui le mit toujours en guerre avec lui-même, notamment dans son Caton *), où sa nature l'entraîne à tous momens, qu'il a fait une dissertation dans laquelle il se donne la torture pour appliquer au *Paradis* perdu les règles d'Aristote et d'Horace, pour prouver que Milton est beau avec et par ces règles, tandis qu'il l'est avec et par les règles diamétralement contraires **).

Au surplus, ce neuvième chant présente le récit de la désobéissance du premier homme. La Fable, la Religion marchent toujours de compagnie. C'est le grave, le concis de la Genèse, délayés dans une forte dose de poésie humaine; mais cette poésie humaine est celle de Milton.

Ce chant est un de ceux où l'imagination de Milton brille avec le plus d'éclat.

CHANT X.

Les anges abandonnent le paradis, et remontent au ciel. Vient ensuite la condamnation de l'homme. Ce n'est point encore Dieu qui opère directement. Il fait prononcer le jugement par son fils. Son motif est tout simple. Le Fils doit se faire homme et devenir notre rédempteur: le Fils est donc le *pair* de l'homme; le Fils doit donc juger l'homme. On ne peut rien de plus conforme à la jurisprudence angloise.

Si la critique trouve que Milton a de nouveau dormi en cet endroit, ce sera pour avoir voulu donner dans le vraisemblable, dans l'imi-

*) Pièce tragique d'Addisson, qu'on peut comparer à la *chauve-souris*. Elle tient du genre d'imitation, elle tient du genre composite; elle est mauvaise dans tous les deux.
**) Voyez le Spectateur, N°. 267.

tation, deux choses très-subordonnées dans son genre composite, deux choses très-difficiles, très-délicates à y amalgamer.

La Mort et le Péché sentant par sympathie, des portes de l'enfer, la réussite de Satan, se déterminent à quitter leur poste, et à se transporter à la demeure de l'homme. Pont merveilleux que les deux monstres construisent à cet effet.

Satan revient à Pandémonie. Ce Pandémonie, ou la ville de tous les démons, est le château, la capitale, l'édifice que nous avons vu construire dans le premier chant. Là, Satan triomphant raconte son expédition. *Tout-à-coup*, au *lieu* d'applaudissemens, ce sont des sifflemens. Les démons sont subitement changés en serpens, en dragons, aspics, scorpions, en reptiles enfin de toutes espèces. Un faux arbre du fruit défendu s'élève au milieu d'eux. Ils y grimpent en rampant avec avidité, et au lieu de fruits, ne mâchent que poudres et cendres amères. Ils reprennent ensuite leurs formes.

La Mort et le Péché infectent le monde. Dieu prédit leur destruction future par son fils. Ensuite, par le ministère des anges, il change tout l'ordre de la création.

Reproches d'Adam à Eve. Eve veut se tuer; ce qui est encore faute en *fait* d'imitation, puisqu'Eve ne doit pas savoir ce que c'est que se tuer. Consolation mutuelle d'Adam et d'Eve. Tous deux se réunissent à l'avis de tirer le meilleur parti possible de la nature telle qu'elle est devenue pour eux, et d'apaiser la divinité par la pénitence et par la prière.

Le paravent épique de Milton, peut bien, je crois, être considéré ici comme terminé, fini [*]. La désobéissance du premier homme est racontée: l'ordre de la création changé, par conséquent le Paradis perdu; le mal, la mort sont établis sur la terre, et y triomphent: les funestes

[*] En parlant ainsi, j'ignorois qu'effectivement dans la première édition de Milton, le poëme finit au dixième chant. Les deux autres ne furent ajoutés que dans la suite.

effets du fruit défendu sont tout cela, ou sont compris dans tout cela : Adam et Eve ont pris leur parti : que reste-t-il ? Nous avons pourtant encore deux feuilles de paravent, c'est-à-dire deux chants du poëme à examiner.

On doit se rappeler que Milton a dit dans la première de toutes ses énonciations, qu'il chanteroit non seulement *le mal* et *la mort*, mais encore *le mal et la mort triomphant sur la terre, jusqu'à ce qu'un Dieu-homme vienne juger les nations et nous rétablir dans le séjour des bienheureux.* Milton veut nous tenir parole, et par une queue un peu longue, comme la tête, pour le reste du corps, (si l'on vouloit y appliquer les règles d'Aristote,) il va jusqu'au jugement dernier. Telle est la matière des deux derniers chants.

Adam et Eve sont censés encore être dans le Paradis ; quoique par le précédent changement de la création, le Paradis soit d'un autre côté, censé ne plus exister. Cette inconséquence aux yeux d'un imitateur qui veut toujours tout lier, tout voir avec ensemble, n'en est point une en composite, où il faut prendre chaque tableau séparément, et où tous les tableaux devant être considérés comme isolés, comme tableaux à part, tableaux à soi et accollés arbitrairement, se contredisent impunément, ou plutôt ne se contredisent point.

CHANT XI.

Adam et Eve sont donc dans le Paradis. Ils confessent leur faute, et prient Dieu, qui à l'intercession du Fils les exauce, mais déclare qu'ils ne peuvent rester dans le Paradis. Michel et une légion de Chérubins sont envoyés pour les en chasser, avec ordre à Michel de révéler auparavant à Adam ce qui doit arriver dans la suite des tems. Michel annoncé par des prodiges, arrive au Paradis, prononce l'arrêt d'exil à nos premiers pères. Eve se lamente, Adam se résigne. Michel conduit Adam sur une hauteur du Paradis, et lui découvre en vision ce qui arrivera jusqu'au déluge.

Ce chant, dont on ne sauroit pas plus que des autres, juger les détails d'après un extrait, est de la plus grande sublimité humaine.

On seroit bien fâché, après l'avoir lu, que Milton eût fini à son dixième chant.

CHANT XII. Ce douzième et dernier chant présente la continuation de la vision d'Adam. Michel lui fait passer en revue et lui explique ce qui doit suivre le déluge. Somme toute, ce sont les trois âges connus de la religion; la loi patriarchale, la loi écrite, la loi de grâce: l'incarnation du fils de Dieu, sa mort, sa résurrection, son ascension, enfin l'état de l'Eglise jusqu'au dernier avénement de Jésus-Christ, jusqu'au jugement dernier.

Adam très-consolé, remercie l'ange, descend avec lui de la montagne, et réveille Eve. Michel les conduit hors du jardin. On n'oublie point l'épée flamboyante et les Chérubins placés dans le jardin pour en garder les avenues.

Ici Milton finit pour la dernière fois, parce qu'il faut finir. Il auroit en effet pu aller plus loin, et pénétrant jusque dans l'éternité *a parte post*, nous peindre, comme il l'a fait quand il est parti de l'éternité *a parte antè*, ce qui s'y passera. Il auroit pu aussi être moins rapide dans la vision d'Adam. On est sans contredit le maître d'y placer tous les détails de l'Ancien Testament, ceux du Nouveau, et successivement tout ce qui arrivera jusqu'au jugement dernier. Ne voulant aucun mal à ceux qui ne se blasent point comme moi sur la poésie humaine, je désire fort que ce soient des génies pareils à celui de Milton qui veuillent s'en occuper. La carrière est ouverte. Nous promettons d'intercaler toutes les bonnes feuilles composites qu'on nous apportera. Elles s'agenceront à merveille dans le paravent épique de Milton, et ne feront que l'alonger sans nuire au tout *).

Telles sont les pièces de rapport composant notre plus parfait poëme de récit dans le genre composite, au moins en Europe: poëme moitié chré-

*) On y pourroit, par exemple, placer la mort d'Abel de Gessner, la Messiade de Klopstock.

chrétien, moitié païen; moitié mystique, moitié sensuel; poëme fort admiré; poëme dans lequel, qui le croiroit! un Anglois même a voulu trouver toutes les règles d'Aristote. De fait, on trouve aussi peu d'imitation exacte dans le Paradis perdu que de composite dans l'Iliade. Milton n'a guères d'imitation que son Adam et Eve: Homère n'a guères de composite que ses ouvrages de Vulcain et son cheval parlant. La balance est égale entr'eux en sens contraire.

Présenter le Paradis perdu tel qu'il est, comme nous l'avons fait, c'est démontrer que le composite y domine, et que l'imitation exacte y est subordonnée: que le sujet, ou plutôt les sujets, y sont invraisemblables, quoiqu'au fond vrais: qu'il y a multiplicité d'actions, de tems, de lieux; disjonction arbitraire d'un commencement, d'un progrès, d'une fin; le tout, d'une étendue illimitée, sans craindre de fatiguer son lecteur, ni de le dégoûter: qu'il n'y a point de proportions réglées, en sorte qu'on n'en peut apercevoir l'ensemble d'un seul coup-d'oeil: qu'il n'y a ni principal ni accessoires: qu'il n'y a point de début tout d'un coup: que l'exposition, l'intrigue et le dénouement n'y sont point par suite ni ordre distincts: enfin, qu'il réunit toutes les règles de mécanisme que nous avons affectées à l'art composite; règles que nous avons découvertes; règles que nous sommes aussi fondés qu'Aristote, à nommer notre poétique; que nous avons puisées comme lui, non dans les poëmes du petit coin d'une zone incomplète, mais dans les poëmes de deux zones circonsphériques plus que complètes, et embrassant les dix-neuf-vingtièmes de la terre.

Qu'il me soit permis d'épancher ici quelques réflexions sur la vanité littéraire.

Homère, arbre indigène d'une zone tempérée, porte un beau fruit sans en connoître le genre. Clavier touché par une invisible main, il rend un ensemble de sons harmonieux, dont il n'auroit pu définir la nature, ni prescrire les règles métaphysiques.

Après lui vient un Aristote, autre arbre, autre clavier, incapable

de produire un seul des fruits d'Homère, ni aucune harmonie poétique. Celui-là définit le Beau d'Homère, et en prescrit merveilleusement les règles; il fait enfin sa poétique.

Milton, arbre indigène d'une zone extrême, porte un autre fruit tout différent, également beau, et sans en connoître le genre: clavier touché par une invisible main, il rend un autre ensemble de sons harmonieux en sens contraire, et n'eût certainement pu en définir la nature, ni en prescrire les règles métaphysiques.

J'arrive moi, autre arbre, autre clavier, incapable de produire aucun des fruits de Milton, ni peut-être aucune harmonie poétique, et je définis le Beau de Milton; j'en prescris, au moins puis-je dire évidemment, les règles métaphysiques; je fais enfin ma poétique.

Ainsi voilà deux aveugles à Beau contraire, et deux voyans à poétiques contraires. Poëmes, définitions, principes, règles, tout est ici en contrariété. Cependant, tout est également beau, tout est également juste, tout est également vrai. Jamais quadrille ne fut si opposé, et si ami: jamais systèmes ne furent si discords, et si d'accord. C'est le positif et le négatif. L'un dit: oui; l'autre dit: non. La raison et la vérité sont dans le *oui*, sont dans le *non*.

Tous ceux qui enfantent véritablement, savent quelle foible part nous avons à nos productions. Torrent aujourd'hui, ravine demain, voilà l'état alternatif de notre faculté pensante. Or, comme ceci avance incontestablement les connoissances humaines, et peut passer pour une découverte extraordinaire, je déclare: qu'il y a bien vingt ans et plus, que j'ai conçu tout mon système sur le Beau et les beaux-arts. C'est une des premières idées qui se soient présentées à mon esprit dans ma jeunesse. Elle y est tombée tout d'un coup, et c'est assurément-là le fruit de ce qu'on nomme hasard, puisque tant d'autres personnes se sont toute leur vie appliquées à des spéculations sur le Beau, sans pouvoir découvrir une vérité qui semble crever tous les yeux. Lorsque parfois, dans la conversation, j'ai voulu parler la langue que je m'étois

faite intérieurement, j'ai vu qu'on ne m'entendoit pas. Je me suis tu. Occupé de tout autres choses que de bagatelles littéraires, j'ai gardé mon système dans ma pensée, pour mon usage, et sans envie, comme sans projet, de le jamais produire au jour. Si aujourd'hui je le rédige par écrit, c'est uniquement pour occuper mon oisiveté, pour charmer ma solitude. Je déclare en outre, qu'en commençant cette dissertation, je n'ai pas su distinctement où elle me conduiroit, et ne sais même encore quand elle finira. J'affirme aussi, qu'écrivant au jour le jour, je n'ai jamais pensé la veille à ce que j'écrirois le lendemain, ou précisément écrit le lendemain ce que j'avois pensé la veille. La vérité m'entraîne, je ne la guide pas.

Après cela, contemporains, postérité, criez: merveille! Dressez dans vos cabinets, dans vos galeries, bibliothèques, les bustes d'Homère, d'Aristote, de Milton; pour compléter le quatuor, faites aussi sculpter le mien, ou une face imaginaire que vous intitulerez.... *moi!* Ah! plutôt laissez-là ces monumens d'illusions, prodigués à des roseaux creux, à de vains tuyaux qui ne rendent de sons, que ceux qu'en tirent machinalement les vents du ciel. Réservez à la religion, au vertueux courage, à la vraie gloire, les honneurs propres à en entretenir les germes! A la place de ces bustes de poëtes, de raisonneurs sur la poésie, dont tant de fois mes yeux n'ont été que trop importunés, mettez le buste d'un Saint-Dulan archevêque d'Arles, digne successeur de Saint-Césaire, et assassiné au pied de l'autel! Dressez le buste d'un Sombreuil, marchant noblement à la mort entre deux haies de fratricides! le buste d'un Bochart, conduit à l'échafaud de la vertu*)! Le marbre ici manque à la foule: et moi, je vis, j'écris!......

Redescendons, il en est tems, vers le midi jusqu'à Saint-Jean.

*) Bochart de Saron, premier-président au parlement de Paris. Presque tous les magistrats en France ont eu le même sort. Il ne reste peut-être pas aujourd'hui la moitié du nombre des familles nobles ou riches qui existoient en 1789. Un tiers de la population françoise aura bientôt disparu.

APOCALYPSE.

Je ne crains point d'être contredit par aucun homme de goût: toutes les poésies humaines pâlissent à côté de nos livres saints. Homère, Milton, ces géants des académies, ne sont plus que des pygmées auprès de nos prophètes. Il semble que l'Eternel, en s'accommodant à notre nature, ait voulu nous ôter toute excuse, et se réserver le droit de dire un jour à chacun de nous:

„Tu aimois les mensonges; j'ai revêtu ma vérité de toute la magnificence de tes mensonges. Esprit et corps, tu recherchois la sublimité dans la pensée, la beauté dans les images; je t'ai frappé des plus sublimes pensées, je t'ai montré les plus touchantes images: tu as couru aux abstractions de tes philosophes, aux poupées de tes artisans!"

Renfermés autant que possible dans notre objet, examinons le mécanisme du poëme de Saint-Jean. Sans trop de commentaires ni d'interprétations, développons et rendons intelligible aux yeux des lecteurs, le saint paravent composite qu'on appelle l'Apocalypse.

CHAP. I. Saint-Jean annonce qu'il va manifester la révélation que Dieu lui a faite par le ministère de son ange, à l'effet de déclarer à ses serviteurs les choses qui doivent arriver bientôt. Il s'adresse aux sept églises d'Asie. Ensuite, il dit que relégué par Jésus-Christ dans l'île de Pathmos, il a été ravi en esprit par une voix forte comme le son d'une trompette, qui lui a crié:

„Écris aux sept églises d'Asie (qu'il nomme) ce que tu vois."

D'abord, ce sont sept chandeliers d'or au milieu desquels est un personnage ressemblant à Jésus-Christ. Il est vêtu d'une longue robe de lin. Il a la poitrine ceinte d'une ceinture d'or. Sa tête, ses cheveux sont blancs comme la laine blanche ou comme la neige. Ses yeux ressemblent à une flamme de feu. Ses pieds sont comme le fin airain dans la fournaise ardente. Sa voix est comme le bruit des grandes eaux. Dans sa main droite sont sept étoiles. De sa bouche sort une

épée à deux tranchans. Son visage rayonne comme le soleil dans sa plus grande lumière. Saint-Jean tombe à ses pieds comme mort. Le personnage le touche de la main droite, et lui dit:

„Ne crains rien, je suis le premier et le dernier.

„Celui qui est vivant. J'ai été mort, mais voici, je vis aux siècles des siècles, amen: je tiens, de plus, les clefs de l'enfer et de la mort.

„Écris les choses que tu as vues, les choses qui sont, et celles qui doivent arriver dans la suite."

Viennent les explications des sept étoiles, qui sont les sept anges des sept églises d'Asie, et des sept chandeliers, qui sont les sept églises *).

Suivent sept adresses séparées; une pour chaque église; adresses relatives aux circonstances particulières du tems, parfaitement intelligibles surtout aux églises qu'elles intéressoient, et dans lesquelles on aperçoit distinctement le motif et le but de tout le poëme. CHAP. II & III.

La porte du ciel s'ouvre. La première voix qui a parlé, dit à Saint-Jean: CHAP. IV.

„Monte, je te ferai voir l'avenir."

Saint-Jean est de nouveau ravi en esprit. Il voit un trône dressé dans le ciel. Quelqu'un est assis sur le trône. La figure assise paroît éclatante comme une pierre de jaspe et de sardoine. Au-dessus du trône est un arc-en ciel couleur d'émeraude. Autour du trône sont vingt-quatre vieillards, assis sur vingt-quatre trônes. Ils sont vêtus de robes blanches. Ils ont chacun sur la tête une couronne d'or; des éclairs, des voix, des tonnerres sortent du trône du milieu. Au-devant de ce trône sont sept lampes allumées: ce sont les sept esprits de Dieu. Devant le même trône est encore une mer transparente comme du verre,

*) Ces anges sont les évêques de ces églises. On sait que les *Juifs* appeloient ange, leur souverain sacrificateur, et anges de la *Synagogue*, les principaux, surtout les docteurs employés à prier dans les assemblées publiques.

et semblable au cristal. Au milieu et autour du trône sont quatre animaux pleins d'yeux devant et derrière. Le premier de ces animaux est semblable à un lion; le second, à un veau; le troisième a la face d'un homme; le quatrième ressemble à un aigle qui vole. Chacun de ces animaux a six ailes et des yeux de tous côtés, au-dedans et au-dehors. Tous les quatre chantent nuit et jour *):

„Saint, Saint, etc."

Pendant que ces quatre animaux rendent ainsi gloire à l'Eternel assis sur le trône du milieu, les vingt-quatre vieillards se prosternent, l'adorent, déposent leurs couronnes au pied du trône, et chantent de leur côté:

„Seigneur notre Dieu etc."

CHAP. V.

Dans la main droite de l'Eternel, Saint-Jean voit un livre écrit en dedans et en dehors, et scellé de sept sceaux. Un ange crie à haute voix:

„Qui en est digne, ouvre ce livre, et rompe les sceaux!"

Personne dans le ciel et sur la terre ne peut l'ouvrir ni le regarder. Saint-Jean verse des larmes. Un des vieillards lui dit:

„Ne pleure pas. Celui qui est sorti de la race de David, a vaincu. Il ouvrira le livre. Il en rompra les sceaux."

Soudain Saint-Jean voit au milieu du trône et des quatre animaux,

*) On a fait dans la suite, de ces quatre animaux purement composites, les attributs des quatre évangélistes. Les motifs de cette attribution avec d'autres instructions relatives au mot *évangile* et aux évangélistes, étoient communiqués dans la primitive église le mercredi de la quatrième semaine de carême, à tous les catéchumènes choisis pour être baptisés à Pâques. C'est ce que témoigne le sacramentaire de Saint-Gélase pape, mort en 496. Ces quatre animaux, au reste, ainsi que d'autres images de cette peinture d'un ciel chrétien, sont empruntés d'Ezéchiel. Voy. chap. I. vers. 10. Leurs figures se rencontrant à tous momens dans les tableaux et les sculptures de nos églises, il est facile de remarquer que chacun les arrange suivant son goût, et qu'on les décomposite à mesure qu'on se rapproche de la zone moyenne. La plupart des artistes françois et italiens mettent tout simplement un lion, un boeuf, un ange et un aigle.

ainsi qu'au milieu des vieillards, l'agneau comme immolé, avec sept cornes et sept yeux, qui sont les sept esprits de Dieu, envoyés par toute la terre. L'agneau va recevoir le livre de la main droite de l'Eternel assis sur son trône.

Cet agneau de l'Apocalypse qui a sept cornes et sept yeux, est à la fois une simple manière de dénomination, une épithète et une allégorie. C'est une image à triple face, car elle peut être considérée comme grammaticale, rhétorique, à la rigueur aussi comme poétiquement physique. Cette magie multiforme et chatoyante est le sublime de la composition orientale. Il ne s'agit pourtant, dans cette image, que de Jésus-Christ sous une forme humaine. Le Christ, volontaire et douce victime pour les hommes, est dans les écritures comparé à l'agneau, nommé *agneau*. Saint-Jean Baptiste voyant venir à lui Jésus-Christ, s'écrie: „Voici l'agneau qui ôte les péchés du monde!"

Bref, c'est le terme favori de Saint-Jean l'Evangéliste. Le mot est ici employé par le prophète, comme *nom propre*, équivalent et synonyme des noms *Christ, Emanuel*. Sous une autre face, il est employé comme *adjectif*, désignant la douceur, l'immolation de Jésus-Christ; il l'est aussi formellement comme *appellatif*, c'est-à-dire comme désignant un véritable agneau. Quant aux sept cornes et aux sept yeux, c'est un attribut déjà une fois expliqué pour les sept lampes, dites aussi les sept esprits de Dieu, et ici répété sous un autre aspect. Le prophète traduit lui-même cette partie de son image mystique, et nous conduit à l'intelligence de l'autre, expliquée de plus par ce qu'il a fait dire d'avance au vieillard. Il n'y a donc, à le bien prendre, dans ce tableau, que la figure donnée par le prophète à Jésus-Christ, aux 13, 14, 15 et 16ème versets du premier chapitre. C'est Jésus-Christ qui va chercher le livre, et que Saint-Jean qui en prend une dénomination reçue, extérieurement au simple, mais foncièrement au figuré, fait par une hardiesse composite, un instant et fugitivement, paroître comme une victime étendue sur un autel, sans cesser toutefois de lui conserver sa figure humaine: en un

mot, malgré ce miroir à facettes, multipliant, variant le même objet, il n'est ici question que de Jésus-Christ, non présenté sous la forme réelle d'un agneau allant recevoir un livre des mains de l'Eternel, ce qui seroit absurde et ridicule, mais métaphoriquement désigné par une expression grammaticale sous deux rapports. L'*agneau*: substantivement et adjectivement, signifie *Jésus-Christ*, et Jésus-Christ, douce victime: *ayant sept cornes et sept yeux,* signifie épithétiquement, *doué des sept esprits de Dieu.* La tournure positive de ce passage, qui frappe moins d'abord l'esprit d'une comparaison que d'une image effective, est un écart, est une *licence poétique* amenée par le mot, autorisée par le genre composite, et mise-là sans intention sérieuse de métamorphose.

Quoique ce ne soit point ici le cas, je suis bien aise de remarquer, que les poëtes composites ne conservent pas toujours la même forme à leurs personnages dans tout le cours d'un récit. Ils la changent quelquefois successivement. C'est une richesse d'imagination, qui n'égare ni ne blesse les hommes nés ou exercés dans ce genre de Beau. J'en pourrois citer des exemples. L'Apocalypse elle-même en fournira.

Les peintres qui placent en cet endroit un agneau couché sur un autel, sont trompés par quelques mots pris trop judaïquement. Ils travestissent en allégorique réalité, ce qu'on ne doit envisager dans son ensemble, que comme un éclair métaphorique et une hardiesse composite *). Ceux qui représenteroient ici Jésus-Christ sous la figure humaine dépeinte au premier chapitre, en y ajoutant sept cornes et sept yeux, approcheroient plus du vrai sens, mais ne peindroient par ce surcroît qu'une épithète. Comment donc traduire ce passage sur la toile ou avec
le

*) Dans le concile nommé *in Trullo* (c'est-à-dire *sous le dôme*) tenu à Constantinople l'an 692, le concile considérant qu'en plusieurs images Jésus-Christ étoit représenté sous la forme d'un agneau que Saint-Jean montroit au doigt, ordonne que désormais on peigne Jésus-Christ sous la figure humaine comme plus convenable. Voyez l'Hist. ecclésiast. Livre 40. tom. IX. page 102. édit. in octavo, 1724.

le marbre? Les artistes qui connoissent Daniel, Ezéchiel et nos saintes écritures, doivent savoir que les images des prophètes sont souvent très-embarrassantes pour la peinture et la sculpture. Elles n'ont pas été faites pour les artistes.

Jésus-Christ prend le livre. Les quatre animaux, les vingt-quatre vieillards se prosternent devant lui. Les vieillards touchent de la harpe, forment un concert céleste, et brûlent des parfums, qui sont les prières des saints. Le cantique des vieillards désigne textuellement et manifestement Jésus-Christ, sa naissance chez un peuple élu, sa mort, la rédemption, les douze patriarches chefs des tribus, les douze apôtres chefs de la nouvelle élection des peuples, enfin l'Église. Des millions d'anges joignent leurs voix à ce cantique. Tous exaltent, bénissent, honorent l'Eternel et Jésus-Christ. Les quatre animaux ferment le cantique par un Amen; et les vieillards, par la prosternation, l'adoration.

On voudra bien remarquer, que jusqu'à présent, il n'y a rien au monde de plus clair et de plus facile à comprendre que l'Apocalypse envisagée pour ce qu'elle est, pour un saint poëme composite.

Vient l'ouverture des sept sceaux. Nous arrivons à une prophétie.

Jésus-Christ ouvre le premier sceau. Un des quatre animaux crie comme d'une voix de tonnerre: CHAP. VI.

„Venez, voyez!“

C'est un cheval blanc. Celui qui le monte, a un arc. On lui donne une couronne. Il sort en vainqueur pour aller vaincre.

Jésus-Christ ouvre le second sceau.

Le second animal crie:

„Venez, voyez!“

C'est un cheval roux. Celui qui le monte, a le pouvoir de guerre, de faire que les hommes s'entre-tuent. On lui donne une grande épée.

A l'ouverture du troisième sceau, le troisième animal crie:

„Venez, voyez!“

C'est un cheval noir. Celui qui le monte, a une balance en main.

Une voix s'élève comme de plusieurs personnes qui président un certain prix (très-haut) qu'auront les grains, et recommande de ne gâter néanmoins ni le vin, ni l'huile.

A l'ouverture du quatrième sceau, le quatrième animal crie:
„Venez, voyez!"

C'est un cheval pâle. La mort le monte. L'enfer la suit. Elle reçoit le pouvoir d'exterminer sur la quatrième partie du monde par le glaive et par la famine, par mille genres de mort, par les bêtes féroces.

Sans être téméraire, on peut encore ici prétendre qu'il est difficile de poétiser plus clairement, et de présenter des allégories plus sensibles et plus magnifiques que celles-ci, figurant la mission suprême et victorieuse de Jésus-Christ, c'est-à-dire la mission évangélique; ses travaux militans; la mesure de ses moissons spirituelles, toujours petite comparativement à la multitude des appelés et au petit nombre des élus, avec la recommandation d'éviter la corruption de l'âme et du coeur, suite trop ordinaire du succès et de la prospérité; enfin, les fléaux qui devoient venger l'Eglise de toutes les persécutions. Ce qui suit, en est la preuve.

A l'ouverture du cinquième sceau, Saint-Jean voit les âmes des martyrs sous l'autel de l'agneau. Elles demandent justice de leur sang. Alors on les vêt de robes blanches, et on leur dit de demeurer en repos pour un peu de tems:

„Jusqu'à ce que le nombre de leurs frères, serviteurs de Dieu comme eux, et qui devoient souffrir la mort aussi bien qu'eux, soit accompli."

A l'ouverture du sixième sceau, la terre tremble; le soleil devient noir comme un sac de poil; la lune, rouge comme du sang; les étoiles tombent sur la terre, comme des figues tombent d'un figuier agité par un grand vent. Le ciel se retire comme un livre que l'on roule. Les montagnes, les îles sont transportées hors de leurs places. Les rois de la terre, les grands du monde, les chefs d'armées, les riches, les puissans, les hommes libres, les esclaves se cachent dans les cavernes, dans le

creux des montagnes et des rochers. Ils crient aux rochers et aux montagnes:

„Tombe sur nous, dérobez-nous à la vue de celui qui est assis sur le trône, et à la colère de l'agneau: le grand jour de leur colère est venu; qui pourra le soutenir?" *)

Si ce n'est pas-là une peinture poétique de l'ouverture du jugement dernier, deux et deux ne font pas quatre. Jusqu'à présent donc, l'Apocalypse, (je hasarde le mot) un des plus intelligibles de tous les poëmes prophétiques, nous a présenté deux visions: la première, pièce de rapport et récit à part, quoique mise au début, c'est-à-dire au commencement, est une allégorie expliquée, une adresse mêlée de conseils, de recommandations, d'avertissemens particuliers aux sept églises d'Asie, adresse que Saint-Jean auroit pu, sans rien déranger au tout, mettre aussi bien à la fin de son ouvrage qu'au commencement. La seconde, le vrai début **), est: (il faut bien parler ce langage pour être entendu)

*) Cet assemblage incohérent selon notre goût; *la colère de l'agneau:* vient à l'appui de tout ce que nous avons dit précédemment, au sujet de ce terme, substantivement et adjectivement désignatif de Jésus-Christ. Le mot n'est ici pris que substantivement. C'est comme s'il y avoit: *la colère de Jésus-Christ.* Il suffit en genre composite, que deux idées puissent se rapprocher dans un seul point, pour qu'on en accolle les dénominations: fussent-elles antipathiques dans d'autres points, cela n'arrête pas. Assurément rien de plus pacifique et de moins irascible que l'agneau; assurément rien de moins bien placé sur un trône que l'agneau: mais quand *la colère de l'agneau* ne doit signifier que *la colère de Jésus-Christ;* quand *le trône de l'agneau* ne doit signifier que *le trône de Jésus-Christ,* on ne se fait aucun scrupule de dire l'un et l'autre, et l'on riroit dans les écoles de Syrie, d'Egypte, d'Arabie, de Perse, de l'Inde, de la Chine, du Japon, de l'Angleterre, de la Norvège etc. etc., d'un rhéteur grec ou latin, qui viendroit objecter qu'on ne sauroit se faire à l'idée d'un agneau en colère ou sur un trône. Nous verrons dans la suite *l'épouse femme de l'agneau,* c'est-à-dire *l'église de Jésus-Christ.*

**) Lorsque dans notre poétique, nous avons écrit: *point de début tout d'un coup :* on doit sentir que nous n'avons pas entendu faire une loi impérative, mais simplement établir la négative de la règle Aristotélique. Par la même raison, en effet, qu'un poëme

est une sorte d'apothéose de Jésus-Christ; la peinture mi-composite et mi-d'imitation d'un ciel chrétien: une prophétie touchant l'établissement de l'Eglise, ses travaux, ses souffrances, sa propagation, son triomphe, la vengeance du ciel sur ses persécuteurs, et un tableau à la fin du monde, de l'ouverture de ce grand jour marqué pour le final triomphe de Jésus-Christ et de son église, en un mot du jugement dernier, du dernier avènement de Jésus-Christ.

C'est précisément l'alpha et l'oméga de l'évangile du même apôtre, lequel commence par l'établissement de la divinité de Jésus-Christ désigné par le terme λογος, *verbe*, c'est-à-dire *raison*, *sagesse*: (terme fort connu sous cette seconde acception chez les Platoniciens surtout, dont un grand nombre se réunit aux premiers chrétiens, aussi chez les Juifs, et par conséquent fort intelligible aux fidèles d'alors,) et qui finit à une mention de l'avènement de Jésus-Christ présenté dans cet évangile sans explication et par conséquent sous un double sens, savoir: ou comme signifiant son premier avènement après la ruine du temple de Jérusalem, figurément, la fin du premier sacerdoce, celui d'Aaron, et le commencement du second sacerdoce, celui de Jésus-Christ; (époque que vit Saint-Jean,) ou signifiant réellement son dernier avènement à la fin du monde. C'est dans ce second sens que Saint-Pierre ayant entendu le mot *avènement*, concluoit faussement que Saint-Jean ne devoit pas mourir, parce que Jésus-Christ, après lui avoir prédit la mort et le genre de mort qu'il devoit subir dans sa vieillesse, lui avoit répondu sur ce qu'il lui demandoit: comment mourroit Saint-Jean?

composite est un assemblage arbitraire de pièces de rapport, on sent que le début peut se trouver en bien des endroits, même en tête des tableaux; toutefois je n'en connois pas d'exemple. Milton a mis son début à la fin; Saint-Jean le met à ce que nous appelons le quatrième chapitre: qu'il soit par-tout où l'on voudra, le poëme n'en sera pas moins composite. De plus, n'y ayant point en composite unité de sujet suivi, développé, mais multiplicité de sujets isolés et accollés, le mot et l'idée de *début* n'y sont pas toujours applicables.

„Si je veux qu'il demeure jusqu'à ce que je vienne, que vous importe *)?"

L'*avènement* dans l'évangile de Saint-Jean est le premier. L'*avènement* dans l'Apocalypse de Saint-Jean est le dernier.

L'évangile de Saint-Jean est historique, théologique; son Apocalyse est prophétique, poétique; l'un est simple, l'autre est figurée; l'un parle au coeur, l'autre à l'imagination: voilà toute la différence. Tous deux traitent de la même religion, du même Jésus-Christ; tous deux sont composites, chacun dans son espèce: voilà la ressemblance.

Saint-Jean voit ensuite quatre anges qui se tiennent aux quatre coins de la terre, et y arrêtent les quatre vents: puis un ange de *Dieu*, lequel monté du côté de l'Orient, crie aux quatre autres ayant pouvoir de bouleverser la terre et la mer:

CHAP. VII.

„Ne faites rien jusqu'à ce que nous ayons marqué au front les serviteurs de Dieu."

Saint-Jean entend alors le nombre de ceux ainsi marqués. Il est de cent quarante quatre-mille; douze mille par tribu judaïque. Il voit après une multitude innombrable de toutes nations, de toutes tribus, de tous peuples, de toutes langues. Ils sont debout devant le trône de l'agneau, vêtus de robes blanches, et tenant des palmes dans leurs mains. Ils crient à haute voix **):

„Le salut est à notre Dieu qui est assis sur le trône de l'agneau."

Tous les anges sont debout autour du trône, les vieillards, les quatre animaux, et ils se prosternent devant le trône, ils adorent Dieu en disant:

„Amen: bénédiction, gloire, sagesse, actions de grâces, honneur, puissance et forces à notre Dieu dans les siècles des siècles!"

Certes, la précaution du divin poëte est ici grande, car afin qu'on

*) Saint-Jean, Évang. Chap. XX vers. 22.
**) Allusion à ce qui se pratiquoit chez les Juifs à la fête des Tabernacles.

ne puisse se méprendre à des images si claires, il s'explique par la bouche d'un des vieillards qui l'interroge et lui fait cette question:

„Ces hommes vêtus de robes blanches, qui sont-ils? d'où sont-ils venus?"

Saint-Jean répond:

„Seigneur, vous le savez."

Et le vieillard réplique:

„Ce sont ceux qui ont passé par de grandes afflictions, qui ont lavé, blanchi leurs robes dans le sang de l'agneau *). C'est pourquoi etc."

Il faudroit avoir une furieuse taie sur les yeux, pour ne pas reconnoître la peinture poétique, et ici en grande partie dans le genre d'imitation exacte, des commencemens du jugement dernier, et de la vocation primordiale des élus ayant souffert ou étant morts pour Jésus-Christ.

CHAP. VIII. Autres tableaux. Jésus-Christ ouvre le septième sceau. Tout-à-coup il se fait dans le ciel un silence de près d'une demi-heure. On distribue sept trompettes aux sept anges qui assistent devant Dieu. Un

*) *Blanchir dans le sang.* Certes, en dépit de l'idée mystique, jamais Quintilien n'auroit passé cette figure dans son école de rhétorique imitative. Elle est de règle fondamentale dans les écoles de rhétorique composite. Les poëtes, les orateurs des zones extrêmes n'en ont pas d'autres. Voyez-les tous. C'est la même solution que tout à l'heure. Les robes blanches sont le symbole mystique de l'innocence. Le sang de l'agneau, (de Jésus-Christ) efface les taches des âmes, (nos péchés): il n'en faut pas davantage à un poëte composite pour *blanchir* des robes dans *le sang de l'agneau*. C'est comme fluide uniquement, et non comme rouge, qu'il associe rhétoriquement, *blanchir et sang*, qu'il *blanchit dans le sang*. La connoissance du genre composite doit ouvrir les yeux aux traducteurs, qui étonnés de la manière et du stile de certains originaux, les attribuent à incorrection, à mauvais goût, à barbarie. Ils se croient en conséquence obligés de corriger leurs auteurs, ce qu'ils n'exécutent qu'en les versant en stile et en manière d'imitation exacte, c'est-à-dire en les dénaturant. Nos traductions des poésies galliques, de Shakespear et de toute la littérature angloise, ont universellement ce défaut. De pareilles remarques nous conduiroient à faire des volumes: nous les abandonnons dorénavant à nos lecteurs. Il suffit de les avoir mis sur la voie.

autre ange se tient devant le trône de l'agneau avec un encensoir d'or. On lui donne quantité de parfums provenant des prières de tous les Saints. L'ange les offre sur l'autel d'or qui est devant le trône de Dieu. La fumée des parfums des prières des Saints monte devant l'Eternel. Cela fini, l'ange prend l'encensoir, le remplit du feu de l'autel, et le jette sur la terre. Il se fait des tonnerres, des éclats de voix, des éclairs, un grand tremblement de terre. Les sept anges munis des sept trompettes, se préparent.

Le premier ange sonne de la trompette.

Soudain, c'est une grêle, un feu mêlé avec du sang. Ce feu consume le tiers de la terre, des arbres, de l'herbe.

Le second ange sonne.

Une grande montagne enflammée est jetée dans la mer, dont le tiers est converti en sang. Un tiers des poissons meurt; un tiers des navires périt.

Le troisième ange sonne.

Une grande étoile allumée comme un flambeau, tombe du ciel sur le tiers des fleuves et des fontaines. L'étoile s'appelle absynthe. Le tiers des eaux devient amer. Plusieurs périssent pour en avoir bu.

Le quatrième ange sonne.

Le tiers du soleil, de la lune et des étoiles est frappé. Le jour, la nuit sont obscurcis d'un tiers.

Alors Saint-Jean regarde, et entend la voix d'un aigle, (c'est-à-dire d'un ange) qui vole par le milieu des airs, et crie:

„Malheur, malheur à ceux qui habitent la terre, à cause du son des trompettes dont les trois autres anges doivent sonner.

Le cinquième ange sonne.

Une étoile, (c'est-à-dire un ange supérieur *)) tombe du ciel en

CHAP. IX.

*) On doit sentir que l'aigle et la dernière étoile ne sont que des anges exprimés ou désignés en stile oriental, c'est-à-dire composite, bien que l'étoile précédente nom-

terre. Il a la clef du puits de l'abyme. (l'enfer) Il ouvre le puits de l'abyme. Une épaisse fumée s'en élève, comme d'une fournaise. Elle obscurcit l'air, le soleil. Cette fumée vomit avec elle des sauterelles. (les démons) Elles se répandent sur la terre. Il leur est donné un pouvoir semblable à celui des scorpions, avec commandement de ne nuire qu'aux hommes non marqués du sceau de Dieu. (les réprouvés) Ces sauterelles ont le pouvoir, non de tuer, mais de tourmenter pendant cinq mois. Le tourment qu'elles causent, est comme celui de la piqûre du scorpion. Leur figure, (toute composite) est semblable à celle des chevaux préparés pour le combat. Elles ont des couronnes d'or, un visage d'homme, des cheveux de femme, des dents de lion. Elles sont armées comme de cuirasses de fer. Le bruit de leurs ailes est comme celui de plusieurs chariots à plusieurs chevaux, courans à la guerre. Leurs queues armées de dards, ressemblent à celles des scorpions. L'ange de l'abyme (Lucifer) est leur roi.

Le sixième ange sonne.

Saint-Jean entend une voix sortant des quatre coins de l'autel d'or qui est devant les yeux de Dieu. Cette voix crie au sixième ange qui vient de sonner de la trompette:

„Déliez les quatre anges qui sont liés sur le grand fleuve d'Euphrate."

Ces quatre anges prêts pour l'heure, le jour, le mois, l'année auxquels ils devoient tuer le tiers des hommes, partent avec leur cavalerie, qui est de deux-cents millions.

Les cavaliers paroissent avoir des cuirasses comme de feu, de couleur d'hyacinthe et de soufre. Les chevaux ont des têtes de lion. Ils exhalent par la bouche, du feu, de la fumée, du soufre. Le tiers des hommes

mée absynthe, et la montagne enflammée, ne doivent être entendues que d'une flamme effective en forme d'étoile, et d'une masse ardente. Tout cela, j'en conviens, nous paroît fort étrange: on en verra bien d'autres.

hommes est exterminé par ces trois plaies: par ce feu, par cette fumée, par ce soufre.

„Car la puissance de ces chevaux consiste dans leurs bouches et dans leurs queues, qui, semblables à celles des scorpions, ont des têtes dont elles blessent."

„Les hommes qui ne sont pas tués par ces plaies, ne se repentent point des oeuvres de leurs mains."

„Ils continuent d'adorer les démons, les idoles d'or, d'argent, de bronze, de pierre, de bois, qui ne voient, n'entendent, ni ne marchent; ils ne font point pénitence de leurs homicides, empoisonnemens, fornications, voleries."

Si ce n'est pas-là, purement et exclusivement de toute idée de prédiction nouvelle, ou d'allégorie locale, une feuille de paravent composite, semée du haut en bas de tableaux dans le genre, dans le goût du Beau d'assemblage arbitraire; un pur morceau de poésie enfin, sur les préludes du jugement dernier, je renonce à mes cinq sens de nature *).

En ce moment, Saint-Jean voit un autre ange d'une grande puissance. Il descend du ciel, environné d'un nuage. Un arc-en-ciel est sur sa tête. Son visage est comme le soleil; ses pieds, comme des colonnes de feu. (C'est Jésus-Christ.)

CHAP. X.

Nous avons déjà fait observer, que les poëtes composites changent quelquefois les formes de leurs personnages, et cela sans aucune occasion motivée de métamorphose, mais par caprice. Ce n'est pas encore ici le cas. C'est toujours la même figure du premier chapitre. Saint-Jean a dit en commençant, que le visage de Jésus-Christ éclatoit *comme le soleil*, et que ses pieds étoient *comme le fin airain dans la fournaise*. Ici Saint-Jean met que son visage est *comme le soleil*, et ses pieds

*) Ce n'est pas ma faute, si mon système ou ma découverte sur le Beau explique si manifestement l'Apocalypse. En en commençant l'examen, je ne m'en doutois pas.

comme des colonnes de feu. Ce sont les mêmes idées dans les mêmes et dans d'autres termes. Nos peintres, qui mettent en cet endroit deux colonnes en chevron, l'une sur terre, l'autre sur mer; puis y ajoutent en haut, un soleil avec un nez, une bouche, deux yeux; plus bas, deux bras avec un livre dans une des mains, n'ont pas le sens commun, et pour mal entendre le passage, forgent de très-mauvais composite, Jamais texte ne fut cependant moins obscur.

Cette figure, (Jésus-Christ) tient un petit livre ouvert, et le pied droit sur la terre, le pied gauche sur la mer, crie comme un lion qui rugit. Sept tonnerres se font entendre. Ils articulent. Saint-Jean va écrire ce qu'ils ont dit. Une voix du ciel lui crie:

„N'écris pas!"

Alors l'ange qui est debout sur la terre et sur la mer, lève la main au ciel, et jure:

„Par celui qui vit dans les siècles des siècles, qui a créé le ciel et ce qui est dans le ciel, la terre et ce que contient la terre, la mer et ce qui est dans la mer, qu'il n'y auroit plus de tems: mais que quand le septième ange feroit entendre sa voix, et sonneroit de la trompette, le mystère de Dieu s'accompliroit, ainsi qu'il l'a fait annoncer par les prophètes ses serviteurs."

Remarquez ici que Dieu a exalté, glorifié Jésus-Christ au-dessus de toutes les puissances célestes; qu'il lui a remis le sceptre du monde; que c'est lui qui doit venir à la fin des tems, juger, punir, récompenser. C'est répéter ce que tout le monde sait. Saint-Jean ne fait ici que le montrer poétiquement.

La même voix qui a parlé, se fait entendre. Elle dit à Saint-Jean: „Va recevoir de la main de l'ange qui est debout sur la terre et sur la mer, le livre qu'il tient ouvert, et dévore-le. etc."

Saint-Jean approche, reçoit le livre, et le dévore. Ce livre est doux comme du miel à la bouche; dans l'estomac, plein d'amertume. Quel est ce petit livre? C'est le récit de la vision, l'Apocalypse; petit livre fort

doux à l'esprit par la poésie qui en est comme l'enveloppe, l'extérieur; amer à la conscience, par les terribles vérités qu'il renferme. Dans un sens, si l'on veut, plus relatif aux fidèles du tems, petit livre fort doux à la bouche par la poésie, fort amer dans l'estomac, à raison des souffrances et des persécutions prochaines qu'il annonçoit*).

Le même ange (Jésus-Christ) dit à Saint-Jean:

„Il faut que tu prophétises encore devant les gentils, devant les gens de différentes langues, devant plusieurs rois."

Ici finit comme un second poëme; car la septième trompette marquant la cessation du tems, c'est-à-dire l'époque après la fin du monde et l'accomplissement du mystère prédit de Dieu, nous indique en quelque sorte un nouvel espace, un nouveau sujet. Le reste de l'Apocalypse ne présente aussi, comme nous le verrons, que pièces de rapports, les unes rétrogrades, les autres progressives eu égard à l'époque où nous sommes ici. Ce que nous avons vu jusqu'à présent, offre deux ensembles bien distincts. La première vision, avec l'adresse aux sept églises d'Asie; puis la seconde vision, avec les sept sceaux et les sept trompettes. On peut mettre la première après la seconde, ou la seconde après la première, sans rien changer au tout: cela est de la plus grande évidence; et si nous voulions démontrer en détail, que *ces deux pièces sont en tous points composites*, conformes au mécanisme ci-dessus établi pour l'art composite, nous ne ferions qu'ennuyer le lecteur de la répétition des mêmes preuves.

Tout le monde convient que nos saintes écritures sont poétiques: comment donc cette foule d'interprètes de l'Apocalypse n'a-t-elle pas eu pour première idée de la considérer comme un poëme? David, Da-

*) Cette image du livre remis à Saint-Jean, du livre doux à la bouche, amer à l'estomac, est entièrement prise d'Ezéchiel. Chap. II et III. C'est dans ce prophète le livre des lamentations, des regrets, des malédictions. Ezéchiel s'en sert pour annoncer aux Juifs des malheurs prochains; Saint-Jean s'en sert vis-à-vis des premiers chrétiens à même intention.

niel, Ezéchiel, Isaïe, tous nos prophètes sont-ils autres que des hommes inspirés, parlant aux hommes poétiquement? Leurs productions sont-elles autre chose que des poëmes prophétiques, divins? Si ces interprètes avoient, de plus, imaginé notre système démontré d'un double Beau, ils auroient sur-le-champ vu que l'Apocalypse étoit un poëme, et un poëme de zone composite. La clef du genre leur auroit donné la clef de la composition. Ils n'auroient pas cherché dans chaque phrase, dans chaque mot, un sens mystique, une prédiction, une allégorie locale. Ils auroient distingué ce qui est poésie, de ce qui est dogme, morale, allégorie, prophétie. Ils auroient séparé ce qui appartient purement à la poésie, au goût dominant de la Judée, à la marche irrégulière du poëme, à la nature du sujet, ou des sujets, d'avec ce qui appartient à la tradition, à la religion, à l'esprit de prophétie, à l'histoire; et s'ils n'avoient pas tout entendu, ils n'auroient pas du moins tout embrouillé par leurs chimères, ni obscurci comme à plaisir un texte jusqu'à présent si clair, si intelligible. Les sept sceaux surtout, et les sept trompettes, ont désolé ces interprètes. Tous confessent que cet endroit de l'Apocalypse est le plus mystérieux, le plus obscur, le plus inintelligible, le plus énigmatique. Nous venons de voir qu'au contraire il s'entend sans aucune peine, et sous le rapport prophétique, et sous le rapport poétique, et qu'il n'y a d'obscurité que celle que l'on voudroit y mettre *). J'avoue que je ne reviens pas d'étonnement sur l'inintelligibilité tant de fois alléguée de cet endroit particulier de l'Apocalypse. Si dans ce poëme, comme l'on n'en peut guères douter, on trouve à côté d'autres fort compréhensibles, quelques allégories probables et pouvant avoir trait à des événemens particuliers, mais perdus par le tems, elles ne nous intéressent plus, et restent comme belles images. S'il s'y trouve des pré-

*) Voy. touchant les hypothèses relatives à cet endroit de l'Apocalypse, M. M. de Beausobre et Lenfant. Trad. du Nouv. Testam. avec des notes littéraires, tom. 2, page 633. et suivantes. Edit. in 4°. 1736. Préf. sur l'Apocalypse.

dictions, elles sont heureusement toutes explicables par les événemens postérieurs. S'il s'en trouvoit pour une époque future par rapport à nous, il seroit inutile de chercher à les comprendre. Enigmatiques et enveloppées comme elles sont, l'ignorance dans ce cas seroit invincible. Nous n'en trouverons point bien démonstrativement de cette espèce. La perte d'une allégorie est peu de chose. L'explication d'une prédiction future, à moins qu'elle ne soit énoncée d'une manière simple, comme il en est de quelques-unes dans l'Ecriture, est impossible. La plupart des prophéties n'ont été bien comprises qu'après l'événement. Elles n'ont pas eu pour objet direct de nous instruire à l'avance; mais de prouver la révélation, fondement du culte et du dogme; mais de faire en sorte que Jésus-Christ ne fût pas sans preuves, et sa mission sans fruit. La forme poétique dont le Saint-Esprit a permis de revêtir ces prophéties, les a soutenues dans la mémoire des hommes; et, si elles ont subsisté sans être comprises, rien ne prouve mieux leur excellence poétique. L'inintelligibilité seule n'est pas ordinairement ce qui attache. Elle rebute au contraire. On a bien vu des alchimistes, des fanatiques enfanter d'inintelligibles rêveries et en occuper d'autres fous, mais ils n'ont pas occupé, mais ils n'ont pas constamment attaché le genre humain; mais ils n'ont pas charmé dans toutes les contrées, dans toutes les langues, dans tous les siècles, comme l'ont fait, et feront toujours l'aigle Saint-Jean, tous nos prophètes.

Revenons à la continuation de l'Apocalypse. Je serois tenté d'imaginer que les deux pièces dont nous venons de présenter l'esquisse et l'explication, formèrent d'abord à elles seules, comme les dix premiers chants du Paradis perdu, la totalité de l'Apocalypse; que ce fût-là tout le premier envoi qu'il en fit aux églises d'Asie. Ce qui va suivre, peut fort bien n'y avoir été ajouté qu'après-coup, et adressé par d'autres envois. En y réfléchissant, on trouvera quelques probabilités dans cette opinion, que nous ne présentons, au reste, que pour ce qu'elle est, une foible conjecture. L'Apocalypse, en effet, jusqu'au XLme chapitre, où nous

allons entrer, forme évidemment, non un tout, mais un ensemble de deux touts si complets, qu'on eût été fort libre de ne pas aller plus loin. La suspension de la dernière trompette, annonçant la fin des temps, demeureroit une beauté, comme la suppression de ce qu'ont dit les sept tonnerres articulans *). Le livre est remis à Saint-Jean: tout semble dit **). L'ouvrage seroit alors toujours manifestement ce qu'il est: le mandement complet d'un archevêque à sept suffragans: un mandement revêtu des formes d'une poésie toute divine et composite: un mandement accompagné de prédictions sur les travaux, les persécutions, les succès et le triomphe des ministres de l'Evangile et des fidèles: ce seroit un mandement inspiré, répandu confidentiellement par un prélat lui-même souffrant pour la cause de Jésus-Christ, poétiquement fortifié par le Saint-Esprit, et en communiquant, à la veille des plus sanglantes persécutions, les émanations corroborantes aux Eglises confiées à sa surveillance. Cette manière d'envisager l'Apocalypse, si énigmatique, si absolument inintelligible sous tout autre aspect, ajoute certes, bien loin d'en diminuer, au juste et religieux respect pour ce sublime monument de la révélation.

Quoi qu'il en ait été par rapport à cette conjecture, d'ailleurs fort indifférente à notre objet, Saint-Jean continue son récit, ou plutôt en commence d'autres. Parti dans les tableaux célestes, terrestres et infernaux qu'il nous a fait passer précédemment sous les yeux, du tems que l'on voudra, et arrivé par les deux derniers sceaux et par les trompettes,

*) Chap. X, vers. 4.

**) Ceux qui voudront que tout le poëme prophétique de l'Apocalypse ait été coulé d'un seul jet, et s'étonneroient de voir remettre le livre avant qu'il soit fini, ne connoissent pas le genre composite. Ce tableau de la remise du livre, est comme tous les autres, un tableau à part, un tableau à soi. Qu'il soit à une place ou à une autre, cela est indifférent. Tous ces tableaux sont assemblés arbitrairement. Il a plû au prophète de mettre le tableau de la remise du livre ici. C'est pour cette raison seule qu'on l'y trouve.

dont nous allons entendre la septième, aux dernières limites du tems, il va faire volte-face, et par une marche rétrograde se promener dans le tems, puis revenu au terme final où il en est resté, il retournera, reviendra, enfin pénétrera dans la postériorité des tems, dans l'éternité *a parte post,* dans cet espace, dans cette durée après la fin du monde. Or, remarquons ici l'égarement de ceux qui ont absolument voulu que dans l'Apocalypse tout fût prédiction. Saint-Jean dans les endroits où il se trouve réellement à la postériorité des tems, peut-il prédire ? On peut bien peindre avant le tems, avec les formes postérieures du tems, comme l'a fait Milton, ou peindre après le tems, avec les formes antérieures du tems, comme l'a fait Saint-Jean; mais prédire pour après la fin des fins, j'avoue que je n'en comprends pas trop la possibilité ni l'objet. Dieu, en nous assurant pour après la fin des temps, d'une félicité parfaite, d'une récompense de notre foi, de nos vertus, de nos souffrances, ou d'un malheur complet, d'une punition de notre incrédulité, de nos vices, de nos iniquités, ne nous a point dit quelle seroit cette félicité, ni quel seroit ce malheur. Nous ne pourrions peut-être les concevoir. Nous en aurons la connoissance, quand dégagés de notre enveloppe terrestre, nous serons de purs esprits, ou à la résurrection. Il est donc évident que dans cette ouverture poétique du jugement dernier, par exemple, Saint-Jean, malgré sa forme prophétique, forme commune à tous les poëtes sacrés, notamment à Daniel que l'apôtre imitera plus spécialement qu'aucun autre dans ce qui va suivre; il est donc, dis-je, évident que dans cette ouverture, Saint-Jean ne prédit point, mais poétise tout simplement.

 Les prophètes de l'Ancien Testament, antérieurs à l'accomplissement, prédisoient cet accomplissement; Saint-Jean, dernier prophète du Nouveau Testament, peint l'accomplissement, prédit ce qui devoit suivre, et peut prédire quand il se place avant l'époque finale; mais quand il en est à cette époque finale, comme nous y sommes depuis ses tableaux de l'ouverture du jugement dernier et l'annonce de la septième trom-

(80)

pette, il peut bien peindre, poétiser, mais il ne peut prédire, à moins que ce ne soit comme nous verrons qu'il le fera, en voltigeant autour de cette époque finale, et en rétrogradant. Tout cela, je le sens, est fort éloigné de notre manière. On s'étonnera de cette marche; mais quand on aura vu et vérifié que c'est la manière des dix-neuf vingtièmes du genre humain, que cette marche est celle de tous les poëtes composites, à la surprise succédera la conviction. Ce n'est pas non plus une chose peu surprenante, de voir que pour entendre et expliquer d'Apocalypse, il fallu avoir trouvé un nouveau système sur le Beau, et démêlé le composite d'avec l'imitation. C'est cependant ce qui est, et ce qui est même à tel point, que sans l'idée du composite, on ne sauroit jamais entendre ni expliquer l'Apocalypse, tandis qu'avec cette idée du composite, et une légère teinture de l'histoire, il est comme impossible de ne pas l'entendre. Notre analyse rendra ces vérités extrêmement sensibles.

Je conclus, pour l'instant, de ce que je viens de dire, qu'il faut en certains cas laisser dans l'Apocalypse la forme prophétique pour ce qu'elle est, pour une simple forme, et prendre le fond pour ce qu'il est, et peut seulement être dans ces mêmes cas, pour une peinture, une poésie. C'est cette forme qui a égaré tous les interprètes. Ils ont cherché, cru rencontrer que prédictions, et à force de les appliquer à tout, ils n'ont pu les appliquer à rien. Nous allons voir qu'avec notre méthode raisonnée, la suite de l'Apocalypse s'entend très-bien; qu'elle est, je dirois presque, encore plus claire que ne le sont les images et la prédiction antécédentes.

CHAP. XI. L'ange qui a remis le petit livre, (Jésus-Christ) donne à Saint-Jean une toise. Il lui commande de se lever et de mesurer le temple de Dieu, l'autel et ceux qui y adorent: de laisser le parvis sans le mesurer, parce qu'il a été abandonné aux gentils, et qu'ils fouleront aux pieds la sainte cité pendant quarante-deux mois. (trois ans et demi) Mais qu'il donnera ordre à ses deux témoins, qui prophétiseront pendant mille deux

deux-cent soixante jours, (ou trois ans et demi) vêtus de sacs. Ce sont deux oliviers et deux chandeliers dressés devant le Seigneur de la terre. Si quelqu'un leur veut nuire, un feu sortira de leurs bouches, et consumera leurs ennemis. Ils ont le pouvoir de fermer le ciel, afin qu'il ne pleuve point pendant le tems de leurs prophéties, le pouvoir de changer l'eau en sang et de frapper la terre de toutes sortes de plaies, quand ils le voudront. Après leur mission, (le texte dit: après qu'ils auront achevé de rendre témoignage) la bête qui monte de l'abyme (le démon, aussi Rome) leur fera la guerre, les vaincra et les fera mourir. Leurs corps demeureront dans les grandes places de la grande ville appelée dans un sens spirituel, Sodome, Egypte, la même où leur Seigneur a été crucifié. (C'est bien assurément Jérusalem.) Les habitans de la terre se réjouissent et s'envoient des présens à cause qu'ils ont été tourmentés par les deux prophètes. Les hommes de toutes sortes de tribus, de peuples, de langues et de nations différentes voient les corps des deux prophètes pendant trois jours et demi, et on ne permet point de leur donner la sépulture; mais après trois jours et demi, Dieu fait rentrer en eux l'esprit de vie. Ils se lèvent sur leurs pieds à la grande frayeur de ceux qui les voient. Ils entendent une puissante voix qui leur crie du ciel:

„Montez ici!"

Ils y montent dans un nuage à la vue de leurs ennemis. La terre tremble, la dixième partie de la ville est renversée, sept mille hommes en sont tués, le reste rend gloire au Dieu du ciel.

„Le second malheur est passé; voici le troisième qui va venir."

Le septième ange sonne de la trompette.

Une voix du ciel crie:

„Le royaume du monde est acquis à notre Seigneur et à son Christ. Il régnera dans les siècles des siècles: Amen!"

Les vingt-quatre vieillards se prosternent, adorent Dieu. Leur cantique est une action de grâce, sur la venue du règne, du tems de la

colère, du jugement, de la récompense des élus, de la punition des réprouvés. Le temple de Dieu s'ouvre dans le ciel. On voit l'arche de l'alliance. Il se fait des éclairs, des bruits dans l'air, des tremblemens de terre, une grêle effroyable.

Si l'on cherche ici des prophéties, j'y renonce comme tous les autres. Mais qui nous dit qu'il y ait ici des prophéties? Quoi, parce qu'il y a dans l'Apocalypse quelques prophéties palpables et explicables, vu qu'elles sont accomplies, il faudra que toute l'Apocalypse soit prophétie? Quoi, parce que l'apôtre obligé de s'envelopper, de se conformer aux circonstances, au génie de son tems, emprunte toujours la forme prophétique, pour poétiser sur la religion, et faire passer de compagnie avec la poésie quelques prédictions nécessaires à déguiser aux païens, il faudra qu'il prophétise toujours réellement? Quoi, parce qu'arrivé à la fin du tems où il ne sauroit prédire, au moins sans marche rétrograde, Saint-Jean imite ici le stile de Daniel, qui ne se plaçoit pas, lui, en s'en servant, à la fin des tems, ou qui ne s'y plaçoit, comme Saint-Jean, qu'à autre fin; il faudra de toute nécessité qu'il prophétise *)? Ouvrons les yeux, et que tous les écarts des interprètes servent au moins à nous rendre sages.

Si à de si simples réflexions, on ajoute; que tous ces nombres qui embarrassent, et font si fort travailler les imaginations, ont quelquefois un sens strict et prophétique, comme dans les soixante et dix semaines de Daniel, mais d'autrefois n'ont qu'un sens vague et indéterminé, ne désignant qu'un tems quelconque, ou même simplement n'ont qu'un sens d'usage, comme quand Homère dit de la colère d'Achille: qu'elle causa *trois-cent maux* aux Achéens: comme quand nous disons: *je vous rends mille grâces;* ce qui ne signifie rien autre chose que: *des maux innombrables; je vous remercie.*

Si, de plus, on fait attention qu'à l'époque de Saint-Jean on étoit

*) Daniel, Chap. XII. vers. 11. 12.

fort dans le goût du mystérieux, de l'initiatoire; que l'Eglise alors fort enveloppée dans sa doctrine secrète, fort cachée dans son culte naissant, fort gradative dans l'admission des nouveaux convertis à nos mystères, emblématique dans l'administration des sacremens, quoique très-publique dans sa prédication, conserva long-tems ce premier caractère d'initiation.

Si par dessus tout, on veut se rappeler, que les hommes d'alors étoient fort amateurs de poésie, ne faisoient, pour ainsi dire, cas que de la poésie; que les prophètes sont tous poétiques; qu'il en étoit résulté une forme de langage typique, mystique et symbolique, fort bien entendu des fidèles du tems, et aujourd'hui presqu'entièrement négligé. Qu'enfin, à la fin des fins, à l'ouverture de la postériorité des tems, nous nous trouvons ici, ou si le prophète avance, au moment le plus propre à la peinture et le moins propre à la prédiction; ou s'il recule, au premier pas rétrograde, moment le moins propre à toutes les deux: alors de toutes ces réflexions, nous en conclurons ce qu'il y a de plus raisonnable et ce qui est ici visible; c'est qu'ici Saint-Jean poétise, et ne prophétise pas; c'est que Saint-Jean, qui pour enchâsser dans son poëme d'autres prophéties, d'autres allégories, que nous verrons, a besoin de rétrograder dans le tems, ne fait ici que remémorer poétiquement des évènemens, des personnages passés, et les présenter à l'époque où il se trouve, à la fin des fins, au moment où la dernière trompette annonce la cessation du tems, le dernier avènement de Jésus-Christ.

M'observe-t-on qu'il n'y a ni ordre ni suite dans cette marche; qu'il est contradictoire de rétrograder dans le tems, au moment où l'on fait cesser le tems, de mêler des remémorations d'histoires avec un récit étranger à toute histoire; j'observerai à mon tour, que nous sommes d'abord en genre composite, dont précisément l'essence est d'être sans ordre ni suite, et de ne présenter que des tableaux arbitrairement assemblés; qu'ensuite, il y a bien plus d'art et d'intention que l'on ne croit, dans ce désordre et ces mélanges; car au moyen de ce que Saint-Jean prend,

quitte, reprend son récit du jugement dernier; qu'il le conduit comme une courbe irrégulière, et en encadre tous ses tableaux; il se trouvera à la fin, avoir présenté aux frères, avec sûreté, les allégories les plus dangereuses pour lui et pour eux, si elles avoient pu être seulement soupçonnées par les païens, par les autorités civiles du tems, et avoir aussi présenté de la manière la plus impénétrable aux yeux des mêmes païens, et la plus claire aux yeux des chrétiens, des prédictions, dont une seule auroit suffi pour attirer sur l'église naissante toute la fureur déjà trop exaspérée de Rome et du sacerdoce idolâtre.

D'après ces considérations, qui me paroissent à moi démonstratives, et acquerront par la suite encore plus de force, je trouve que quiconque connoît les deux Elie, c'est-à-dire Elie, puis le prophète précurseur, (Saint-Jean Baptiste *)) souvent appelé dans l'Ecriture, *le nouvel Elie*, et mis à mort à Jérusalem, Hénoch, Moïse, les plaies d'Egypte, les autres miracles, le langage mystique des saintes écritures, la mort violente des prophètes reprochée par Jésus-Christ même aux Juifs dans sa touchante apostrophe à Jérusalem **); l'opinion de toute l'Eglise, reconnoissant que le royaume des cieux n'a été ouvert aux patriarches, aux prophètes, à tous les hommes, que par le sang versé de Jésus-Christ; la chaîne des prédictions, le laps de tems qui s'est écoulé entre la promesse et l'accomplissement, la légitimation de tous les prophètes par cet accomplissement, légitimation ici figurée par une résurrection, la contradiction que les prophètes opposèrent toujours à l'idolâtrie, les chutes du peuple juif, ses punitions fréquentes si souvent annoncées,

*) Les Pères s'accordent à reconnoître ici Hénoch et Elie, tous deux ravis en corps et en âme du milieu des hommes, et que l'on croit réservés par Dieu à quelque grand ouvrage.

**) „Jérusalem, Jérusalem, qui tues les prophètes, et qui lapides ceux qui te sont envoyés: combien de fois ai-je voulu rassembler tes enfans comme la poule assemble ses petits sous ses ailes? Mais vous ne l'avez pas voulu." Saint Mathieu, Chap. XXIII. vers. 37.

toujours effectuées, et à la fin son anéantissement politique et sa dispersion exécutés par les armes romaines, la vocation des gentils, la lutte perpétuelle de l'ennemi du genre humain, du démon, de l'idolâtrie, contre le vrai culte, leurs triomphes passagers, le triomphe de Jésus-Christ par le christianisme vainqueur du démon, de l'idolâtrie, et son triomphe final à la fin du monde; je trouve, dis-je, que quiconque connoît toutes ces choses, voudra les rassembler dans son esprit, et se plier au genre de littérature où nous sommes, a, si ce n'est l'intelligence parfaite et détaillée, au moins le tact et une pénétration suffisante de cet endroit.

Il n'est ici question que d'une remémoration vague et abrégée du judaïsme. Ne perdons pas de vue que dans l'Apocalypse il n'y a souvent que de la poésie toute pure; que par intervalle ce sont des allégories poétiques; que quand le sens de ces allégories seroit perdu, ce qui n'est pas, au moins pour toutes, elles demeureroient toujours précieuses comme poésies; enfin, que relativement aux prédictions, dont par une marche ou progressive ou rétrograde, Saint-Jean a marqué son Apocalypse, celle qui s'est déjà rencontrée, s'étant trouvée avoir des caractères palpables, nous devons tout espérer par rapport aux autres. L'époque finale où Saint-Jean feint de se placer, lui fait même, pour ainsi dire, une loi d'indiquer ses endroits prophétiques et allégoriques. On verra qu'il n'y manque jamais; il nous aide même autant que sa position et sa sûreté le lui permettent.

Tout bien considéré, ce chapitre n'offre donc qu'un tableau raccourci, qu'une remémoration du judaïsme, dans lequel tout promet, tout figure le Messie; puis, une annonce et un cantique sur l'accomplissement de la promesse, sur la réalisation de la figure, dans la personne de Jésus-Christ; enfin, sur son avènement au jugement dernier, fil que le prophète n'abandonne jamais au milieu de ses écarts, sorte de courbe, dont, comme nous l'avons déjà remarqué, il encadre tous ses tableaux. Les deux chapitres suivans rendront ceci bien plus sensible, car les chapi-

tres XI, XII, XIII ont une sorte de suite, et forment un ensemble. Dans le premier (celui-ci), Saint-Jean montre le judaïsme; dans le second et le troisième, il montrera le judaïsme enfantant le christianisme, puis le christianisme séparé de sa mère, enfin le christianisme aux prises avec l'idolâtrie, Rome et ses empereurs. Ce chapitre XI est comme l'ouverture des deux autres, l'abrégé du tout. C'est le premier pas rétrograde que Saint-Jean, arrivé précédemment à la cessation du tems, fait pour retourner adroitement dans le tems, et sans quitter le jugement dernier, la fin du monde, qui lui servent de voile, de canevas, pour y placer, après la prophétie que nous avons déjà vue, les allégories et prophéties que nous verrons.

Je prie ceux qui m'entendent, et ont déjà suffisamment saisi notre système d'un double Beau, de faire une observation sur ce onzième chapitre, observation tout-à-fait confirmative de notre explication. Quoique ce chapitre soit déterminément composite par l'elliptisme du stile et par mille autres caractères, toutefois le prophète n'y étant guères qu'historien, se rapproche pour le fond sensiblement de l'imitation. Comme il va retomber dans la peinture, il va redevenir plus composite.

Il paroît un grand prodige dans le ciel.

CHAP. XII.

Une femme, (c'est la religion judaïque) une femme revêtue du soleil, la lune sous ses pieds, la tête ceinte d'une couronne de douze étoiles: elle est enceinte, en travail, et dans les douleurs de l'enfantement.

Peut-on plus clairement et plus poétiquement personifier le judaïsme enfantant, du tems de Saint-Jean, le christianisme au milieu du travail de la prédication et des douleurs de la persécution?

Autre prodige dans le ciel.

Un grand dragon roux qui a sept têtes, dix cornes, un diadème sur chaque tête; il entraîne de sa queue le tiers des étoiles, et les fait tomber sur la terre *); il se tient devant la femme, prêt à dévorer l'enfant qu'elle va mettre au monde.

*) Comme on pourroit se rappeler qu'à l'ouverture du sixième sceau, Chap. VI.

Ce dragon, c'est l'idolâtrie, le paganisme, le démon, associés à Rome, identifiés avec Rome.

La femme accouche d'un enfant mâle, et sans doute de peur qu'on ne puisse s'y méprendre, Saint-Jean ajoute:

„Qui devoit gouverner toutes les nations avec un sceptre de fer, et son fils, (le fils de la femme) fut enlevé à Dieu et sur le trône de Dieu."

Ainsi voilà la Vierge, Jésus-Christ et le Démon; c'est-à-dire le judaïsme, le christianisme et l'idolâtrie. Je ne crois pas qu'il soit possible de poétiser dans l'esprit de notre religion d'une manière à la fois plus palpable et plus sublime.

La femme s'enfuit dans une solitude où Dieu lui avoit préparé un lieu pour y être nourrie pendant mil deux-cent soixante jours (toujours les mêmes trois ans et demi).

Alors il se donne une grande bataille dans le ciel. Michel avec ses anges d'une part, et le dragon avec ses anges de l'autre. Le dragon et ses adhérens sont vaincus et précipités sur la terre. Toujours sans doute de peur des méprises, Saint-Jean a soin d'ajouter:

„Ce grand dragon, cet ancien serpent qui s'appelle Diable, (Satan) qui séduisit le monde, fut chassé, etc."

La victoire remportée, Saint-Jean entend une voix dans le ciel. C'est un cantique. On y célèbre le salut, la force, le règne de Dieu, la puissance de son Christ, la défaite de l'accusateur des frères.

vers. 13. les étoiles sont tombées sur la terre; qu'au son de la quatrième trompette, chap. VIII. vers. 12. le tiers des étoiles s'est obscurci; je répéterai encore ici ce que j'ai déjà remarqué; que dans le genre composite tout est tableau distinct, et souvent même dans chaque tableau tout est groupe, figure distincts; qu'en un mot, il faut laisser-là toute idée de liaison et d'ensemble grec, c'est-à-dire d'imitation, et prendre précisément le contre-pied. Dans un poëme composite donc, (nous l'avons vu par Milton) on ne fait point attention si une image est répétée d'une autre, ou en contradiction avec une autre. Est-elle belle? Elle est considérée comme détachée, comme isolée, comme appartenant au seul tableau du moment, et elle y reste: c'est ici le cas.

„Ils ont vaincu par le sang de l'agneau et par les témoignages qu'ils (les frères) lui ont rendus, et ils n'ont pas aimé la vie jusqu'à refuser la mort."

„C'est pourquoi réjouissez-vous ô cieux, et vous qui y habitez. Malheur à vous terre et mer, parce que le Diable est descendu vers vous, transporté d'une grande colère, sachant qu'il ne lui reste que peu de tems."

Le dragon se voyant précipité sur la terre, poursuit la femme qui avoit enfanté un fils. Deux ailes d'aigles sont données à la femme, afin qu'elle s'envole dans le désert en son lieu, où elle est nourrie un tems, des tems, et la moitié d'un tems (c'est-à-dire un an, deux ans et un demi-an: toujours les trois ans et demi) hors de la présence du dragon *).

Le

*) Il seroit d'autant plus extravagant de chercher d'après ce nombre répété en tant de façons, à calculer l'époque future de la fin du monde, que Jésus-Christ lui-même en a parlé comme ne la connoissant pas. On voit dans l'évangile, Jésus-Christ dire à ce sujet aux disciples:

„A l'égard de ce jour-là, ou de cette heure-là, personne n'en sait rien, pas même les anges du ciel, ni le Fils. Il n'y a que le Père seul qui le sache." Saint Mathieu, chap. 24. vers. 36. Saint Marc, chap. 13. vers. 32.

Saint Paul, tous les apôtres, comme on le voit par leurs écrits, croyoient la fin du monde très-prochaine. Cette ignorance de leur part, rapprochée des paroles de Jésus-Christ, est un trait de plus de concordance et de vérité. S'il y avoit, au reste, un sens caché dans le choix de ce laps de tems (trois ans et demi), j'avoue que je ne le pénètre point; mais ce que je conçois fort bien, c'est que d'après cette opinion du tems, sur la prochaine fin du monde et la position des fidèles d'alors, Saint-Jean ne pouvoit choisir un meilleur sujet pour les intéresser, et une meilleure enveloppe à ses allégories et à ses prophéties. Ce qui me paroit le plus vraisemblable par rapport à ce nombre de trois ans et demi, c'est qu'il n'est ici employé par Saint-Jean, comme une foule d'autres expressions tirées des prophètes, que par une sorte d'emprunt mécanique et sans idée accessoire d'aucun terme précis. Ezéchiel se sert absolument des mêmes mots et des mêmes formes de calcul, pour désigner prophétiquement l'espace de trois ans et demi, pendant lesquels devoient durer la persécution contre les Juifs par Antiochus surnommé l'*Illustre*, et l'abolissement par le même prince du culte divin dans Jérusalem, lesquels durèrent effectivement trois ans et demi. Voy. Ezéchiel, Chap. VIII. vers. 14. Chap. XII. vers. 7. et 11.

Le dragon jette de sa gueule après la femme comme un fleuve d'eau, afin qu'elle soit emportée par le courant. La terre secourt la femme, s'entr'ouvre et engloutit le fleuve. Le dragon animé contre la femme, s'en va faire la guerre à ses autres enfans. Saint-Jean est assurément bien complaisant de nous dire qui sont ces enfans. Il le fait néanmoins.

„Ce sont ceux qui gardent les commandemens de Dieu, et qui ont le témoignage de Jésus-Christ."

Le dragon s'arrête sur le bord de la mer *).

Si ce chapitre n'est pas intelligible, il faut renoncer à l'usage des lettres de l'alphabet en matière de poésie religieuse et composite. Saint-Jean y représente évidemment:

Le Judaïsme mère, le Christianisme fils, et le Démon (c'est-à-dire l'idolâtrie) sous une forme composite, et dans l'Apocalypse presque toujours identifiée avec Rome et son empire. Saint-Jean représente l'acharnement du démon (de l'idolâtrie et de Rome) contre le judaïsme et contre la religion chrétienne qui en est sortie: la relégation, l'abandon de la religion judaïque, toujours cependant subsistante et réservée: la lutte du christianisme et de l'idolâtrie. Au milieu de tout cela, une bataille entre les bons et les mauvais anges, allégorie, histoire, prédiction et poésie tout à la fois: la victoire du Ciel sur l'Enfer, avec une ode où les fidèles sont associés.

Il faut convenir que présenter toutes ces choses sans voile, et les montrer nuement à tous les yeux, auroit été aussi imprudent qu'infructueux, surtout du vivant de Saint-Jean, surtout s'agissant de frapper des imaginations ardentes et amateurs de la poésie, d'éclairer sur l'avenir

*) Les traductions ordinaires rapportent ces derniers mots à Saint-Jean, et portent: „*Je m'arrêtai au bord de la mer*"; mais le manuscrit d'Alexandrie, ainsi que la Vulgate et la Syriaque portent: „*il s'arrêta,*" le rapportant au dragon. J'ai préféré ce dernier sens; on peut, au reste, sans conséquence, choisir celui des deux que l'on voudra.

et de fortifier des gens courbés sous la verge des idolâtres, et à la veille des plus sanglantes persécutions; surtout écrivant pour les climats dont il s'agit. Un mandement de Saint-Jean ainsi tourné et adressé aux sept églises d'Asie peuplées de Juifs, puis, de là, répandu dans la Palestine et l'Orient, berceaux du christianisme, eût été d'abord le comble de l'indiscrétion; il n'auroit pas été, de plus, un fruit du climat, ni, comme nous le disons proverbialement, *un billet à son adresse.*

Une des prérogatives du composite (ce dont nous avons vu la preuve par Milton) est d'assembler arbitrairement les tems comme tout le reste. Le prophète, poëte composite, le fait aussi, comme on le voit, tout à son aise. Il avance, recule, se promène dans diverses époques sans aucune suite ni liaison. Dans sa peinture du ciel chrétien, il est dans le tems qu'on voudra. Dans les sept sceaux, les sept trompettes, il est dans son tems, avant son tems, après son tems, à la fin de tous les tems, après tous les tems, et tout cela presqu'au même tems et sans aucun inconvénient pour ses lecteurs aussi composites. Par ce moyen, tableaux, prophéties, histoires, allégories, fictions, vérités; il enchâsse tout ce qui lui plaît. Nous allons voir dans ce qui suit, la lutte du Christianisme encore mêlé avec le Judaïsme, contre l'idolâtrie, Rome, les empereurs, et des allégories démontrées à des événemens contemporains, à des personnes, à des histoires du tems de l'apôtre.

CHAP. XIII.

Saint-Jean voit une bête qui monte de la mer. Elle a sept têtes, dix cornes, avec dix diadèmes sur les dix cornes, et des noms de blasphèmes sur les sept têtes; cette bête est semblable à un léopard, ses pieds sont comme des pieds d'ours. Sa gueule est comme celle d'un lion. Le dragon lui donne sa force et sa grande puissance.

Une des têtes est comme blessée à mort. Mais cette plaie mortelle est guérie. Toute la terre surprise d'admiration, court après la bête. Ils adorent tous le dragon qui a donné sa puissance à la bête, et ils adorent aussi la bête en disant *):

*) Voilà, dans le même tableau, l'idolâtrie à la fois sous deux images différentes:

„Qui est semblable à la bête, et qui pourra combattre contr'elle?"

Il est donné à la bête une bouche qui tient des discours pleins d'orgueil et de blasphême. Et elle reçoit la puissance d'agir pendant quarante-deux mois. (Trois ans et demi.)

Alors elle ouvre la bouche pour vomir des blasphêmes contre Dieu, son nom, son tabernacle et ceux qui habitent dans le ciel.

Elle reçoit aussi le pouvoir de faire la guerre aux saints, et de les vaincre. Toutes les tribus et tous les peuples, toutes les nations et toutes les langues sont soumis à sa puissance.

Et elle est adorée de tous les habitans de la terre dont les noms ne sont pas écrits au livre de vie de l'agneau qui a été immolé dès l'origine du monde.

Le prophète ajoute ici:

„Si quelqu'un a des oreilles, qu'il entende!"

Saint Jean continue:

„Celui qui aura emmené en captivité, sera lui-même fait captif. Celui qui aura tué par l'épée, périra par l'épée. Ici est la foi des saints."

Saint-Jean voit une seconde bête. Celle-là monte de la terre; elle a deux cornes semblables à celles de l'agneau, mais elle parle comme le dragon. Elle exerce toute la puissance de la première bête, dont la blessure mortelle a été guérie. Les prodiges qu'elle opère, sont si grands, qu'elle fait même descendre le feu du ciel sur la terre à la vue des hommes.

Elle séduit les habitans de la terre par des prodiges qu'elle reçoit le pouvoir de faire en présence de la bête, en persuadant aux habitans de la terre d'ériger une image à la bête qui n'étoit pas morte du coup d'épée qu'elle avoit reçu.

le dragon et la bête. Dans l'une, elle est plus particulièrement associée au démon; dans l'autre, elle est plus particulièrement associée à Rome.

Il lui est même donné le pouvoir d'animer l'image de la bête et de la faire parler, afin de faire condamner à mort tous ceux qui n'adoreront pas l'image de la bête.

Elle obligera aussi toutes personnes, petits et grands, riches et pauvres, libres et esclaves, de porter le caractère de la bête en leur main droite ou sur leur front *), en sorte qu'aucun ne puisse acheter ni vendre, qu'il n'ait ou le caractère, ou le nombre de la bête, ou le nombre de son nom. Ici Saint-Jean craignant sans doute qu'on ne pût assez le pénétrer, ajoute:

„C'est ici qu'il est besoin de sagesse. Que celui qui a de l'intelligence, compte le nombre de la bête; c'est le nombre d'un homme, et ce nombre est: six-cent soixante-six."

Nous allons voir qu'il étoit même assez hardi à Saint-Jean de s'exprimer aussi clairement.

Mon objet étant purement littéraire, il me suffiroit de remarquer que ce chapitre est aussi composite que tout le reste: mais la possibilité de l'expliquer, d'une part; de l'autre, l'extravagance des explications connues, m'entraînent comme surabondamment à en proposer la clef.

On n'ignore pas que dans ces deux fameuses bêtes de l'Apocalypse, on a vu et voit encore tout ce qu'on veut. Des Catholiques y ont vu Luther et Calvin; des Luthériens, des Calvinistes ont fait semblant d'y voir le Pape: enfin, que n'y a-t-on pas vu? Une bonne fois pour toutes, voyons-y ce qu'elles doivent avoir désigné dans l'intention du saint apôtre.

Avant de commencer l'explication de ce chapitre, il faut poser deux bases préalables.

D'abord, on saura que dans le genre composite, un seul personnage, une seule figure représente souvent plusieurs sujets tout à la fois. C'est ainsi que dans cet endroit de Saint-Jean, la grande, la première

*) On sait que les Romains marquoient ainsi les soldats enrôlés et les esclaves.

bête représente tout ensemble l'empire romain, Rome idolâtre, les premiers empereurs, et entr'autres un des plus monstrueux de ces premiers empereurs. De cette triple, même quadruple allégorie dans le même personnage, résultent de triples et quadruples attributs et allusions, qui nous déroutent, nous, parce que ces attributs, ces allusions sont pris tantôt de la ville, tantôt de l'empire, tantôt de l'empereur, et que l'on n'y conserve en aucune façon l'ordre des règnes ni des tems. Mais cette apparente ou réelle confusion, beauté, licence permise dans le genre où nous sommes, n'égare point les imaginations des zones extrêmes. Elles entendent tout cela, comme nous entendons notre alphabet, notre rhétorique, notre poétique; ce sont les leurs. Voilà pour la première base; voici pour la seconde.

Le principal et perpétuel objet d'antipathie entre les Juifs, les premiers Chrétiens et les Romains leurs maîtres, fut la religion. C'étoit toujours entr'eux le combat du vrai culte contre l'idolâtrie. Je suppose qu'on connoît l'histoire locale de cette époque; rappelons-la en peu de phrases.

L'idolâtrie presqu'universelle au tems des Romains qui possédoient tout ce qu'on appelle par une hyperbole reçue, *le monde*, s'arrêta aux limites du vrai culte, aux limites de la Judée. Les Juifs, quoique conquis, les Juifs confondus d'abord avec les premiers Chrétiens, opposèrent alors, et jusqu'à la ruine du temple et à leur dispersion, la plus forte résistance à l'introduction du culte des faux dieux. Les idoles, selon l'ordre de Dieu, ne devoient jamais paroître dans la terre sainte. Les enseignes romaines sur lesquelles étoient les images de leurs divinités et de leurs Césars, en étoient bannies. Tant que les Romains conservèrent quelque considération pour les Juifs, ils ne firent point paroître leurs enseignes dans la Judée. Lorsque Vitellius passa par cette province pour aller en Arabie, ses troupes marchèrent sans enseignes *).

*) Voy. Joseph. Antiqu. Liv. XVIII. Chap. 7.

Mais au tems surtout de la dernière guerre judaïque, on peut penser que les Romains ne ménagèrent point une nation qu'ils vouloient exterminer. Ils y marchèrent enseignes levées, et ce fut-là cette *abomination de la désolation* prédite par le prophète Daniel, et rappelée par Jésus-Christ à ses disciples, lorsqu'il les avertit des signes certains auxquels ils pourroient reconnoître quand il seroit tems de sortir de cette ville condamnée *).

Caligula, le plus monstrueux peut-être des premiers Césars, voulut obstinément placer sa statue dans le temple de Jérusalem. La bassesse adulatrice, l'intérêt, la perversité de quelques hommes dépravés et revêtus de son autorité impériale, leur firent tout mettre en oeuvre, tout épuiser, pour amener les Juifs à cette profanation, déjà tentée sous Tibère, et secondée par Ponce Pilate, gouverneur de la Judée. Des flots de sang pensèrent couler à ce sujet.

Ajoutons à ces ressouvenirs, que Saint-Jean, à-peu-près du même âge que Jésus-Christ, vécut jusqu'à près de cent ans. Qu'il vit d'abord, onze des douze premiers Césars, puis Nerva, puis Trajan. Que suivant la prédiction de Jésus-Christ expliquée par l'événement, il vit non-seulement le règne très-court de Caligula, non-seulement le règne plus long de Claude, pendant lequel Jacques son frère eut la tête tranchée par le roi Hérode, comme l'avoit aussi prédit Jésus-Christ **); mais encore la ruine du temple sous Vespasien. Que sur les quatorze premiers empereurs de Rome, il a été contemporain de treize, étant né sous Au-

*) Voy. Saint-Matth. Chap. XXIV. vers. 15. Saint-Marc Chap. XIII. vers. 14. Cette prédiction sauva les Chrétiens du sac de Jérusalem.

**) Voy. Joseph. Antiquit. Livre XVIII. Chap. 8. Livr. XIX. Chap. 4. C'est Hérode-Agrippa, fils d'Aristobule et petit-fils d'Hérode-le-grand. Il avoit été déclaré roi par Caligula, et régna sur toute la Judée par la faveur de Claude. Voy. encore les Actes des Apôtres, Chap. XII. vers. 1 et 2. Quant à la prédiction de Jésus-Christ à Saint-Jacques le majeur, fils de Zébédée et frère de Saint-Jean, voy. Saint-Math. Chap. XX. vers. 23.

guste, et mort sous Trajan vers l'an 98. Que selon l'opinion la plus générale, Saint-Jean écrivit son Apocalypse à 90 ans sous Domitien: on pourroit croire aussi sous Tite; ces deux époques se touchent, et l'on n'apporte point de preuves assez précises de ce fait pour en fixer la date à six mois, un an près. Qu'il n'écrivit son Evangile qu'après son Apocalypse. Qu'enfin, malgré l'obscurité dont s'enveloppe ici le saint apôtre, il nous présente si visiblement à la fin de ce chapitre, un nom à chercher, et nous recommande tant de sagesse, tant d'intelligence au sujet d'une computation, sans doute difficile à faire, pour trouver dans ce nom le nombre *six-cent soixante-six*, que nous devons nécessairement, le nom trouvé, vérifier par le moyen du nombre, le mot de son énigme.

 Les bases de notre explication ne sont pas, comme l'on voit, des bases en l'air. La voici en peu de mots. Point ici de prédictions malgré la forme prophétique du stile. C'est une de ces rencontres déjà justifiées par d'autres épreuves. Pure rémémoration de personnages et d'événemens contemporains.

 Dans le dix-huitième verset du chapitre XII, qui précède celui-ci, le dragon s'est arrêté près de la mer: c'est-à-dire l'idolâtrie s'est arrêtée aux limites de la Judée. Saint-Jean voit la première bête s'élever de la mer. Rome par rapport à la Judée et à l'Asie-mineure, est bien, je crois, du côté de la mer.

 On n'a pas oublié que cette bête est une quadruple allégorie de l'empire romain, de Rome idolâtre, des premiers empereurs en général, et en particulier de Caligula.

 La bête à sept têtes, c'est un attribut pris de Rome, qui je crois avoit bien sept montagnes: elle a dix cornes, dix diadèmes sur les dix cornes.

 Ce second attribut est pris de l'empire. D'après ce que nous connoissons du stile mystique des Ecritures; dix cornes avec dix diadèmes peuvent bien, je crois, signifier: dix empereurs. Nous verrons de

plus, ces mêmes cornes interprétées de cette manière par Saint-Jean lui-même au chapitre XVII. Comptons les empereurs de Rome jusqu'à l'époque où nous devons à-peu-près être ici.

Jules-César. Auguste. Tibère. Caligula. Claude. Néron. Galba. Othon. Vitellius. Vespasien. Tite. Domitien. Voilà bien les douze Césars. J'en induis que Saint-Jean peut avoir écrit ce morceau sous le prédécesseur immédiat de Domitien, sous Tite, dont le règne a sept pages dans Suétone, et qui n'occupa le trône que deux ans, deux mois et vingt jours. Un morceau de poëme composite n'étant qu'une pièce de rapport, qu'on fait quand on veut, et qu'on insère où l'on veut, qui pourra nier, en convenant même que Saint-Jean fut ravi en esprit dans l'île de Pathmos, et y fit son Apocalypse sous Domitien précisément, qui pourra nier la possibilité d'une antériorité de composition partielle? Ainsi, de deux choses l'une; ou ce morceau a été fait six mois, un an peut-être avant le reste, c'est-à-dire sous Tite, onzième César, par conséquent l'Empire ayant eu jusqu'à ce moment, non compris l'empereur vivant, dix cornes, dix diadèmes (dix empereurs); ou si l'on veut, (comme je le crois) que Saint-Jean ait composé ce morceau avec tout le reste du poëme sous Domitien, l'Empire ayant eu antérieurement à celui sous lequel l'apôtre écrivoit, dix empereurs ennemis du Christianisme, à compter depuis Auguste sous lequel Jésus-Christ étoit né, jusqu'à Domitien exclusivement; beaucoup plus naturellement encore, à compter depuis Tibère sous lequel Jésus-Christ remplit sa mission et fut crucifié, jusqu'à Domitien inclusivement. Tous les calculs hypothétiques se rapportent donc au règne de Tite, ou à celui de Domitien, époque convenue de la composition de l'Apocalypse, mais rigoureusement parlant, incertaine par rapport à l'un ou à l'autre de ces deux règnes, comme à l'année précise.

La plus naturelle de nos inductions est même en faveur du temps de Domitien, et se réfère ainsi à l'opinion la plus universelle. Nous sommes accoutumés à compter le Christianisme, de la naissance de Jé-

sus-

sus-Christ, sous Auguste, mais il ne date réellement que de Tibère, sous lequel Jésus-Christ, âgé de trente ans, exerça sa mission, et consomma son sacrifice. Le compte des empereurs ennemis du Christianisme ne peut remonter aux empereurs qui ne le connurent point, et qui sont antérieurs au christianisme même. Il ne doit être ici question que des premiers, c'est-à-dire de ceux des empereurs antérieurs à la date de l'Apocalypse, qui connurent ou purent connoître notre religion: or Domitien est le dixième inclusivement *).

A Dieu ne plaise que nous entendions contester la tradition qui fait reléguer Saint-Jean à Pathmos sous Domitien! Le meilleur de tous nos calculs coïncide avec cet empereur. Moins encore doutons-nous, d'après le texte de l'Apocalypse, du ravissement d'esprit que Saint-Jean déclare avoir eu dans cette île pendant sa relégation. Nous avons seulement voulu présenter l'induction sous toutes les faces. Au reste, ce ne seroit pas, je crois, s'écarter de la doctrine de l'Eglise, que de considérer le ravissement dont parle Saint-Jean, comme pouvant n'être qu'une figure poétique pour exprimer l'inspiration très-réelle du Saint-Esprit; inspiration peut-être invisible dans son action, quoique très-sensible dans ses résultats, et qui pourroit avoir influencé l'apôtre, même eu égard à l'Apocalypse, dans tout autre tems que sous Domitien, dans tout autre lieu que Pathmos, tems et lieu où l'on doit croire, et où nous croyons, que Saint-Jean écrivit la totalité de son poëme prophétique.

La bête a des noms de blasphêmes sur ses têtes. Saint-Jean retourne ici aux attributs pris de Rome dont les sept montagnes por-

―――――――――――――――――――

*) Au surplus, la quatrième bête de la vision de Daniel, qui a dix cornes, ayant toujours été considérée comme désignant en prophétie l'empire romain, il étoit difficile aux frères de se méprendre à celle-ci. Voy. Daniel, Chap. VII. vers. 7. Nos calculs d'application du nombre des cornes au nombre des Césars, et nos inductions relatives à la date de l'Apocalypse, sont de l'ordre le plus foible des probabilités conjecturales, et n'ajoutent rien à l'évidente signification de la bête de Saint-Jean, qui est bien certainement une allégorie de Rome, comme la bête de Daniel.

toient bien, je crois, des temples païens, temples blasphèmes pour des Chrétiens.

La bête est semblable à un léopard, elle a des pieds d'ours, la gueule d'un lion.

J'aime mieux voir ici tout simplement une image composite, que d'y chercher des allégories aux vices très-connus de Caligula, ou de tel autre des premiers Césars. On conviendra que je ne cours point après les allégories. Il faut qu'elles me viennent chercher.

Le dragon, (le démon, l'idolâtrie) donne à la bête, (à Rome idolâtre) sa force, sa grande puissance.

Cela n'a pas besoin d'explication, mais voici ce qui en exige.

Cette bête a une tête blessée à mort. Cette plaie mortelle est guérie, et toute la terre surprise d'admiration court après elle.

Ceci, sans trop s'alambiquer l'esprit, est un attribut circonstantiel très-probablement pris de l'histoire alors récente de l'Empire, et affecté à la bête en tant qu'elle représente l'empire romain et aussi ses premiers empereurs en général, sans aucun égard à l'ordre chronologique.

On sait qu'après le meurtre de Néron, chaque armée fit un empereur: qu'il y eut auprès de Rome et dans Rome même, une effroyable guerre civile, où périrent Othon, Galba, Vitellius: que l'Empire ainsi à la veille d'une dissolution, reçut *une blessure mortelle,* dont il ne se releva que sous Vespasien, plus heureux que ses trois précédens compétiteurs. On sait que le temple de Jupiter Capitolin à Rome, brûlé pendant cette guerre civile, fut rebâti par Vespasien, demeuré maître de l'Empire au mois de juin, l'an 70 de notre ère, dans la première année de son règne: on sait qu'après l'avènement de Vespasien, le souvenir des maux passés, l'espérance d'un gouvernement sage, et la reconnoissance eu égard à la restauration du chef-lieu du paganisme, allèrent jusqu'à porter les villes d'Orient à caractériser de *sacrées*, les années de son règne, et à perpétuer la mémoire de cette consécration idolâtre, sur leurs médailles, par des inscriptions qu'on y lit encore: la *plaie*

mortelle étoit, comme on le voit, bien nouvellement *guérie* au tems où Saint-Jean écrivoit.

Une aussi simple interprétation suffit, je crois, à la raison. La surprise, l'admiration de la terre, son recours à la bête, l'adoration du dragon, (le démon) et de la bête (l'empereur) sont, ce me semble, fort intelligibles, quand on les rapproche ainsi de cette partie de l'histoire. Tout le reste, jusqu'à l'apparition de la seconde bête, s'explique aussi très-naturellement par la même voie.

On sait que Caligula *), empereur aussi particulièrement figuré par cette bête, bien qu'il soit antérieur à Vespasien, auquel nous avons rapporté l'allusion précédente; on sait, dis-je, que Caligula se fit déifier, et fut adoré de son vivant comme tous les empereurs de Rome: qu'il voulut à toute force se faire adorer des Juifs, et placer sa statue dans leur temple: qu'il se fonda, qu'il se dota lui-même des temples, des prêtres, des sacrifices. Suétone nous a conservé jusques aux noms des espèces de victimes qu'il se faisoit immoler **). Ce culte monstrueux étoit alors universel dans tout l'Empire, qu'on appeloit *le monde, toutes les nations de la terre, la terre*. Les discours de Caligula n'étoient ni plus vertueux ni plus modestes que ceux de l'orgueilleuse Rome, maîtresse de tant de peuples. La fureur de Caligula irrité par le refus des Juifs encore confondus avec les premiers Chrétiens, n'est pas douteuse. Il les persécuta, ainsi que Rome, de la façon la plus cruelle; et par conséquent *la bête fit la guerre aux saints*. Les martyrs du judaïsme et du christia-

*) Ceux qui répugnent à cette complexité d'allégories dans une seule image, et à la confusion des tems, ne connoissent pas le genre composite. Tous les poëtes du Nord et du Sud en sont remplis. Nous les goûterons malgré nos habitudes, si nous voulons seulement considérer la richesse, la prodigalité de sensations et l'économie de paroles qui en résultent.

**) Hostiae erant phoenicopteri, pavones, tetraones, numidicae, meleagrides, phasianae, etc. Voy. Suét. Caïus Caligula. Voy. l'ambassade de Philon à l'empereur Caïus Caligula, Chap. V. VI. VII. et suivans. Joseph. Antiquit. Livre XIX. Chap. I.

nisme, qu'on ne distinguoit pas, étant tous deux également opposés à l'idolâtrie, et le dernier étant comme une pousse du premier, se trouvoient, sur-tout les Chrétiens, de toutes professions. Ainsi un légionnaire chrétien, qui la veille emmenoit en captivité comme soldat, tuoit de l'epée comme soldat, étoit le lendemain emmené captif comme ennemi de l'idolâtrie, tué de l'épée comme adorateur du vrai Dieu. C'étoit assurément bien-là, *la patience et la foi des saints*.

Nous voici à la seconde bête.

Celle-là monte de la terre, elle a deux cornes semblables à celles de l'agneau, mais elle parle comme le dragon. Elle exerce la puissance de la première bête en sa présence. Elle fait que la terre et ses habitans adorent la première bête etc., oblige tout le monde d'avoir dans sa main droite, ou sur son front, le signe, le caractère de la bête, en sorte qu'on ne puisse acheter ni vendre sans avoir ou le caractère, ou le nombre de la bête, ou le nombre de son nom.

On ne peut pas désigner plus clairement un faux frère, un délateur, un transfuge de Jésus-Christ, comme il s'en trouve malheureusement en pareille circonstance, prodiguant séductions, mensonges, supplices; supposant des ordres de l'empereur, ou agissant d'après des ordres; excitant son maître; l'animant contre les réfractaires à sa folle et sacrilège fantaisie; s'efforçant par toutes sortes de voies, d'amener les Juifs et les Chrétiens au culte de l'empereur; interdisant le feu et l'eau à tous ceux qui n'en auroient pas fait acte public, qui n'en présenteroient pas l'attestat, qui n'en porteroient pas, pour ainsi dire, la marque extérieure, comme les soldats et les esclaves portoient celle de leur enrôlement et de leur condition; un faux frère enfin sorti de la Judée: ou bien encore un gouverneur, un proconsul, puissance subordonnée, dépendant de son maître, le flattant dans sa folie, l'excitant, agissant comme fit Pilate sous Tibère*), et habitant dans la Judée. L'histoire nous a-t-elle

*) Voy. Joseph Antiqu. Livre XVIII. Chap. IV.

conservé le nom de quelque personnage secondaire ou subalterne, auquel on puisse raisonnablement appliquer cette seconde allégorie? C'est franchement ce que je ne trouve pas d'une manière aussi évidente que tout le reste. L'historien qui pourroit nous mettre le plus sur la voie, seroit certainement Josèphe. Je l'ai sous les yeux. J'avoue que je n'y trouve aucune base à ces sortes de présomptions irrésistibles qui nous subjuguent, et sont rangées par tous les bons esprits au nombre des certitudes.

Ce n'est point démonstrativement parlant, Pilate, à qui l'allégorie convient parfaitement, mais qui fut révoqué de son gouvernement la dernière année du règne de Tibère, et qui étoit en chemin pour se rendre à Rome quand cet empereur mourut et laissa l'empire à Caligula *). Il se pourroit pourtant que ce fût lui. Pilate avoit préparé la voie à cette profanation de Caligula, en voulant peu auparavant, sous Tibère, faire mettre des enseignes impériales dans le temple. Il étoit avec raison odieux aux Juifs et aux Chrétiens. Il fit tout ce que représente ici Saint-Jean. Le très-léger anachronisme, purement relatif à Caligula dont Pilate n'exerça pas l'autorité, n'étant plus en place sous cet empereur, ne seroit pas une objection. La conduite coupable de Pilate en Judée, sa participation à la mort de Jésus-Christ, ses cruautés, ses exactions, la liaison de ce qu'il exécuta sous Tibère en Judée avec ce qui s'y passa sous Caligula, la licence composite en matière d'arrangement d'époques comme de tout, licence dont la première bête vient de nous fournir un exemple frappant, étant applicable par une face à Vespasien, par l'autre à Caligula; la quadruple signification de cette première bête, désignant l'idolâtrie, Rome, l'Empire, indépendamment de tel ou tel empereur, et pouvant par conséquent sous trois rapports se lier rigoureusement à Pilate; tout m'entraîne à cette opinion. Je m'y laisse d'autant plus aller,

*) Joseph. Antiqu. Livre XVIII. Chap. VI.

que sous Caligula précisément, on ne trouve aucun personnage auquel on puisse appliquer le passage aussi bien qu'à Pilate.

Ce n'est pas en effet Pétrone gouverneur de Syrie, qui commandé avec son armée pour escorter la statue de Caligula qu'on vouloit placer dans le temple, et voyant la détermination des Juifs, leur abandon de toute culture de terres, leur désespoir, se conduisit avec beaucoup de circonspection et de prudence, gagna du tems, écrivit très-fortement en faveur des Juifs à Caligula *).

C'est encore moins Hérode Agrippa qui se trouvoit alors à Rome; lequel, au premier mot que Caligula lui dit de son dessein, s'évanouit, et écrivit à l'empereur une lettre rapportée toute entière par Philon **).

Je ne crois pas que ce soit un Apion, Grec d'Alexandrie, accusateur des Juifs auprès de Caligula, chef de la députation des Grecs de cette ville, et antagoniste de Philon, Juif d'Alexandrie et chef de la contre-députation envoyée par ses compatriotes juifs pour se défendre ***); ce seroit aller chercher trop loin.

Moins encore seroit-ce un Hélicon égyptien, vil esclave de Caligula, dont parle Philon ****).

En conscience, je ne vois pas bien déterminément qui ce peut être, mais on voit bien qu'il doit s'agir d'un faux frère ou d'un tyran subalterne, parlant, agissant comme le représente poétiquement Saint-Jean. Les prodiges, le feu du ciel, tout cela n'est que poésie orientale, accessoires ajoutés pour dérouter. L'obscurité du sujet a peut-être sauvé son nom du déshonneur, mais il étoit alors connu des frères. Je penche fortement à croire que c'est Pilate, ou en général le procurateur, le gouverneur habituellement résidant en Judée.

*) Voy. Joseph. Guerre des Juifs. Livre II. Chap. XVII. Antiqu. Livre XVIII. Chap. XI.
**) Voy. Philon, ambassade à Caïus. Chap. XVI.
***) Voy. Joseph. Antiqu. Livre XVIII. Chap. X.
****) Voy. Philon, ambassade à Caïus. Chap. X.

Nous voici au mot de l'énigme, au caractére, au nom de la premiére bête, au nombre de son nom, au nombre d'un homme, au nombre enfin: *six-cent soixante-six*.

Remarquons qu'ici Saint-Jean, dont la méthode est de marquer toujours les endroits allégoriques et prophétiques, nous dit qu'il faut de la *sagesse*, de l'*intelligence*, pour compter le nombre de la bête.

Recueillons donc notre sagesse, notre intelligence; et cherchons.

Je n'irai pas bien loin d'abord à la recherche du personnage. C'est à mon sens Caligula. Tout le chapitre me le dit. C'est donc dans les noms de cet empereur qu'il faut trouver le nombre *six-cent soixante-six*.

Caligula a eu trois noms, savoir:

CAIVS. GERMANICVS. CALIGVLA.

Celui de CALIGULA *) ne se trouve dans aucune de ses médailles, mais l'histoire et d'autres monumens ne laissent aucun doute à cet égard; il n'est même encore distingué que par celui-là.

Voilà les noms où il nous faut chercher avec sagesse, avec intelligence, le nombre *six-cent soixante-six*, et si ce nombre s'y rencontre par une combinaison quelconque, on conviendra, ou qu'il faut renoncer à l'évidence par probabilités, c'est-à-dire à presque tout ce que nous croyons le plus fermement, ou que nous aurons le nom de la bête.

Je confesse avoir été toute une soirée à trouver ce nombre, mais ma confiance étoit telle, que j'y serois, je crois, encore, si à la fin la vérité ne m'eût sauté aux yeux.

Prenant d'abord toutes les lettres de ces trois noms employées dans les chiffres romains, je cherchois, en les assemblant, à en composer en chiffres, c'est-à-dire en lettres romaines, le nombre *six-cent soixante-six*, ce que je trouvois impossible, y ayant sur-tout un M: qui fait *mille;* mais ce n'est pas par cette voie.

*) Ce nom de *Caligula* lui fut donné par les soldats de Germanicus son père, dans le camp duquel il étoit né en Germanie. Voy. Annales de Tacite. Liv. 1.

Il faut laisser les c, les l, l'm, et n'extraire que les i, et les v, dans l'ordre où ils se présentent. Cela donne trois iv, un pour caivs: un pour germanicvs: un pour caligvla: figurons les ici en ligne droite.

.iv .iv .iv.

Prenez maintenant ces caractères de droite à gauche, au lieu de les prendre comme à l'ordinaire de gauche à droite; cela donne en lettres romaines trois fois six: trois six: et compté par paire de lettres en chute décimale; six centaines, six dixaines, et six unités: *six-cent soi-xante-six*, et traduit en chiffres arabes, en les lisant et les comptant comme les Arabes lisent et comptent, de droite à gauche, trois six: *six-cent soixante-six*.

.iv .iv .iv
.iv .x.i .ɔ c i

.iv .iv .iv
.6 .6 .6

Voilà notre nombre, voilà toute l'explication de la bête.

Je n'ai pas besoin d'aller ici chercher si d'anciennes exergues et légendes latines ou grecques, ne sont pas quelquefois écrites de droite à gauche. Il en existe de telles sur de vieilles médailles grecques; et ces sortes de médailles ont même un nom particulier *). De semblables exemples me sont indifférens. Un auteur qui se cache, peut mettre sa clef à droite tout aussi bien qu'à gauche; et plus il s'enveloppe, plus il prend de moyens pour dérouter ceux qu'il a des motifs de craindre, mieux il agit.

Moins

*) Il existe aussi nombre d'inscriptions grecques sur marbre, écrites de la droite à la gauche. Elles sont connues de tous les antiquaires, comme celles sur médailles, sous le nom de *Boustrophédon*. Cette manière d'écrire étoit en usage chez les Grecs longtems avant la guerre de Troie, et a duré plusieurs siècles après Homère.

Moins encore par la même raison aurois-je besoin de remarquer que les Arabes écrivent, comptent, lisent de droite à gauche, et que c'est nous qui ayant reçu d'eux leurs caractères numéraux, et en ayant conservé l'ordre, lisons à contre-sens, en lisant de gauche à droite. C'est néanmoins ce qui est vrai. Aussi le dernier chiffre d'un nombre que nous lisons le premier d'après notre pratique, l'inverse de celle des Arabes, ne recevant sa valeur relative que de ceux qui se trouvent après, il en résulte que nous sommes dans l'erreur si nous épelons, et obligés d'examiner d'un seul coup-d'oeil tout l'ensemble du nombre avant de l'articuler; ce qui nous arrête à chaque moment. Sans cela, nous nous tromperions toujours sur tous les chiffres d'un nombre moins un. La preuve de tout ceci est évidente. Nous comptons par exemple, mentalement, la succession décimale ainsi par progression en montant:

Nombre, dixaine, centaine, mille, etc.

Et nous lisons ainsi par déclinaison en descendant:

Mille, centaine, dixaine, nombre.

Ecrivez en chiffres arabes le nombre de cette année 1795, que nous articulons de cette sorte; *mil sept-cent nonante-cinq*. Mettez le doigt dessus, et découvrant successivement chaque chiffre, faites-les lire à un enfant. Si vous commencez par la gauche, l'enfant au premier chiffre dira: *un*. Il se trompe. Au second, il reviendra sur son erreur, et dira: *dix-sept*. Il se trompe une seconde fois. Au troisième chiffre, il reviendra sur son erreur, et dira: *cent soixante et dix-neuf*. Il se trompe encore une fois; enfin, au quatrième chiffre, il reviendra sur toutes ses erreurs, et dira le véritable nombre: *mil sept-cent nonante-cinq*.

Faites la même opération en sens contraire, il ne se trompera jamais. Au premier chiffre l'enfant dira: *cinq*: au second: *nonante*: au troisième: *sept-cent*: au quatrième: *mil*. C'est-à-dire, *mil sept-cent nonante-cinq*.

Mais tout cela m'est superflu, puisque Saint-Jean voulant dérober son allégorie aux ennemis de l'Eglise, n'a besoin ni d'exemples grecs, ni

d'exemples arabes, pour mettre sa clef où il lui plaît, et prendre ses caractères numéraux d'un sens ou d'un autre.

Si quelque savant s'étonne de ce que nous fassions ici intervenir les chiffres arabes, je le prie d'observer que c'est subsidiairement, pour présenter le nombre sous toutes les faces, et après l'avoir antérieurement présenté en chiffres romains. Il n'est pas d'ailleurs impossible que Saint-Jean ait eu connoissance des chiffres arabes. Si ces chiffres sont modernes en Europe, ils sont de toute antiquité dans l'Asie. Nous les appelons *chiffres arabes,* parce que nous les avons reçus des Arabes; les Arabes les appellent *chiffres indiens,* parce qu'ils disent les avoir reçus des Indiens. Quelle que soit leur première origine, ils sont plus que probablement antérieurs au tems des apôtres. Un mot encore sur ces caractères.

Il ne faut point se dissimuler que l'époque de la découverte des chiffres arabes, et leur véritable origine, sont fort voilées d'obscurités. Nous tenons en Europe ces chiffres des Arabes d'Afrique, et c'est vers la naissance du dixième siècle qu'ils ont paru pour la première fois. D'un autre côté, les hommes sont trop jaloux de la gloire de l'invention, pour que nous puissions récuser le témoignage des Arabes, qui s'accordent tous à soutenir que ces chiffres de la plus haute antiquité, leur ont été communiqués par les Indiens.

Au fait: si ces caractères, une des plus utiles découvertes de l'esprit humain, avoient publiquement existé chez les Indiens, comment les Grecs, compagnons d'Alexandre, ne les auroient-ils pas rapportés en Grèce? et s'ils n'y ont pas existé du tout; comment les Arabes nous soutiendroient-ils le contraire, et assureroient-ils les tenir de l'Inde? Comment, en outre, sans les chiffres arabes, les anciens auroient-ils pu venir à bout d'une foule d'opérations et de calculs, dont nous ne pouvons concevoir la possibilité qu'à l'aide de ces chiffres?

Il faut donc que la connoissance de ces chiffres ait existé dans l'antiquité, mais secrètement. Sans doute, elle aura fait partie des initiations: sans doute, elle se sera transmise par le moyen d'un petit nombre d'adep-

tes successifs, jusqu'à sa manifestation peut-être, due à l'indiscrétion ou au hasard. Cette idée peut seule expliquer comment les Arabes soutiennent que ces chiffres sont de toute antiquité, que ces chiffres sont venus de l'Inde, quoiqu'il n'existe antérieurement au douzième siècle, aucun livre, ni aucun monument arabe, grec, indien, ni d'aucune nation quelconque, qui en présente la moindre trace *).

En traduisant donc surabondamment en chiffres arabes nos caractères romains, nos trois IV. IV. IV. pris et lus dans le sens où lisent les Arabes; en supposant surabondamment que Saint-Jean ait pu connoître ces chiffres, et avoir eu l'intention de traduire ainsi ses chiffres romains, et d'en tirer encore de cette façon:

.6 6 6
.IV IV IV

Six-cent soixante-six:

Nous ne faisons qu'avancer, sans en avoir aucun besoin, une hypothèse raisonnable, et dont il est aussi impossible d'établir la fausseté que de démontrer la certitude; nous ne faisons qu'ajouter une démonstration hypothétique à une démonstration effective. Saint-Jean a, si l'on veut, ignoré les chiffres arabes. En caractères numéraux romains, trois fois quatre lus, de gauche à droite:

☞ IV. IV. IV.

font bien réellement, lus de droite à gauche, trois fois six.

.IV .IV .IV

Or en affectant, selon la déclinaison décimale, la première de ces

*) Mr Bruce est, je crois, le seul qui tout récemment ait prétendu avoir trouvé de légères traces de ces caractères sur une table hiéroglyphique existante à Axum en 1771. Voyez son Voyage aux sources du Nil, en Nubie et en Abyssinie, Tom. 2. Planche 8. entre les pages 258 et 259. Mr Bruce croit avec assez de vraisemblance, apercevoir sur cette table en chiffres arabes, ces nombres ci: 1119. 45. et 19. Sa conjecture, si elle est fondée, nous méneroit sur le chemin de l'Inde, avec laquelle ces contrées avoient jadis de grandes relations.

paires de chiffres, aux centaines, la seconde de ces paires de chiffres aux dixaines, la troisième de ces paires de chiffres aux unités, cela donnoit toujours de droite à gauche: six centaines, six dixaines et six unités: ou: *six-cent soixante-six*.

.IV .IV .IV
.IV .XI .ƆCI ⌐Ɑ

Et pour se faire entendre de cette sorte, Saint-Jean avoit à peine besoin d'un mot à l'oreille des frères, qui presque tous nés Juifs, lisoient eux-mêmes leur langue nationale de droite à gauche *).

Admirons avec quelle profondeur, avec quelle prudence, je ne dis pas humaine, mais vraiment divine, Saint-Jean s'enveloppe en cet endroit, le seul de toute l'Apocalypse pour ainsi dire mathématiquement interprétable. Je suppose qu'un traitre, qu'un faux frère, comme peut-être la seconde bête, qu'un délateur enfin, (et il n'en manquoit pas alors,) eût eu son secret, eût connu sa clef, et l'eût, n'importe sous quel régne, été dénoncer, l'eût accusé en tribunal, comme criminel de lèse-majesté, pour avoir mal parlé d'un empereur. On auroit eu beau représenter à Saint-Jean les trois noms de Caligula.

CAIVS. GERMANICVS. CALIGVLA.

Il eût été de toute impossibilité de le convaincre.

Saint-Jean auroit d'abord pu observer dans sa défense, qu'y ayant dans les trois noms:

trois ccc. deux ll. un m.

il étoit impossible d'en jamais extraire en caractères numéraux romains: *six-cent soixante-six*.

*) Il y a plus encore en faveur de ce sens de la légende. C'est que depuis Nerva, on trouve bien toujours les légendes posées sur le tour de la médaille, en dedans du grénetis, en commençant de la gauche à la droite; mais dans les médailles des 12 Césars, il est assez ordinaire de les trouver marquées de la droite à la gauche, ou même partie à gauche, partie à droite.

Si on lui avoit objecté, qu'il entendoit ne prendre que les: ı et les v, faisant ensemble:

<div align="center">IV. IV. IV.</div>

Il auroit répondu, que c'étoit d'abord lui supposer une intention; qu'au surplus, cela ne présentoit que trois fois quatre; ou: *douze*.

<div align="center">XII.</div>

Si, (pour épuiser toutes les hypothèses,) on lui avoit répliqué qu'il entendoit traduire ces lettres en chiffres arabes; (caractères qu'on ne connoissoit point alors, au moins publiquement, dans aucun pays,) Saint-Jean auroit pu répondre, que c'étoit lui supposer une *seconde intention*. Qu'au surplus, ces lettres traduites en chiffres arabes, (si toutefois il eût voulu convenir les connoître et les eût en effet connus:) ne présentoient que trois fois quatre, ou: *quatre-cent quarante-quatre*.

<div align="center">4. 4. 4.
IV. IV. IV.</div>

Si, enfin, on lui eût riposté, qu'il entendoit prendre ces lettres de droite à gauche, et par conséquent, ou en les comptant par couple en chute décimale et en chiffres romains, en tirer: six centaines, six dixaines et six unités; c'est-à-dire: *six-cent soixante-six*, lus à l'envers;

<div align="center">.IV .IV .IV
.IV .XI .OCI</div>

Ou en les traduisant en chiffres des Arabes, lesquels lisent de droite à gauche, en tirer trois fois six, c'est-à-dire: *six-cent soixante-six*, lus en tous sens:

<div align="center">.6 .6 .6
.IV .IV .IV</div>

Saint-Jean auroit répondu, que c'étoit lui supposer une troisième et une quatrième intention; que les Romains ne lisoient ni ne supputoient leurs caractères de droite à gauche, et qu'il ne s'agissoit que de caractères, que d'usages romains.

Ainsi, sans pouvoir convaincre Saint-Jean, il eût fallu, de compte

fait, que ses accusateurs ou juges accumulassent trois ou quatre suppositions d'intentions et un renversement d'usage pour le condamner. De plus, (si l'on veut y mêler les chiffres arabes,) qu'on fît intervenir au procès des caractères numéraux absolument inconnus au public, par conséquent, suivant toute probabilité, au tribunal même.

Une pareille procédure auroit pu s'appeler avec raison: un assemblage arbitraire, non de poésie, mais bien d'absurdités et de chimères en fait de preuves juridiques.

Nonobstant tout ce labyrinthe, les fidèles initiés du tems, qui avoient la clef de l'Apocalypse par communication verbale, pouvoient bien entendre Saint-Jean, puisque nous, qui ne sommes point initiés, et à qui personne n'a communiqué cette clef, l'avons bien entendue, même par le seul secours des chiffres romains.

Quelques personnes auxquelles en conversation j'ai hasardé de proposer cette explication de la bête et du nombre de son nom, à la vérité sans leur parler de notre *système* d'un double Beau, nécessaire pour l'intelligence parfaite de cet endroit, comme de tous les autres; quelques personnes se sont écriées: *qu'elle étoit fort ingénieuse!* Ces personnes m'ont fait, sans s'en douter, beaucoup de peine. Il n'est nullement question d'*ingénieux* dans tout ceci. L'énigmatique allégorie de Saint-Jean est certes plus qu'ingénieuse. Quant à mon explication, si elle est fausse, elle n'est rien; si, ce que je crois, elle est excessivement probable, elle est admissible, je dirai même démonstrative autant que faire se peut. Dans tous les cas, elle est fort simple. Le texte, l'histoire, les trois noms de Caligula, la recommandation de l'apôtre quant à la manière de compter, tout conduit au but où j'ai frappé.

Mais s'il est vrai, (ce dont je n'ai point la persuasion fanatique) s'il est vrai, dis-je, que j'aye découvert le sens caché de l'Apocalypse, après les inutiles efforts de tant d'interprètes, et cela sans en avoir fait moi-même aucun, d'où me sera venu ce don facile d'entendre et d'expliquer un morceau des Ecritures regardé jusqu'à présent comme im-

pénétrable? En bonne foi, je n'en sais rien. Je répète à la face de Dieu et des hommes, que ne m'étant jamais occupé de l'Apocalypse ni de ses interprètes, je n'avois, en commençant mon analyse, aucun autre objet que celui de présenter la forme littéraire de cet ouvrage religieux, comme j'ai fait du Paradis perdu, et de la faire servir de preuve à mon système climatique d'un double Beau, système dont l'évidence absolue se trouve entraîner avec lui l'évidence probable de mes conjectures. J'ajouterai, que la seule chose qui jusque là m'eût frappé dans l'Apocalypse, étoit qu'elle avoit la forme d'un poëme composite. Sans doute, la clef du genre m'aura subitement donné la clef du texte. L'Apocalypse m'avoit saisi d'admiration avant de l'entendre: l'Apocalypse m'atterre depuis que je l'entends.

On ne doit pas non plus crier: *à l'érudition*! Il est sensible, qu'une fois le genre démêlé, analysé, je n'ai dû avoir besoin que de quelques ressouvenirs et d'un très-petit nombre de recherches pour le développement d'un commentaire sur tout le texte.

Quelques-uns de ces gens qui en toutes choses ne cherchent que des doutes, ont voulu prétendre que ce nombre *six-cent soixante-six* n'étoit pas celui de Saint-Jean. Sur quoi fondé? Je n'en sais rien, ni eux non plus. Tout ce qu'on sait, c'est qu'effectivement vers la fin du second siècle, il y avoit des exemplaires qui par incorrections portoient d'autres nombres *). Saint-Irénée, auteur très-voisin du siècle aposto-

*) Peut-être même n'étoit-ce pas tout-à-fait incorrection mécanique. Les trois noms de Caligula fournissent d'autres nombres. A n'y prendre, en effet, que les trois .IV .IV .IV., cela, par exemple, lu de gauche à droite à l'ordinaire, donne trois fois quatre, ou XII. Compté dans le même sens par paire de chiffres en chute décimale, cela donnoit quatre centaines, quatre dixaines et quatre unités, ou CCCCXLIV. Ces deux nombres extraits des mêmes noms auroient aussi pu être employés, comme désignatifs du même empereur; ils auroient pu, quoique moins enveloppés, moins appropriés, tout aussi bien être choisis que le nombre *six-cent soixante-six*. Mais ils n'étoient ni l'un ni l'autre celui de Saint-Jean. Il est en conséquence très-possible que ces variantes de quelques exemplaires fussent provenues moins de la faute des écrivains,

lique et disciple de Saint-Polycarpe, qui l'avoit été de Saint-Jean, s'élève positivement contre cette erreur. Il certifie *) que le nombre: *six-cent soixante-six* est dans tous les bons et anciens exemplaires de l'Apocalypse; que c'est le nombre de Saint-Jean. Il invoque même à cet égard le témoignage irrécusable de personnages contemporains, qui avoient vu Saint-Jean face à face, tels que Saint-Polycarpe évêque de Smyrne, Saint-Ignace évêque d'Antioche, tous deux cités pour avoir vécu avec Saint-Jean l'Evangéliste, et conversé avec les apôtres **). Dans le même livre, le

souvent d'autant plus exacts à copier, qu'ils entendent moins; que de celle de quelqu'initié qui s'entendoit, et qui par cela même, transcrivant l'endroit plus d'après sa pensée que d'après son original, aura dans une supputation mentale des trois IV, suivi sa routine ordinaire, conçu des *quatre,* au lieu de concevoir des *six,* puis mis sur sa copie en toutes lettres: *quatre-cent quarante-quatre,* au lieu de: *six-cent soixante-six;* peut-être aussi de quelqu'initié, qui avoit retourné son type mental, et mis sur la copie par forme d'abréviation et de *memento:* VI. VI. VI.; peut-être encore de quelqu'initié qui aura mis: IV. IV. IV. sans signes indicatifs de la chute décimale par paire de chiffres, faute d'en avoir, n'étant nullement d'usage de compter de cette façon, et assuré d'être entendu de ses confrères, ce qui, pour ceux des non-initiés qu'on supposeroit avertis de compter ces caractères par paire de chiffres, sans l'être en outre du sens dans lequel il falloit lire, devoit ou jeter dans l'incertitude, ou tromper, donnant dans le sens de convention générale: *quatre-cent quarante-quatre,* et dans le sens de convention particulière: *six-cent soixante-six.*

☞ CCCC. XL. IV.
.IV .IV .IV
.IV .XI. ƆCI ☜

Enfin, il est facile de soupçonner, comment, sans parler des faux par erreur de copistes, il avoit pu s'introduire des nombres admissibles à la place du nombre vrai. De fait, le nombre *six-cent soixante-six* étoit de tous le mieux approprié à l'idée de Saint-Jean, car indépendamment de ce qu'il est extrêmement enveloppé, et le plus à l'abri de toute conviction juridique, il est en outre exclusivement applicable à l'empereur particulier que Saint-Jean a en vue: prenez, en effet, les noms des douze Césars, vous n'en trouverez aucun, sauf Caligula, auquel ce calcul se rencontre. Je crois qu'une explication, où le genre de composition, le texte, l'histoire, et de pareilles circonstances numériques s'engrainent réciproquement, peut se qualifier de démonstrative et d'évidente.

*) Irén. Liv. V. Chap. 30.
**) Irén. L. III. Chap. 3. Chrysost. Homil. in Ignat.

le même chapitre où Saint-Irénée certifie l'authenticité du nombre *six-cent soixante-six*, on voit aussi qu'il paroît ne prendre la bête et le nombre de son nom que pour une prophétie d'un accomplissement futur, et non, comme nous, pour une allégorie complexe, pour une allusion partielle à un personnage passé, à un nom connu *). Saint-Irénée donne en conséquence sa conjecture, mais la sentant extrêmement foible, même chimérique, il la rétracte incontinent, et dit:

„*Qu'il est plus sûr, moins dangereux, d'attendre l'accomplissement de la prophétie, que de s'amuser à conjecturer, à deviner ce nom, parce qu'il peut y en avoir plusieurs qui renferment ce nombre.*"

Discutons cette objection sur le nombre, ainsi que ce passage de Saint-Irénée.

Il ne s'agit pas d'abord ici d'un mot, mais d'un nom, et il faut que ce nom, pour être admissible, non seulement renferme le nombre, il faut encore que le sujet qu'il désigne, puisse s'accommoder avec le texte. Si nous avions considéré la bête purement comme une prophétie à s'accomplir, et le nom propre sous-entendu, ou comme celui d'un homme futur, ou comme un mot de choix fortuit et découvrable par le seul secours des lettres du nombre, nous n'aurions pas cherché à expliquer ni à rencontrer. Tous deux, en effet, seroient impossibles, à moins d'être pour l'un soi-même un peu prophète, et d'être pour l'autre bien chanceux. L'explication, de plus, en pareil cas, fût-elle exacte, n'auroit aucune prise sur les esprits, tandis que tout le monde peut entendre et juger du fort et du foible d'une explication qui se rapporte à des histoires passées, à des noms connus.

On concevroit ensuite difficilement, comment Saint-Irénée ou qui que ce fût, eût pu de bonne-foi chercher aveuglément à découvrir un nom propre futur ou un nom propre sous-entendu, par le seul moyen d'un nombre donné. C'est déjà bien assez, d'avoir préalablement à sup-

*) Irén. L. V. Chap. 30.

poser un nom concordant avec un texte, puis à finir de le certifier par l'extraction du nombre que ce nom est dit dans ce texte devoir renfermer. Pour ne pas marcher en aveugle, il faut aller ici du chapitre au nom, puis du nom au nombre, et c'est ce que nous avons fait. Aussi, parti du nombre pour arriver, et cela par une prudence extrêmement fine, non à un nom, mais à un mot: Λατεῖνος: *Latin*: dans lequel il trouvoit bien, comme ils y sont en lettres grecques, *six-cent soixante-six* *): mais point d'application, comme de raison, à aucun personnage quelconque, Saint-Irénée paroissant ne plus s'entendre, renvoie-t-il à l'accomplissement. Encore une fois, si nous pensions qu'il ne dût s'agir par la bête que d'une prédiction, non d'une allégorie historique, et par le nombre de son nom, que d'une allusion à quelque mot de dictionnaire et composé en tout ou en partie des lettres servant à exprimer le nombre *six-cent soixante-six*, nous renverrions les amateurs à le chercher.

En prenant donc sur l'authenticité du nombre *six-cent soixante-six*, le témoignage de Saint-Irénée pour ce qu'il vaut, pour décisif, nous n'avons pas meilleure opinion que lui de sa feinte application au mot λατεῖνος.

Comment, pourra-t-on dire encore, Saint-Irénée, disciple de Saint-Polycarpe, qui l'avoit été de Saint-Jean, n'avoit-il pas la clef de l'Apocalypse? Comment en étoit-il réduit, ainsi que nous, à tirer des conjectures?

Cela, j'en conviens, pourroit paroître extraordinaire, mais ne seroit pas tout-à-fait impossible. La communication du sens caché de l'Apocalypse, à laquelle on n'a jamais refusé d'en avoir un, peut ne s'être pas beaucoup étendue au-delà des églises d'Asie, surtout du côté de Rome; mais par-tout où ce sens a été communiqué, il n'a dû l'être que dans le plus intime secret. Plus les premiers Chrétiens se sont

*) En voici la preuve. $\dfrac{\lambda\ \ \alpha\ \ \tau\ \ \epsilon\ \ \tilde{\iota}\ \ \nu\ \ o\ \ \varsigma}{30+1+300+5+10+50+70+200}$
$= 666.$

multipliés, plus le livre s'est répandu, plus la fureur du paganisme s'est exaspérée; plus le secret a dû se concentrer. L'ascendant de la religion sur l'idolâtrie étoit déjà plus que sensible à la fin du second siècle et au commencement du troisième; mais la persécution étant dans toute sa force, la discrétion étoit de toute nécessité. Le grand Saint-Irénée, en conservant le véritable nombre qui s'altéroit par des erreurs de copistes, n'avoit garde de divulguer ce qui auroit fourni contre les Chrétiens matière à des accusations criminelles, à des accusations juridiques d'irrévérences, de manque de respect, de lèse-majesté contre des empereurs successivement adorés comme des dieux, et tous intéressés dans la même cause. Il n'avoit garde de leur ôter par son indiscrétion, du moins aux yeux des hommes, la pure couronne du martyre. Saint-Jean, qui plus de cent ans auparavant voyoit venir le combat, avoit montré des images, prédit la victoire, préparé contre les premiers assauts. Mais du vivant de Saint-Irénée, il étoit moins question d'émouvoir par la poésie, de prédire, de préparer, que de convaincre, de lutter. On publioit alors des apologies raisonnées. L'Apocalypse devoit rester comme sublime, comme prophétique. Le Christianisme avoit gagné le coeur. C'étoit donc le moment de fermer la porte à l'imagination, comme c'est aujourd'hui le moment de la rouvrir. Le disciple de Saint-Polycarpe a donc pu très-innocemment, a donc dû même écrire publiquement contre sa science intime, ou dans un autre sens. Or c'est visiblement ce que fait ici Saint-Irénée; car il est tems de tirer le lecteur du labyrinthe où j'ai dû préalablement le fatiguer: en voici l'issue.

Saint-Irénée, arrière-disciple de Saint-Jean, voit le vrai nombre s'égarer; il le raffermit, cite des autorités irréfragables, il le conserve. Sa décision est un arrêt pour ses contemporains, pour la postérité. Pressé, sans doute indiscrètement, de donner son avis sur le fond, il dissimule à intention très-respectable. Il feint de voir une prophétie où il n'y a évidemment qu'une allégorie historique: il donne une conjecture qu'il déclare sur-le-champ être illusoire. Il va chercher un mot où il

faudroit évidemment un nom. Disons mieux, il forge un mot, ou, si l'on veut, l'orthographie à sa manière; il le compose de lettres donnant par addition: *six-cent soixante-six*. Ce mot est grec: λατεῖνος: ne peut signifier que: *Latin:* ce mot ne peut conduire ici à rien: il le rétracte au même instant. Comment, je le demande, Saint-Irénée ayant à certifier un nombre, et le faisant; ayant à en donner l'explication, et ne pouvant parler; pouvoit-il mieux s'y prendre, pour achever d'embrouiller l'allégorie qu'il connoît bien, aux yeux des païens, des faux-frères, des ennemis du Christianisme *naissant*, et d'autre part, pour mettre sur la voie autant qu'il le pouvoit, ceux des fidèles qui devoient l'entendre? Ce mot: *Latin: Latine:* masqué en grec: λατεῖνος: ce mot insignifiant, donné, repris, leur disoit bien assez clairement, que quoique l'Apocalypse fût écrite en grec, ce n'étoit pas de grec qu'il s'agissoit ici, mais de latin. Aussi avons-nous pris les noms de Caligula en latin, et nous avons trouvé le nombre. Saint-Irénée va plus loin encore. Après avoir donné un mot, et un faux mot, au lieu d'un nom; après l'avoir soudain repris, il ajoute:

„*Qu'il est plus sûr, moins dangereux, d'attendre l'accomplissement de la prophétie, que de s'amuser à conjecturer, à deviner ce nom, parce qu'il peut y en avoir plusieurs qui renferment ce nombre.*"

Ainsi, ose dire Saint-Irénée, c'est d'un nom dont il est question. Ce nom n'est pas mon mot, et il peut y avoir plusieurs noms qui renferment le nombre. Effectivement, Caligula avoit trois noms, comme on l'a vu, dont chacun concourt pour un tiers au nombre qu'il falloit trouver. J'aurois tremblé d'entendre parler de la sorte Saint-Irénée.

Loin donc que Saint-Irénée puisse fournir matière à objection contre notre interprétation, il achève de lui imprimer le sceau de l'évidence conjecturale.

Les érudits, que je respecte, peuvent m'objecter enfin, que Saint-Irénée, tout disciple de Saint-Polycarpe qu'il étoit, pourroit tellement avoir ignoré le sens de l'Apocalypse et la pensée secrète de Saint-Jean,

qu'il donnât dans l'erreur des Millénaires, ainsi que Saint-Justin Martyr, Tertullien, Victorin, Lactance, Népos etc., erreur originairement attribuée à Papias, qu'on dit avoir été disciple de Saint-Jean même, et constamment rejetée par l'Eglise depuis le cinquième siècle.

Etouffons avant sa naissance une difficulté bien moins embarrassante que la première.

L'erreur des Millénaires consistoit à croire que Jésus-Christ viendroit régner sur la terre pendant mille ans et combler de biens temporels tous les fidèles. Cette erreur ou opinion attribuée à Papias évêque d'Hiéropolis en Phrygie, et qui vivoit vers l'an 120, est fondée sur un passage de l'Apocalypse chap. XX pris trop littéralement, passage où il est parlé du règne de Jésus-Christ sur la terre l'espace de mille ans. Elle fut dans le tems adoptée par de très-saints, de très-illustres personnages. Saint-Jérome la combattit fortement dans ses commentaires sur les prophètes. On a reconnu dans la suite le chimérique de cette opinion condamnée par le pape Gélase et le quatrième concile de Latran, sans être jamais regardée comme une hérésie.

Voilà l'erreur des Millénaires. Mais quel rapport a-t-elle avec l'endroit de l'Apocalypse dont il est question, et les passages cités de Saint-Irénée relativement à cet endroit?

Nous avons déjà remarqué, que dans l'Apocalypse, tout ce qui est pure poésie, peintures relatives à l'époque finale, à la fin du monde, n'étoit que la bordure, la courbe sinueuse dont Saint-Jean enveloppe merveilleusement les prophéties, les allégories qu'il avoit le plus grand intérêt de cacher aux yeux des païens et des faux-frères. Les communications secrètes de Saint-Jean n'ont donc dû porter que sur ces prophéties, ces allégories, et il a dû abandonner le reste au vague de l'imagination des adeptes mêmes. Or c'est ici évidemment le cas.

L'endroit du chap. XX de l'Apocalypse, d'où ressortit l'opinion des Millénaires, ne peut, ne doit s'entendre, comme on le verra dans son lieu, que d'une prévision de Saint-Jean, purement humaine, d'une pré-

vision lointaine, indifférente à la sûreté des premiers Chrétiens. Cet endroit fait partie de la bordure. Dans le chapitre où nous en sommes, il s'agit d'une allégorie historique, contemporaine, d'une allégorie du plus grand danger pour les premiers Chrétiens. L'erreur de Saint-Irénée comme Millénaire, ne concluroit donc en rien contre son instruction, contre sa discrétion comme arrière-disciple, comme initié. Ce seul mot de Saint-Jean: Λατεῖνος: nous auroit fait toucher le but, si nous n'avions été d'avance menés du chapitre à l'histoire, de l'histoire au personnage, du personnage à ses trois noms dans le langage de son empire.

Il faut, ou renoncer à tout ce que l'homme tient pour le plus clair, le plus certain, à l'évidence par probabilités, ou accueillir de pareilles preuves.

Oui, je le dis avec cette fière humilité qui sied à l'homme sous l'influence du Créateur: l'Apocalypse est à la fin manifestée. Ce qui pendant dix-sept siècles s'est dérobé aux recherches des plus profonds génies, de Newton même, Dieu peut le suggérer au simple enfant. Ce qui a fui aux méditations de tant d'illustres érudits, peut arriver à l'ignorance. Nous sommes dans une horrible, une exécrable époque. Dieu a ses voies, son but, ses élections. Ce que Saint-Jean montroit à ses Chrétiens en lettres de sang dans le passé, dans le présent, dans l'avenir, nous le montrons aux nôtres, en lettres de feu dans la nuit reculée du tems. Ah! si sans prévoyance, sans préparation, je me suis trouvé emporté à ce sublime sujet; si dans ce seul trajet de mon rapide enfantement je souffre ce qu'aucune langue ne peut exprimer; qui me dira que ce n'est pas l'impulsion trop accablante de l'invisible doigt qui me conduit?

CHAP. XIV.

Nous retournons ici au ciel chrétien dont nous avons vu précédemment la description. Ceux qui ne connoissent pas le genre composite et que cette marche continueroit d'étonner, auront la bonté de s'y accoutumer.

Saint-Jean regarde encore, et voit sur la montagne de Sion, l'ag-

neau (c'est-à-dire Jésus-Christ); et avec lui cent quarante-quatre mille personnes ayant le nom de Dieu écrit sur leur front.

Ce sont les mêmes élus en ordre primordial, (savoir: douze mille par tribu judaïque) dont nous avons vu l'énumération au chap. VII. Nous rentrons, toujours avec un certain mélange d'allégories et d'allusions, au véritable objet de Saint-Jean, dans le récit et les tableaux purement poétiques du jugement dernier.

Saint-Jean entend une voix venant du ciel comme le bruit des grandes eaux, comme un coup de tonnerre, et semblable aux sons de plusieurs harpes. C'est un cantique nouveau que chantent les cent quarante-quatre mille élus ou préélus, rachetés de la terre, et pouvant seuls chanter devant le trône, devant les quatre animaux, devant les vingt-quatre vieillards. Saint-Jean explique encore ici, même sans figure orientale, qui sont ces élus privilégiés. Ce sont *les prémices de Dieu et de Jésus-Christ, les plus chastes, les plus purs chrétiens, les chrétiens sans tache devant le trône de Dieu.*

Saint-Jean voit un autre ange traverser le Ciel. Il porte l'Evangile éternel, pour l'annoncer à la terre: c'est-à-dire la nouvelle éternelle, l'annonce du jugement dernier. Il l'annonce.

Un second ange suit le premier, et crie:

„Elle est tombée, cette grande Babylone qui a fait boire à tous les peuples le vin de la colère de son impudicité!"

C'est-à-dire: toute puissance du Démon, de Rome idolâtre est anéantie!

Cette exclamation, et celle qui va suivre, sont des allusions, l'une préparatoire à ce que le prophète nous dira bientôt de Rome, l'autre subséquente à ce qu'il nous a dit précédemment de l'idolâtrie. Nous avons prévenu sur ces allusions mêlées à ses tableaux purement poétiques du jugement dernier.

Un troisième ange vient à la suite des deux premiers, et crie:

„Tous ceux qui adoreront la bête et son image, et qui recevront

son caractère sur leur front ou sur leur main, boiront aussi le vin de la colère de Dieu, et ils seront tourmentés par le feu et par le soufre, en présence des saints anges et de l'agneau: et la fumée de leurs tourmens s'élèvera dans les siècles des siècles! etc."

Quoique Saint-Jean rémémore ici la bête, son image, son caractère, il n'est plus ici question d'application personnelle, ni de Caligula, mais simplement de l'idolâtrie, de l'iniquité. L'Apôtre n'a ici l'intention que de désigner en général les idolâtres, et ceux des fidèles, ayant par foiblesse ou autrement, adhéré, participé à l'idolâtrie. Ce seroit manquer de respect à des lecteurs que de leur proposer d'autres explications.

Saint-Jean regarde, et voit une nuée blanche. Jésus-Christ est assis sur cette nuée avec une couronne d'or sur la tête, et une faulx tranchante à la main. Un ange sorti du temple lui crie:

„Servez-vous de votre faulx, et faites la moisson, parce que le tems de moissonner est venu, car la moisson de la terre est mûre *)!"

Jésus-Christ moissonne la terre.

Un autre ange, aussi armé d'une faulx, sort du temple céleste. Un autre sorti de l'autel, vient après. Celui-ci a pouvoir sur le feu, et crie au précédent:

„Portez votre faulx tranchante dans la vigne de la terre, et coupez-en les raisins, parce qu'ils sont mûrs!"

L'ange exécute. Les raisins sont jetés dans la grande cuve de la colère de Dieu.

„On foula la cuve hors de la ville, et le sang qui en sortit, s'éleva jusqu'aux crins des chevaux dans l'étendue de mil six-cents stades."

Cette terminaison est purement parabolique, hyperbolique, orientale, c'est-à-dire composite. Tout ceci n'est que poésie, et s'entend trop bien pour être expliqué. Nous marchons dans ce chapitre à travers la lumière.

Ta-

*) Allusion à la manière dont le Sanhédrin faisoit ouvrir la moisson dans les champs voisins de Jérusalem le soir du quinzième jour de mars.

Tableaux avec allusions fugitives dans le goût des précédens.

CHAP. XV.

Saint-Jean voit un grand et admirable prodige dans le ciel. Sept anges, ministres des sept plaies. Elles seront les dernières. C'est par elles que commence la colère de Dieu.

Considérons un moment ici, comment dans le genre composite, tout doit être isolément, séparément pris.

Nous avons vu précédemment dans les sceaux, tous les genres de plaies pleuvoir sur la terre, et la création détruite. Aux sept trompettes, autres plaies, autre destruction. Ici les plaies, la destruction vont recommencer. Nous avons vu la même chose pour les tems. Nous avons été tantôt avant, tantôt pendant, tantôt après les tems; puis, après la fin des tems, nous avons rétrogradé et sommes retournés dans le tems. Nous avons enfin été dans tous les tems presqu'à la fois. En cet endroit le jugement dernier est annoncé, Jésus-Christ est descendu sur un nuage, la terre est moissonnée, vendangée, le vin cuvé, la trompette dernière, signe de la fin des tems, a sonné: tems, hommes, nature, tout est détruit mille et mille fois, tout a disparu, tout va reparoître. C'est précisément-là l'essence du genre composite. Plus le plan est chargé d'images, de groupes, de scènes, plus la composition est riche. — Tout cela (dirons-nous) n'a ni suite ni ensemble, mille choses s'y contredisent — Oui, pour nous; mais c'est précisément encore ce qu'on ne trouve pas sur les zones extrêmes, où l'on considère chaque feuille de peinture séparément, et sur chaque feuille, chaque groupe séparément, et dans chaque groupe, souvent chaque figure séparément. C'est ainsi que nous avons vu qu'est fait le Paradis perdu de Milton; et l'Apocalypse, à ne la considérer que comme poëme, est bien autrement belle et composite que le Paradis perdu. Pour entendre et goûter les ouvrages d'assemblage arbitraire, il ne faut pas les regarder avec la lunette d'Homère ou de Raphaël: il faut en faire des compartimens, et quoique rapprochés, accolés les uns aux autres, les envisager comme détachés, comme isolés, comme ce qu'ils sont. Lorsque l'on n'est pas fait à ce

genre de Beau, je conviens qu'il étonne; mais avec la réflexion, nous finissons, malgré notre naturel contraire, par trouver qu'il a ses avantages comme celui d'imitation, et qu'entr'autres prérogatives, il a, comme je l'ai déjà remarqué, celle d'abréger le langage, et de multiplier étonnamment les objets et les sensations.

Saint-Jean voit encore une mer transparente comme du verre et mêlée de feu. Ceux qui ont vaincu la bête et son image et le nombre de son nom, tiennent des harpes, et chantent le cantique de Moïse serviteur de Dieu, et le cantique de l'agneau, disant:

„Que tes oeuvres sont grandes et admirables, ô Seigneur Dieu tout-puissant etc!"

Cette seconde rémémoration de la bête, de son image et du nombre de son nom, est ici, comme dans le précédent chapitre, une pure formule d'énonciation devenue consacrée. Saint-Jean n'a plus l'idée d'aucune allusion personnelle, il veut parler seulement de ceux qui ont résisté aux séductions, menaces, persécutions des idolâtres; de ceux qui ont le plus contribué à l'établissement de l'Eglise. Il entend désigner les martyrs, les confesseurs de Jésus-Christ, les fidèles persévérans.

Le cantique n'est pas dans les mêmes termes que ceux de Moïse, Exod. chap. XV, vers. 1 et Deuter. chap. XXXII, vers. 1 et suivans; mais il est dans le même esprit et appliqué à la délivrance du genre humain par Jésus-Christ.

Saint-Jean regarde et voit le temple du tabernacle du témoignage ouvert dans le ciel. Les sept anges, ministres des sept plaies, en sortent. Ils sont vêtus de fin lin d'une blancheur éblouissante, et ont une ceinture d'or sur la poitrine. Un des quatre animaux leur remet les sept phioles de la colère de Dieu. Le temple est rempli de fumée à cause de la puissance et de la majesté de l'Eternel. Personne ne peut entrer dans le temple jusqu'à ce que les sept plaies soient accomplies.

Ignorant jusqu'à l'existence du Beau composite, trompé par la forme toujours prophétique de l'Apocalypse, seulement prophétique en quelques

endroits, mais néanmoins stupéfaits d'une impression confuse à l'aspect de ses tableaux, nous avons jusqu'à présent, tout en la conservant avec un respect religieux, regardé l'Apocalypse comme une énigme impénétrable. Notre système d'un double Beau, étranger en apparence à de pareilles considérations, nous a mis à portée de la présenter pour ce qu'elle est, pour un poëme à la fois composite et prophétique. Une analyse purement commencée dans une intention littéraire, nous a conduits à des explications supérieures à la probabilité. Guidés par nos principes et par une manière toute nouvelle d'envisager les beaux-arts, nous avons trouvé facile de distinguer, de séparer dans l'Apocalypse, ce qui est prophétie, poésie, allégorie, histoire etc. La multiplicité de tems, de lieux, d'actions, la réunion et séparation de plusieurs allégories dans une seule image, dans une seule expression, la présentation et représentation d'une même image à différentes intentions, la confusion des époques, rien ne nous a fait illusion; en un mot, tout en cheminant vers notre but, nous avons donné une explication raisonnable, si elle n'est démonstrative, de l'Apocalypse depuis le commencement jusqu'au seizième chapitre où nous en sommes. Nous la conduirons de même jusqu'à la fin; mais je regarde comme un véritable phénomène, que notre interprétation soit complète. Où il s'agit de prophétie, mille obstacles insurmontables peuvent vous arrêter.

Lorsqu'une prophétie porte en effet sur le passé par rapport à nous, en lui appliquant les événemens, on peut l'expliquer; mais si une prophétie, surtout du genre de celles de l'Apocalypse, portoit sur un tems futur par rapport à nous, on auroit beau connoître à fond le composite, l'explication anticipée n'en seroit pas moins impossible. La donner vraie en pareil cas, ce seroit être soi-même prophète, inspiré. Nous ne sommes ni l'un ni l'autre, et si quelqu'un prétendoit être aucun des deux, sans doute il justifieroit sa mission par des miracles, comme ont fait les prophètes, les apôtres; autrement il ne faudroit pas l'en croire.

La tournure énigmatique des prophéties est encore une autre source

de difficultés; mais elle ne doit étonner en aucune façon. Si un prophète comme Saint-Jean, ou tout autre de nos saintes écritures, avoit parlé un langage simple, ouvert; qu'il eût, par exemple, dit:

„Dans tant de tems, ou tant de tems avant la fin du monde, telle ville, située en tel endroit, appelée de tel nom, éprouvera siége, famine, incendie, destruction etc."

Certainement la prédiction seroit claire, et n'auroit pas besoin d'explication. Mais où seroit alors ce charme qui attache nos imaginations, qui ramène sans cesse notre attention sur les oracles du ciel, qui fait qu'on s'en occupe, qu'on s'en pénètre; où seroit, en un mot, ce principe d'immortalité accommodé à notre nature, qui conserve ces oracles du ciel dans la mémoire des hommes? Assurément, il ne se trouveroit pas dans une aussi sèche nudité.

Les prophéties, de plus, n'ayant et ne devant pas avoir pour objet de satisfaire notre vaine curiosité, mais plutôt ayant été faites pour servir de preuves à la révélation, aux dogmes qu'elle renferme, à la morale et aux devoirs qu'elle nous impose, il me paroît qu'elles sont bien mieux appropriées à notre nature et à leur but, par la forme poétique et énigmatique, que par aucune autre forme. De cette manière, elles subsistent et nous attachent avant l'événement, et elles subsistent et nous convainquent après. Je ne trouve donc nullement extraordinaire que la plûpart des prophéties soient, pour ainsi dire, comme embaumées dans la poésie, et, de plus, si fort enveloppées, si énigmatiques, qu'elles ne puissent guères être entendues qu'après l'accomplissement *).

*) Les prophéties de l'Apocalypse, qui avoient pour objet principalement de fortifier les premiers Chrétiens contre les persécutions, et de leur annoncer le triomphe final de l'Eglise, la chute de l'idolâtrie, les malheurs de Rome, ont pu très-facilement être d'avance entendues d'eux, à l'aide de l'imitation; ce qui n'étoit qu'une prolongation humaine de la révélation divine donnée à Saint-Jean. Dans son Apocalypse, Saint-Jean a deux caractères bien distincts; celui de prophète, caractère divin: celui de poëte, de chantre de Jésus-Christ; caractère influencé par le premier, mais foncièrement humain.

Une autre matière à réflexion qui m'a toujours frappé en lisant attentivement les Ecritures, c'est qu'on doit, je crois, distinguer deux formes très-différentes d'inspirations; l'une, parfaitement comprise des prophètes qui la recevoient, comme dans presque toutes les révélations ayant rapport à certains points de dogmes, et surtout à la morale pratique: l'autre, très-obscurément entrevue des prophètes, ou tout-à-fait voilée à leurs yeux, comme dans une très-grande partie de celles ayant rapport aux événemens futurs, et surtout aux spéculations théologiques.

A la nature figurée du langage de Jacob au lit de la mort, à la tournure énigmatique de ses prédictions, il est excessivement douteux que Jacob et ses enfans se soient entendus. Ce qu'il y a de bien évident, c'est qu'Isaac dans sa bénédiction à ses deux fils, ne s'entendoit pas. Il prend le cadet pour l'aîné; il donne ensuite sciemment à l'aîné une autre bénédiction, et ces deux bénédictions s'accomplissent malgré leur ordre renversé. Il est donc clair qu'Isaac voyant au loin, trompé au près, ne s'est pas bien distinctement entendu; qu'un ascendant irrésistible et involontaire l'entraînoit; qu'il y a eu des occasions où les prophètes, la tête comme enveloppée d'un brouillard, et cataleptisée en quelque sorte par une extase divine, ont reçu et rendu les oracles du ciel, pour ainsi dire, machinalement et presqu'à la manière dont les tuyaux d'orgues rendent les sons *).

En conclurons-nous que les inspirations de Saint-Jean ayent été de cette dernière espèce? En conclurons-nous que Saint-Jean ne s'entendoit pas, qu'il n'auroit pu lui-même donner la clef de toutes ses énig-

*) Ce caractère de la bénédiction d'Isaac a été parfaitement rendu dans un tableau que je me rappelle avoir vu en Franconie dans la galerie du château de Pomersfelden appartenant à la maison de Schönborn. — Isaac aveugle de vieillesse est sur son lit assis, et la tête du vieillard qui parle, est tellement perdue dans l'ombre formée par le ciel du lit, qu'à peine elle est visible. Jacob très-jeune, reçoit la bénédiction, et n'a point l'air de la comprendre; Rebecca n'est occupée que de l'idée d'avoir, en trompant son mari, substitué le cadet à l'aîné.

mes, l'explication de ses prophéties ? Non ; puisque, d'une part, dans cette supposition, l'objet visible de ces inspirations auroit été manqué, et que, de l'autre, nous trouverons toutes les clefs de ces énigmes, tous les accomplissemens de ces prophéties; qu'enfin, le Saint-Apôtre nous avertit, nous aide par-tout où il en est besoin. Si donc aujourd'hui qu'il ne nous reste que le texte, nous eussions été de fait arrêtés dans quelques explications de l'Apocalypse, cela seroit venu, dans le cas où les accomplissemens seroient passés, de mal-adresse ou d'ignorance; dans le cas où ces accomplissemens seroient futurs, d'impossibilité démontrée. L'événement alors pourroit seul mettre en état de les expliquer. Bref, nous entendons présenter ici une analyse littéraire, chrétienne, sage, et non une analyse cabalistique, impie, folle. Notre embarras n'est pas de démêler quand Saint-Jean allégorise ou prophétise; à qui connoît sa manière, la chose est très-facile. Saint-Jean le fait lui-même assez sentir. La difficulté est de démêler pour quelle époque il allégorise et prophétise; car au moyen de ce que, par une fiction poétique, il se place au jugement dernier, et de ce qu'à raison de la licence de son genre composite, il va, vient, se promène dans tous les points du tems, ce n'est pas une chose aisée que de le saisir juste où il se trouve.

A toutes ces considérations, j'ajouterai qu'aujourd'hui où nous sommes dépourvus de ces traditions secrètes, de ces transmissions verbales, toutes perdues depuis long-tems avec les initiations de la primitive Eglise, il étoit réellement impossible d'entendre et d'expliquer clairement l'Apocalypse sans le secours préalable de notre système d'un double Beau, système dont les peuples les plus composites en pratique, n'ont jamais eu l'idée de donner la théorie toute négative, et dont aucun peuple imitateur n'a la plus légère connoissance.

J'ai fait ces observations, parce que nous approchons d'un endroit si énigmatique et si peu applicable à aucune chose, à aucun tems, à aucun site, en prenant l'endroit à la lettre et en détail, qu'il est de toute impossibilité de le comprendre; et toutefois, il sera clair, fort

intelligible, fort applicable, en le prenant dans son ensemble, et en le raisonnant comme nous verrons.

Nouveaux tableaux relatifs au jugement dernier, et toujours mêlés de quelques allusions au véritable objet de Saint-Jean, à ses prophéties sur le triomphe de la mission évangéliste du Christianisme, sur la ruine de l'idolâtrie et sur la chute de Rome. CHAP. XVI.

Une voix puissante sort du temple, et crie aux sept anges:

„Allez, répandez les sept phioles de la colère de Dieu sur la terre!"

Le premier ange répand sa phiole sur la terre. Aussitôt les hommes qui ont le caractère de la bête, et ceux qui ont adoré son image, (tout simplement ici: les impies, les idolâtres) sont frappés d'une plaie cruelle et maligne.

Le second ange répand sa phiole dans la mer. Elle devient rouge comme le sang d'un mort. Tout ce qui est animé dans la mer, meurt.

Le troisième ange répand sa phiole sur les fleuves et sur les fontaines. Elles sont changées en sang. Un ange établi sur les eaux, loue Dieu qui est, et qui est saint, d'avoir exercé ces jugemens.

„Ils ont (s'écrie-t-il) répandu le sang des prophètes, ils ont du sang à boire. Quoi de plus juste?"

Un autre ange d'auprès l'autel répète:

„Que les jugemens de Dieu sont justes et véritables."

Le quatrième ange verse sa phiole sur le soleil. Les brasiers du soleil en sont irrités: les hommes sont consumés d'une excessive chaleur.

„Ils blasphèment le nom de Dieu. Ils ne font point pénitence. Ils ne rendent point gloire à l'Eternel."

Le cinquième ange répand sa phiole sur le trône de la bête (c'est-à-dire, sur l'empire du Démon).

„Son royaume est obscurci; les hommes se mordent la langue par la violence de leur douleur; ils blasphèment etc."

Le sixième ange verse sa phiole dans l'Euphrate, et le rend à sec,

afin de préparer le passage aux rois d'Orient, c'est-à-dire (sans figure orientale) *afin de préparer la voie à la destruction.*

Saint-Jean alors voit sortir de la gueule du dragon (ceci nous rapporte par allégorie partielle aux mêmes personnages des chapitres XII et XIII, mais il n'est plus ici question pour l'une et l'autre bête, de la portion allégorique désignant dans le chapitre XIII, l'Empire, les empereurs, Caligula, ni Pilate ou un faux-frère, ou les gouverneurs idolâtres de la Judée en général; il n'est question seulement que de la portion allégorique désignant l'idolâtrie, l'impiété. (On doit être maintenant assez accoutumé au genre, pour entendre ces sortes de soustractions.) Saint-Jean voit donc sortir de la gueule du dragon, (le Démon) et de la gueule de la première bête, (l'idolâtrie) et de la bouche du faux prophète, c'est-à-dire de la seconde bête du chapitre XIII, (de l'impiété contraire au Christ, dans ce sens de l'Anti-christ) trois esprits impurs en *forme de grenouilles.*

„Ce sont des esprits de Démons, faisant des prodiges, allant à tous les rois de la terre, afin de les assembler pour le combat, au grand jour du Dieu tout-puissant."

Ici est une parenthèse pareille à celle qu'on peut voir chap. I, vers. 8. Elles sont fréquentes dans les prophètes, et fort dans le goût elliptique et fiévreux du genre composite. C'est Jésus-Christ qui prend la parole, et dit:

„Voici, que je viens comme un voleur: heureux celui qui veille etc."

Enfin le septième ange répand sa phiole dans l'air.

Une grande voix sort du temple comme venant du trône, et crie: „C'en est fait!"

Soudain ce sont des éclairs, des tonnerres, des tremblemens de terre, tels qu'on n'en vit jamais.

La grande ville, (c'est-à-dire Babylone mystique, strictement: l'impiété capitale, Rome aussi, comme le prouve le chapitre suivant) la grande ville donc est partagée en trois (divisée en factions). Les villes, les nations tombent.

„Dieu

„Dieu se souvient de la grande Babylone, pour lui faire boire la coupe de son indignation et de sa colère."

Les Juifs et les premiers Chrétiens entendoient ce langage, en Judée, en Syrie et en Asie, comme nous entendions à Paris celui d'un Parlement quand il disoit dans des remontrances: *qu'on avoit surpris la religion de Sa Majesté.*

„Les îles s'enfuyent, il ne se trouve plus de montagnes. Une effroyable grêle, de la grosseur du poids d'un talent, (soixante livres) tombe du ciel sur les hommes. Ils blasphèment Dieu à cause de cette plaie de la grêle, et que cette plaie est excessivement grande."

Jusqu'ici rien que de parfaitement intelligible en sens mystique; rien que de parfaitement explicable en allusions, en allégories; rien que de parfaitement sublime en poésie. Nous abordons le chapitre XVII.

Ici nous quittons les tableaux purement relatifs au jugement dernier, pour arriver à des tableaux purement allégoriques et prophétiques. Dans ce qui précède, le jugement dernier est le principal, et la prophétie l'accessoire; le jugement dernier va devenir l'accessoire, et la prophétie le principal. Ici Saint-Jean revenu une seconde fois, par les sept phioles, aux dernières limites du tems, va par une seconde marche rétrograde, se promener de nouveau dans le tems, et présenter de la façon la plus magique celle de ses prophéties la plus importante à son objet, (l'encouragement des fidèles) comme la plus dangereuse pour lui et pour eux, si elle eût pu être soupçonnée.

CHAP. XVII.

Ce chapitre est le seul réellement difficile à pénétrer. Saint-Jean y allégorise et prophétise, il n'y a pas de doute; mais comme le danger étoit aussi grand que l'objet, il a imaginé une manoeuvre toute nouvelle. La difficulté a été de la saisir. L'Apôtre explique ici, sans tout-à-fait expliquer comme à son ordinaire: il recommande la sagesse; mais ses explications expliquent à la fois tant et si peu, toutes ses phrases prises séparément, sont si visiblement contradictoires, si visiblement inintelligibles, si évidemment inapplicables à rien de passé, de présent ni de futur,

que lorsqu'on en est venu à deviner sa magie, et à voir avec la plus grande clarté tout ce qui ne paroissoit auparavant que confusion, on tombe avec le livre le visage contre terre.

Toute l'adresse consiste en ce seul point: ce qu'on met ordinairement pour transparent, pour lumière, est ici mis pour voile, obscurité; et ce qu'on met ordinairement pour voile, obscurité, est ici mis pour transparent et pour lumière. En conséquence, au lieu de prendre, comme de coutume, l'énonciation pour énigme, et l'explication pour clef ou aide à trouver cette clef, il faut ici faire tout le contraire; il faut prendre l'énonciation pour clarté, et l'explication pour obscurité.

Ayant dans ce chapitre à traverser comme une voûte souterraine où Saint-Jean met à l'entrée un flambeau, au milieu un autre flambeau, à la sortie un troisième flambeau, il convient de se rallier à ces torches lumineuses, sans envisager les entre-deux pour autre chose que ce qu'ils sont, pour des ténèbres intermédiaires et mises à dessein.

J'ai été d'autant plus naturellement conduit à ce parti, que j'ai la conviction d'une chose: les prédictions de l'Apocalypse étoient futures pour Saint-Jean, sans cela elles n'eussent pas été prophéties, mais elles sont passées pour nous, c'est-à-dire accomplies. Comment, en effet, sans cela, nous trouvant arrivés jusqu'à la fin de tout l'ouvrage, se pourroit-il que nous n'y eussions encore rencontré rien d'inexplicable? Comment sans cela, se pourroit-il que tout se fût trouvé applicable à l'histoire, explicable par l'histoire? Pourquoi y auroit-il, en outre, des prédictions futures à notre égard, dans ce dernier monument de la révélation? Tout n'est-il pas depuis long-tems prédit, et presque tout accompli? L'état des Juifs, ce miracle toujours subsistant, ce miracle nécessaire comme preuve vivante et perpétuelle de tout le reste, ne se reporte-t-il pas aux plus anciennes prophéties? La conversion des Juifs à la fin du monde, ce retour unanime d'après lequel ils regarderont *vers celui qu'ils auront percé* *), ne se rapporte-t-il pas aux plus anciennes prophéties? La fin

*) Zacharie, chap. XII, vers. 10.

du monde n'est-elle pas prédite antérieurement à l'Apocalypse? Le moment n'en est connu que de Dieu seul: les circonstances qui ne pourroient intéresser que notre curiosité, sont ignorées: les signes que Jésus-Christ a donnés sur ce sujet à ses disciples, ne doivent être pris que comme de pures images poétiques: et quant à l'Apocalypse de Saint-Jean, il est visible qu'on ne s'y place tant de fois, consécutivement et contradictoirement au jugement dernier, que par fiction poétique. Ces sortes de visions si communes dans les prophètes, composent avec la nature de leur langage, le fond du mystique. Saint-Jean qui surtout sur la fin de son Apocalypse, se rapproche d'Isaïe, de Jérémie, d'Ezéchiel, de Daniel, n'emprunte son cadre, (le jugement dernier) que pour y enchâsser des conseils, des allégories, surtout des prophéties d'un accomplissement alors assez prochain. Les fidèles initiés du tems ne s'y trompoient pas, et nous qui par l'histoire trouvons les motifs de ces conseils, de ces espérances, les originaux de ces allégories, l'accomplissement de ces prédictions, nous ne devons pas plus nous y tromper.

 C'est donc probablement une erreur fort innocente, mais une erreur, de croire qu'il reste quoi que ce soit de l'Apocalypse à s'accomplir. Elle est entièrement accomplie. C'est ce que prouvera, tout en courant, notre analyse purement littéraire dans son objet.

 Mais avant d'en venir à l'explication de ce chapitre, dont il nous faudra copier le texte en entier, il est indispensable de recueillir nos réflexions touchant la position de Saint-Jean à l'époque de Domitien, touchant la position des fidèles composant les sept églises confiées à sa surveillance, en général, touchant la position des Chrétiens de ce premier siècle. Jetons donc un coup-d'oeil rapide sur les excessifs ménagemens que notre apôtre et ces fidèles avoient à garder, et sur les dangers auxquels ils étoient exposés à l'approche du long orage prêt à les assaillir.

 Immédiatement après la descente du Saint-Esprit sur les Apôtres, les Chrétiens furent persécutés par les Juifs. Depuis Néron jusqu'à Domitien, sous lequel on ne peut guères douter que Saint-Jean écrive ici,

les Chrétiens avoient été persécutés par les Païens. Il y avoit déjà eu beaucoup de martyrs. Mais le temple détruit, le premier sacerdoce aboli, les Juifs presque tous dispersés, comme ils l'avoient été sous Vespasien, les Chrétiens s'étoient prodigieusement multipliés, et se multiplioient tous les jours. Il y en avoit jusque dans le palais même des empereurs. Enfin, dès l'an quatre-vingt treize de l'Ere Chrétienne, époque vers laquelle Saint-Jean écrivoit son Apocalypse, les flots du Christianisme avoit tellement grossi, que l'approche du plus violent comme du plus décisif combat étoit visible à tous les yeux. Il étoit clair qu'il alloit s'élever une lutte à mort entre le Christianisme et l'idolâtrie, entre la vérité et l'erreur, entre le sacerdoce du Démon et le sacerdoce du Christ. Les parties étoient en présence, et c'est effectivement de Domitien à-peu-près qu'on doit dater les plus violentes persécutions.

Depuis ce règne jusqu'à celui de Constantin, l'Eglise fut toujours plus ou moins persécutée, sous les bons comme sous les mauvais empereurs. Le sang d'un Chrétien en produisoit mille, et ce ne fut qu'à l'époque où Constantin, entraîné par le torrent, eut baissé son sceptre devant la Croix, que l'Eglise commença un peu à respirer, et qu'elle obtint, quoique foiblement encore, la publicité de son culte. Les historiens profanes disoient alors de notre religion: que c'étoit une épidémie dont aucun effort humain ne pouvoit arrêter le progrès, et qu'il falloit abandonner à son cours.

Puisqu'à l'époque de Domitien où nous sommes dans l'Apocalypse, on voyoit, je ne dis pas, venir de loin, mais commencer cette effroyable lutte du crime contre la patience, des bourreaux contre les victimes, on conçoit que les fidèles avoient besoin d'exhortations, de réconforts, d'espérances, de prophéties. Le Saint-Esprit qui veille toujours sur eux, et qui les conduisit dans ces tems-là plus immédiatement en un sens, et aussi plus miraculeusement qu'aujourd'hui, où corrompus par la prospérité, ils ont peut-être plutôt besoin de châtiment que d'autre chose, le Saint-Esprit ne les abandonna point en cette circonstance. Il

les soutenoit par leurs pasteurs, surtout par Saint-Jean demeuré le dernier des apôtres, et demeuré à cet effet d'après la prévoyante disposition et la prédiction de Jésus-Christ. C'est dans cette unique vue, sans doute, que Saint-Jean inspiré par le Saint-Esprit, composa son Apocalypse. C'est dans cette vue, sans doute, qu'il l'adressa aux églises d'Asie, suffragantes de son siége (Ephèse), et d'où elle pouvoit se répandre dans plusieurs autres. Il est donc plus que probable, que dans ce dernier monument de la révélation, conseils, exhortations, allégories, prophéties, qu'en un mot tout a un rapport plus ou moins direct à cette circonstance, et que les prédictions de l'Apocalypse, toutes dirigées sur le triomphe subséquent de l'Eglise, ont toutes eu leur accomplissement.

L'Apôtre, de plus, et les fidèles étoient à cette époque obligés pour le bien même de la cause commune, à se cacher, à user de la plus grande circonspection. Ils étoient contraints de se communiquer d'une manière fort enveloppée, par un langage uniquement entendu d'eux. Or comme cette enveloppe est analogue à celle de tous nos prophètes, comme ce langage est absolument le langage mystique de nos prophètes, et que cette enveloppe, cette langue, immortelles comme les saintes écritures, ne sont pas perdues et ne sauroient se perdre, nous devons pouvoir pénétrer l'une, entendre l'autre, tout aussi bien que les fidèles du premier siècle. Saint-Jean a visiblement pris cette enveloppe, il parle visiblement le même langage; et puisqu'à défaut de l'initiation, nous tenons la clef du genre de composite et l'histoire, je ne vois pas d'impossibilité à ce que nous puissions de nouveau en recouvrer l'intelligence.

Enfin, ces premiers Chrétiens, les meilleurs sujets qu'eussent les empereurs, et principalement les évêques, étoient contraints dans leurs plus secrètes communications, de s'exprimer de telle sorte qu'ils fussent même à l'abri de la trahison d'un faux-frère, d'un loup caché dans la bergerie sous la peau d'une brebis. Il n'étoit ni dans leurs principes ni dans leurs sentimens d'écrire ou de parler de manière à ce qu'ils pussent ja-

mais être accusés de rebellion, de médisance, de manque de respect à l'Empire, à Rome, à l'empereur ni à aucune autorité du siècle. La terre les portoit, mais leur royaume étoit l'âme, leurs perspectives le ciel. Nous avons vu par le chapitre XIII, et l'exemple de l'allégorie sur Caligula, que Saint-Jean sait si bien s'envelopper, et pourtant si bien se faire entendre de ses brebis, qu'en supposant même la trahison d'un faux-frère, c'eût été réellement folie que de l'accuser en tribunal. Il eût suffi à cet apôtre de rester muet et de montrer la pièce du procès, pour repousser toute accusation, pour couvrir de honte et délateurs et juges. L'événement du reste étoit son martyre; il étoit prêt.

Tous ces détails bien rappelés à la mémoire, on se trouve parfaitement placé pour le jeu d'optique dont Saint-Jean va nous donner le spectacle. Mais avant de développer la magie, avant de faire sentir la disposition pittoresque de ce chapitre, il faut le copier en entier.

CHAPITRE XVII.

1. „Après ces choses, un des sept anges qui avoient les sept phioles, vint me parler, et me dit: Venez, je vous ferai voir la condamnation de la grande prostituée qui est assise sur plusieurs eaux."

2. „Avec laquelle les rois de la terre se sont souillés, et qui du vin de sa prostitution a enivré les habitans de la terre."

3. „Aussitôt il me transporta dans un désert, où je vis une femme qui étoit assise sur une bête de couleur d'écarlate, pleine de noms de blasphèmes, et qui avoit sept têtes et dix cornes."

4. „Cette femme étoit vêtue de pourpre et d'écarlate, parée d'or, de pierres précieuses et de perles, et elle portoit en sa main un vase d'or, plein de l'abomination et de l'impureté de sa luxure."

5. „Ce nom étoit écrit sur son front: mystère: la grande Babylone, la mère des impudicités et des abominations de la terre."

6. „Je vis que cette femme étoit enivrée du sang des saints et du sang des martyrs de Jésus, et en la voyant, je fus surpris d'un grand étonnement."

7. „L'ange me dit: Pourquoi vous étonnez-vous? Je vous dirai le mystère de cette femme et de la bête qui la porte, qui a sept têtes et dix cornes."

8. „La bête que vous avez vue, a été, et n'est plus: elle montera de l'abyme et elle périra; et les habitans de la terre dont les noms ne sont pas écrits dans le livre de vie dès la création du monde, seront saisis d'étonnement de voir que la bête qui étoit, n'est plus."

9. „En voici le sens pour ceux qui ont de la sagesse. Les sept têtes sont sept montagnes, où la femme est assise, et ce sont aussi sept rois."

10. „Dont cinq ont péri, un subsisté, l'autre n'est pas encore venu, il ne doit pas durer long-tems."

11. „La bête qui étoit, et qui n'est plus, est elle-même le huitième, quoiqu'elle soit du nombre des sept; et elle s'en va périr."

12. „Pour les dix cornes que vous avez vues, ce sont dix rois qui n'ont point encore régné, mais à qui la puissance sera donnée comme à des rois pour une heure."

13. „Ils sont un même esprit avec la bête, et ils donneront à la bête leur autorité, leur puissance."

14. „Ils combattront contre l'agneau: mais l'agneau les vaincra, parce qu'il est le Seigneur des Seigneurs, et le Roi des Rois; et ceux qui sont avec lui, les appelés, les élus et les fidèles auront part à sa victoire."

15. „Il me dit aussi: Les eaux où vous avez vu que la prostituée est assise, ce sont les peuples et les nations de différentes langues."

16. „Pour les dix cornes que vous avez vues à la bête, ceux-là haïront la prostituée; ils feront qu'elle sera délaissée; ils la dépouilleront, ils mangeront sa chair, et la brûleront dans le feu."

17. „Car Dieu leur a mis dans le coeur d'exécuter ce qui lui plaît, et de donner leur royaume à la bête, jusqu'à ce que les paroles de Dieu soient accomplies."

18. „Et la femme que vous avez vue, c'est la grande ville qui règne sur les rois de la terre."

Voilà tout le chapitre. Si l'on prend littéralement et judaïquement ce morceau, fort intelligible dans plusieurs parties séparées, on trouvera qu'il est inintelligible au total, parce qu'une phrase détruit l'autre, et qu'ainsi pris, il est absolument inapplicable à rien de passé, de présent ni de futur. Ce sont des choses *qui sont, et ne sont point*: ce sont sept rois dont *cinq ont péri, un subsiste, un autre n'est pas encore venu; dix rois à venir*, et tout cela dans une bête *qui étoit* et *qui n'est plus*. L'énigme du Sphinx paroît un jeu auprès de celle-ci; ou plutôt, celle-ci se présente comme un délire dont il faut être en apparence fou pour chercher le mot chimérique. Quand on nous aura lus, on trouvera que si Saint-Jean a ici risqué, c'est peut-être pour avoir pensé être trop clair.

On se rappelle de notre comparaison de ce passage, à celui d'une route souterraine, à l'entrée, au milieu et à la sortie duquel on auroit distribué trois flambeaux, trois lumières; entrons à la lueur du premier fanal.

Depuis le verset 1 de ce chapitre, jusqu'au verset 7, on conviendra qu'il faut à peine la plus légère teinture du stile mystique pour tout comprendre dans ce début.

Ce que Saint-Jean montre aux fidèles ici; c'est Rome personnifiée, Rome sous une forme d'imitation exacte, et montée sur l'idolâtrie aussi personnifiée, sur l'idolâtrie sous une forme composite. C'est Rome dissolue, Rome perdue de vices, de crimes, de débauche; femme prostituée, parée de toutes les richesses de la nature et de l'art, portant impudemment le symbole de ses infamies; Rome idolâtre, Rome ennemie jurée du Christianisme. Le monstre, c'est l'allégorie du Paganisme, allégorie triple, quadruple au chapitre XIII où elle représente Rome idolâtre, l'Empire, les empereurs, en particulier Caligula; mais ici, un peu moins complexe, ne représentant guères au fond que Rome groupée avec une autre figure aussi de Rome. En un mot, c'est Rome double; Rome à la fois sous deux images, l'une d'imitation exacte, l'autre composite; Rome toujours insé-

inséparable de ses dépravations, de son idolâtrie, de son empire, de sa puissance. Dans ses considérations, le prophéte unit et sépare à son gré les deux moitiés de son groupe extraordinaire. Nous le suivrons. Il n'est plus ici question de Caligula en particulier. Nous sommes, ainsi que je l'ai remarqué ailleurs, en genre composite, par conséquent le chapitre XIII, où cette bête cache aussi une allusion à Caligula, une autre même à Vespasien, est un tableau à part. Le tableau de ce chapitre XVII est un autre tableau à part. Ces deux tableaux n'ont rien de commun, si ce n'est d'être dans le même poëme, et de poser sur une analogie de sujets.

Ce chatoyant de la bête, qui tantôt signifie dans l'Apocalypse quatre choses, tantôt trois, tantôt deux, tantôt une, (toutes choses connexes à la vérité) qui d'autres fois n'est mise ou présentée que comme simple formule d'énonciation consacrée, tout cela ne portoit pas plus de confusion dans l'esprit des gens auxquels l'apôtre avoit affaire, que dans le nôtre. Composites eux-mêmes, ces gens savoient fort bien prendre les tableaux séparément, et juger de la signification simple, double, triple, quadruple de cette bête, suivant le compartiment dans lequel elle se trouvoit employée. Ces sortes de monstres sont d'ailleurs si souvent mis en scène par les prophètes, que les fidèles n'avoient nul besoin d'entrer en confidence avec Saint-Jean pour être au fait de son intention.

Telle est la première partie de l'énonciation: tel est le flambeau mis à l'entrée de notre souterrain. Franchissons le premier intervalle. Nous y reviendrons. Sautons à la seconde partie de l'énonciation, au second fanal. On le trouve à-peu-près dans le milieu du chapitre, à la fin du verset onze. Il est purement prophétique, et court.

„Elle (c'est-à-dire la femme prise avec la bête) elle s'en va périr."

Telle est la seconde partie de l'énonciation; tel est le second fanal. Sautons à la troisième partie de l'énonciation, au troisième fanal, au fanal mis à la sortie du souterrain: il se trouve au dix-huitième et dernier verset:

„Et la femme que vous avez vue, c'est la grande ville qui règne sur les rois de la terre."

Réunissons maintenant en un seul corps ces trois parties de l'énonciation:

1. „Après ces choses, un des sept anges qui avoient les sept phioles, vint me parler, et me dit: Venez, je vous ferai voir la condamnation de la grande prostituée qui est assise sur plusieurs eaux."

2. „Avec laquelle les rois de la terre se sont souillés, et qui du vin de sa prostitution a enivré les habitans de la terre."

3. „Aussitôt il me transporta en esprit dans un désert, où je vis une femme qui étoit assise sur une bête de couleur d'écarlate, pleine de noms de blasphèmes, et qui avoit sept têtes et dix cornes."

4. „Cette femme étoit vêtue de pourpre et d'écarlate, parée d'or, de pierres précieuses et de perles, et elle portoit en sa main un vase d'or, plein de l'abomination et de l'impureté de sa luxure."

5. „Ce nom étoit écrit sur son front: mystère: la grande Babylone, la mère des impudicités et des abominations de la terre."

6. „Je vis que cette femme étoit enivrée du sang des saints et du sang des martyrs de Jésus; et en la voyant, je fus surpris d'un grand étonnement."

11. „. .
. „et elle s'en va périr."

18. „. .
. „et cette femme, c'est la grande ville qui règne sur les rois de la terre."

Il est évident que l'ensemble de l'énonciation ainsi présenté n'étoit plus une énigme. Dans les circonstances où se trouvoit alors Saint-Jean et les fideles, un pareil langage eût été par trop clair. Il étoit donc d'abord mieux fait de couper, comme Saint-Jean l'a conçu, son énonciation en trois tranches séparées, de les placer à certaines distances l'une de l'autre, et de semer l'obscurité dans chacun des intervalles

que ces trois tranches laissent entr'elles. Bien plus prudent encore étoit-il, comme Saint-Jean l'a imaginé, de prendre ici l'inverse de la méthode ordinaire, c'est-à-dire de mettre la clarté dans l'énonciation, et l'obscurité dans l'explication, de manière que ce qu'on étoit accoutumé à considérer comme énigme, (l'énonciation) fût clef; et que ce qu'on étoit accoutumé à regarder comme clef, (l'explication) fût énigme. Rien assurément de plus ingénieux que cette invention, et rien de plus surnaturel que son exécution. En effet, les nuages jetés à dessein dans les deux intervalles que laissent nos trois clartés ainsi séparées, se lient si adroitement avec chacune des trois parties de l'énonciation; ces nuages sont à la fois si transparens et si opaques, si denses et si vaporeux, si en accord et si en dissonance, qu'il étoit de toute impossibilité à un frère de n'y pas tout voir, à un païen d'y rien voir, et à un traître de rien prouver.

Ne nous abusons pas, Saint-Jean n'avoit en cet endroit besoin de rien moins que d'une prudence toute divine. Il s'agit ici de la perte future de Rome alors toute-puissante et dépravée; de l'anéantissement futur de l'idolâtrie alors toute-puissante et prête à écumer de rage contre l'Eglise: il s'agit ici du triomphe futur de cette Eglise alors foible, humble, persécutée.

C'est ici le mot du poëme.

Nous venons d'examiner les trois parties de l'exposition allégorique, exposition ici clarté, ici lumière, ici clef. Venons aux deux parties intermédiaires, c'est-à-dire à l'explication ici ténèbres, ici obscurité, ici énigme.

La première partie de cette soi-disant explication commence au verset 7, jusqu'à la fin du verset 11 exclusivement.

L'ange dit à Saint-Jean:

7. „Pourquoi vous étonnez-vous? Je vous dirai le mystère de cette femme et de la bête qui la porte, qui a sept têtes et dix cornes."

8. „La bête que vous avez vue, a été, et n'est plus....

Ceci est un hébraïsme pur. Le passé est mis-là pour un futur prochain. Cette subversion de tems étoit fort usitée parmi les Juifs même hellénistes, qui l'avoient conservée de la langue hébraïque. Pour dire par exemple: *Je ferai tout à l'heure,* les Hébreux disoient quelquefois: *j'ai fait;* la chose étant si prochaine qu'on pouvoit la considérer comme déjà faite. Cela doit donc être entendu comme s'il y avoit:

„La bête que vous avez vue, a été, est, et ne sera bientôt plus."

Ce qui, je crois, est assez clair. La suite même prouve que c'est bien-là le vrai sens, puisque l'ange ajoute:

.... „et elle *montera* de l'abyme, et elle *périra,* et les habitans de la terre dont les noms ne sont pas écrits au livre de vie dès la création du monde, *seront* saisis d'étonnement de voir que la bête *qui étoit, n'est plus:*" (c'est-à-dire, *ne sera bientôt plus: aura cessé d'être.*)

Ce futur, ou plutôt ces futurs appliqués à une chose dite l'instant d'avant, *passée,* rendent notre interprétation une véritable démonstration *). Jusque là tout est visible, et le nuage est si transparent qu'on aperçoit la vérité tout au travers.

Mais voici où fort prudemment ce même nuage s'épaissit tout-à-fait. L'ange continue:

9. „En voici le sens pour ceux qui ont de la sagesse. Les sept têtes sont sept montagnes, où la femme est assise, et ce sont aussi sept rois."

*) Dans les prophètes, d'ailleurs, ce n'est pas toujours la terminaison littérale du verbe qui en détermine le vrai tems. Rien de plus commun que de voir les prophètes montrer comme passées les choses futures. L'image poétique en est plus vive. C'est à l'ensemble des phrases et du sujet à déterminer le véritable tems, et cet ensemble ici n'est pas équivoque. Les Hébreux avoient bien encore une autre raison d'exprimer littéralement par un tems, ce qu'ils entendoient foncièrement d'un autre tems. Leurs verbes n'ont pas de présent. Ainsi, pour désigner le présent, ils étoient forcés d'employer d'autres tems à la place de celui qui leur manquoit. Ce que dans l'Ecriture, nous traduisons ainsi: *Je suis celui qui est,* le texte le rend littéralement par deux futurs: *Je serai celui qui sera.*

10. „*Dont cinq ont péri, un subsiste, l'autre n'est pas encore venu; et lorsqu'il sera venu, il ne doit pas durer long-tems.*"

11. „La bête qui étoit, et qui n'est plus, est elle-même la huitième, quoiqu'elle soit du nombre des sept,
. CENTRE DE L'ÉNONCIATION:
et elle s'en va périr."

Rome eut, comme on sait, sept montagnes dans son enceinte, et sept rois avant ses consuls. Les sept montagnes étoient:

L'Aventin, le Capitolin, le Coelius, l'Esquilin, le Palatin, le Quirinal, le Viminal.

Les sept rois furent:

Romulus, Numa, Tullus Hostilius, Ancus Martius, Tarquin l'ancien, Servius Tullius, Tarquin le superbe.

Les sept montagnes et les sept rois joints à tout ce qui précède, étoient trop sensibles; aussi Saint-Jean cache-t-il ensuite sa figure sous l'épaisseur d'un véritable amphigouri; car ces mots ajoutés à propos des rois:

10. „*Dont cinq ont péri, un subsiste, l'autre n'est pas encore venu*, etc." rendoient le tout inintelligible à ceux qui n'étoient pas frères, initiés, et principalement aux Romains très-portés à prendre le change, ayant été les plus infatués des hommes sur l'immortalité de leur empire. La transparence renait à ces mots:

11. „La bête qui étoit, et qui n'est plus, (*c'est-à-dire toujours, qui bientôt ne sera plus*) est elle-même le huitième (roi), quoiqu'elle soit du nombre des sept,
CENTRE DE L'ÉNONCIATION:
et elle s'en va périr."

Ceci est tout-à-fait palpable. Rome qui n'étoit pas catégoriquement comprise dans la liste des sept rois, y étoit bien comprise mentalement, et faisoit nombre avec eux tous. Rome, en effet, est bien inséparable des rois de Rome. République, Rome étoit devenue elle-même Roi; elle

conservoit encore sous ses empereurs les formes républicaines, le nom de *Reine* de l'univers, le nom de *Roi*. Elle étoit donc huitième roi, quoique du nombre des sept rois.

Ce verset 11, qui sur le terme de l'existence finale de la bête, commence par un *passé* et finit par un *futur*, prouve combien la confusion des tems, et surtout le vaporeux qui le précède, ne sont mis-là qu'à dessein de dérouter et d'obscurcir une image trop claire. Il est en effet impossible, sous tous les rapports imaginables, qu'une chose *ne soit plus*, et *soit encore*: qu'une chose qui *n'est plus*, *s'en aille bientôt périr*: ou que si *elle n'est plus*, elle doive avoir *des rois avenirs*: ou que si elle subsiste encore au présent, elle soit présentement *huitième* d'un nombre qui n'en seroit qu'à *six*, et dont le *septième* seroit *avenir*: huit ne peut exister qu'après six et sept effectifs. Or les sept rois de Rome ici désignés à ne pouvoir s'y méprendre, étant initiatifs de son histoire; la huitième royauté de Rome républicaine se présentant d'elle-même entre ses sept rois et les empereurs dont il va être question, le brouillard dont Saint-Jean s'enveloppe, tout épais qu'il étoit pour les Païens de son siècle, devoit être fort transparent pour les Chrétiens du même siècle, ne doit pas plus offusquer les Chrétiens d'aujourd'hui. Quant à la possibilité d'être huitième, quoique du nombre de sept, elle se conçoit à merveille, et je crois notre interprétation aussi simple qu'évidente.

Voilà pour la première partie de la soi-disant explication; voilà pour l'intervalle entre le fanal d'entrée de notre souterrain, et le fanal du milieu. Sautons maintenant à la seconde partie de l'explication prétendue, au second intervalle de ténèbres. Le premier n'a, comme on vient de le voir, qu'un seul point d'obscurité; mais ce seul point est si adroitement placé, qu'il rendoit à des yeux profanes tout le reste méconnoissable.

La seconde partie de l'explication commence après cette fin du verset 11 que nous avons marquée pour centre de l'énonciation:

„Et elle s'en va périr."

L'ange continue:

12. „Pour les dix cornes que vous avez vues, ce sont dix rois, *qui n'ont pas encore régné,* mais à qui la puissance sera donnée comme à des rois pour une heure."

13. „Ils ont un même esprit avec la bête, et ils donneront à la bête leur autorité, leur puissance."

14. „Ils combattront l'agneau, mais l'agneau les vaincra, etc."

C'est encore la même adresse que ci-devant pour dérouter. Saint-Jean vient de mettre plus haut: *sept rois passés,* comme: *cinq passés, un subsistant, l'autre avenir:* il met ici comme *avenirs* dix empereurs presque *passés,* car rois ou empereurs, ce sont des noms différens d'une même chose. L'apôtre fait même suffisamment entendre qu'ils ont un autre nom, mais la puissance réelle des rois.

Cette allégorie des dix cornes étant une image connue des frères, calculée jusqu'à Domitien, ainsi que nous l'avons fait au treizième chapitre, déjà reçue comme attribut de Rome, de l'Empire, familière aux initiés, l'apôtre semble craindre qu'elle ne soit par trop intelligible. Il la replonge en conséquence sous une impénétrable obscurité pour les profanes, et se met à l'abri de toute malignité, en en rendant l'application qu'un traître, qu'un délateur en auroit pu faire aux dix Césars précédemment ennemis du Christianisme, textuellement fausse, et, de plus, antipathique avec les idées romaines, puisqu'il s'explique: 1°. *de rois avenirs,* 2°. *de rois,* et que dans les empereurs, plus que rois, les Romains ne voulurent jamais voir de rois. Au milieu de tout cela, les frères l'entendoient: même aujourd'hui, je l'entends moi, je crois, parfaitement *).

*) Je ne présume pas qu'il s'élève ici quelque ressuscité des écoles du douzième siècle, pour m'objecter que je fais mentir Saint-Jean. Saint-Jean ne ment point. Il ne parle qu'à des Chrétiens, et ces Chrétiens l'entendent. Il leur montre la vérité, leur découvre l'avenir; et ces Chrétiens voient l'une et l'autre. Quant aux Païens, Saint-Jean ne leur parloit pas. Ils pouvoient tout à leur aise traiter et voir l'Apocalypse comme un mensonge, comme une folie, si cela leur plaisoit.

On nous dispensera d'expliquer le reste de ce que dit l'ange jusqu'au dernier verset marqué pour troisième partie de l'énonciation, et où, à moins d'écrire le mot: *Rome:* il est impossible de le désigner plus manifestement.

Ce que dit l'ange au verset 16, „que les dix cornes haïront la prostituée, feront qu'elle sera délaissée, la dépouilleront, mangeront sa chair, la brûleront dans le feu:" est absolument l'histoire en résumé des premiers Césars.

Depuis Tibère surtout, ils haïrent Rome indocile au joug monarchique, Rome subjuguée par sa grandeur, par sa dépravation, mais toujours conspirant pour sa liberté, toujours imbue des maximes républicaines, toujours prête à secouer un joug nécessaire, mais odieux.

Depuis Tibère, les Césars s'étoient joués de la vie, de la propriété des citoyens de Rome; ils avoient rendu sa domination détestable à l'univers; Néron avoit été jusqu'à y mettre le feu, et à chanter pendant cet incendie l'embrasement de Troie.

Voilà donc le fameux passage qui tant de fois a fait sourire dédaigneusement l'inintelligence! Qu'on fouille toutes les littératures de l'univers, et qu'on apporte une seule page digne d'être mise à côté de ce chapitre!

Traduisons notre interprétation en langue pittoresque, elle n'en sera que plus sensible. *Ut pictura poesis. La poésie est une peinture.*

Saint-Jean peintre, et grandissime peintre en perspective comme en tout autre genre, veut faire voir une image prophétique à des Chrétiens seuls, et la faire voir de telle sorte que non-seulement aucun profane ne puisse y rien connoître, mais encore qu'aucun faux-frère, aucun traître n'en puisse faire une pièce d'accusation. Qu'imagine-t-il?

Il prend un verre propre à passer dans une lanterne optique, entre la loupe et la lumière. Sur son verre, d'après les règles de cette partie de l'art qu'on appelle *Anamorphose,* il dessine et colore une image, ou plutôt ce qui, d'après l'effet magique de sa lanterne, doit présenter

senter sur un plan mis en avant, une masse d'eaux portant deux figures groupées; une femme assise sur une chimère, et les montrer toutes deux parfaitement ressemblantes à Rome qu'il a dans sa pensée. Vers la naissance du col de la femme, il surapplique des touches propres à former un nuage obscur et transparent jusqu'à la poitrine disposée pour devoir paroître sans aucun voile et percée d'un coup mortel. A la chimère mise en support et dont il laisse ressortir les principaux traits, il réitère les touches propres à former un second nuage aussi obscur et transparent que le premier, l'abaisse jusqu'aux pieds de sa figure dominante, pieds qu'il dispose de façon à présenter, comme la tête et le sein, le nu à découvert. Passez le verre dans la lanterne! portez les yeux sur la toile blanche ou sur le mur en avant! vous y verrez en magnifique tableau la Reine du monde, Rome idolâtre, Rome expirante. Otez le verre, regardez-le! Ce n'est plus qu'un informe et insignifiant assemblage de diverses couleurs.

Le verre peint, c'est le chapitre; la lanterne, c'est l'initiation chrétienne, les circonstances, l'histoire du moment, l'histoire postérieure à ce moment. Nous n'avons pas voulu passer le verre dans la lanterne, nous n'avons pas plus vu que les Païens.

O vous, premiers Chrétiens! héros de notre *sainte religion!* vous dont nous voyons les croix, mais dont nous ne voulons pas voir les joies! Quels devoient être vos tressaillemens, quand à l'approche de la tempête, secrétement réunis sous les yeux du disciple bien-aimé de Jésus-Christ .

Saint-Jean ouvre le sein de sa figure, et montre en sublime poésie, Rome châtiée, Rome déchirée dans ses entrailles, Rome accablée de tous les fléaux de la colère céleste, Rome détruite en punition de ses infamies, de ses cruautés, de ses persécutions contre les Saints, de son inextinguible soif du sang des martyrs.

CHAP. XVIII

Un nouvel ange descend du ciel, et crie d'une voix forte:

„Elle est tombée, la grande Babylone, la voici devenue la demeure

des démons et la retraite de tout esprit immonde, de tout oiseau impur et dont on a horreur etc."

Une autre voix du ciel se fait entendre, et dit:

„Sortez de Babylone, mon peuple, de peur que devenu complice de ses crimes, vous n'ayez part à ses plaies, etc."

Suivent les malédictions prononcées contre cette ville ennemie et sacrilége. La même voix peint des plus énergiques couleurs, les affreuses calamités de cette ville dévouée aux flammes et aux fléaux de toute espèce: l'étonnement des puissances de la terre, à l'aspect de la désastreuse situation de cette Reine du monde, auparavant si formidable, si superbe, si fortunée: la désolation des marchands ci-devant alimentés de son luxe: dans leur stupeur, ils se tiendront éloignés par la crainte de ses tourmens; ils s'écrieront:

„Hélas! hélas! cette grande ville, qui étoit vêtue de fin lin, de pourpre, d'écarlate, qui étoit parée d'or, de perles, de pierreries, comment a-t-elle perdu en un moment tant de richesses, etc.?"

La même voix représente l'effroi des pilotes, rebroussant loin de ses parages. En voyant de loin ses décombres fumans, ils s'écrient:

„Quelle ville fut jamais semblable à cette ville, etc!"

La voix appelle les saints apôtres, les saints prophètes à se réjouir de ce que Dieu l'a ainsi traitée pour se venger par amour d'eux.

Alors un ange puissant lève une pierre. (Cette allégorie signifiant une ruine entière et sans retour, est intelligible, car elle est imitée de trois prophètes) *). Un ange donc, lève une pierre grande comme une meule, et la jette dans la mer en disant:

„Ainsi sera précipitée Babylone, cette grande ville, et elle ne se trouvera plus, etc........ Parce que toutes les nations ont été enchantées par ses breuvages empoisonnés, et que l'on a trouvé dans cette ville,

*) Voy. Néhém. Chap. IX. vers. 11. Jérém. Chap. LI. vers. 63. Zachar. Chap. XII. vers. 3.

le sang des prophètes et des saints, et le sang de tous ceux qui ont été tués sur la terre."

Le seul commentaire à ce chapitre est l'histoire de toutes les persécutions contre l'Eglise par les Romains: plus, l'histoire de Rome depuis la fin du troisième siècle de notre Ere, jusque vers la fin du septième.

Saint-Grégoire pape, qui mourut en 604, fait dans sa dix-huitième homélie, un tableau de Rome non moins désastreux que le tableau prophétique de Saint-Jean. Saint-Grégoire avoit encore sous les yeux l'accomplissement de la prédiction *).

Vainement a-t-on prétendu, que ces malheurs prédits par Saint-Jean ne devoient pas être appliqués à Rome idolâtre, parce qu'ils ne sont pas arrivés tout de suite, et qu'ils se sont prolongés sous Rome chrétienne. Mais il falloit bien que le Christianisme eût le tems de se former **). Rome chrétienne n'est, de plus, sortie que plus brillante de ces épreuves. Est-il en outre si insensé, de considérer ces *malheurs graduels et prolongés* après la chute du paganisme, réitérés même à plusieurs reprises après la gradative et finale désolation de Rome idolâtre et la destruction de son empire temporel, comme le trajet, comme le travail de la métamorphose de cette même Rome en capitale ecclésiastique, en Reine du monde chrétien? Rome devenue chrétienne a eu bientôt, et a encore sa corruption; si donc elle s'est jusqu'à un certain point, même dans les premiers siècles de l'Eglise victorieuse, rendue *complice de l'ancienne Babylone* mystique, c'est-à-dire de Rome païenne, n'a-t-elle pas alors pu, ne peut-elle pas aussi dans d'autres tems, *avoir part à ses plaies?*

Les grands résultats doivent seuls nous faire présumer les desseins de Dieu. Ce n'est point par de petits détails historiques, par des appli-

*) Voy. Hom. 18 de Saint-Grégoire, page 1184. c. Edit. Paris. 1640.
**) Et de se former miraculeusement comme Dieu le vouloit: par le sang des martyrs, par la résignation des victimes et la lassitude des bourreaux.

cations partielles, par des dates précises, mais par la masse des événemens, qu'on doit chercher à comprendre et à interpréter une prophétie comme celle dont il est ici question. Les malheurs généraux, prolongés, réitérés, étant les instrumens souvent nécessaires de la Providence divine, quand elle agit médiatement par l'entremise des hommes, qui osera fixer les époques, calculer les tems, assigner la mesure des générations, des désastres? Et quant aux infortunes particulières des innocentes victimes dans ces calamités politiques, qui nous assurera qu'elles n'obtiennent pas ailleurs un juste dédommagement? Qui nous garantira que ce que nous appelons leurs malheurs, n'ait pas été le plus court chemin à la béatitude? Les vrais Chrétiens d'aujourd'hui, victimes comme tant d'autres, des sacriléges, des régicides, des assassins, des voleurs de la France, ne couchent pas non plus sur des roses!

On conçoit d'après cette explication de l'Apocalypse, comment ce livre resta et dut rester nombre d'années inconnu au vulgaire; comment il ne dut être d'abord communiqué que sous le sceau du plus inviolable secret; comment on n'a commencé à en parler un peu ouvertement que sur la fin du second siècle, lors des Millénaires, dont l'erreur n'avoit pour origine qu'un passage mal interprété du vingtième chapitre; comment l'apôtre Saint-Jean, tout en y mettant son nom, désignation imparfaite, puisque ce nom lui étoit commun avec d'autres, et de plus forcée par la nature prophétique de l'ouvrage, ne s'y est point distingué par aucun des caractères qu'il s'attribue dans son Evangile, comme d'avoir été le disciple que Jésus aimoit, d'avoir reposé sur son sein, etc. On conçoit de même, pourquoi dans ses Epîtres, Saint-Jean ne parle point de son Apocalypse, ni dans son Apocalypse ne parle point de ses Epîtres; comment Saint-Jean peut avoir à dessein contrefait son style, fort différent dans son Apocalypse et dans son Evangile; comment l'Apocalypse est devenue assez tard un livre canonique; comment enfin elle ne se trouvoit point dans les plus anciens manuscrits du Nouveau Testament, et doit avoir toujours paru douteuse, même apocryphe à plusieurs.

Suit un cantique céleste en louanges et actions de grâces. Les choeurs du ciel louent l'équité des jugemens de Dieu. Ils remercient Dieu d'avoir exercé ses jugemens sur la prostituée, corruptrice de la terre; d'avoir vengé le sang de ses serviteurs qu'elle a répandu de ses mains.

CHAP. XIX.

Adoration, prosternation des vingt-quatre vieillards, et des quatre animaux. C'est un service solennel, absolument dans le goût des offices de nos églises.

L'ange dit à Saint-Jean:

„Ecrivez: Heureux sont ceux qui ont été appelés au *souper des noces de l'agneau!*" Puis il ajoute:

„Ces paroles de Dieu sont véritables."

Saint-Jean veut se jeter aux pieds de l'ange pour l'adorer, mais l'ange lui dit:

„Gardez-vous de le faire, car je suis serviteur comme vous et comme vos frères qui rendent témoignage à Jésus. Mais adorez Dieu; *car c'est par l'esprit de prophétie que l'on rend témoignage à Jésus.*"

Nous voilà retournés, comme on le voit, au ciel chrétien, et rentrés dans les tableaux relatifs au jugement dernier. Nous n'en sortirons plus malgré quelques allusions fugitives.

Le ciel s'ouvre.

Soudain Saint-Jean aperçoit un cheval blanc.

„Celui qui est dessus, s'appelle le fidèle, le véritable, celui qui juge et qui combat avec équité."

„Ses yeux sont ardens comme des flammes de feu; il porte plusieurs diadèmes sur sa tête, et il a un nom écrit que personne ne connoît que lui-même."

„Il est revêtu d'une robe teinte de sang, et il s'appelle: *le Verbe de Dieu.*"

„Les armées qui sont dans le ciel, le suivent sur des chevaux blancs, vêtues de fin lin, blanc et pur."

„Il sort de sa bouche une épée tranchante des deux côtés, pour en frapper les nations; car il les doit gouverner avec un sceptre de fer, et c'est lui qui foule la cuve du vin de la fureur de la colère de Dieu tout-puissant."

„Sur son vêtement et sur sa cuisse il est écrit: le Roi des Rois, le Seigneur des Seigneurs."

Je ne crois pas fort nécessaire de faire remarquer que ce personnage poétique est Jésus-Christ, à son dernier avènement; on le voit assez.

Un ange qui se tient debout dans le soleil, crie aux oiseaux qui volent dans l'air:

„Venez, assemblez-vous pour le festin que Dieu vous prépare."

C'est la chair des rois, des capitaines, des braves, des chevaux, des cavaliers, enfin de toutes sortes d'hommes libres et esclaves, petits et grands. La bête et les rois de la terre se lèvent avec leurs armées pour combattre contre celui qui est à cheval et contre son armée. La bête est prise, et avec elle le faux prophète:

„Qui par les prodiges qu'il avoit opérés en sa présence, avoit séduit ceux qui ont reçu le caractère de la bête et adoré son image. L'un et l'autre sont précipités vifs dans un étang de feu et de soufre brûlant."

„Les autres sont tués par l'épée qui sort de la bouche de celui qui est à cheval, et les oiseaux se gorgent de leurs chairs."

Ceci est un nouveau combat figurant encore une fois le triomphe de Jésus-Christ, la chute de Rome, du paganisme. Les images n'y sont ni équivoques, ni fort emblématiques. C'est l'entière et finale défaite de l'idolâtrie.

Nous allons maintenant franchir les limites du tems, et voguer à pleine voile dans l'éternité *a parte post*.

CHAP. XX.

Saint-Jean voit descendre du ciel un ange qui a la clef de l'abyme et une grande chaîne à la main.

„Il prend le dragon, l'ancien serpent, qui est le Diable et Satan, et il le lie pour mille ans."

„Il le jette dans l'abyme, l'y enferme et en scelle la clôture sur lui, afin qu'il ne séduise plus les nations jusqu'à ce que les mille ans soient accomplis, et ensuite il doit être délié pour un peu de tems."

Ceci ne peut guères se considérer que comme une allusion fugitive, et pouvant signifier:

Qu'après le triomphe de l'Eglise sur l'idolâtrie, l'Eglise jouira du plus haut degré de perfection, de paix, de sainteté; ce qui a effectivement été: que le Démon alors sera condamné à l'impuissance, comme enchaîné pendant un certain laps de tems. Nous verrons tout à l'heure la suite de cette allusion.

Toutes ces allusions que fait dorénavant Saint-Jean sans quitter son final récit du jugement dernier, ni la postériorité des tems, sont autant d'éclairs allégoriques que le prophète lance en arrière sur le tems, toujours en volant à travers l'éternité. Ce sont au fond moins des prophéties, que de sages prévisions puisées dans l'expérience des choses et dans la nature humaine, plutôt que dans une connoissance surnaturelle de l'avenir.

Saint-Jean voit des trônes, et des personnes assises sur ces trônes. La puissance de juger leur a été donnée.

„Il voit les âmes de ceux à qui on avoit tranché la tête pour avoir rendu témoignage à Jésus, et pour avoir annoncé la parole de Dieu; de ceux qui n'avoient point adoré la bête ni son image, qui n'avoient point reçu son caractère sur leurs fronts ou dans leurs mains, ou qui avoient régné avec Jésus-Christ pendant mille ans." (En deux mots: les âmes des martyrs, des confesseurs de Jésus-Christ.)

„Les autres morts ne vivoient point jusqu'après mille ans. C'est la première résurrection."

Il est de toute évidence, que le prophète après avoir ci-devant présenté la foiblesse, l'obscurité de l'Eglise naissante, puis son triomphe acheté au prix des infortunes temporelles de tant de martyrs et confesseurs de Jésus-Christ, présente ici de nouveau le triomphe préalable

et particulier de ces martyrs, de ces confesseurs, sous l'emblême d'une première résurrection: qu'il fait voir la primatie dans le ciel, la récompense primordiale, la précession, l'élévation de ces martyrs au-dessus de tous les autres élus: ce qui est bien juste.

Remarquons que c'étoit à ces premiers martyrs, à ces premiers confesseurs que Saint-Jean s'adressoit. Il leur montroit en conséquence leurs travaux, leurs couronnes et leur prééminence sur leur postérité, en quelque sorte leur association au culte de Jésus-Christ, laquelle subsiste par rapport à nous, sous la forme de patronage et d'intercession.

„Heureux et saints (continue Saint-Jean) ceux qui ont part à cette première résurrection! La seconde mort (l'enfer) n'a point de pouvoir sur eux; mais ils seront prêtres de Dieu et de Jésus-Christ. Et ils régneront avec lui pendant mille ans." (La durée du monde; aussi l'éternité.)

„Après que ces mille ans seront accomplis, (comme on diroit: vers le tems de la fin du monde; ou au bout de certains temps) Satan sera délié, et sortira de sa prison: il séduira les nations qui sont aux quatre coins de la terre, Gog et Magog *), et il les assemblera en si grand nombre pour faire la guerre, qu'ils égaleront celui du sable de la mer."

„Et s'étant répandus de toutes parts sur la terre, ils investirent le camp des saints et la ville bien-aimée."

„Mais Dieu fit descendre du ciel un feu qui les dévora, et le Diable qui les séduisoit, fut jeté dans l'étang de soufre et de feu."

„Où la bête, le faux prophête seront tourmentés nuit et jour dans les siècles des siècles."

Tout ceci est la reprise de l'allégorie qui commence ce chapitre, et que Saint-Jean a pour un instant abandonnée au quatrième verset.

J'entends, moi, par tout cela:

Qu'après

*) Mots empruntés d'Ezéchiel, Chap. XXXVIII et XXXIX, et désignant les puissances ennemies de l'Eglise.

Qu'après cette première époque de paix et d'éminente sainteté que nous avons vue de l'Eglise victorieuse, époque pendant laquelle le Démon impuissant à son égard, sera comme *enfermé, scellé, enchaîné dans l'abyme,* viendra l'époque, où le calme, la prospérité auront produit leur effet ordinaire, c'est-à-dire relâché cette première ferveur, altéré cette première sainteté des Chrétiens, et amené le besoin de l'adversité qui les réchauffe.

C'est alors que *Satan est délié, sort de sa prison,* c'est-à-dire que Dieu châtie ses enfans, imprime ces effrayantes secousses qui régénèrent la foi, la piété, qui raffermissent le roc de son Eglise. C'est précisément ce qui est arrivé en mille occasions, et arrivera de tems à autre jusqu'à la fin du monde.

Toute cette allusion est à mes yeux d'autant moins prophétie, et d'autant plus prévision, que l'on y pourroit appliquer toute l'histoire de l'Eglise, même ce qui s'y passe aujourd'hui.

La piété qui succédera en France aux forfaits et aux sacrilèges dont on s'y souille depuis six ans, le juste mépris où sont en ce moment tombés les philosophes, premiers auteurs de notre irréligion et naguères les idoles du monde, leur chute déjà visible, leur impuissance prochaine, jusqu'à renouvellement de corruption, d'attaque et de nouveau triomphe pour l'Eglise, toutes ces choses, sans trop de préventions ni d'exagérations, pourroient y être appliquées si l'on vouloit *).

On pourroit de même y appliquer aussi les hérésies, sous un certain rapport utiles à l'Eglise en ce qu'elles retardent ou font rétrograder

*) Supposé toutefois, que la fin du dix-huitième siècle en Europe, ne soit pas un avant-coureur lointain de l'époque finale. On concevroit difficilement comment le sacrilège, l'irréligion et tous les genres de démences et de crimes pourroient monter plus haut qu'ils le sont aujourd'hui en France. La pourriture, l'aveuglement de l'Europe sont à-peu-près universels. Mais il est d'autres signes de cette époque ignorée, qui ne se sont pas encore manifestés. Le comble de la dépravation humaine n'en est qu'une partie.

sa corruption; sous un autre rapport, si nuisibles par les maux qu'elles causent à l'humanité, si ennemies de la puissance du Christ.

Plus donc cette allusion du Démon lié et délié est applicable à tout, moins j'y vois la prophétie de quoi que ce soit en particulier; mais ce que j'y vois clairement, est une prévision fondée sur une profonde connoissance du coeur humain et du train des choses, auquel Dieu permet que s'accommode la perpétuité tantôt fixe, tantôt flottante de sa religion.

Saint-Jean voit un trône éclatant. Quelqu'un est assis dessus. A son aspect, le ciel, la terre s'enfuient et disparoissent.

Alors il voit devant le trône tous les morts, grands et petits: les livres sont ouverts. On en ouvre encore un autre. C'est le livre de vie. Les morts sont jugés d'après ce qui est écrit dans ces livres, selon leurs oeuvres.

„La mer rend les morts qu'elle contenoit. La Mort (le sépulcre) et l'Enfer rendent aussi les leurs. Chacun est jugé selon ses oeuvres.

„L'Enfer et la Mort, (les démons et les impies) sont jetés dans l'étang de feu; c'est la seconde mort (c'est-à-dire, c'est le second sépulcre)."

CHAP. XXI.

Après la condamnation des réprouvés, vient la vocation des élus: l'apothéose de l'Eglise terrestre, sous l'emblème de la céleste Jérusalem. Quelques passages d'Isaïe, notamment le verset 17 de son chapitre LXV, peuvent être considérés comme germe de ce chapitre, purement poétique, de Saint-Jean. Le jugement dernier que ce chapitre ne fait que peindre, tient en effet à des révélations plus anciennes que l'Apocalypse.

Saint-Jean voit un nouveau ciel et une nouvelle terre. Le premier ciel, la première terre ont disparu. Il n'y a plus de mer. La ville sainte, la céleste Jérusalem venant de Dieu, descend du ciel, parée comme une épouse pour son époux *).

*) Isaïe, Chap. LXIV. verss. 5 et 6.

Une voix forte sort du trône, et crie:

„Voilà le tabernacle de Dieu avec les hommes, et il y habitera avec eux, et ils seront mon peuple! etc."

Celui qui est assis sur le trône, dit:

„Je vais faire toutes choses nouvelles. (A Saint-Jean) Ecris: ces paroles sont très-fidèles, très-véritables." Puis il ajoute:

„C'en est fait. Je suis l'alpha et l'oméga, le commencement et la fin. Je donnerai gratuitement à boire de la fontaine d'eau vive à celui qui a soif."

„Celui qui vaincra, sera l'héritier de tout. Je serai son Dieu. Il sera mon enfant."

„Mais les lâches, les incrédules, les abominables, les homicides, les fornicateurs etc.... leur partage sera l'étang brûlant de feu et de soufre. C'est la seconde mort." (le second sépulcre)

Alors un des anges qui avoient versé les phioles pleines des dernières plaies, dit à Saint-Jean:

„Venez, je vous montrerai l'épouse, femme de l'agneau."

Saint-Jean est transporté en esprit sur une grande et haute montagne. L'ange lui fait voir la céleste Jérusalem.

La description qui suit de cette ville, est de *l'allégorie la plus compréhensible et la plus poétique.*

Toutes les richesses de la nature, comme métaux, pierres précieuses, sont employées dans la poésie, comme les expressions des prophètes antérieurs le sont dans le langage mystique *).

Ce tableau terminé, l'ange montre à Saint-Jean un fleuve d'eau vive, resplendissant comme du cristal, et qui sort du trône de Dieu et de l'agneau.

CHAP. XXII.

*) J'ai supprimé toutes les allusions qu'on pouvoit faire ici au temple de Jérusalem, comme dans d'autres endroits, au chandelier à sept branches etc. Ces détails tiennent à une sorte de théologie typique, dont on a quelquefois abusé; de plus, aussi étrangère à notre objet que superflue pour l'intelligence de l'Apocalypse.

Dans la ville et au milieu de la place environnée du fleuve, est l'arbre de vie qui porte douze fruits, qui rend son fruit chaque mois, et dont les feuilles guérissent les nations *). Après quelques détails rentrant tous dans ce qui précède, et figurant le pur et inaltérable bonheur des élus, le même ange dit à Saint-Jean:

„Ces paroles sont très-fidèles et très-véritables, et le Seigneur, le Dieu des saints prophètes, a envoyé son ange pour découvrir à ses serviteurs ce qui doit arriver bientôt."

„Voilà que je me hâte de venir; heureux celui qui garde les paroles de la prophétie de ce livre!"

Ici Saint-Jean déclare avoir entendu et vu toutes ces choses. Il veut, (et c'est peut-être ici une répétition d'un passage précédent, ce dernier chapitre en étant rempli) il veut se prosterner et adorer l'ange. L'ange l'en empêche, répétant ce qu'on a vu plus haut:

Qu'il est serviteur comme Saint-Jean, comme les prophètes ses frères, comme ceux qui gardent les paroles de la prophétie de ce livre: qu'il faut adorer Dieu.

On sent ce que tout cela signifie de Saint-Jean aux fidèles à lui spirituellement subordonnés, et recevant de sa main son Apocalypse.

L'ange continuant de parler, dit à Saint-Jean:

„Ne cachetez point les paroles de la prophétie de ce livre, parce que le tems est proche."

L'ange exhorte ceux qui sont encore dans le péché, à se corriger, et les saints à se sanctifier encore.

Suivent plusieurs répétitions touchant l'essence et la puissance de

*) Image empruntée d'Ezéchiel, Chap. XLVII, vers. 12. exprimant ici comme dans ce prophète, la perpétuité florissante et salutaire de l'Eglise; de plus, la sainteté ayant sa source en Dieu, en Jésus-Christ, et l'environnant comme une onde pure. Dans l'esprit de notre religion, il est difficile de rien imaginer de plus allégorique et de plus poétique que cette *Place des victoires* de la céleste Jérusalem.

Dieu, touchant la bénédiction des saints, la malédiction des impies; après quoi Jésus-Christ déclare:

Qu'il a envoyé son ange, c'est-à-dire Saint-Jean son apôtre, son serviteur, pour rendre témoignage de ces choses dans les Eglises.

Enfin, Saint-Jean finit par lancer un anathème contre quiconque ôtera ou ajoutera quelque chose à ce qui est écrit dans ce livre: précaution fort nécessaire relativement à un ouvrage comme l'Apocalypse, et surtout dans un tems où les copistes, les écrivains, seuls instrumens de la rédaction et de la multiplication des exemplaires, n'étoient que trop sujets aux falsifications, ainsi que s'en plaignent dans le second siècle, Denys évêque de Corinthe, Eusèbe et nombre d'autres *).

Telle est l'Apocalypse; poëme assurément quant à sa forme et à sa tournure littéraire, bien dans le genre composite: poëme bien semblable, bien analogue sous ce rapport, (à la supériorité de perfection près) au Paradis perdu: telle est aussi, en grande partie grâce à notre système démontré d'un double Beau, l'explication de ce monument prophétique, écueil de tous les interprètes, et regardé depuis long-tems comme inexplicable.

En dernière analyse, que nous a donc montré Saint-Jean dans son poëme prophétique et composite de l'Apocalypse?

Le mandement d'un archevêque à ses suffragans: mandement rempli d'instructions, d'exhortations, d'approbations, d'improbations pastorales à sept Eglises encore au berceau.

Une prophétie sur la mission évangélique, sur ses travaux pacifiques et militans, sur les persécutions prêtes à se déchaîner contre cette mission,

*) Cet anathème, au reste, a rempli son objet. Faute de l'entendre, on a prétendu que le texte de l'Apocalypse avoit été falsifié ou altéré dans quelques endroits. Je crois, au contraire, qu'il nous est parvenu dans toute son intégrité, et sans falsification, sans altérations aucunes. Je n'en veux d'autres preuves que la possibilité de l'avoir expliqué d'un bout à l'autre.

sur ses succès alors futurs et improbables, sur la vengeance que Dieu devoit tirer et a tirée des ennemis et des persécuteurs de cette mission.

Une prophétie sur le triomphe terrestre et alors futur, du Christianisme sur l'idolâtrie.

Une prophétie sur la désolation et la ruine humainement imprévoyable de l'empire romain, et de Rome alors au comble de la grandeur; de Rome idolâtre, antagoniste dépravée de Jésus-Christ; de Rome prête à verser par flots le sang des martyrs, ce sang qui convertit, dompta le monde en s'écoulant.

Des allégories à la religion judaïque et à son culte alors expiré.

Des allégories à la religion chrétienne et à son culte alors naissant.

Des allégories aux trois âges successifs de la religion.

Des allégories à des événemens, à des personnages contemporains. Et tout cela voilé avec une prudence, avec un art surnaturels, et tout cela mêlé sans ordre, disposé par compartimens, se trouve à la fois enchâssé et confondu par une bordure en courbe sinueuse, bordure tantôt encadrement tantôt tableau, toujours semée d'images purement poétiques, d'images relatives au Ciel et à l'Enfer chrétiens, d'images relatives à la chute des anges antérieurement à la création de notre monde, d'images relatives au monde pendant sa durée; d'images relatives à la destruction et au renouvellement prédits de ce même monde; d'images relatives au triomphe dernier, à l'avènement dernier de Jésus-Christ, à l'état des réprouvés et à celui des élus postérieurement à toute époque.

Voilà ce que nous a montré le saint apôtre dans son poëme; et tant d'objets, et tant de temps, et tant d'images, il nous les montre en moins de pages, en moins de mots que n'en contient un seul chant de l'Iliade ou de Milton.

Qu'on en prenne d'autres où l'on voudra, sur toute la zone extrême du Sud, on les trouvera quant au genre de Beau, et quant aux règles de poétique, parfaitement semblables à ceux de la zone extrême du Nord.

Toutes nos saintes écritures, soit épiques, soit dramatiques, soit prophétiques, soit dogmatiques, soit historiques, étant venues de la zone chaude, sont composites. Elles ne diffèrent de toutes les autres productions humaines qu'en ce qu'elles sont d'abord incomparablement plus parfaites dans la forme; ensuite, qu'en ce qu'elles sont dans le fond, le canal de communication entre le ciel et la terre, nous instruisant autant que notre humanité peut en recevoir l'impression, des mystères, c'est-à-dire des choses cachées auparavant; enfin, qu'en ce qu'elles nous annoncent l'avenir.

Trois caractères principaux prouvent l'inspiration de ces saintes écritures: 1° leur perfection; 2° les prophéties qu'elles renferment; 3° l'accomplissement de ces prophéties. Mais quant au genre de Beau, quant au genre de goût dont elles portent l'empreinte, ils appartiennent aux auteurs et au climat. Les hommes qui ont rédigé ces écritures, les hommes auxquels étoient primitivement et immédiatement destinées ces écritures, étant composites, le Saint-Esprit s'est accommodé à leur nature, et leur a laissé couler dans leur moule ses inspirations. L'imitation est dans ces écritures aussi achevée que l'assemblage arbitraire, mais elle y est plus rare et très-sensiblement subordonnée au composite; le composite y domine visiblement, comme dans tous les ouvrages profanes du même climat.

Fouillez toutes les littératures de l'univers, vous ne trouverez nul auteur qu'on puisse mettre en bonne-foi, de pair avec les auteurs de nos saintes écritures. Il falloit bien que ces écritures fussent de l'un ou de l'autre Beau, puisqu'il n'y en a que deux. Elles sont tombées sur la zone chaude, elles ont poussé sur la zone chaude, elles se trouvent du genre composite. C'est sous ce seul aspect qu'elles concourent à la démonstration de notre système.

Leur degré de perfection n'y a pas le même rapport, mais il peut très-certainement être mis au rang des preuves d'une inspiration divine.

Un ambitieux entraîné par la mode de son pays, où l'encensoir et

le sceptre sont réunis dans la même main, où chaque conquérant s'érige par politique en prophète, où la nudité de la terre, la beauté du ciel portent au merveilleux, un Mahomet enfin, peut bien se donner pour inspiré; il fera même un livre enthousiaste: mais indépendamment de ce que ces prétendus inspirés ne sont ni annoncés par des prédictions antérieures, ni certifiés par les miracles, ni légitimés par le don de prophéties, leurs ouvrages sont tous marqués au coin de l'imperfection humaine. Les Turcs, par exemple, peuvent s'être mis dans la cervelle, que la pureté du stile de leur Koran égaloit le miracle de la résurrection d'un mort. Je n'en saurois juger: mais dans la traduction, le Koran n'est plus qu'une production fort ordinaire. Nos livres saints traduits sur traductions de traductions, et plus éloignés qu'aucune autre traduction, des langues originales, continuent par la beauté du fond, de nous ravir d'étonnement et d'admiration. Ils conservent même dans ces arrière-versions la supériorité la plus marquée sur tous les autres livres.

Quant à la forme de l'inspiration, on s'en fait, je crois, communément une idée fausse. Nombre de gens se figurent un prophète sous l'image d'un somnambule écrivant les yeux fermés, ce qui lui est comme physiquement dicté d'en haut: ce n'est pas-là l'idée qu'on s'en doit faire. Nous avons remarqué d'après l'exemple de Jacob, et surtout d'Isaac, qu'il y avoit bien eu des inspirations où les prophètes n'avoient été pour ainsi dire que des organes mécaniques du Saint-Esprit; toutefois on ne peut douter qu'il n'y ait eu d'autres inspirations, où les prophètes, tels notamment que les Évangélistes, les Apôtres, et surtout Saint-Jean, ne se soient parfaitement entendus. Le Saint-Esprit paroît avoir opéré vis-à-vis d'eux sans aucun renversement réel ni apparent des lois de la nature, sans les jeter dans ce qu'on pourroit appeler une catalepsie miraculeuse. La supériorité littéraire, (je ne parle point du don des miracles) l'esprit de prophéties, l'accomplissement des prophéties, la concordance, sont à eux seuls des titres suffisans. Si en effet, d'une part, en compulsant toutes les littératures humaines, on n'y peut rien trouver

de

de comparable pour la perfection aux ouvrages de nos prophètes, il faut bien en tirer cette conséquence, que ces ouvrages sont surnaturels : si, d'autre part, en considérant l'ensemble et les détails de nos saintes écritures, on trouve, que malgré la différence des tems, des langues, l'intervalle des siècles, et la foule des auteurs, elles s'enchaînent tellement au même dogme, suivent sans aberration tellement la même ligne, sont tellement toutes prophétiques, tellement toutes suivies d'accomplissement, tellement toutes transmises et conservées par nos ennemis, qu'il est de toute impossibilité qu'elles soient le pur ouvrage des hommes ni apocryphes, il faut bien en conclure qu'elles sont et inspirées et authentiques.

— Mais, (dira-t-on peut-être,) — mais qui distingue donc ce dernier mode d'inspiration, d'avec la pensée naturelle ? Chaque auteur ne peut-il pas se dire inspiré ?

— Il est évident que dans un certain sens, tout homme qui lève la main ou réfléchit, ne sauroit dire : Ce mouvement, cette pensée sont à moi. Dans ce sens, nos poëtes profanes sont inspirés. Écoutez-les même, consultez les académies ; ils sentent tous une secousse, ils éprouvent un délire, un transport : mais par qui sont-ils inspirés ? Par neuf demoiselles académisant sous la présidence d'un jeune garçon ; chorus idéal qu'on appelle *Muses, Phoebus*, et fait loger sur une montagne nommée *Parnasse*. Nos prophètes aussi sont inspirés. Seulement ils le sont par celui qui est, qui fait être. Nos poëtes profanes, à force d'extases artificielles et qui leur coûtent souvent la raison, font même d'assez beaux ouvrages. Ils grimpent à la hauteur qu'ils peuvent atteindre sur leur taupinière d'imagination. Nos prophètes sans aucun effort planent au-dessus. Les poëtes profanes, d'ailleurs, n'ont ni dogme, ni prophéties. J'accorde en dépit même de ma sensation, que nos prophètes ne sont pas plus sublimes que d'autres, et que le dogme, les prophéties sont les seules choses qui les distinguent ; cela suffit à ma raison : où est l'humanité marquée de pareils sceaux ?

Une observation que tout le monde est à portée de vérifier et qui

démontre encore cette conformité de goût sur les zones extrêmes, c'est cet enthousiasme et ce respect universel du Nord pour nos livres saints. Parcourez le Septentrion de l'Europe, entrez où vous voudrez, vous trouverez par-tout la bible. Enfans, vieillards, bourgeois, paysans, tous lisent, relisent sans cesse la bible. On n'a point, en Allemagne surtout, presque d'autres livres parmi le peuple que la bible: on s'y faisoit jadis ensevelir avec la bible. Les hommes du Nord sont mille fois plus sensibles à la poésie de nos saintes écritures, plus amateurs de cette poésie, que nous autres hommes de la zone tempérée.

— Mais, (en conclura-t-on) s'il en est ainsi, notre religion est donc beaucoup plus faite pour les deux zones extrêmes, que pour la zone intermédiaire?

— Rien n'est plus véritable, à n'en considérer que la poésie. Mais il y a dans notre religion bien autre chose que de la poésie! Le fond y parle à tous les hommes. D'ailleurs, la zone moyenne des arts et le goût dominant d'imitation exacte qui lui est propre, sont uniques dans le monde. L'une et l'autre n'existent, ainsi que nous l'avons prouvé, bien déterminément, bien sensiblement, que dans un petit coin de l'Asie et dans la partie méridionale de l'Europe qui lui est contiguë. Eh qui nous dit qu'en établissant le centre lumineux de sa religion sur un des points de ce théâtre unique du goût d'imitation, Dieu ne l'ait pas ainsi voulu, afin que cette portion fût échauffée par la présence ou par le voisinage de son foyer, tandis qu'au Nord, au Sud, à l'Orient, tout le seroit au loin par la poésie de ses rayons! Rien ne doit mieux favoriser la réunion future des nations à la vérité, qu'une pareille disposition. Dieu, sans renverser l'ordre de la nature, sans nous ouvrir les yeux d'avance, conduit souvent tout à ses fins. Quand Ptolémée Philadelphe, plus de deux siècles avant le Messie, fit rédiger et répandre cette fameuse version des Septante, il ne croyoit que satisfaire une manie littéraire, il ne croyoit que s'illustrer. Il étoit loin d'imaginer que Dieu se servît de lui pour préparer par la connoissance des saintes écritures, les Gentils

à en accueillir l'accomplissement. Quand le sénat romain réunit tant de contrées sous sa domination, et en rompant les barrières qui séparoient les peuples, prépara le champ à la propagation de la foi, ainsi qu'à la fixation de l'ordre sublime de la hiérarchie de l'Eglise *); ce sénat se crut uniquement sage, prudent, politique. Quand les Barbares qui désolèrent pendant plus de deux siècles l'empire romain, pourri de corruption, firent un désert de chaque province, un monceau de ruine de chaque ville, de chaque village, saccagèrent Rome à tant de reprises, et embrassant le Christianisme, achevèrent enfin de concourir à fixer sur les décombres de cette même Rome, sur le sol aplani de ce chef-lieu du paganisme, le chef-lieu du culte de Jésus-Christ, le centre d'unité spirituelle de ses plus sincères adorateurs; ces Barbares ignorèrent qu'ils accomplissoient une prophétie, et contribuoient à l'accomplissement d'une autre, savoir: la prophétie de Saint-Jean relativement à la *désolation de la grande ville, qui règne sur les rois de la terre,* et la prophétie de Jésus-Christ relativement à la perpétuité de son Eglise **), qui ne pouvoit subsister en grande masse et dans sa pureté, sans un remplacement du grand sacerdoce devenu représentatif du Christ, sans un conseil central, conservateur d'une foi commune, sans un principe régulateur de la hiérarchie et de la discipline. Ces Barbares crurent n'être que conquérans, que fortuitement convertis. C'est ainsi qu'au milieu de nos illusions, Dieu quelquefois fait tout, et l'homme rien ***).

*) *Ut hujus inenarrabilis gratiae per totum mundum effunderetur effectus, Romanum imperium providentia praeparavit,* dit Saint-Léon, 80. Chap. 2. Cette vérité est si palpable, ce bel ordre qu'admiroit Saint-Léon est tel, l'ensemble et les parties y sont tellement liés, tellement combinés, que tout ce qui altère le moins du monde les antiques et vraies règles, soit dans la hiérarchie des ordres sacrés, soit dans la hiérarchie de la juridiction, soit dans la hiérarchie de l'administration, se détache sur-le-champ de l'Eglise, et se dissout autour du corps inaltérable de la pure chrétienneté.

**) „J'édifierai mon Eglise, et les portes de l'Enfer ne prévaudront point contr'elle." Saint-Matth. Chap. XVI. vers. 18. „Et voici, je suis toujours avec vous jusqu'à la fin du monde." Saint-Matth. Chap. XXVIII. vers. 20.

***) Quoi de plus sensible que toute l'économie de la providence divine relative-

Un mot encore sur nos livres saints, et sur la poésie de nos livres saints.

C'est un fait généralement reconnu, un fait frappant au premier aspect, un fait vérifiable à chaque instant, que toutes les Théologies, Théogonies, Cosmogonies les plus anciennes se rapportent à la Genèse; que presque toutes les Généalogies primitives des grandes nations de l'univers se rapportent à la souche généalogique inscrite dans la Genèse. Ouvrez toutes les Mythologies, toutes les Histoires du Nord, du Sud, comme des pays intermédiaires; consultez les livres religieux, les archives de tous les grands peuples de l'Asie, de l'Europe, de l'Afrique; écoutez même ce que vous disent ceux de ces peuples qui n'ont que peu ou point de livres, comme les Tartares, Turcs, Mongoles et les Arabes du désert: par-tout vous ne verrez, par-tout vous n'entendrez en dernière analyse, que la répétition plus ou moins défigurée de la Genèse; par-tout vous ne trouverez qu'un aboutissement rétrograde à une souche commune, et presque toujours sous les mêmes noms, à cette tige patriarchale transmise et conservée par la Genèse.

Depuis la Volu-spa, poëme mythologique des Scandinaves, poëme très-curieux et sans lequel on ne comprend rien à l'ancienne histoire du Nord, ni à ces inondations de Barbares du moyen-âge et des commencemens du nôtre; depuis donc la Volu-spa, depuis le poëme théogonique d'Hésiode, jusqu'aux poëmes mythologiques de l'Inde et du Japon, en un mot tous les ouvrages mythologiques quelconques, ne nous présentent que la Genèse: c'est toujours la Genèse plus ou moins mêlée de

ment à la conservation du vrai culte, à la transmission et à l'exécution de la promesse, quand on réfléchit à l'histoire sainte jusqu'à la vocation d'Abraham, puis au transport, au séjour, à la multiplication des enfans de Jacob en Egypte, à l'établissement de cette famille, devenue un grand peuple, sur la terre promise; au choix de ce site particulier, à la destruction de l'état politique des Juifs après Jésus-Christ, à leur dispersion, à leur miraculeuse perpétuité; enfin, à tout ce qui a précédé, accompagné l'établissement du Christianisme et la vocation des Gentils, comme à mille événemens postérieurs.

fables successivement ajoutées, la Genèse convertie en idolâtrie, la Genèse assortie au goût, revêtue du costume de chaque peuple, toujours le fond de la Genèse.

La forme de ces Mythologies est demeurée composite sur les zones extrêmes, est devenue imitative sur la zone moyenne; mais sous l'une comme sous l'autre influence de nos deux genres de Beau, sous la forme composite comme sous la forme imitative, les dogmes principaux sont restés les mêmes.

C'est toujours le cahos antérieur à la création, la création, le premier homme et la première femme, une révolte contre le Ciel par des êtres supérieurs, une dépravation graduelle du genre humain, un déluge, une famille sauvée, une repopulation subséquente de la terre, une annonce de la fin du monde, d'un jugement dernier, d'une punition des méchans, d'une récompense des bons, d'un renouvellement: tous dogmes ou renfermés dans la Genèse, ou reconnus d'une égale antiquité, et provenus de la même source.

Cette similitude de tous les dogmes mythologiques, cette conformité radicale de tous ces dogmes avec les nôtres, cette idée généralement répandue d'une souche unique et commune à tous les peuples, ont paru à quelques esprits superficiels ou mal-disposés, une forte raison de révoquer en doute l'authenticité de nos livres saints. J'y vois au contraire une des plus fortes raisons pour l'établir. C'est en effet un axiome presque trivial à force d'être clair, que ce raisonnement:

Puisque tant de livres se rapportent à un, puisque tant de généalogies se rapportent à une, il faut bien que le plus ancien de ces livres, que la plus ancienne de ces généalogies soient le père et la mère de tout le reste. Or comme malgré les efforts abandonnés qu'ont faits certaines académies pour déterrer des auteurs plus anciens que Moïse, comme malgré l'orgueil démontré illusoire, et les calculs démontrés faux de certaines nations, il n'y a point au monde de livre plus ancien que le recueil des cinq livres de Moïse, dont le premier est la Genèse, ni

de généalogie plus ancienne que celle inscrite dans la Genèse; il est évident que la Genèse est cette source cherchée, ce type initial de tout le reste.

Aussi, en m'asseyant pour ainsi dire sur cette Genèse, si de là je promène un regard universel sur toutes les Mythologies, sur toutes les Histoires, sur toutes les Généalogies nationales du globe, je me trouve à la source, au principe, au centre de tout. Je vois de là l'onde s'altérer en proportion de l'éloignement, mais je la vois toujours couler sans aucune solution de continuité. Ce n'est plus à une certaine distance la même pureté, mais c'est toujours le même cours, la même eau. Et si d'un autre côté, partant encore de la Genèse, je prolonge un regard particulier, par la chaîne des livres saints, sur l'âge patriarchal, le Judaïsme, le Christianisme, j'ai le cours pur et sans mélange de cette même onde, j'ai toute la suite de la religion depuis l'origine du monde jusqu'à nos jours, à certains égards, jusqu'à la fin des tems.

Pendant le laps de siècles qui s'écoula entre le déluge et Moïse, chaque germe de peuple, en se séparant, emporta la tradition commune au genre humain *). Moïse, de son côté, n'a fait dans sa Genèse que rédiger par écrit cette même tradition antérieure à lui, et conservée de génération en génération dans la mémoire de chaque individu de cette tige patriarchale, mère de tous les peuples. Le peuple juif, choisi pour être dépositaire de la promesse, conservateur du vrai culte, et instrument du rappel des nations à la vérité, à cette troisième forme que devoit prendre la religion par Jésus-Christ, sortoit de cette tige, ainsi que tous les autres peuples. Errant autour du berceau de l'espèce humaine, il étoit comme le gardien des archives du genre humain. La nature de l'homme, l'exemple de tous les tems, de tous les lieux, le caractère universel des livres saints, tout nous conduit à présumer que ces

*) Heureux tems dont c'étoit-là toute la science! Quel soulagement, si nous pouvions n'en avoir pas d'autres!

traditions primitives, bases, élémens de la Genèse, étoient arrivées à Moïse, déjà revêtues d'une certaine enveloppe poétique et allégorique, dont il n'a pas voulu les dépouiller. Il seroit en effet bien extraordinaire, que tous les hommes eussent été poëtes, eussent estimé, recherché la poésie, excepté les premiers hommes; que tous les livres saints fussent poétiques, excepté le premier livre saint! La Genèse est donc en partie poétique. On le voit, d'ailleurs, de ses propres yeux. Mais il y a plus loin qu'on ne pense de la poésie à la fable. La poésie habille la vérité, la fable la défigure. La poésie nous fait savourer la vérité, la fable nous fait avaler le mensonge. J'en conclus, que la Genèse peut être poétique sans être fabuleuse. Et comme de toutes les poésies, la plus native doit être la plus transparente, pour ainsi dire, la draperie la plus voisine du nu de la vérité; dans le Paradis terrestre de la Genèse, dans l'arbre de la science du bien et du mal, dans le fruit défendu, dans le serpent qui parle, l'expulsion de l'homme hors du paradis, le chérubin qui en garde les avenues, je vois, moi, clairement en poésie composite, un premier système de création plus parfait, une loi d'abstinence prescrite par le Créateur à nos premiers pères, une désobéissance, un changement dans le système de la création en punition de cette faute, changement que mille monumens de la nature attestent encore; en un mot, la solution de l'insoluble par la seule raison, l'explication de ce que mille phénomènes me certifient sans me l'expliquer, le premier anneau de la religion, la source de tout.

 Certes, ce n'est pas-là une bagatelle de Mythologie fabuleuse, mais bien une poésie simple, sublime, lumineuse, et comme une fine draperie si artistement colée sur le nu, qu'elle en fait sentir avec grâce tous les contours *).

*) On peut dire que la religion commence et finit par deux chef-d'oeuvres de poésie; car il n'y a rien au monde de plus poétique et de plus beau pour qui les sait lire, que le début de la Genèse et l'Apocalypse; l'un sur le commencement du monde,

C'est encore un fait aisé à vérifier par qui voudra, que tous nos livres divins sont poétiques, et que dans aucuns, la poésie n'a en rien altéré le dogme; exemple unique dans le monde *).

Au reste, si la conformité de toutes les Mythologies avec la Genèse, jointe à la priorité de date de cette Genèse, est une preuve irréfragable de son authenticité, une preuve non moins irréfragable de la vérité de notre système, est cette parfaite identité poétique, cette parfaite identité de stile, d'images, que présentent les Mythologies de l'une et l'autre zones extrêmes. Comparez toutes les Mythologies de l'extrême Sud, vous croirez, au costume près, n'avoir point changé de climat ni de pays; et comme nos livres saints sont poétiques et poussés sur une zone extrême, comparez les Mythologies poétiques des deux zones extrêmes avec ces livres saints; vous trouverez d'une part, aux fables des Mythologies près, et d'autre part, à la supériorité poétique de nos prophètes près, que c'est toujours quant à la forme, la même chose; que c'est le même genre d'images, de stile, de tableaux: toujours même poétique, même rhétorique. Donnons-en encore une preuve.

Prenons un de ces dogmes sortis de nos primitives traditions, commun par conséquent à tous les peuples, mais chanté avec défiguration par les poëtes mythologues et chanté avec pureté par nos poëtes prophètes. Mettons les deux compositions l'une à côté de l'autre, et jugeons.

Le dogme de la fin du monde, d'un jugement dernier, d'un renouvel-

l'autre sur la fin. Ces deux bouts des saintes écritures sont comme les deux extrémités d'un cercle, dans lequel tout peut s'inscrire, mais où rien de profane ne se peut mettre sur la ligne.

*) Ceux même de nos poëtes profanes qui ont voulu traiter nos sujets saints, n'ont guères manqué d'y associer l'idolâtrie; témoin Milton dans son Paradis perdu, et tous les autres. Ils ne peuvent pas se faire à l'idée que la poésie pure de notre religion soit plus belle que tout l'enfantillage mythologique ou féérique qu'ils ont adopté. Il est vrai, que pour la bien manier, il a fallu être prophète; mais alors, qu'ils n'y touchent pas!

vellement, est un des plus notoires des plus poétiques. La Volu-spa norvégienne le traite comme l'Apocalypse palestine.

Ce poëme de la Volu-spa n'ést nullement suspect. C'est le code mythologique des anciens Celtes ou Scandinaves. Il est incontestablement du Nord de l'Europe occidentale, fort antérieur à l'Edda, qui n'en est qu'une paraphrase assez ancienne faite en Islande. On doit le croire de peu de siècles postérieur à ce Sigge, contemporain de Mithridate, qui après la ruine et la mort de ce prince son allié, parti d'entre le Pont-Euxin et la mer Caspienne avec ses Scythes, poussa ses conquêtes dans tout le Septentrion de notre Europe, en partie vide par l'émigration récente des Cimbres, et y fixa ses hordes et son empire *). Pontife probablement d'Odin, dieu suprême de la Scythie asiatique, il en portoit ou prit le nom, et toujours enflammé de cette haine contre Rome qu'il avoit

*) Le savoir indigéré ne produit le plus souvent que scepticisme. Qu'un homme, comme par exemple le très-estimable auteur de l'Introduction à l'histoire du Dannemarc, se donne la peine de consulter les monumens, et qu'à travers l'obscurité des tems, apprenant à démêler la vérité, ou à saisir ce qui en approche le plus, il contente notre raison, et fasse enfin le charme de nos esprits; soudain mille érudits viennent à la traverse, jeter la poussière de leurs fouilles faites à l'aveugle, et tâcher de tout réobscurcir. Des lettrés inutiles à nommer ont accumulé les citations, tordu les étymologies, pour établir que les vieilles chroniques du Nord par rapport à ce Sigge, (depuis Odin) sont entièrement fabuleuses. Tout ce que je puis prendre sur moi, c'est de leur pardonner l'ennui qu'ils m'ont causé. J'admets qu'il y a du romancier, du merveilleux dans ces vieilles chroniques; où n'y en a-t-il pas? mais ou il ne faut pas croire qu'il y ait une histoire ancienne du Nord, ou il faut croire un peu les vieilles chroniques du Nord. Le fond de cette histoire de Sigge, tirée au clair autant que faire se peut par Mallet, et si explicative de tant de choses, n'a rien d'invraisemblable. Les Scythes d'Asie, bien reconnus exister dans l'ancienne Scandinavie, n'y sont pas tombés des nues, venus sans chefs, ne s'y sont pas établis à la manière des Quakers en Amérique. La religion d'Odin a bien certainement existé dans le Nord de l'Europe comme dans le Nord de l'Asie. Nous avons encore la Mythologie de cet Odin d'Europe, et comme le fond dogmatique et le mode littéraire de cette mythologie sont les seuls points qui nous intéressent ici, tout ce que ces Messieurs ont pu dire pour ou contre les circonstances de la vie de Sigge, ou d'Odin, est étranger à notre affaire.

partagée avec le roi de Pont, il conçut un des plus profonds desseins qui soit jamais entré dans une tête humaine.

Il résolut d'établir dans sa nouvelle patrie la puissance de sa famille et de ses sujets, sur un nouveau culte, d'y éterniser sa haine contre Rome, en associant cette haine à sa religion, et en faisant à jamais de sa belliqueuse nation une pépinière intarissable d'ennemis sacrés de tout ce qui portoit le nom romain. Il réussit et l'évènement n'a que trop rempli les vues lointaines de ce personnage extraordinaire. Les désastreuses irruptions de tout le Nord sur le Midi, cet acharnement d'incursions et de brigandages prolongés si avant dans notre histoire par les Normans, furent les résultats de ce système religieux de Sigge, système assorti au climat, au tems, identifié avec les moeurs, et soutenu des plus puissans de tous les motifs, l'intérêt présent, l'espoir et la crainte à venir *).

La Volu-spa est le code religieux de ce nouvel Odin d'Europe, enté sur le premier Odin d'Asie. C'est le poëme mythologique des Celtes, d'abord conservé par la mémoire, ensuite écrit, et quelle qu'en soit la date, elle est très-certainement fort antérieure à l'introduction du Christianisme dans le Nord. Le Christianisme a succédé dans tout le Nord à cette idolâtrie. Le Scalde ou les Scaldes qui ont concouru à la composition de la Volu-spa, n'ont pas à-coup-sûr eu plus de connoissance de Saint-Jean, que Saint-Jean n'en a eu d'eux.

Voici donc comme la Volu-spa et l'Apocalypse peignent poétique-

*) Dans cette mythologie les réprouvés sont ceux qui meurent de maladie ou d'une mort non ensanglantée. Ceux-là seuls qui mouroient dans les batailles, ou de leurs blessures, jouissoient des délices du palais d'Odin. Voici le tableau de ces délices.
„Tous les jours on s'arme, on passe en revue, on se range en bataille, on s'écharpe, on se taille en pièces. A l'heure du dîner, on remonte à cheval sain et sauf, comme si de rien n'étoit, et l'on va se mettre à table dans la salle d'Odin. Là, on sert tous les jours le sanglier Sérimer, qui suffit à tous, et chaque jour redevient entier. On y boit dans les crânes de ses ennemis, de la bierre et de l'hydromel versés par des vierges." Voy. Edda Island. Mythol. 31. 33. 34. 35.

ment le même fond de dogme; la fin du monde, le jugement dernier, le renouvellement.

LA VOLU-SPA *).

Il viendra un tems, un âge barbare, un âge d'épée, où le crime infestera la terre, où les frères se souilleront du sang de leurs frères, où les fils seront assassins de leurs pères, et les pères de leurs fils, où l'inceste et l'adultère seront communs, où personne n'épargnera son ami.

Bientôt un hiver désolant surviendra, la neige tombera des quatre coins du monde, les vents souffleront avec furie, la gelée durcira la terre. Trois hivers semblables se passeront

L'APOCALYPSE **).

Pour ce qui est des autres hommes qui ne furent point tués par ces plaies, ils ne se repentirent point des oeuvres de leurs mains, ne cessant d'adorer les démons et les idoles d'or, d'argent, d'airain, de pierre et de bois, qui ne peuvent voir, entendre ni marcher; ils ne firent point non plus pénitence de leurs homicides, de leurs empoisonnemens, de leurs impudicités et de leurs voleries.

Tout-à-coup il se fit un tremblement de terre, le soleil devint noir comme un sac de poil, et la lune parut comme du sang. Les étoiles tombèrent du ciel sur la terre, comme

*) Voyez le poëme de la Volu-spa, Edit. de Resenius. Les fragmens qu'en a cités Bartholin. L'Introduction à l'histoire de Dannemarc par Mallet, page 70, Edit. de 1755. à Copenhague. Les monumens de la Mythologie et de la poésie des Celtes par le même. Edit. de 1756. à Copenhague. Fable 30 et 32.

**) Saint-Jean, dans son Apocalypse, quittant et reprenant à tous momens, comme nous l'avons prouvé, le récit et les tableaux purement relatifs à la fin du monde, au jugement dernier, au renouvellement, nous avons pris dans différens chapitres partie de ce qui concerne ce dogme et quelques images poétiques, pour mettre ici ces fragmens en parallèle avec le passage cité de la Volu-spa.

LA VOLU-SPA.	L'APOCALYPSE.
sans qu'aucun été les tempère. Alors il arrivera des prodiges étonnans.	des figues vertes tombent d'un figuier agité par un grand vent. Le ciel se retira comme un livre qu'on roule, et toutes les montagnes et les îles furent remuées de leurs places......
Alors les monstres rompront leurs chaînes, et s'échapperont. Le grand dragon se roulera dans l'Océan, et dans ses mouvemens la terre sera inondée, la terre sera ébranlée, les arbres déracinés, les rochers se heurteront.	Après ces mille ans, Satan sera délié, et sortant de sa prison, il séduira les nations...... un grand dragon roux...... il entraîna de sa queue la troisième partie des étoiles du ciel, et les fit tomber sur la terre...... le serpent jeta de sa gueule comme un fleuve d'eau.... la terre ouvrit son sein, et engloutit le fleuve que le dragon avoit jeté de sa gueule......
Le loup Fenris déchaîné ouvrira sa gueule énorme qui touche à la terre et au ciel, le feu sortira de ses yeux et de ses naseaux, il dévorera le soleil, et le grand dragon qui le suit vomira sur les eaux et dans les airs des torrens de venin.	
Dans cette confusion, les étoiles s'enfuiront, le ciel sera fendu, et l'armée des mauvais génies et des géants, conduite par Sotur (le noir) et suivie de Loke, entrera pour attaquer les Dieux.	Le tiers du soleil, le tiers de la lune, le tiers des étoiles sont obscurcis, le jour et la nuit perdent un tiers de leur clarté.
	Michel et ses anges, d'un côté, combattent contre le dragon, et d'autre côté combattent le dragon et ses anges.
Mais Heimdal, l'huissier des Dieux, se lève, il fait résonner sa trompette bruyante, les Dieux se réveillent et s'assemblent, le grand frêne agite	Le ciel s'ouvre, il paroît un cheval blanc; celui qui est monté dessus,

LA VOLU-SPA.	L'APOCALYPSE.
ses branches, le ciel et la terre sont pleins d'effroi. Les Dieux s'arment, et les héros se rangent en bataille. Odin paroît revêtu de son casque et de sa cuirasse resplendissante, son large cimeterre est dans ses mains. Il attaque le loup Fenris, il en est dévoré, et Fenris périt au même instant. Thor est étouffé dans les flots de venin que le dragon exhale en mourant. Loke et Heimdal se tuent réciproquement. Le feu consume tout, et la flamme s'élève jusqu'au ciel. Mais bientôt après une nouvelle terre sort du sein des flots, ornée de vertes prairies, les champs y produisent sans culture, les calamités y sont inconnues, un palais y est élevé, plus brillant que le soleil, tout couvert d'or. C'est-là que les justes habiteront et se réjouiront pendant les siècles.	s'appelle le fidèle, le véritable, qui juge, qui combat justement. Ses yeux sont comme la flamme du feu, il a plusieurs diadèmes sur la tête, il porte un nom qui n'est connu que de lui seul. Il est vêtu d'une robe teinte de sang. Son nom est *la Parole de Dieu*. Les armées du ciel le suivent sur des chevaux blancs, et vêtues d'un lin pur et éclatant. Il sort de sa bouche une épée tranchante..... Alors je vis la bête avec les rois de la terre et leurs armées rangées en bataille pour livrer un combat à celui qui montoit le cheval et à son armée. La bête est prise, et avec elle le faux prophète...... on les jette tout vifs dans l'étang ardent de feu et de soufre...... Ensuite je vis un nouveau ciel, une nouvelle terre; le premier ciel, la première terre avoient disparu, et il n'y avoit plus de mer. Et moi Jean, je vis descendre du ciel la ville sainte, la nouvelle Jérusalem, qui venoit d'auprès de Dieu, parée comme une épouse pour son

LA VOLU-SPA.	L'APOCALYPSE.

Alors le puissant et le vaillant, celui qui gouverne tout, sort des demeures d'en haut pour rendre la justice divine. Il prononce ses arrêts. Il établit les sacrés destins qui dureront toujours.

Il y a une demeure éloignée du soleil dont les portes sont tournées vers le nord; le poison y pleut par mille ouvertures, elle n'est composée que de cadavres de serpens.

Des torrens y coulent, dans lesquels sont les parjures, les assassins et ceux qui séduisent les femmes mariées.

Un dragon noir et ailé vole sans cesse autour, et dévore continuellement les corps des malheureux qui y sont renfermés.

époux...... la muraille étoit d'un or pur semblable à un cristal clair..... et il n'entrera rien de souillé, ni personne qui commette abomination et fausseté.....

Alors je vis un grand trône blanc, et quelqu'un assis dessus, à la présence duquel le ciel et la terre s'enfuirent, et on ne les vit plus.

Je vis en même tems les morts, petits et grands, debout en présence de Dieu. Les livres furent ouverts, et il y avoit un livre à part, qui est le livre de vie, qui fut aussi ouvert. Les morts furent jugés selon leurs oeuvres sur ce qui étoit écrit dans ces livres.

La mer rendit les morts qu'elle avoit dans son sein. La mort et le sépulcre rendirent aussi les leurs, et chacun fut jugé selon ses oeuvres.

La mort et l'enfer furent précipités dans l'étang de feu: c'est la seconde mort.

Et quiconque ne se trouva pas écrit dans le livre de vie, fut précipité dans l'étang de feu.

Cette ébauche de comparaison, que l'on peut étendre tant qu'on voudra, prouve tout ce dont nous avons prévenu.

On voit que la poésie du Mythologue est inférieure, celle du Prophète supérieure.

Que la poésie du Mythologue défigure le dogme, tandis que celle du Prophète ne fait que l'habiller.

Que la poésie du Mythologue est fabuleuse, celle du Prophète allégorique; que l'une altère, cache la vérité; que l'autre la transmet pure, et en laisse ressortir tous les traits.

Enfin, qu'au costume près, les figures, les images sont tellement semblables ou analogues, que si l'on n'avoit la certitude du contraire, on seroit tenté de soupçonner les auteurs, d'une connoissance réciproque, d'une intention réciproque de s'entr'imiter.

Cet elliptisme du stile, ce sublime, ce gigantesque, cette grandeur à côté de la petitesse, ce langage figuré, ce désordre de narration, ce tour irrégulier des phrases, en un mot, tous les caractères du composite le plus déterminé, se retrouvent également dans les épopées du Nord et dans celles du Midi. Ce n'est pas une affaire ici de rencontre fortuite. Prenez le Koran au lieu de l'Apocalypse, la Volu-spa ou Ossian au lieu du Paradis perdu, telles épopées enfin qu'il vous plaira, et comparez!

Au reste, pour en revenir définitivement à notre principal objet, je dirai: que présenter l'Apocalypse, c'est démontrer qu'elle est du genre d'assemblage arbitraire; que le composite y domine, et que l'imitation y est subordonnée; que le sujet, ou plutôt les sujets y sont (dans le sens humain attaché à ce mot) invraisemblables; qu'il y a multiplicité d'actions, de tems, de lieux, disjonction arbitraire d'un commencement, d'un progrès et d'une fin, le tout d'une étendue illimitée; qu'il n'y a point d'ordonnance ni de proportion réglées, en sorte qu'on n'en peut apercevoir l'ensemble d'un seul coup-d'oeil; qu'il n'y a ni principal ni accessoire; qu'il n'y a point de début tout d'un coup; qu'il n'y a point d'exposition d'intrigue, de dénouement par suite ni ordre distincts; enfin, que l'Apo-

calypse entièrement fabriquée à l'inverse des règles d'Aristote, est comme le Paradis perdu, dans le sens direct de notre poétique.

Mais peut-être les poëmes d'action ne sont-ils pas de même que les poëmes de récit? Examinons.

Choisissons-les au hasard.

Pour la zone tempérée, j'ouvre le théâtre grec. Je tombe sur l'Oedipe-roi, de Sophocle. Prenons l'Oedipe-roi. Pour la zone extrême du Nord, j'ouvre Shakespear. C'est Macbeth. Prenons Macbeth. Pour la zone extrême du Sud, les tragédies sont un peu plus rares. Le père du Halde en rapporte une de la Chine. C'est Tchao-chi-cou-ell, ou le Petit orphelin de la maison de Tchao. Prenons Tchao-chi-cou-ell. J'ai heureusement trouvé le livre du père du Halde *).

Les règles d'imitation exacte sont les mêmes pour le drame comme pour l'épopée. On a seulement raccourci les trois unités de tems, de lieu et d'action: ainsi nous n'avons point ici de poétiques nouvelles à établir. Les personnages chimériques sont aussi plus rares dans le drame composite. Il ne seroit pas, en effet, fort aisé de faire paroître sur la scène des acteurs tels que ceux de Milton et de l'Apocalypse. Toutefois il est des pièces de théâtre dans le genre composite, où les personnages sont chimériques: témoin la Tempête de Shakespear. C'est de toutes ses pièces celle qui attire la plus grande affluence de spectateurs. Elle tourne la tête à tous les Anglois. Commençons par l'Oedipe-roi.

OEDIPE-ROI.
TRAGÉDIE GRECQUE.

Le sujet de cette pièce est fort connu. Le royaume de Thèbes est désolé de la peste. On consulte l'oracle d'Apollon, qui répond que la peste

*) Voy. Description de la Chine du père du Halde. Tome III. page 344.

peste ne cessera qu'après avoir vengé le meurtre de Laïus. On fait la recherche du meurtrier, et il se trouve que c'est ce même Oedipe, fils de Laïus et mari de Jocaste sa mère. Oedipe exposé après sa naissance par l'ordre de ses parens, et attaché par les pieds à un arbre, a été trouvé et délivré par des bergers. Ces bergers l'ont porté à Polybe roi de Corinthe, qui l'a élevé comme son propre fils. Ayant ensuite rencontré son père sans le connoître, dans un étroit passage, il s'est élevé entr'eux et leurs suites, une dispute sur les honneurs du pas, et il l'a tué. De là, ayant expliqué l'énigme du Sphinx, il a délivré la Thébaïde de ce fléau, reçu la couronne en récompense, et épousé la veuve de Laïus qui est sa mère. Le développement graduel et ménagé de ce mystère fait tout le fond de la tragédie grecque. Oedipe, trop bien instruit, se crève les yeux. On le chasse du pays, et Jocaste se pend.

PERSONNAGES.

OEDIPE, roi de Thèbes en Boeotie.
Le GRAND-PRÊTRE de Jupiter.
CRÉON, frère de Jocaste.
Le CHOEUR, composé des anciens de la nation Thébaïne.
TIRÉSIAS, devin.
JOCASTE, veuve de Laïus, femme et mère d'Oedipe.
Un VIEUX BERGER venant de Corinthe.
PHORBAS, berger des troupeaux de Laïus.

PERSONNAGES MUETS.

Une troupe d'enfans suivant le Grand-prêtre.
Deux filles d'Oedipe.

La scène est à Thèbes, devant le palais d'Oedipe.

ACTE I.

OEDIPE avec sa suite. Le GRAND-PRÊTRE. Une troupe d'enfans.

Oedipe leur demande quel triste sujet les rassemble et les amène; ce que veulent dire ces bandelettes et ces branches, symboles des sup-

plians. Le vieillard répond que c'est le deuil universel, suite de la peste dont Thèbes est affligée. Ils sont venus s'adresser au roi Oedipe, comme seul capable de soulager leurs maux et d'apaiser le couroux du ciel. Il rappelle à Oedipe que c'est lui qui a délivré Thèbes du tribut qu'exigeoit le Sphinx. Tous se prosternent, et le conjurent d'être encore une fois leur libérateur et leur père. Oedipe est attendri. Son âme plus qu'aucune autre souffre de la calamité publique. Il leur apprend qu'il a député son frère Créon au temple de Delphes afin de consulter l'oracle. Il attend son retour avec impatience. Il compte tous les momens, et promet d'exécuter les ordres de l'oracle. Créon arrive. L'oracle a prononcé qu'il falloit purger le sol Thébain du monstre qu'il nourrit depuis trop longtems. Oedipe demande quel est ce monstre, et quelle expiation exige le Dieu.

Il fut un roi, répond Créon, qui gouverna ce pays avant vous. Laïus..... Je le sais, répart Oedipe, mais je n'ai jamais vu ce malheureux prince..... Créon ajoute qu'il fut tué. Que sa mort n'est pas vengée. Que c'est-là le crime dont Apollon poursuit la vengeance. Il veut qu'on en punisse les auteurs. Grand embarras de découvrir les traces obscures d'un crime ancien. — Où sont, dit Oedipe, ses meurtriers? — Dans cette contrée, a dit le Dieu. — Mais où s'est commis le meurtre? est-ce à la ville, à la campagne, à Thèbes, ailleurs? On apprend à Oedipe, que Laïus parti pour aller consulter un oracle, n'a plus reparu. Nouvelles questions d'Oedipe. Un seul homme de la suite de Laïus s'est échappé, et de tous les détails n'a rapporté qu'un seul fait peu considérable. A l'entendre, il est tombé entre les mains d'une troupe de brigands, et a péri accablé par le nombre. Oedipe s'étonne que des brigands ayent pu attaquer un roi sans être sourdement excités et soutenus. — On l'a ainsi soupçonné, dit Créon, mais le roi mort, on est tombé dans de plus grands maux. Le Sphinx a désolé tout le pays. Le sentiment d'un mal présent a fait oublier le meurtre de Laïus.

Oedipe promet d'en découvrir l'auteur. Il exécutera les ordres d'Apol-

lon. Une seconde fois la patrie trouvera en lui un libérateur. Laïus trouvera en lui un vengeur. La justice, son intérêt politique lui en font une loi. Il renvoie le grand-prêtre, les enfans, et convoque l'assemblée du peuple.

Vient l'Intermède, rempli par le Choeur. Ce qu'il chante, est comme dans toutes les tragédies grecques, une ode mythologique assortie au sujet.

ACTE II.
OEDIPE, sa suite, le CHOEUR, le peuple assemblé.

Oedipe parle au peuple. Il a entendu ses demandes, il veut à son tour être écouté, il ordonne au peuple de le seconder, et répond d'un heureux succès. Etranger dans la Thébaïde et libre de tout soupçon sur le meurtre de Laïus, dont il ignore jusqu'aux détails, il va déclarer avec liberté ses sentimens. Devenu roi et citoyen de Thèbes, il est le premier soumis à ses lois. Oedipe alors commande à tous les habitans de dénoncer l'assassin de Laïus. Le coupable même peut se déclarer sans crainte. Il en sera quitte pour l'exil. Oedipe lance ses imprécations contre le coupable. C'est l'excommunication païenne. Ainsi, ajoute Oedipe, le commande l'oracle. Ce discours est tout entier du genre oratoire, genre si familier aux Grecs, et dans lequel, depuis les rois jusqu'aux particuliers, tous étoient contraints de s'exercer.

Le Choeur répond qu'il se soumet aux imprécations d'Oedipe, mais il ignore le coupable; c'est à l'oracle de s'expliquer, c'est à l'oracle de désigner l'assassin.

L'oracle voudra-t-il s'expliquer?

Nouvel embarras. Le Choeur est d'avis de s'adresser au devin Tirésias. Oedipe a prévenu cet expédient. Il a député deux fois à Tirésias. Il s'étonne de ce que ce devin ne soit pas encore arrivé.

Le Choeur approuve d'autant plus ce parti, que les anciens bruits qui ont couru sur la mort de Laïus, ne méritent aucune attention. Oedipe demande: quels sont ces bruits? On a dit: que des voyageurs avoient

assassiné le roi. Tous espèrent que la crainte des malédictions prononcées par Oedipe amènera la découverte du coupable.

Arrive Tirésias.

Tirésias est aveugle, comme chacun sait. Oedipe le presse de découvrir l'auteur du meurtre. Il répond d'abord par une suite d'exclamations embarrassées et amphibologiques.

„Dieux, s'écrie-t-il, qu'il est dangereux de trop savoir! Je suis perdu! Malheureux! pourquoi suis-je venu?"

Oedipe s'étonne de cette tristesse subite; Tirésias veut se retirer.

„Laissez-moi partir, Seigneur, dit-il à Oedipe. Croyez-en Tirésias. Votre sort et le mien en seront plus supportables."

Oedipe le presse au nom de la patrie. Tirésias s'agite, combat, refuse. Oedipe s'échauffe. Nouvelle exclamation de Tirésias.

„Vos malheurs, dit-il à Oedipe, arriveront assez tôt sans que je les révèle!"

Oedipe, des instances passe à la colère, et finit par déclarer qu'il regarde le devin comme complice ou auteur de l'attentat, et que s'il n'étoit aveugle, il l'en croiroit seul coupable. Alors Tirésias forcé et justifié par la fureur d'Oedipe, lui déclare qu'il a lui-même prononcé son arrêt. Que désormais nul Thébain, ni lui Tirésias ne peuvent plus ni lui parler ni l'entendre..... Qu'il est le coupable. Oedipe qui se croit fils de Polybe roi de Corinthe, et qui ne pense pas avoir jamais vu Laïus, crie à l'imposture! Il s'emporte contre Tirésias en injures et en menaces.

Tirésias se retranche dans la vérité. Oedipe insulte et sa personne et son art prétendu de deviner.

Tirésias se plaint qu'on lui a tendu un piége. Oedipe lui ordonne encore de s'expliquer. Tirésias déclare une seconde fois qu'Oedipe est le meurtrier. Oedipe furieux et irrité passe des invectives au commandement, et presse le devin de s'expliquer davantage. Tirésias ajoute: qu'Oedipe sans le savoir est uni par d'horribles noeuds..... „Oedipe ignore l'abyme où il est plongé." La fureur d'Oedipe monte à son comble. Il

accuse le devin et Créon de conjuration. Le Choeur apaise respectueusement cette chaleur. Tirésias parle alors plus intelligiblement. Il menace Oedipe des furies vengeresses d'une mère et d'un père qui le poursuivent. „Jamais, dit-il en finissant, mortel plus coupable que vous ne perdra la lumière du jour."

Oedipe ne peut plus entendre de pareils outrages.
„Votre père, réplique Tirésias, ne me traitoit pas ainsi."
Il veut se retirer. Oedipe le retient, et lui dit:
„Quel est mon père?"
„Ce jour, répart le devin, vous donnera la naissance et la mort."
Oedipe se plaint de l'obscurité de ces discours.

Tirésias faisant allusion au Sphinx, le renvoie à son art de deviner les énigmes. Avant de se retirer, il prophétise sans aucune enveloppe ce qui va bientôt arriver. Il déclare à Oedipe pour la dernière fois, que ce coupable qu'il cherche et a comblé de malédictions, ce meurtrier est dans Thèbes: qu'il y est étranger en apparence, mais qu'on reconnoîtra qu'il est Thébain: que sa brillante fortune va s'évanouir comme un songe: qu'aveugle, réduit à l'indigence, on le verra courbé sur un bâton, errer de contrées en contrées: qu'il sera confus de se reconnoître frère de ses fils, époux de sa mère, incestueux et parricide: il renvoie Oedipe à l'éclaircissement de ses paroles, et consent de passer pour un faux prophète s'il le trouve menteur. Tel est son adieu.

2° INTERMÈDE.

Le Choeur chante une ode sur le meurtrier de Laïus, sur Tirésias, sur Oedipe, sur Jupiter, sur Apollon, sur les devins. Il refuse d'accueillir l'accusation contre Oedipe sans les plus fortes preuves. Il ne peut se résoudre à reconnoître le meurtrier de Laïus dans celui dont la sagesse fut avouée même du Sphinx.

ACTE III.
Créon, le Chœur.

Créon, instruit que le roi l'accuse de la plus noire perfidie, s'en plaint avec surprise aux Thébains. Il est venu s'en éclaircir avec eux. Une pareille tache à son honneur lui rend la vie insupportable. Le Chœur rejette les indignes soupçons d'Oedipe sur sa colère. Créon veut que le fait soit éclairci.

Arrive Oedipe.

Oedipe persuadé de la réalité d'une conjuration, s'exhale en invectives contre Créon. Créon se défend vainement; Oedipe a peine à l'écouter. Le tout conduit nécessairement à reparler du meurtre de Laïus, de l'époque, des circonstances de cette mort. Oedipe toujours partant de l'opinion que Créon et le devin s'entendent pour le perdre, fait cent questions, et en revient toujours aux invectives contre Créon. Celui-ci représente à Oedipe que ses soupçons sont même dénués de vraisemblance. Créon est en effet frère de Jocaste, il partage avec Oedipe son beau-frère la suprême autorité, il est après lui la première personne de l'état. Il est donc sans intérêt. Tirésias a donc parlé d'après lui seul. Le Chœur reconnoît la justice de la défense de Créon. Oedipe aveuglé persiste, et le condamne à la mort. Créon répond d'abord qu'il est prêt à y marcher; puis sa fierté se relevant à l'aspect de tant d'opiniâtreté, il en appelle aux Thébains, et veut être convaincu avant que d'être condamné.

Vient Jocaste.

Elle reproche aux deux princes d'ajouter aux calamités publiques par leurs démêlés personnels. Elle les exhorte à cesser ces dissentions. Créon se plaint. Oedipe accuse. Tous deux insistent, l'un, sur son innocence, l'autre, sur son inculpation. Jocaste, le Chœur, se réunissent pour faire entendre raison à Oedipe. Il cède en homme passionné, conservant toute sa haine contre Créon qui se retire.

Jocaste demeurée avec Oedipe et le Choeur, veut savoir le sujet de leur dispute. Cet éclaircissement ramène au sujet. „Il m'impute, dit Oedipe, le meurtre de Laïus. Il a suborné Tirésias, etc."

Jocaste conseille à Oedipe d'écarter cette vaine inquiétude et de mépriser les discours des devins. Ce sont autant d'impostures. En voici, dit-elle, un exemple sensible:

„Mon premier époux, Laïus, reçut jadis un oracle. On lui annonça qu'il seroit tué par son fils. Cependant, si j'en crois le bruit public, il fut assassiné par des brigands, *dans un chemin qui se divise en trois routes.* Je mis au monde ce fils si redouté dont l'oracle menaçoit mon époux, mais au bout de trois jours le roi lui fit percer les pieds, et donna ordre de l'exposer sur une montagne. Vous voyez qu'Apollon n'a pu effectuer ni le crime du fils, ni les craintes du père."

Cette confidence est pour Oedipe un coup de foudre. Il tombe dans une agitation mortelle.

Ce chemin partagé en trois routes commence à l'éclaircir. Il demande à Jocaste où a été tué Laïus.

— „En Phocide où se réunissent les chemins à Delphes et à Daulie."

— „En quel tems?"

— „Peu de tems avant votre arrivée dans ces contrées."

— O Jupiter, s'écrie Oedipe, qu'ordonnez-vous de mon sort!

Jocaste est frappée d'étonnement.

Oedipe continue à l'interroger sur le port, la taille, l'âge de Laïus, sur le nombre de ses gardes.

Jocaste répond à ces questions. Plus elle en dit, plus le voile se soulève. Oedipe entrevoit la vérité. Il veut savoir qui a raconté cette histoire à Jocaste. C'est un officier seul échappé du danger. Oedipe demande à le voir. L'officier est devenu berger à la campagne, des troupeaux de Jocaste. On l'envoie chercher. Jocaste presse Oedipe de lui apprendre le sujet de ses agitations étranges.

Oedipe à son tour lui fait cette confidence.

„J'ai tenu, dit-il, le premier rang à Corinthe..... Un homme pris de vin eut l'audace de me reprocher à table que je n'étois pas fils du roi et de la reine..... J'eus peine à retenir ma colère...... Le lendemain, je vais trouver Polybe et Mérope. Je leur fais part de mon chagrin. Ils entrent en fureur contre celui qui m'a outragé. Ma tendresse pour eux luttant avec mes soupçons, je vais à Delphes. Au lieu de répondre à mes demandes, Apollon m'annonce un horrible avenir. Les destins portent, dit-il, qu'Oedipe sera l'époux de sa mère; qu'il mettra au jour une race exécrable, et qu'il sera le meurtrier de son père. Effrayé, comme vous pouvez le croire, je prends le parti de fuir loin de Corinthe afin d'éviter cette affreuse prédiction. J'arrive où Laïus est mort, etc."

Tout le reste du récit d'Oedipe, est le détail des lieux, des circonstances et du meurtre qu'il a commis il ne sait sur qui. Tout lui persuade que ce doit être Laïus. Il accuse le ciel de son infortune. Il ne doute plus que ce ne soit Laïus dont il occupe le thrône et souille le lit. Toutefois il ne se soupçonne point incestueux ni parricide. Il se croit toujours fils de Mérope et de Polybe. Il a prononcé son arrêt. S'il est le meurtrier de Laïus, il faut qu'il s'exile. Mais il frémit à la seule pensée de retourner à Corinthe. Il craint d'y accomplir l'oracle en tuant Polybe et en épousant Mérope. Il maudit le destin, la fortune, et conjure les Dieux d'écarter loin de lui de semblables forfaits.

Le Choeur le console, lui dit de ne pas perdre toute espérance jusqu'à ce qu'il ait vu cet officier, devenu berger de Jocaste, et retiré à la campagne.

Oedipe l'attend comme l'unique espoir qui lui reste. Si, en effet, ce berger persiste à soutenir que Laïus ait été tué par des brigands, il n'est pas le meurtrier, puisqu'il n'est ni brigand, ni plusieurs; mais si le berger n'impute le meurtre qu'à un seul homme, il se tiendra pour convaincu.

Jocaste le rassure par une autre raison. Aux termes de l'oracle, dit-

dit-elle, Laïus devoit périr par les mains de son fils, et ce fils a reçu la mort presqu'en naissant.

Oedipe insiste sur la venue du berger, tous deux rentrent dans le palais.

3ème INTERMÈDE.

Le Choeur chante une ode où il invoque les Dieux. Il supplie Apollon de ne pas permettre que ni la tyrannie ni l'orgueil empêchent l'éclaircissement de ses oracles.

Malédictions contre les sacrilèges et les impies. La religion, le respect, les sacrifices, tout périt, si les oracles des Dieux ne s'accomplissent. Invocation à Jupiter relative à la circonstance.

ACTE IV.
JOCASTE, le CHOEUR.

Jocaste munie de guirlandes et d'encens, va visiter les temples des Dieux. Elle instruit le Choeur du sujet de ses voeux. C'est le trouble d'Oedipe. Elle veut commencer par le temple d'Apollon. Oedipe a fait passer ses inquiétudes jusque dans son coeur.

Paroît un berger de Corinthe.

Il demande aux Thébains le palais d'Oedipe. Le Choeur le lui montre, ainsi que son épouse. Jocaste l'interroge sur le motif de son arrivée. Le berger apporte d'heureuses nouvelles. Oedipe, à en croire le bruit de Corinthe, va être élu roi de l'Isthme. Polybe est mort

„Oracles, s'écrie Jocaste, qu'êtes-vous devenus! Oedipe s'exile volontairement dans la crainte de tuer Polybe, et Polybe meurt de la main des Parques!"

Oedipe vient.

A cette nouvelle il ne doute plus de la vanité des oracles. Jocaste triomphe, et enchérissant sur ses avis précédens, conseille à son époux de secouer cette prudence nuisible, de s'abandonner à la fortune et de

jouir de la vie. Quel fondement y a-t-il, en effet, à cet inceste prédit? tout cela n'est que songes, superstitions.

Oedipe l'approuve, mais craint toujours tant que sa mère vivra. Le berger demande quelle est la personne qu'Oedipe redoute si fort? C'est Mérope veuve de Polybe.

Oedipe raconte au berger l'oracle qui lui a prédit le parricide et l'inceste. Il lui fait part de sa détermination à ne pas retourner à Corinthe. Le berger lui répond qu'il saura bien lever cet obstacle et le délivrer de toute inquiétude. Oedipe insiste, et ne veut point obstinément accompagner le berger à Corinthe. Il ne veut jamais retourner dans les lieux qu'habite sa mère. Le berger lui répond qu'apparemment il ignore qui il est. Nouvel embarras, nouvelle terreur, nouvelle explication. Bref, le berger déclare à Oedipe que Polybe ne lui a point donné le jour. Il lui apprend que paissant des troupeaux sur le mont Cythéron, un enfant fut trouvé les pieds percés et suspendu à un arbre. Que cet enfant fut détaché et remis entre ses mains par un autre berger; enfin, qu'il le porta au roi Polybe. Que cet enfant c'est lui, Oedipe, nommé depuis ainsi à raison de cette aventure. (Οἰδίπους signifie en effet en grec: *pieds enflés*.) Le berger ajoute que celui qui lui remit l'enfant, étoit, lui a-t-on dit, berger de Laïus. Oedipe retombe plus que jamais dans ses alarmes. Le mystère, en effet, est presque dévoilé. Il demande à voir ce berger de Laïus. Jocaste, qui de ce moment voit tout, cherche en vain à le détourner de plus d'informations.

„Ah prince déplorable, dit-elle à part, puisses-tu ignorer éternellement ta destinée!"

Elle se retire en s'écriant:

„O le plus infortuné des hommes!....... Va, je ne puis rien dire de plus, et je te parle pour la dernière fois!"

Le Choeur qui a remarqué la profonde douleur de Jocaste, appréhende les suites funestes de son affreux silence.

Funeste ou non, Oedipe veut connoître sa naissance. Il attribue

le chagrin de Jocaste à orgueil. Elle rougit sans doute de son obscurité. Enfant de la fortune, il en a trop reçu de biens pour être ingrat. „Oui, s'écrie Oedipe avec fierté: oui la fortune est ma mère! le tems, les années sont mes proches!" (Paroles sublimes.)

Le Choeur occupe un moment la scène par une invocation au mont Cythéron, au grand Apollon. Il s'adresse ensuite à Oedipe. Sans doute Oedipe est fils de quelque Nymphe, de Pan, ou d'une autre divinité!

Oedipe aperçoit Phorbas, et croit le reconnoître. C'est le berger qu'il attend, le berger de Laïus.

Oedipe l'interroge. Le vieillard convient que jadis officier de Laïus, il est devenu un des bergers de ce roi. Peu-à-peu il se trouve qu'il conduisoit ses troupeaux sur le mont Cythéron. Les deux bergers, savoir celui de Corinthe et celui de Laïus, se reconnoissent. Le premier rappelle à l'autre l'aventure de l'enfant. Le dernier lui impose silence. Oedipe toujours trop curieux, oblige Phorbas, le berger de Laïus, à tout déclarer.

Phorbas déclare donc, que l'enfant étoit né dans le palais, et qu'on le disoit fils de Laïus. Du reste, qu'il faut interroger Jocaste. Finalement il convient que c'est Jocaste qui lui a livré l'enfant pour le faire périr. La pitié l'a saisi. Plutôt que de le faire mourir, il l'a remis au berger de Corinthe. Tout est enfin parfaitement éclairci. La naissance d'Oedipe est complètement reconnue. Oedipe accuse le destin. Il s'avoue parricide, incestueux.

„Mon sort est accompli, s'écrie-t-il en se retirant; Soleil, je t'ai vu pour la dernière fois!

4° INTERMÈDE.

Le Choeur chante une ode sur le néant de la félicité humaine. Après le bonheur passager et l'infortune d'Oedipe, il ne croira plus à la prospérité d'aucun mortel.

Le triomphe d'Oedipe sur le Sphinx, sa fortune, ses crimes, ses malheurs composent le sujet de ce morceau.

ACTE V.
Le Chœur, un Officier.

L'officier annonce aux Thébains l'affreux spectacle dont ils vont être les témoins. Leurs entrailles seront déchirées à l'aspect des malheurs de la maison de Labdacus. Les horreurs, les abominations secrètes de cette famille vont paroître au grand jour. Infortunes, crimes, supplices s'y trouvent réunis, et ces supplices sont d'autant plus sensibles qu'ils sont volontaires. Jocaste a terminé sa vie. Elle s'est étranglée à son lit nuptial. Quant à Oedipe,.... il crie, dit l'officier, qu'on ouvre les portes de son palais, qu'on expose à tous les yeux ce parricide, cet homme abominable, qui de sa mère..... L'officier ne peut achever. Oedipe va se montrer; il ne veut plus rester dans le palais témoin de ses imprécations contre lui-même. Mais en l'état où il s'est mis, il a besoin de guide, de secours.

Le palais s'ouvre. C'est Oedipe, le visage tout sanglant, les yeux arrachés. Les Thébains sont glacés d'horreur. Ils plaignent leur roi. Oedipe accuse Apollon de tous ses maux. Il s'est lui-même privé de la lumière. Il demande aux Thébains de le chasser au plutôt de leur terre. Il est un monstre chargé de la haine des Dieux et des hommes. Le Chœur est attendri. Oedipe maudit celui qui l'a sauvé dans son enfance. Il apostrophe le mont Cythéron, Polybe, Corinthe, le chemin de Delphes, Thèbes, son hymen.

Survient Créon.

Loin d'insulter aux maux d'Oedipe, Créon le plaint. Il exhorte les Thébains à respecter cette victime de leurs calamités. Il veut qu'on ramène Oedipe dans son palais. Oedipe demande l'exil, un désert. Créon veut à ce sujet interroger encore une fois les Dieux. Oedipe prie Créon de rendre à Jocaste les derniers devoirs. Il veut aller errer sur le mont Cythéron, Cythéron sa fatale patrie, Cythéron où il devoit jadis mourir, où il est résolu de terminer ses jours. Il recommande ses filles à Créon.

Il voudroit les embrasser. Leurs voix se font entendre. Ce sont-elles en effet. Tendres adieux d'Oedipe et de ses filles. On a peine à les séparer.

Le Choeur termine la pièce par un discours moral. „Apprenez, dit-il, aveugles mortels, à tourner les yeux sur le dernier jour de la vie des humains; à n'appeler heureux que ceux arrivés sans infortune au terme fatal!"

Nous laisserons dorénavant toute réflexion sur les conformités des pièces citées, soit avec l'imitation exacte et la poétique d'Aristote, soit avec le genre composite et notre poétique, l'inverse de celle d'Aristote. Ces conformités sont trop visibles, et les répétitions sont ennuyeuses.

L'Oedipe-roi, une des plus régulières, comme des plus intéressantes tragédies du théâtre d'imitation, porte, ainsi qu'on le voit, sur un sujet extrêmement simple: la découverte d'un secret. Le mérite en réside principalement dans l'artifice et la gradation avec lesquels cette découverte est ménagée. Tout dans cette pièce est si bien lié, qu'une seule scène détachée, tout l'édifice s'écroule. L'Oedipe charme les hommes de la zone tempérée, hommes d'une sensibilité mobile, délicate, hommes qu'on émeut par un léger chatouillement, mais dont le plaisir est facile à convertir en douleur par une pression trop forte. L'Oedipe ne peut plaire de même aux hommes des zones extrêmes. Les hommes graves et fiévreux de ces deux climats veulent des secousses. Simplicité, nuances, claires-ombres, harmonie, ensemble, rien de tout ce qui fait le mérite d'Oedipe, ne les touche. Ce sont précisément toutes ces choses qu'ils repoussent et suppriment dans leurs compositions. Ils sont elliptiques, enthousiastes par nature. Mots, phrases, pensées, images, tableaux coupés et présentés sans liaison, voilà ce qu'ils détachent de la nature et rassemblent arbitrairement. Ce qui nous paroît désordre, aheurtement, délire, est précisément ce qui les enflamme. Le fond d'une tragédie grecque est à peine pour eux l'étoffe d'un acte. Ils ne sauroient supporter cette unité de

sujet, de tems, de lieu, d'action. Pour eux, c'est fade nudité. Ils enchâssent dans la même pièce plusieurs sujets, plusieurs catastrophes. On n'y distingue ni principal ni accessoires. Ils franchissent l'intervalle des tems, et par les changemens de décorations se transportent en mille lieux successivement, sans croire, avec assez de fondement, qu'une pareille représentation choque plus la vraisemblance qu'une lecture. Les nuances, les intermédiaires, les développemens sont leurs ellipses, et sur le plan qu'occupe le tableau *un*, d'une pièce d'imitation, ils placent, eux, plusieurs tableaux accolés l'un à l'autre, le plus souvent sans transitions. Ils couvrent de groupes toute leur surface du haut en bas. C'est toujours notre paravent de laque Chinoise. Comparaison à laquelle je reviens sans cesse, parce qu'elle est si expressive pour quiconque connoît ces sortes de peintures, qu'elle frappe sensiblement, et m'évite de longues dissertations.

Avec tous les talens d'un Sophocle, d'un Corneille, d'un Racine, jamais on ne leur feroit accueillir des pièces comme Oedipe, Philoctète, le Cid, Bérénice, dont l'une porte sur un secret dévoilé, les autres sur un arc pris et rendu, sur un soufflet, sur un adieu. Bref, si les drames d'imitation sont l'épopée d'imitation en raccourci, les drames composites sont l'épopée composite en raccourci. On a dit que les tragédies grecques étoient l'Iliade en action. On va voir que les tragédies angloises et chinoises sont le Paradis perdu et l'Apocalypse, (quant à sa forme) en action. Seulement la nécessité y rend les personnages moins chimériques.

MACBETH.

TRAGÉDIE ANGLOISE.

Voici en abrégé le sujet de cette pièce, une des meilleures de Shakespear.

Dans une guerre entre Duncam, roi d'Ecosse, contre Sueno, roi de Norvège, Sueno fit une descente à Fife en Ecosse avec une grande armée.

Duncam partagea le commandement de la sienne entre Banquo et Macbeth, deux grands seigneurs d'Ecosse. La fortune ne leur fut pas d'abord favorable; mais à la fin, ayant remporté sur Sueno une victoire complète, ce dernier s'en retourna en Norvège accompagné seulement de dix personnes.

Canut, frère de Sueno, recommença la guerre, et fit pour venger la défaite de Sueno, une nouvelle descente en Ecosse. Banquo et Macbeth, toujours généraux de Duncam, furent encore cette fois victorieux, et forcèrent Canut à la retraite. Peu de tems après cette dernière victoire, Macbeth et Banquo traversant une plaine, rencontrent trois vieilles sorcières. Elles prédisent à Macbeth qu'il deviendra baron ou thane de Cawdor et roi d'Ecosse, qu'il ne sera jamais vaincu, jusqu'à ce que les montagnes de Dunsiname et le bois de Birnam lui résistent : enfin, elles l'assurent que tout homme né d'une femme ne lui peut nuire. Les mêmes sorcières prédisent à Banquo que ses enfans seront rois d'Ecosse. D'abord, ces deux généraux ne prirent pas trop garde à ces prédictions; mais le roi Duncam ayant nommé Macbeth thane de Cawdor, Macbeth frappé de cet accomplissement, commença à réfléchir aux moyens d'usurper le trône.

Le roi Duncam avoit deux fils de son épouse. Il nomma l'aîné qui s'appeloit Malcolm, son successeur et prince de Cumberland. Cela piqua Macbeth. Il avoit une prétention fondée, mais éventuelle, à la couronne. Macbeth étoit le premier cousin de la maison royale. Or dans les anciennes lois d'Ecosse, il y en avoit une, portant qu'en cas de mort du roi, si l'aîné de ses fils n'avoit pas encore l'âge pour régner, il étoit exclu, et alors c'étoit le premier cousin de la maison qui succédoit au feu roi.

Quelque tems après tous ces événemens, le roi Duncam va visiter Macbeth au château d'Inverness. Macbeth et son épouse y assassinent le roi. Ses deux fils craignant le même sort, s'échappent et se retirent avec grand nombre de gentils-hommes Ecossois en Angleterre. Peu de tems

après, Macbeth fait assassiner Banquo qui n'avoit point approuvé cette conjuration. Macbeth devenu roi par le crime, fut comme tous les coupables, sanguinaire et malheureux. Sa cruauté augmentant chaque jour, Macduff, thane de Fife, se rendit en Angleterre, y releva le courage abattu des deux princes, fils de Duncam, et suivi d'une armée presque toute composée d'Anglois, rentra en Ecosse avec eux. A leur arrivée, nombre d'Ecossois se joignirent à Macduff et aux deux princes. Pour paroître encore plus nombreux, ils prirent des rameaux du bois de Birnam, et marchèrent ainsi vers Dunsiname où Macbeth avoit fait bâtir un superbe château. Aussitôt que Macbeth aperçut les rameaux, il crut voir s'approcher le bois de Birnam, et comme une des trois sorcières lui avoit dit: „Tu seras heureux jusqu'à ce que le bois de Birnam s'avance vers Dunsiname," tout son courage l'abandonna. Il sort toutefois du château, et pousse dans le combat sur le thane de Fife Macduff, qui le tue. Macduff étoit venu au monde après la mort de sa mère par le moyen de l'opération césarienne. Malcolm monte sur le trône de son père, et meurt en paix.

Toute cette histoire est tirée de la chronique d'Angleterre, d'Ecosse et d'Irlande, par Raphaël Holingshed et William Harrison, comme aussi de la chronique d'Hector Boëtius.

PERSONNAGES.

Duncam, roi d'Ecosse.

Malcolm, } fils du roi.
Donalbain,

Macbeth, } généraux du roi.
Banquo,

Lenox,
Macduff,
Rosse,
Angus, } Gentils-hommes écossois.
Catheness,
Monteth,

Fleance,

FLEANCE, fils de Banquo.
SIWARD, général de l'armée angloise.
Le jeune SIWARD, son fils.
SCYTHON, officier de la suite de Macbeth.
Le FILS de Macduff.
Un MÉDECIN.
LADY MACBETH, épouse du général Macbeth.
LADY MACDUFF, épouse de Macduff.
Une FEMME DE CHAMBRE de Lady Macbeth.
HÉCATE et trois sorcières.
Lords, gentils-hommes, officiers, bandits, soldats, etc.
Le Spectre de Banquo, et autres apparitions.

ACTE I.

Le théâtre représente une plaine; il fait des éclairs.

Les trois sorcières confèrent entr'elles et déterminent le lieu où elles s'assembleront.

La scène change, et représente le palais de Duncam à Foris.

Le roi Duncam, Malcolm, Donalbain, Lenox et la suite du roi paroissent, et rencontrent un officier blessé.

Le roi demande quel est cet officier? Il se trouve que c'est un des combattans qui s'est échappé d'entre les mains des ennemis. On veut, puisqu'il revient du champ de bataille, qu'il en donne au roi quelques détails. Pendant ce tems, arrive Rosse qui apporte la nouvelle de la victoire remportée par Macbeth sur les Norvégiens. Le roi Duncam, au comble de la joie, dit à Rosse d'annoncer à Macbeth qu'il le crée thane de Cawdor.

La scène change, et représente une bruyère. Il fait un affreux orage mêlé de tonnerres.

Les trois sorcières se racontent leurs prouesses. Surviennent Macbeth et Banquo. Ils sont surpris de la rencontre de ces trois femmes

hideuses et affublées de longues barbes. Macbeth leur demande qui elles sont, et leur ordonne de parler. Elles s'écrient:

„Salut à Macbeth, au thane de Glamis, de Cawdor! Salut à Macbeth, qui sera un jour roi!"

Macbeth est effrayé. Banquo se tourne alors vers les trois sorcières, et leur demande pourquoi elles ne le saluent pas aussi comme Macbeth. Elles s'écrient:

„Salut à Banquo qui est plus petit que Macbeth, plus grand, moins heureux, pourtant plus heureux. Ses enfans deviendront rois, quoiqu'il ne le soit pas!"

Les sorcières disparoissent. Les deux généraux restent confondus et consternés. Leur surprise augmente, quand Rosso vient notifier à Macbeth que le roi le nomme thane de Cawdor.

La scène change, et représente le palais du roi.

Les trompettes se font entendre. On voit le roi Duncam, Malcolm, Donalbain, Lenox et la suite du roi.

On notifie au roi que le thane de Cawdor, prédécesseur de Macbeth, est mort.

Entrent Macbeth, Banquo, Rosse et Angus. Le roi complimente Macbeth sur sa victoire, puis il déclare Malcolm, son fils aîné, prince de Cumberland et son successeur.

Il annonce à Macbeth que ce soir même il se rendra dans son château à Inverness. Macbeth se retire pour aller avertir son épouse, après avoir dit au prince Malcolm de Cumberland:

„Prince, c'est une barrière par dessus laquelle il faut que je saute, ou que je tombe."

La scène change, et représente le château de Macbeth.

Lady Macbeth lit une lettre de son époux. Il lui apprend dans cet écrit la rencontre des trois sorcières et leurs prédictions. Entre un valet qui annonce l'arrivée du roi. Macbeth a pris les devans pour en avertir son épouse, et tout préparer à recevoir Duncam. Le valet sort. Lady Macbeth s'écrie:

„La voix du corbeau même deviendroit rauque, s'il me vouloit chanter l'arrivée sinistre de Duncam! Accourez, esprits inspirateurs de pensées meurtrières! Venez: déféminisez-moi! remplissez-moi depuis la tête jusques aux pieds de la cruauté la plus barbare!"

Macbeth arrive. Lady Macbeth l'embrasse, et lui dit:

„Digne Glamis, digne Cawdor, plus grand encore par la victoire, salut à toi qui seras un jour..... Ta lettre m'a fait voir, dans le présent, l'avenir."

Macbeth lui annonce de nouveau l'arrivée du roi, qui repart le lendemain matin. Lady Macbeth lui répond:

„Ah! jamais le soleil n'éclairera ce matin.... Mais, mon cher thane, ton visage est comme un livre où l'on découvre les funestes projets. Pour tromper le tems, il faut avoir l'air de la minute. Prends soin de faire les honneurs à celui qui arrive. Repose-toi sur moi de cette nuit, qui donnera au reste de nos jours une puissance souveraine et absolue."

La scène change, et représente la cour du château de Macbeth à Inverness.

Trompettes, haut-bois. Le roi Duncam, Malcolm, Donalbain, Banquo, Lenox, Macduff, Rosse, Angus, suite, gardes.

Le roi Duncam trouve la situation du château de Macbeth très-agréable. Lady Macbeth arrive. Le roi lui fait beaucoup de complimens, et lui offre le bras pour la conduire dans le château.

La scène change, et représente un appartement du château de Macbeth. On entend de la salle du banquet, voisine de l'appartement, des trompettes et des haut-bois. L'appartement est éclairé par les flambeaux des domestiques qui le traversent à tous momens avec des plats et des assiettes. Macbeth y paroît seul.

Sa conscience lui reproche l'assassinat prochain du roi, qui l'a comblé de bienfaits. Il hésite, délibère. Lady Macbeth arrive. Elle le raffermit, et en arrache un consentement à la mort de Duncam.

ACTE II.

La scène représente une galerie du château de Macbeth.

Il est minuit. Banquo précédé de son fils Fleance qui porte en avant un flambeau, aborde Macbeth, et lui dit: que le roi a été de fort bonne humeur toute la soirée, qu'il s'est mis au lit fort gaîment, qu'il a fait de grandes libéralités aux domestiques du château, qu'il a donné à Lady Macbeth un riche diamant. Banquo commence à parler des trois sorcières. Macbeth rompt le propos en lui disant qu'ils en parleront une autre fois, et lui souhaite une bonne nuit.

Minuit sonne. Macbeth entre dans le cabinet du roi.

Paroît Lady Macbeth. Elle auroit elle-même assassiné le roi s'il n'eût pas eu tant de ressemblance avec son père. Elle s'étonne que Macbeth reste si long-tems dans le cabinet du roi. Macbeth enfin sort effaré du cabinet. Sa femme tâche de remettre ses esprits. Il ne cesse de regarder ses mains ensanglantées. Ils se retirent, et la scène est remplie par un portier, Macduff et Lenox. Le jour est prêt à paroître. Le portier encore ivre de la fête du soir, gronde d'être obligé d'ouvrir si matin. Macduff et Lenox lui demandent où est son maître qui arrive peu d'instans après. On s'informe de lui si le roi est éveillé. Macbeth répond que non. Macduff dit qu'il va l'éveiller et au bout de quelques momens revient criant: „Au meurtre! Malcolm, Donalbain, debout!"

Entre Lady Macbeth qui demande que veulent dire ces cris. Surviennent Banquo, Rosse, Malcolm, Donalbain, à qui on apprend l'affreuse nouvelle de l'assassinat du roi. „Quel dommage, s'écrie Macbeth, que dans ma première fureur j'aye tué les chambellans du roi; ce sont sans doute ses assassins!" Lady Macbeth feint de tomber en défaillance. On se disperse. Il ne reste que Malcolm et Donalbain. L'un se résout à fuir en Angleterre, l'autre en Irlande, tous deux craignent Macbeth.

La scène change, et représente le parc du château.

On voit Rosse avec un vieillard. Le vieillard dit: que depuis soi-

xante et dix ans il n'a pas vu une pareille nuit. Ce n'a été qu'éclairs, tonnerre, tempête. Les chevaux mêmes du feu roi, ajoute Rosse, sont devenus furieux. Ils se sont entre-dévorés. Macduff arrive qui leur dit, que selon toute apparence, les fils du roi ont ordonné aux chambellans de tuer leur père. Qu'ils les avoient sans doute gagnés par la promesse d'une forte récompense. Qu'ils ont tous deux disparu. Que Macbeth est parti pour Scone, et va se faire couronner roi.

ACTE III.

Macbeth dans l'intervalle a été couronné.
La scène représente un appartement du palais-royal de Scone.
Macbeth est seul. Il appelle un des officiers de la garde, et lui demande si les assassins sont arrivés. On répond qu'oui. Il donne ordre de les introduire, et reste seul. Il prend la résolution d'exterminer toute la famille de Banquo. La prédiction des trois sorcières la lui rend formidable. Les enfans de Banquo doivent régner un jour.

Entre l'officier avec deux assassins. L'officier sort. Macbeth commande aux assassins de tuer Banquo.

Lady Macbeth s'efforce d'éclaircir la sombre humeur de son époux.

La scène change, et représente un bois éloigné du château. Il fait nuit.

Banquo suivi de son fils Fleance traverse le bois. Les assassins tombent sur eux, tuent Banquo qui expire sur-le-champ. Son fils s'échappe.

La scène change, et représente un magnifique salon du palais-royal. Il est fort éclairé et disposé pour un banquet.

Le roi Macbeth, la reine son épouse, Rosse, Lenox, lords, barons, et toute sa suite remplissent la salle. Il y a aussi des trompettes.

Le roi Macbeth invite les assistans à se mettre à table. Tout le monde s'assied. Survient un des assassins. Macbeth se lève, et lui parle à l'écart. L'assassin lui apprend qu'il a coupé la tête de Banquo. Pendant ce colloque, le spectre de Banquo entre, et va s'asseoir dans le

fauteuil de Macbeth. Le spectre est invisible à tous les convives. Le seul Macbeth l'aperçoit, et est saisi de terreur. Le spectre disparoît. Mais aussitôt que Macbeth ou la compagnie commence à parler de Banquo, le spectre reparoît. L'agitation de Macbeth est telle que son épouse pénétrant le sujet de son effroi, congédie les assistans.

Macbeth déclare à sa femme la vision qui l'a frappé. Lady Macbeth cherche à le consoler et à lui inspirer du courage.

La scène change, et représente une bruyère.

Le tonnerre et les éclairs annoncent Hécate et les trois sorcières. Les sorcières racontent à Hécate leurs actes de sorcellerie. Hécate leur reproche d'avoir dévoilé à Macbeth sa destinée, et disparoît. Les sorcières s'en vont. Arrivent Lénox et un autre lord. Ils font des voeux pour que le fils de Duncam revienne venger son père et détrôner Macbeth pour délivrer leur pays de la tyrannie.

La scène change, et représente une obscure caverne. Au milieu est une chaudière sur un brasier. Les éclairs brillent: le tonnerre gronde.

Les trois sorcières jettent une multitude d'ingrédiens dans la chaudière. Survient Hécate avec sa suite. Hécate approuve le procédé magique des sorcières. Toutes se prennent par la main, et dansent autour de la chaudière. Elles font leurs conjurations sur les divers ingrédiens qui bouillent sur le feu.

„Spectres blancs, bleus, noirs, gris, s'écrient-elles, remuez, remuez tout ce que vous pouvez!"

Entre Macbeth. Il leur demande comment elles savent l'avenir? Il prend Dieu et la nature à témoins, qu'il les forcera de lui dévoiler leurs mystères.

„Veux-tu, dit une des sorcières, les apprendre de nous ou de nos maîtres?"

„Voyons vos maîtres, répond Macbeth."

La sorcière crie à ses compagnes:

„Du sang d'un cochon dévorateur de ses propres petits..... prends...

quelques gouttes..... de la graisse suée par un malfaiteur au gibet..... prends..... jette tout sur la flamme... Paroissez.... spectres grands, petits, paroissez dans toutes vos horreurs!"

Les éclairs, le tonnerre accompagnent l'évocation.

Paroît une tête armée. Elle parle avant que Macbeth ait le tems de l'interroger.

„Macbeth! Macbeth! évite Macduff, le thane de Fife... laisse-moi.... rien de plus....."

La tête retombe dans la chaudière.

Le tonnerre et les éclairs continuent.

Paroît un enfant ensanglanté.

„Macbeth! Macbeth! sois hardi, sanguinaire, brave les dangers. Tout homme né d'une femme ne peut te nuire."

L'enfant retombe dans la chaudière.

Tonnerre, éclairs. Sort un enfant couronné, il tient un rameau dans sa main.

„Macbeth! Macbeth! sois comme un lion hardi, courageux. Ne crains point celui qui contre toi murmure. Macbeth ne sera jamais vaincu, jusqu'à ce que les montagnes de Dunsiname et le bois de Birnam lui résistent."

L'enfant redescend dans la chaudière.

Macbeth se croit à jamais le plus heureux des mortels. Il ne conçoit pas en effet comment des montagnes et des arbres peuvent combattre. Il veut encore savoir, si les descendans de Banquo règneront après sa mort.

Toutes les sorcières lui conseillent de ne plus rien demander. Il insiste. La chaudière s'enfonce dans la terre.

On entend des sons de haut-bois. Les trois sorcières s'écrient: „Paroissez, paroissez, paroissez..... qu'il vous voie avec terreur! venez..... Evanouissez-vous comme des ombres!"

On voit paroître une suite de huit rois, Banquo est le dernier, il tient un miroir à la main.

Macbeth reste tout effrayé. Les trois sorcières lui disent qu'il doit être courageux. Pour éclaircir sa sombre humeur, elles dansent autour de lui, chantent et disparoissent.

On entend une musique.

Macbeth toujours effrayé reste seul.

„Où sont-elles, s'écrie-t-il,..... ah que cette heure fatale soit à jamais effacée de ma vie!..... Il appelle Lenox qui l'attend hors de la caverne, et lui demande s'il a vu les trois sorcières. Lenox dit que non. Il lui apprend que Macduff s'est réfugié en Angleterre. La scène change, et représente un appartement du château de Macduff à Fife. On voit lady Macduff, son fils, le baron Rosse.

Rosse cherche à consoler lady Macduff du départ de son époux, et se retire. Entre un inconnu qui avertit lady de penser à la fuite. Il l'assure qu'autrement elle courra de grands dangers. L'inconnu sort.

Une foule d'assassins se précipitent dans l'appartement. Ils tuent le jeune Macduff. La mère crie, au meurtre! et s'échappe.

La scène change, et se transporte en Angleterre. Le théâtre représente un appartement du palais-royal. On y voit Malcolm, fils aîné de Duncam roi d'Ecosse assassiné par Macbeth, Macduff thane de Fife, le baron Rosse.

Macduff anime Malcolm à partir bientôt avec les troupes que lui a données le roi d'Angleterre. Rosse leur dit que Macbeth continue de se livrer aux plus horribles cruautés. Il raconte à Macduff que son épouse et ses enfans ont été tués par des assassins envoyés par ce tyran. Tous trois prennent la résolution de passer en Ecosse, pour se venger de Macbeth.

ACTE V.

La scène retourne en Ecosse. Le théâtre représente une avant-salle dans le château de Macbeth.

On voit un médecin et une femme-de-chambre.

La femme-de-chambre raconte au médecin, que depuis le départ de son mari, lady Macbeth se lève toutes les nuits, s'habille, ouvre son cabinet, y prend des papiers, écrit, cachète, puis se remet au lit: tout cela dans le plus profond sommeil. Quelques minutes après, on voit paroître lady Macbeth une bougie à la main. Elle s'essuie les mains disant toujours:

„Maudite tache de sang, je ne t'effacerai jamais! Va-t-en... va-t-en..... te dis-je! Un... deux.... trois.... Eh bien, il est tems à présent..... Fi donc, mon mari..... tu es soldat, et timide?... Nous n'avons rien à craindre!.... Mais qui l'auroit pensé que ce vieillard eût encore tant de sang!... Le thane de Fife a une femme.... Quoi donc? ces mains ne deviendront-elles jamais nettes?.... Arrête, cher Macbeth...., tu gâtes tout avec la terreur.... Cela sent toujours le sang.... tous les parfums de l'Arabie ne pourroient donner à cette main une autre odeur.... (Elle soupire à plusieurs reprises.) Lave tes mains, mets ta robe-de-chambre.... Fi.. fi, tu as l'air pâle.... Je te le répète, Banquo est enseveli; il ne peut s'élever de son tombeau.... Au lit! au lit! au lit!.... On frappe. Viens! viens! viens! donne-moi la main... ce qui est fait est fait. Viens! viens! au lit! au lit! au lit!"

Elle crie, soupire et sort pour s'aller remettre au lit. La femme-de-chambre la suit. Le médecin se retire surpris et consterné.

La scène change, et représente une campagne au bout de laquelle on voit une forêt. Trompettes, tambours, enseignes.

On voit Menteth, Cathness, Angus, Lenox, soldats.

Ces quatre barons sont jusqu'ici restés fidèles à Macbeth. Mais voyant d'une part les princes fils de Duncam s'approcher avec une nombreuse armée d'Anglois; de l'autre, Macbeth ne point cesser le cours de ses tyrannies, ils prennent la résolution d'abandonner son parti et de s'unir avec le prince Malcolm.

La scène change, et représente le château de Macbeth dans les montagnes de Dunsiname.

On voit dans l'appartement royal, Macbeth, sa suite, un médecin et Scython.

Macbeth ordonne à Scython de s'opposer à l'armée du prince Malcolm, qui s'est uni avec les barons Menteth, Cathness, etc. etc., Il demande au médecin avec quelle rhubarbe on pourroit chasser les Anglois.

La scène change, et représente le bois de Birnam.

Malcolm ordonne à chaque soldat de son armée, de prendre un rameau et de le porter devant soi, pour paroître plus grand, et pour tromper les espions. L'armée exécute l'ordre, et se remet en marche.

La scène change, et représente le château de Macbeth, dans les montagnes de Dunsiname. Cour du château. Trompettes. Macbeth avec Scython est à la tête de son armée. On annonce à Macbeth la mort de son épouse, à quoi il ne dit rien, si ce n'est qu'elle auroit pu mourir dans un autre tems. Un officier lui vient dire que le bois de Birnam lui a semblé se remuer. Macbeth en paroît tout effarouché, donne un soufflet à l'officier, crie aux armes, et sort.

La scène change, et représente une campagne devant Dunsiname.

On voit Malcolm, Siward, Macduff, et toute l'armée avec des rameaux à la main.

Malcolm ordonne de jeter à terre ces rameaux, et commande l'attaque contre Macbeth et son armée.

Le combat s'engage. Champ de bataille. Macbeth pousse contre le jeune Siward; ce dernier tombe mort. Macbeth s'en va.

Siward le père annonce à Malcolm que la forteresse de Dunsiname s'est rendue.

Macbeth et Macduff se rencontrent. Ils en viennent aux mains. Macbeth lui dit qu'il prend une inutile peine, puisqu'il est né d'une femme.

„Tu te trompes, (répond Macduff,) fais-toi le dire par le diable. Macduff a été arraché avant sa naissance du ventre de sa mère."

Macbeth est effrayé de cette découverte. Tous deux se retirent en combattant.

On entend sonner la retraite.

Trompettes, tambours, enseignes.

La scène est occupée par Malcolm. Le vieux Siward, Rosse, Lenox, Menteth, Cathness, les lords et thanes, les soldats.

Macduff apporte la tête de Macbeth. A cet aspect tout le monde s'écrie:

„Salut à Malcolm, au roi d'Ecosse! Salut! salut!"

Trompettes.

Malcolm les remercie, nomme les thanes ou barons, comtes. (Ce sont les premiers qui ayent été faits en Ecosse.) Il les invite à son couronnement à Scone.

Tous s'écrient: „Salut à notre roi! Salut! salut! salut!

On se retire au son des trompettes. La toile se baisse.

Je voudrois tenir Addisson, pour le condamner à chercher dans cette magnifique tragédie composite les règles d'Horace et d'Aristote.

TCHAO-CHI-COU-ELL.
ou
LE PETIT ORPHELIN DE LA MAISON DE TCHAO.

TRAGÉDIE CHINOISE.

Le sujet est historique et n'a pas besoin d'être préalablemens présenté; la pièce elle-même le développe assez clairement.

PERSONNAGES.

Tou ngan cou, premier ministre de guerre.
Tchao Tun, premier ministre d'état, personnage muet.
Tchao So, fils de Tchao Tun, et gendre du roi.
La princesse, fille du roi, et femme de Tchao So.
Tching Yng, médecin.

Han Koué, mandarin d'armes.
Kong Lun, ancien ministre retiré à la campagne.
Tching Poei, jeune seigneur passant pour le fils du médecin, et adopté par Tou ngan cou.
Ouei fong, grand officier du roi.
Soldats.

 Quoique dans cette pièce, il y ait réellement huit personnages, on n'emploie en Chine, pour la représenter, que cinq acteurs, le même comédien jouant plusieurs rôles.

 Le commencement des pièces chinoises est toujours une manière de hors-d'oeuvre et de morceau détaché. On peut considérer cette première partie ou comme un acte, ou comme un prologue, une introduction. Cette première partie porte un nom chinois différent de celui des autres parties; nous l'appellerons *prologue,* et le reste *actes.*

PROLOGUE.
SCÈNE I.

 Le théâtre représente l'intérieur du palais de Tou ngan cou, premier ministre de guerre.

 Tou ngan cou est seul.

 „L'homme, dit-il, ne songe point à nuire au tigre, mais le tigre ne cherche qu'à nuire à l'homme. Si on manque l'instant de se satisfaire, on s'en repent. Je suis Tou ngan cou, premier ministre de guerre dans le royaume de Tsin. Le roi Ling Cong mon maître avoit deux serviteurs, uniques dépositaires de sa confiance: Tchao Tun, ministre civil, et moi, ministre militaire. Nos charges nous ont rendus ennemis *). J'ai toujours voulu perdre mon rival. Je n'en pouvois venir à bout; son fils, Tchao so, étoit gendre du roi."

 Toujours en soliloque, le ministre de guerre raconte ce qu'il a em-

*) On voit qu'en Chine il en est comme chez nous.

ployé pour perdre son confrère, le ministre civil. Les moyens ne sont pas précisément ceux des cours de Vienne ou de Versailles; c'en sont d'autres. Chacun a sa mode.

Il a d'abord aposté un assassin armé d'un poignard; au moment d'exécuter les ordres, l'assassin s'est cassé la tête contre un arbre.

Un jour le ministre civil sortit pour aller animer au travail les laboureurs. Il trouve un homme à demi-mort de faim sous un mûrier. Il le fait boire, manger, et le rappelle ainsi à la vie. Dans ce même tems, un roi d'Occident envoie un grand chien en présent au roi de Tsin. Le roi le donne au ministre de guerre. Celui-ci conçoit le projet d'en faire l'instrument de sa haine. Pour cet effet, il le fait jeûner plusieurs jours, plante dans son jardin une botte de paille habillée en ministre civil, et insinue dans le ventre de cette effigie des entrailles de mouton. Il lâche dessus son chien affamé. Le chien met en pièces le fantôme, et se repaît des entrailles. Quand il l'a bien dressé à ce manège, il se rend à la cour *), et dit publiquement au roi:

„Prince, il y a ici un traître qui machine de mauvais desseins contre Votre Majesté."

Le roi demande quel est le traître.

Tou ngan cou répond: que le chien dont Sa Majesté lui a fait présent, le connoît.

Le roi est surpris et enchanté.

„Jadis, dit le roi, on vit sous les règnes de Yao et de Chun un mouton qui avoit l'instinct de découvrir les criminels; serois-je assez heureux pour voir sous mon règne quelque chose de semblable?"

*) Un François a eu la même idée dans une autre fin. Pour plaire à un chancelier, il acheta un joli petit chien, l'enferma, et ne lui portoit jamais à manger qu'avec un masque ressemblant au chancelier, coiffé d'une grande perruque, et affublé d'une simarre. Aussitôt que le petit chien aperçut pour la première fois l'original, il courut le caresser, et ne le quitta plus. Le chancelier, qui n'étoit pas dans le secret, fut très-surpris et très-flatté. C'étoit, je crois, Mr. de Machaut.

On amène le merveilleux chien. En ce moment Tchao Tun est à côté du roi en habit ordinaire. Sitôt que le chien l'aperçoit, il aboie. Le roi ordonne qu'on le lâche, disant: „Tchao Tun ne seroit-il pas le traître?"

Le chien veut dévorer le ministre civil, et le poursuit autour de la salle. Il l'eût infailliblement mis en pièces, sans un mandarin d'armes là présent qui tue le chien.

Le ministre civil échappé de ce danger, se sauve hors du palais, et monte sur son chariot à quatre chevaux.

Tou ngan cou a fait ôter deux chevaux et casser une roue, afin de le faire périr dans sa fuite. Un brave se trouve sur la route, soutient le chariot de son épaule, frappe les chevaux, facilite ainsi le passage entre les montagnes, et lui sauve la vie. Quel est ce brave? C'est ce même homme expirant de faim, que Tchao Tun avoit trouvé sous un mûrier, et auquel il avoit sauvé la vie.

Toutefois le ministre de guerre demeuré seul possesseur de la confiance du roi, sous prétexte de venger la prétendue trahison du ministre civil, fait massacrer toute la famille et tous les domestiques de Tchao Tun, au nombre de trois-cents personnes. Son fils Tchao so, gendre du roi, est resté seul avec son épouse. Il n'étoit pas à-propos de le faire périr en public: mais Tou ngan cou veut extirper jusqu'à la dernière racine de cette plante ennemie. Il a en conséquence supposé un ordre du roi, et envoyé à Tchao so un cordon, du vin empoisonné et un poignard. Tchao so a le choix de l'un ou de l'autre de ces trois genres de mort. Tou ngan cou impatient attend la réponse et la nouvelle de l'exécution de ses ordres.

Quand Tou ngan cou a fini de raconter tout cela, il se retire et la scène change.

Le théâtre représente l'intérieur du palais de Tchao so.

Tchao so est avec la princesse sa femme. Il annonce suivant l'usage chinois, (usage fondé sur la difficulté de leur écriture philosophi-

que, et par suite sur l'ignorance des spectateurs, n'y ayant parmi eux que ceux qui sont lettrés qui puissent connoître et lire les livres,) il annonce donc qu'il est Tchao so, et qu'il a un tel mandarinat.

„Qui eût pensé, continue-t-il, que Tou ngan cou, poussé par cette jalousie qui divise toujours les mandarins d'armes et les mandarins de lettres, se porteroit à faire périr toute ma maison! Princesse, écoutez les dernières paroles de votre époux. Je sais que vous êtes enceinte. Si vous mettez au monde une fille, je n'ai rien à vous dire; mais si c'est un garçon, je lui donne mon nom avant sa naissance. Je veux qu'il s'appelle l'orphelin de Tchao. Elevez-le avec soin pour qu'il venge ses parens."

LA PRINCESSE.

„Vous m'accablez de douleurs."

Arrive un envoyé du roi qui dit: qu'il apporte un cordon, du poison et un poignard. Ce sont les présens qu'il envoie à son gendre. Tchao so doit choisir. Après sa mort, la princesse son épouse doit demeurer en prison dans son palais. Tchao so n'a qu'un moment pour choisir son genre de mort. L'envoyé le fait mettre à genoux. Il lui lit l'ordre du roi. L'ordre porte que la maison de Tchao so s'étant rendue criminelle de lèse-majesté, on en a fait exécuter tous les membres. Qu'il ne reste plus que lui; mais que sa qualité de gendre du roi empêche qu'on ne le fasse mourir en public. Des trois présens, Tchao so doit en choisir un. L'ordre ne souffre aucun délai. Il faut choisir. La femme doit être enfermée, le nom éteint.

„Obéissez, dit l'envoyé, ôtez-vous promptement la vie."

TCHAO SO.

„Ah princesse! que faire en cette extrémité? (Il chante en déplorant son sort.)

La princesse invoque le ciel, et rappelle le massacre de sa famille demeurée sans sépulture.

TCHAO SO.

„Je n'en aurai pas plus qu'eux; princesse, retenez bien ce que je vous ai recommandé."

La Princesse.

„Je ne l'oublierai jamais."

Tchao so rappelle en chantant à la princesse ce qu'il lui a recommandé, puis se tue avec le poignard.

La princesse est prête d'expirer de douleur, l'envoyé se retire pour aller rendre compte de sa commission.

ACTE I.

Le théâtre représente l'intérieur du palais de Tou ngan cou. Ce perfide et prévoyant ministre de guerre craint que si la femme de Tchao so accouche d'un fils, cet enfant devenu grand ne soit pour lui un redoutable ennemi. C'est le motif qui lui a fait retenir la princesse en prison dans son palais. La nuit approche; son envoyé ne peut tarder d'arriver.

Entre un soldat.

Il annonce que la princesse est accouchée d'un fils qui s'appelle: l'orphelin de la maison de Tchao.

Tou ngan cou est surpris.

„Quoi, s'écrie-t-il, cet avorton s'appelle l'orphelin de la maison de Tchao?.... Laissons passer un mois, je serai toujours à tems de me défaire d'un petit orphelin."

Il ordonne qu'on garde soigneusement les avenues du palais de la princesse. Il menace de la mort celui, et toute la race de celui qui sera assez hardi pour cacher l'enfant. Il veut qu'on affiche cet ordre, afin que tous les mandarins inférieurs ayent à s'y conformer. La moindre désobéissance, même sur l'article de l'affiche, sera punie comme le crime.

La scène change.

Le théâtre représente l'intérieur du palais de la princesse veuve de Tchao so.

On voit la princesse tenant son fils entre ses bras.

Tous les maux de l'humanité sont rassemblés au fond de son coeur. Elle est, dit-elle, fille du roi de Tsin.

Le

Le traître Tou ngan cou a fait périr sa famille et son époux. Ce seul orphelin lui reste. Elle rappelle les dernières paroles du père de l'enfant, testament de son époux. Mais quel moyen de faire sortir l'enfant de la prison? Une pensée lui vient; il ne lui reste au monde, de la famille de son mari, que Tching Yng. Son nom a par bonheur échappé à la liste des proscrits. Elle attend qu'il vienne pour lui confier son secret.

La scène change. Le théâtre représente la rue.

Tching Yng arrive avec un coffre de remèdes.

Il dit qu'il s'appelle Tching Yng. Qu'il est médecin au service du gendre du roi. Il fait l'éloge de la bonté de son défunt maître. Le perfide Tou ngan cou a fait périr toute la maison de Tchao so. Son nom ne s'est heureusement pas trouvé sur la liste. Il porte tous les jours à manger dans la prison à la princesse. Il sait qu'elle a nommé son fils l'orphelin de la maison de Tchao: qu'elle veut l'élever pour venger un jour la mort de son père et le massacre de la famille. Il craint que l'innocente victime ne puisse échapper aux embûches de son bourreau. La princesse l'a fait appeler; c'est sans doute pour lui administrer quelqu'un de ces remèdes que les femmes prennent après leurs couches. Il est à la porte du palais. Il entre.

La scène change. Le théâtre représente l'appartement de la princesse.

Tching Yng demande à la princesse, pour quel motif elle l'a fait appeler, et ce qu'elle souhaite de lui.

La princesse commence par de nouvelles plaintes sur la destruction de sa maison.

„Tching Yng, ajoute-t-elle, je vous ai fait appeler; en voici la raison. Je suis accouchée d'un fils. Son père avant de mourir lui a donné le nom de l'orphelin de la maison de Tchao; cher Tching Yng, vous étiez au nombre de nos serviteurs. Nous vous avons toujours bien traité. N'y auroit-il pas moyen de faire sortir mon fils, afin qu'un jour il venge sa famille?"

Tching Yng apprend à la princesse l'ordre que Tou ngan cou a fait afficher. Il y a peine de mort contre celui, et toute la race de celui qui osera soustraire l'enfant. Quel moyen après cela de le cacher?

La princesse ne se rebute point. Elle presse le médecin de la secourir de la façon la plus touchante. Elle invoque la parenté, l'amitié. S'il sauve son fils, dit-elle à Tching Yng, sa maison aura en lui un héritier. Elle tombe aux genoux du médecin.

„Ayez, lui dit-elle, pitié d'une mère. Les trois-cents personnes massacrées par notre impitoyable ennemi, sont renfermées dans cet enfant."

Tching Yng relève la princesse. Il voudroit, mais il ne peut consentir. Si le ministre de guerre, lui objecte-t-il, vient à lui demander où est son enfant, elle répondra qu'elle l'a remis à Tching Yng. Alors lui, sa famille périront, et l'enfant n'en périra pas moins.

La mère au comble de la douleur verse des larmes, cherche à rassurer le médecin, puis le voyant toujours indécis, elle s'élève tout-à-coup au sublime de la tendresse maternelle.

„Son père, dit-elle, est mort sous le poignard: c'en est fait, je vais le suivre et mourir." (Elle s'étrangle avec sa ceinture.)

Tching Yng stupéfait de cet acte de désespoir héroïque, prend l'enfant, le couche dans son coffre à remèdes, et le couvre d'herbes médicinales. Il hésite encore, se décide, et sort avec l'enfant.

Le théâtre représente le devant du palais de la princesse.

Han Koué se promène accompagné de soldats. Il dit qu'il s'appelle Han Koué. Qu'il est général sous Tou ngan cou. Qu'il est préposé à la garde du palais de la veuve de Tchao so. Si l'enfant est enlevé, il y va de sa tête et de la vie de toute sa famille. Il s'emporte contre la tyrannie de cet infâme ministre de guerre, qui se joue de la vie des sujets du roi, du sang des hommes les plus vertueux. (Il chante.) Les deux maisons de Tun et de Tchao nourrissent une implacable haine. (Il chante.) Il maudit Tou ngan cou, et donne la consigne.

Les soldats répondent:

„Nous sommes au fait."

Tching Yng sort du palais portant son coffre: on l'arrête. Han Koué l'interroge. Le médecin répond qu'il vient de porter des remèdes à la princesse. — Quels remèdes? — Ceux que l'on donne aux femmes en couche.

— Qu'y a-t-il dans le coffre? — Des médicamens. Le médecin se retire précipitamment. On le rappelle. Il revient lentement. Han Koué le soupçonne, le devine.

„Tching Yng, lui dit Han Koué, crois-tu que je ne te connoisse pas? (Il chante.) Tu es de la maison de Tchao. Je suis, moi, soumis à Tou ngan cou. Tu emportes ce jeune Kilin qui n'a pas un mois. Vois-tu ce que je te dis: (il chante) comment pourrois-tu sortir de cet antre du tigre? Ne suis-je pas le second général après Tou ngan cou? Te laisserois-je aller sans te rien demander? O Tching Yng, je sais que tu as de grandes obligations à la maison de Tchao."

Tching Yng.

„Je l'avoue, je les connois, et je veux y répondre."

Han Koué.

„Tu veux y répondre?... Je crains que tu ne puisses te sauver." (Il fait retirer ses gens.)

Han Koué (ouvre le coffre.)

„Oh. Tu disois qu'il n'y avoit que des médicamens. Voici pourtant un petit homme:" (Le médecin éperdu se jette à genoux.) (Han Koué chante sur l'enfant.)

Tching Yng lui rapporte les malheurs du grand-père; la jalousie de son rival; l'aventure du chien, du chariot; la manière miraculeuse dont Tchao Tun fut sauvé dans les montagnes, par le moyen du pauvre reconnoissant; la mort du fils; l'emprisonnement de la princesse; sa confiance. Il implore la générosité d'Han Koué.

Han Koué fait remarquer au médecin quelles richesses et quels honneurs il obtiendroit de Tou ngan cou s'il lui portoit l'enfant; mais

il a trop de droiture pour commettre une telle action. (Il chante.) Si Tou ngan cou venoit à voir cet enfant...... „Enveloppez, dit-il au médecin, ce cher orphelin. Si le ministre de la guerre demande où il est, je répondrai pour vous."

Tching Yng remercie, enveloppe l'enfant, s'en va, puis rempli de défiance, revient et se met à genoux.

Han Koué l'assure qu'il est de bonne-foi, qu'il ne le trompe point, qu'il peut se retirer.

Le médecin s'en va et revient encore. Han Koué s'étonne. (Il chante.) — Reproches sur ces craintes, sur ce que le médecin n'a pas le courage de sauver l'orphelin. Qui l'y oblige? „Un sujet fidèle ne craint point de mourir. Qui craint de mourir, n'est pas sujet fidèle."

Tching Yng répond que s'il s'en va, on fera courir après lui, qu'il sera pris, l'orphelin égorgé.

„C'en est fait, dit-il, qu'on m'arrête. Allez, Seigneur, recevoir votre récompense; tout ce que je souhaite, c'est de mourir avec cet enfant."

HAN KOUÉ.

„Vous pourriez aisément vous sauver avec l'orphelin, mais la confiance vous manque." (Il exprime en chantant ses derniers sentimens, et se tue.)

Le médecin, rassuré d'une part, et plus effrayé de l'autre, se dérobe avec l'enfant, et fuit vers le village de Tai ping.

Ces suicides subits ne surprennent que ceux qui ne sont pas faits aux ellipses du composite, et qui, de plus, ne connoissent pas les moeurs de ces contrées de l'Orient. On y fait en général peu de cas de la vie. Rien de plus commun au Japon, que de voir des hommes s'ouvrir le ventre au moindre sujet. Au surplus, le suicide de la princesse et celui d'Han Koué sont ici le sublime de l'héroïsme maternel et de l'héroïsme généreux. Leurs sentimens et leurs positions les y forcent l'une et l'autre. Le médecin refuse à la princesse de sauver son enfant, parce qu'il craint qu'elle ne soit obligée de le déclarer; la mère se tue pour

ensevelir son secret avec elle, et ôter à son parent tout prétexte de refus.

Han Koué, lui, est commis à la garde du palais. Il y va de sa tête si l'enfant est sauvé. Dans sa position, il n'y a pas de milieu. Il faut ou qu'il le livre, ou qu'il le sauve. Il préfère d'être généreux et de le sauver; dès lors son trépas est assuré. Mourir pour mourir, il aime mieux mourir de sa propre main, que de celle d'un supérieur odieux. Ces suicides valent bien, je crois, ceux de nos amans de théâtre, qui ont sans cesse la mort à la bouche, le poignard en l'air, et qui se tuent si rarement, ou quelquefois si mal à-propos.

ACTE II.

Le théâtre représente l'intérieur du palais de Tou ngan cou. On voit Tou ngan cou seul avec une suite de soldats.

Le perfide ministre de guerre réfléchit: que pour réussir dans une affaire, il ne faut pas trop se presser.

Quand il a su, dit-il, que la princesse étoit accouchée d'un fils appelé l'orphelin de Tchao, il a envoyé Han Koué garder les avenues du palais. Il a fait afficher un ordre portant peine de mort contre celui, et la famille de celui qui enlèveroit ou cacheroit l'enfant. Ce misérable avorton n'a pu s'envoler au ciel. Il n'a aucune nouvelle. Cela l'inquiète. Il envoie au dehors à la découverte. Un soldat vient lui annoncer de très-mauvaises nouvelles. La princesse s'est étranglée avec sa ceinture. Han Koué s'est poignardé.

A la nouvelle de la mort d'Han Koué, Tou ngan cou conclut que l'orphelin est enlevé. Que faire?.... Il prend le parti d'Hérode. Il projette de supposer un ordre du roi: de se faire apporter dans son palais tous les enfans du royaume au-dessous de six mois, et de les égorger.

L'orphelin sera nécessairement du nombre; fût-il d'or ou de diamant, il n'évitera pas le tranchant de son épée.

Il ordonne qu'on affiche sur-le-champ cet ordre.

La scène change. Le théâtre représente l'intérieur d'une maison

de campagne dans le village de Tai ping. C'est celle de Kong lun vieux-ministre retiré.

Le vieux ex-ministre annonce suivant l'usage qu'il est Kong lun. Il a été un des grands officiers du roi Ling kong. Se sentant avancé en âge, et voyant Tou ngan cou attirer à lui toute l'autorité, il s'est démis de ses charges, et s'est retiré à la campagne où il vit en paix. (Il chante pour mieux exprimer la haine qu'il porte à Tou ngan cou.)

La scène change, et le théâtre représente le village de Tai ping. Arrive Tching Yng, son coffre sur le dos.

Ce bon médecin un peu rassuré parle tendrement à son petit maître. En chemin il a appris l'ordre de Tou ngan cou relativement aux enfans nouveaux-nés. Où pourra-t-il cacher son précieux dépôt? Il reconnoît le village de Tai ping où s'est retiré Kong lun, vieillard, ancien ami de Tchao Tun. C'est un homme droit, sincère. Il cachera son trésor. Il place le coffre avec l'enfant sous un berceau de bananiers.

„Cher petit maître, lui dit-il, attends quelques instans. Sitôt que j'aurai vu Kong lun, je reviens à toi."

Le médecin prie un valet de Kong lun de l'annoncer à son maître. Kong lun dit qu'on le prie d'entrer. Il est introduit dans la maison.

Le théâtre représente l'intérieur de la maison de Kong lun.

L'ex-ministre demande au médecin, quelle affaire l'amène. — Tching Yng est venu pour avoir l'honneur de le voir. — L'ex-ministre, comme de coutume, est curieux de savoir des nouvelles de la cour.

Le médecin gémit sur le tems présent. Le perfide Tou ngan cou a usurpé toute l'autorité. Il regrette le tems où Kong lun étoit en place. Tout a bien changé depuis. Il cite des exemples historiques de méchans hommes.

(Kong lun chante, et sur la fin rappelle ce qui est arrivé à Tchao Tun, son ancien collègue et ami.)

„Le ciel vit, s'écrie le bon médecin; la maison de Tchao n'est pas sans héritier!"

L'ex-ministre est étonné de cette exclamation. Instruit du massacre de toute la famille de Tchao, de la mort de la veuve, il demande au médecin, quel peut être cet héritier?

Le médecin lui raconte l'accouchement de la princesse. La naissance d'un fils, dernier rejeton de cette maison infortunée. Le nom que lui a donné sa mère. La confiance que cette mère a prise en lui. Sa fuite. La mort d'Han Koué. Bref, il a pris le parti d'apporter l'enfant à Tai ping, retraite du meilleur et du plus estimable ami de la famille. L'enfant repose-là tout près sous un bananier.

Kong lun ravi, lui dit de l'apporter bien vite. Le médecin l'apporte.

(Le vieux Kong lun chante les maux de l'orphelin.)

Le médecin apprend ensuite à l'ex-ministre l'ordre donné par Tou ngan cou de lui apporter tous les enfans de six mois pour les faire périr, et voici ce qu'il lui propose pour le salut de tant d'innocens, et l'acquit de ce qu'il doit au père et à la mère de l'orphelin.

Le médecin âgé de quarante-cinq ans a un fils du même âge que l'orphelin. Il le fera passer pour le petit Tchao. L'ex-ministre Kong lun le dénoncera auprès de Tou ngan cou, comme receleur de l'orphelin qu'il fait chercher. On le fera mourir lui et son fils. Kong lun élèvera l'héritier de son ami jusqu'à ce que l'enfant soit en âge de venger sa famille.

Kong lun calcule que le médecin n'a que quarante-cinq ans; qu'il en a, lui, soixante-dix; qu'il s'écoulera au moins vingt ans avant que l'orphelin soit en état de venger ses parens; qu'alors le médecin n'en aura que soixante-cinq, tandis qu'il en auroit lui, Kong lun, quatre-vingt-dix, et que par conséquent il ne seroit plus en état de l'aider. — D'après ces réflexions, il conclut: que puisque le médecin veut bien sacrifier son fils, il n'a qu'à le lui apporter, et mettre l'orphelin à sa place. Le médecin ira ensuite accuser Kong lun auprès de Tou ngan cou, de receler l'orphelin. Tou ngan cou ne manquera pas d'envelopper de troupes le village. Il le fera tuer, lui et l'enfant du médecin, et le médecin élèvera l'orphelin jusqu'à ce qu'il soit en âge de venger sa famille.

— Combat de générosité.

Le médecin objecte à l'ex-ministre qu'il étoit tranquille, et que c'est lui qui lui apporte le malheur dans sa maison.

KONG LUN.

„Que dites-vous? un homme de soixante et dix ans comme moi touche à sa fin. Différer un jour ou deux de mourir, ce n'est pas la peine." (Il chante.)

Tching Yng représente à Kong lun les suites prochaines de la fureur de Tou ngan cou. Il lui fera subir un interrogatoire, le fera mettre à la torture. Kong lun révélera tout, le nommera: il périra, lui, son fils et l'orphelin.

Kong lun le rassure. Lui recommande l'orphelin. (Il chante pour s'encourager, et se retire.)

Le médecin dit: qu'il va chercher son fils, l'apporter dans ce village, et le mettre à la place de l'orphelin.- C'est à regret qu'il prend ce douloureux parti. Il regrette la mort prochaine du généreux Kong lun.

Ce sacrifice d'un père n'étonnera point ceux qui voudront y réfléchir. On doit savoir d'abord, que dans tous les pays où la polygamie est reçue, et surtout en Chine où la trop grande population et l'embarras de vivre multiplient extrêmement les expositions d'enfans, la tendresse paternelle est nécessairement moindre que chez nous, et bien plus foible que la reconnoissance et l'amitié. De plus, la position du médecin lui fait une loi impérieuse de ce sacrifice. D'après l'ordre de Tou ngan cou, il faut ou qu'il livre l'orphelin, et qu'il périsse lui, son enfant, sa famille et le petit Tchao, ou qu'il trompe Tou ngan cou par la supplantation de son fils et l'accusation concertée, et sauve ainsi du moins lui, sa famille et tous les petits enfans du royaume.

ACTE III.

Le théâtre représente l'intérieur du palais de Tou ngan cou.

Ce méchant ministre de la guerre, toujours accompagné de sa suite,

réflé-

réfléchit à part lui. Il craint que l'orphelin ne lui échappe. Son ordre porte, que si sous trois jours on ne lui dénonce le petit Tchao, tous les nouveaux-nés du royaume seront mis à mort. Il envoie hors de son palais regarder de tous côtés, si l'on découvre quelque accusateur, avec ordre de lui en donner avis aussitôt.

La scène change. Le théâtre représente l'entrée du palais de Tou ngan cou. La scène est double, car on doit voir aussi l'appartement où est Tou ngan cou.

TCHING YNG (à part.)

„Hier je portai mon propre enfant chez Kong lun, et aujourd'hui je viens l'accuser à Tou ngan cou."

(à un soldat.)

„Qu'on aille avertir, que j'ai des nouvelles de l'orphelin Tchao."

LE SOLDAT.

„Attendez un moment, je vous prie; je cours annoncer votre venue."

„Seigneur (à Tou ngan cou) il y a un homme qui dit que le petit Tchao est trouvé."

TOU NGAN COU.

„Où est cet homme?"

LE SOLDAT.

„A la porte du palais."

TOU NGAN COU.

„Qu'on le fasse entrer."

Tou ngan cou demande à Tching Yng, qui il est?... où il a vu l'orphelin Tchao? Le médecin répond qu'il s'appelle Tching Yng... que l'orphelin est au village de Tai ping..... le vieux Kong lun l'y tient caché. — D'où le sait-il?.... Le hasard a conduit Tching Yng chez Kong lun. Un enfant étoit couché dans la chambre sur un riche tapis. Kong lun a soixante-dix ans, n'a ni fils, ni fille.... d'où lui peut être venu cet enfant? Tching Yng a pensé que ce pouvoit être l'orphelin qu'on cherche tant. Au premier mot qu'il en a dit, Kong lun a changé

de couleur, et s'est tu. Tching Yng en a conclu que c'étoit le petit Tchao.

Tou ngan cou soupçonne le médecin de vouloir lui en faire accroire. Kong lun et Tching Yng n'ont jusque là eu aucune haine réciproque.... Est-ce affection pour lui?... Si Tching Yng dit la vérité, il peut parler sans crainte. S'il ment, c'est un homme mort.

Le médecin avoue n'avoir aucune inimitié contre Kong lun. Le désir de sauver la vie à tant d'innocens l'a décidé. Il n'a que quarante-cinq ans; il a lui-même un fils nouveau-né. C'est son héritier. Il connoît la rigueur des ordres; il opère par sa délation le salut des petits enfans de tout le royaume, du sien propre; tels sont uniquement ses motifs.

Ces raisons persuadent Tou ngan cou..... Il se rappelle que Kong lun est ancien ami des Tchao. Il commande sa garde, et part pour le village de Tai ping.

Le théâtre représente le village de Tai ping.

Kong lun en se promenant, se rappelle à lui-même les arrangemens pris la veille avec Tching Yng. Ce médecin est allé l'accuser. Il ne doute pas de voir bientôt arriver le scélérat. Il aperçoit au loin un nuage de poussière.... c'est le bourreau.... c'est sa mort.

Surviennent Tou ngan cou, Tching Yng et les soldats.

Tou ngan cou fait investir le village, demande la maison de Kong lun. On entraîne ce vieillard hors de son logis.

„Connois-tu ton crime? lui dit Tou ngan cou." — „Moi, je n'ai point de crime que je sache," répond Kong lun.

Grande altercation, où Kong lun répond avec fermeté au perfide ministre, lui reproche ses cruautés, et nie d'avoir l'orphelin. Le tout est mêlé de chant par intervalle.

Tou ngan cou le fait battre par un soldat, puis par le médecin. Il y a ici un jeu de théâtre et des détails inutiles dans un extrait. Bref, en fouillant dans la maison jusque dans les caves, les soldats ont trouvé un enfant. Ils l'apportent.

Tou ngan cou croyant tenir l'orphelin Tchao, triomphe par un rire insultant. La vue de cet enfant excite sa colère. Il lui donne trois coups de poignard. Tching Yng a peine à voiler sa douleur. (Kong lun chante pour exprimer ses regrets.) (Le médecin cache ses larmes.)

Kong lun s'exhale en imprécations contre le scélérat, l'impie ministre de guerre. Il le menace de la colère du ciel, et se tue.

Tou ngan cou rit brutalement de ces menaces et de ce trépas. Il est si transporté de joie qu'il veut récompenser le médecin.

Tching Yng se dit assez récompensé par le salut des petits enfans du royaume et du sien propre.

Tou ngan cou fait de Tching Yng son homme de confiance. Il veut qu'il vienne loger dans son palais, qu'il y élève son fils. Le médecin lui apprendra les lettres; lui, ministre, lui montrera la guerre. Tou ngan cou a bientôt cinquante ans, il est sans héritier. Il veut adopter celui-là, et lui remettre ses charges quand il sera d'âge à les posséder. Tching Yng accepte.

La faveur de Tchao tun avoit mis Tou ngan cou de mauvaise humeur. „Voilà, dit il, sa famille éteinte. Je n'ai plus rien à redouter."

ACTE IV.

Il n'y a que vingt ans d'intervalle entre les actes précédens et celui-ci.

La scène est dans l'appartement de Tou ngan cou. D'un côté du théâtre, cet effroyable ministre rumine tout seul, et dit:

„Il y a environ vingt ans que je fis mourir de ma propre main l'orphelin de Tchao, et que j'adoptai le fils de Tching Yng. Je l'ai fait nommer Tching Poei, je lui ai fait apprendre tous ses exercices. Je lui ai appris les dix-huit manières de se battre, et il sait si bien son métier qu'il ne le cède qu'à moi seul. Il se fait grand; dans peu je songe à me défaire du roi, et à monter sur le trône. Pour lors je donnerai à mon fils la grande charge que je remplis, et tous mes voeux seront

enfin comblés. Il est maintenant à s'exercer dans le camp; lorsqu'il sera de retour, nous en délibérerons."

De l'autre côté de la scène est l'appartement de Tching Yng, qui rumine aussi et tient un rouleau à la main. Il dit:

„Le tems passe bien vite; il y a vingt ans que Tou ngan cou adopta celui qu'il croyoit être mon fils. Il en a pris un soin extrême. Le jeune homme a répondu parfaitement à ses soins, le vieillard l'aime à la folie: mais il y a un point très-important que mon prétendu fils ignore encore: me voici dans ma soixante-cinquième année; si j'allois mourir, qui pourroit lui révéler ce secret? C'est la seule chose qui m'inquiète. J'ai peint toute cette histoire dans ce rouleau de papier; si mon fils (soi-disant) m'en demande l'explication, je la lui donnerai d'un bout à l'autre; je suis sûr que dès qu'il saura ce qu'il est, il vengera la mort de son père et de sa mère. Je m'en vais tout triste dans ma bibliothéque, et j'attendrai qu'il vienne me voir."

Au milieu de ces deux appartemens ci-dessus, l'un à droite, l'autre à gauche de la scène, est un troisième appartement où arrive le jeune Tching Poei. Cet effet de décoration est fort simple à imaginer. Il n'y a qu'à se figurer trois chambres séparées par leurs murs et ouvertes du côté des spectateurs.

Tching Poei passe pour le fils de Tching Yng, et est le fils adoptif de Tou ngan cou. Il arrive donc, et dit:

„Je suis Tching Poei. Mon père de ce côté-ci, c'est Tching Yng: mon père de ce côté-là, c'est Tou ngan cou. Le matin je m'exerce aux armes, et le soir aux lettres. Je viens du camp, et je vais voir mon père de ce côté-ci." (Il chante en jeune homme content de son sort.)

La scène change, et représente deux chambres; l'une est une avant-salle, l'autre est une bibliothéque. On voit dans la bibliothéque Tching Yng seul.

„Ouvrons, dit-il, un peu ce rouleau. Hélas! combien de braves gens sont morts pour la famille de Tchao: il m'en a coûté mon fils! Tout cela se voit dans ces peintures."

Tching Poei arrive avec une suite dans l'avant-salle. Il ordonne qu'on prenne soin de son cheval, et demande où est son père? Un soldat répond qu'il est dans sa bibliothèque. Le fils dit qu'on avertisse son père qu'il est-là. Le soldat entre dans la bibliothèque, dit à Tching Yng que son fils est de retour. Le père répond: Qu'on le fasse entrer. Le soldat introduit Tching Poei. Les scènes suivantes sont trop intéressantes, et les détails si nécessaires, que nous prendrons le parti de les rapporter ici littéralement.

SCÈNE VI.
TCHING POEI, TCHING YNG.

TCHING POEI.

„Mon père, votre fils revient du camp.

TCHING YNG.

Mon fils, allez manger.

TCHING POEI.

Mon père, toutes les fois que je sors, et que je reviens vous voir, vous êtes toujours ravi de mon retour; aujourd'hui je vous trouve triste; les larmes coulent de vos yeux. Je ne sais d'où cela vient. Quelqu'un vous a-t-il offensé? Nommez-le à votre fils.

TCHING YNG.

Je prétends bien vous dire le sujet de mes larmes. Votre père et votre mère ne sont pas les maîtres; allez manger. (En le voyant s'en aller.) Je n'en puis plus! (Il chante et soupire. Son fils l'entend, et revient.)

TCHING POEI (moitié chantant.)

Mon père, quelqu'un vous a-t-il offensé? J'en suis en peine. Si personne ne vous a choqué, d'où vient que vous êtes si triste? Vous ne me parlez pas comme à l'ordinaire.

TCHING YNG.

Mon fils, demeurez ici à étudier. Je m'en vais dans l'appartement de derrière. Je n'y demeurerai pas long-tems. (Il laisse, comme par oubli, le rouleau.)

SCÈNE VII.
Tching Poei seul.

Mon père a oublié ce rouleau de papier. Seroit-ce quelques dépêches? Ouvrons et voyons. Oh! ce sont des peintures. Voici qui est extraordinaire: cet habillé de rouge excite un gros chien contre cet habillé de noir; et celui-là qui tue le chien; et cet autre qui soutient un chariot dont on a ôté une roue; en voici un qui se casse la tête contre un arbre de cannelle: que veut dire cela? Il n'y a aucun nom écrit: je n'y comprends rien. (Il chante.) Voyons le reste. Ce général d'armes a devant lui une corde, du vin empoisonné, un poignard. Il prend le poignard et s'en coupe la gorge. Pourquoi se tuer ainsi soi-même? Mais que veut dire ce médecin avec un coffre à remèdes? et cette dame qui se met à genoux devant lui, et veut lui donner un enfant qu'elle porte: pourquoi s'étrangle-t-elle avec sa ceinture? (Il chante à plusieurs reprises.) Cette maison souffre beaucoup. Que ne puis-je tuer un si méchant homme! Je n'y conçois rien. Attendons mon père; il m'expliquera tout cela.

SCÈNE VIII.
Tching Yng, Tching Poei.

Tching Yng.
Mon fils, il y a long-tems que je vous écoute.

Tching Poei.
Mon père, je vous prie de m'expliquer les peintures de ce rouleau.

Tching Yng.
Vous voulez, mon fils, que je vous les explique? Vous ne savez pas que vous y avez bonne part.

Tching Poei.
Expliquez-moi tout cela le plus clairement qu'il sera possible.

TCHING YNG.

Voulez-vous savoir toute cette histoire? Elle est un peu longue:.. Autrefois cet habillé de rouge et cet habillé de noir furent sujets du même roi, et mandarins en même temps. L'un étoit de lettres, et l'autre d'armes. C'est ce qui les rendit ennemis. Il y avoit déjà du tems qu'ils étoient mal ensemble, quand l'habillé de rouge dit en lui-même: Celui qui commence est le plus fort, celui qui tarde a toujours du dessous. Il fit partir secrètement un assassin nommé *Tson mi,* et lui ordonna de sauter par-dessus les murs du palais de l'habillé de noir, et de l'assassiner; mais l'habillé de noir, grand ministre d'état, avoit coutume de sortir toutes les nuits dans sa cour, et faisoit-là sa prière au maître du ciel et de la terre, pour la prospérité du royaume, sans songer seulement à sa maison particulière. L'assassin qui le vit et qui l'ouit, dit en lui-même: Si je tue un si bon mandarin, j'irai directement contre le ciel; je ne le ferai certainement pas. Si je m'en retourne à celui qui m'a envoyé, je suis mort. Voilà qui est résolu. Il avoit sur lui un poignard caché; mais en voyant un si vertueux mandarin, il se repentit. Il ouvrit les yeux à la lumière, et se brisa la tête contre un arbre de cannelle.

TCHING POEI.

Celui que je vois se tuer contre cet arbre, est donc Tson mi.

TCHING YNG.

Oui, mon fils, c'est lui. L'habillé de noir, au commencement du printems, sortit de la ville pour aller exciter les laboureurs au travail. Il rencontra sous un mûrier, un grand corps couché sur le dos et la bouche ouverte; le bon mandarin lui en demanda la cause; ce géant lui répondit: Je m'appelle Ling Tché; il me faut une mesure de ris à chaque repas: cela peut suffire pour dix hommes. Mon maître ne pouvant me nourrir, m'a chassé de chez lui. Si je veux prendre de ces mûres pour manger, il dit que je le vole. Je me couche donc sur le dos la bouche ouverte; les mûres qui tombent dedans, je les avale; mais pour celles qui tombent à côté, j'aimerois mieux mourir de faim que de les

manger, et faire dire que je suis un voleur. L'habillé de noir dit: Voilà un homme de probité et de résolution. Il lui fit donner du ris et du vin tant qu'il voulut, et le géant, quand il fut bien rassasié, s'en alla sans rien dire. L'habillé de noir ne s'en offensa point. A peine y prit-il garde.

Tching Poei.

Ce trait seul fait voir sa vertu. Cet homme à demi-mort de faim sous ce mûrier s'appelle donc Ling Tché?

Tching Yng.

Mon fils, souvenez-vous de tout ceci. Un jour, certain royaume d'Occident offrit en tribut un Chin ngao, c'est-à-dire un chien de quatre pieds. Le roi de Tsin donna ce chien à l'habillé de rouge. Celui-ci ayant juré la perte de l'habillé de noir, fit faire dans son jardin intérieur un homme de paille, et l'habilla de la même manière que l'habillé de noir s'habilloit. Il fit mettre dans le ventre de ce fantôme, de la chair, et des entrailles de mouton. Il fit jeûner six ou sept jours Chin ngao, après quoi il mena son chien dans le jardin, lui fit entrevoir la chair, et le lâcha. Le chien mangea tout. Au bout de cent jours que dura ce manège, il alla dire au roi qu'il y avoit à sa cour un traître qui attentoit à la vie de Sa Majesté. Où est-il, dit le roi? L'habillé de rouge répondit; Chin ngao peut le découvrir. Il amène le chien dans la salle royale. L'habillé de noir étoit auprès du roi. Chin ngao crut que c'étoit son homme de paille, et courut sur lui. L'habillé de noir s'enfuit. Ngao court après lui; mais ayant heurté un grand mandarin nommé Ti mi ming, il en fut mis à mort.

Tching Poei.

Ce vilain dogue se nomme donc Ngao, et ce brave mandarin qui le tua, se nomme Ti mi ming?

Tching Yng.

Vous dites bien. L'habillé de noir s'étant échappé du palais, voulut monter sur son chariot à quatre chevaux: mais il ne savoit pas que l'habillé

billé de rouge en avoit fait disparoître deux, et de plus démonter une roue; ainsi le chariot étoit inutile. Il passa dans ce moment un homme grand et fort, qui appuyant la roue de son épaule, frappoit d'une main les chevaux, et quoiqu'on lui vit les entrailles, s'étant tout déchiré dans le chemin, il l'emporta bien loin hors des murs. Qui pensez-vous qu'étoit ce brave? Ce Ling Tché même que l'habillé de noir avoit trouvé sous le mûrier.

TCHING POEI.

Je ne l'ai pas oublié. C'est ce Ling Tché à qui l'habillé de noir sauva la vie.

TCHING YNG.

C'est lui-même.

TCHING POEI.

Mon pére, cet habillé de rouge est un grand coquin et un insigne scélérat. Comment s'appelle-t-il?

TCHING YNG.

Mon fils, j'ai oublié son nom.

TCHING POEI.

Et l'habillé de noir?

TCHING YNG.

Pour celui-là, c'est Tchao Tun, ministre d'état. Il vous touche de près, mon fils.

TCHING POEI.

J'ai bien ouï dire qu'il y avoit eu un ministre d'état nommé Tchao Tun. Mais je n'y ai pas fait attention.

TCHING YNG.

Mon fils, je vous dis ceci en secret. Conservez-le bien dans votre mémoire.

TCHING POEI.

Il y a encore dans ce rouleau d'autres tableaux que je vous prie de m'expliquer.

Tching Yng.

L'habillé de rouge trompa le roi, et fit massacrer toute la maison de Tchao Tun, au nombre de plus de trois-cents personnes. Il ne restoit à Tchao Tun qu'un fils nommé Tchao so, gendre du roi. L'habillé de rouge contrefit un ordre du roi, et lui envoya un cordon, du poison et un poignard, afin qu'il eût à choisir un des trois, et à se faire mourir. La princesse sa femme étoit enceinte. Tchao so lui déclara sa derniére volonté, et lui dit: Si après ma mort vous accouchez d'un fils, vous le nommerez l'orphelin de la maison de Tchao. Il vengera notre famille. En disant cela, il prit le poignard et s'en coupa la gorge. L'habillé de rouge fit du palais de la princesse une rude prison. C'est dans cette prison qu'elle mit au monde un fils. Sitôt que l'habillé de rouge le sut, il envoya le général Han Koué garder la prison et empêcher qu'on ne fît évader l'enfant. La princesse avoit un sujet fidèle, qui étoit médecin, et qui s'appeloit Tching Yng.

Tching Poei.

Ne seroit-ce pas vous, mon pére?

Tching Yng.

Combien y a-t-il de gens dans le monde qui portent le même nom? La princesse lui confia son petit orphelin, et s'étrangla de sa ceinture. Ce Tching Yng enveloppa l'enfant, le mit dans son coffre à remèdes, et vint à la porte pour sortir. Il trouva Han Koué qui découvrit l'orphelin. Mais Tching Yng lui parla en secret, et Han Koué prit un couteau dont il se coupa la gorge.

Tching Poei.

Ce général qui donne si généreusement sa vie pour la maison de Tchao, c'est un brave. Je me souviendrai bien qu'il se nomme Han Koué.

Tching Yng.

Oui, oui, c'est Han Koué. Voici bien pis. L'habillé de rouge apprit bientôt ces nouvelles. Il ordonna qu'on eût à lui apporter tous les en-

fans qui seroient nés dans le royaume au-dessous de six mois. Il avoit dessein de les massacrer tous, et par ce moyen de se défaire de l'orphelin de Tchao.

TCHING POEI (en colère.)

Y a-t-il au monde un plus méchant homme que celui-là?

TCHING YNG.

Sans doute; c'est un insigne scélérat. Ce Tching Yng avoit eu un fils depuis environ un mois. Il lui donna les habits de l'orphelin, et le porta au village de Taiping, chez le vieux Kong lun.

TCHING POEI.

Quel est-ce Kong lun?

TCHING YNG.

C'est un des grands amis de Tchao tun. Ce médecin lui dit: Seigneur, prenez ce pauvre petit orphelin, et allez avertir l'habillé de rouge, que j'ai caché celui qu'il cherche. Nous mourrons ensemble moi et mon fils, et vous aurez soin du petit Tchao, jusqu'à ce qu'il soit en âge de venger sa maison. Kong lun lui répondit: Je suis vieux. Mais si vous avez le courage de sacrifier votre fils, apportez-le-moi revêtu des habits de l'orphelin Tchao, et allez m'accuser à l'habillé de rouge. Votre fils et moi nous mourrons ensemble, et vous cacherez bien l'orphelin jusqu'à ce qu'il soit en état de venger sa famille.

TCHING POEI.

Comment ce Tching Yng eut-il le courage de livrer son propre enfant?

TCHING YNG.

Vous êtes en danger de perdre la vie, quelle difficulté de livrer celle d'un enfant? Ce Tching Yng prit donc son fils, et le porta chez Kong lun. Il alla ensuite trouver l'habillé de rouge, et accuser Kong lun. Après qu'on eût fait endurer mille tourmens à ce bon vieillard, on découvrit enfin l'enfant qu'on cherchoit, et le barbare habillé de rouge le mit en morceaux de sa propre main. Kong lun se cassa le

cou sur les degrés du palais. Il y a maintenant vingt années que tout cela est arrivé, et l'orphelin de Tchao doit avoir présentement vingt ans. Il ne songe pas à venger son père et sa mère. A quoi songe-t-il donc? Il est bien-fait de sa personne; il est haut de plus de cinq pieds; il sait les lettres, il est très-habile dans le métier des armes. Son grand-père avec son chariot, qu'est-il devenu? Toute sa maison a été impitoyablement massacrée, sa mère s'est étranglée, son père s'est coupé la gorge, et jusqu'ici il ne s'est pas encore vengé: c'est bien à tort qu'il passe dans le monde pour un homme de coeur.

TCHING POEI.

Mon père, il y a un tems infini que vous me parlez: il me semble que je rêve, et je ne comprends rien à ce que vous me dites.

TCHING YNG.

Puisque vous n'êtes pas encore au fait, il faut vous parler clairement. Le cruel habillé de rouge, c'est Tou ngan cou: Tchao Tun, c'est votre grand-père: Tchao so, c'est votre père: la princesse, c'est votre mère: je suis le vieux médecin Tching Yng, et vous êtes l'orphelin de la maison de Tchao.

TCHING POEI.

Quoi, je suis l'orphelin de la maison de Tchao! Ah! vous me faites mourir de douleur et de colère. (Il tombe évanoui.)

TCHING YNG.

Mon jeune maître, revenez à vous!

TCHING POEI.

Hélas! vous me faites mourir. (Il chante.) Si vous ne m'aviez pas dit cela, d'où aurois-je pu l'apprendre? Mon père, seyez-vous dans ce fauteuil, et souffrez que je vous salue. (Il le salue.)

TCHING YNG.

J'ai relevé aujourd'hui la maison de Tchao; mais hélas! j'ai perdu la mienne: j'ai arraché la seule racine qui lui restoit. (Il pleure.)

TCHING POEI (chante.)

Oui, je le jure, je me vengerai du traître Tou ngan cou.

TCHING YNG.

Ne faites pas un si grand vacarme, de crainte que Tou ngan cou ne vous entende.

TCHING POEI.

J'y mourrai, ou il périra, le traître. (Il chante.) Mon père, ne vous inquiétez point. Dès demain, après que j'aurai vu le roi et tous les grands, j'irai moi-même tuer ce voleur. (Il chante en disant la manière dont il veut l'attaquer et le tuer.)

TCHING YNG.

Demain mon jeune maître doit se saisir du traître Tou ngan cou; il faut que je le suive pour l'aider s'il en a besoin.

ACTE V.

La scène représente l'intérieur du palais-royal.

Ouei fong, un des grands mandarins du royaume de Tsin, dit: que sous le règne actuel Tou ngan cou s'est emparé de tout le pouvoir: qu'il a fait périr la famille de Tchao Tun, mais que l'orphelin a été sauvé il y a vingt ans de la manière que l'on a vu: que le petit prince dont Tching Yng est le libérateur, porte le nom de Tching Poei. Le roi instruit de la vérité, a chargé l'orphelin d'arrêter Tou ngan cou, afin de venger la famille de l'orphelin. L'ordre est ainsi conçu. „La puissance de Tou ngan cou est devenue trop grande. Sa Majesté craignant qu'elle n'aille encore plus loin, ordonne à l'orphelin de Tchao, de s'en saisir secrètement, et lui promet une récompense."

Ouei fong n'osant retarder l'exécution de l'ordre du roi, va promptement le signifier à l'orphelin.

Le théâtre représente une place publique.

Tching Poei, auquel on a signifié l'ordre, attend son ennemi, qui doit passer par cette place en revenant du palais-royal chez lui.

Tou ngan cou arrive en commandant orgueilleusement la marche pompeuse de son escorte.

Tching Poei l'apostrophe, le traite de scélérat, se fait reconnoître pour l'orphelin de la maison de Tchao et pour porteur d'ordre du roi.

Tching Yng arrive plein d'inquiétude et disposé à soutenir son jeune maître. On arrête, on garrotte Tou ngan cou, et on court avertir le roi.

Ouei fong se montre, et ordonne le supplice de Tou ngan cou.

Celui-ci demande pour toute grâce d'être promptement expédié. Son supplice, au contraire, lui est déclaré devoir être long et cruel. (Le tout est entremêlé de chant.)

Ouei fong fait mettre le coupable à genoux, et lui lit sa sentence. L'orphelin reçoit le nom de Tchao von. Son père, son grand-père sont mis au nombre des grands du royaume. Han Koué est fait généralissime [*]. Tching Yng est gratifié d'une belle terre. On décerne à Kong lun un magnifique tombeau. Tout retentit des hommages de la reconnoissance et des éloges de la justice du roi.

On peut juger par le plaisir que nous procure la simple lecture d'une pareille pièce, de quel intérêt en doit être la représentation dans un pays où la piété filiale est la base de la constitution politique, et tient même lieu de religion.

Qui croiroit que ce délicieux drame composite est le tableau original d'après lequel Voltaire a fait son Gengis-Kan, ou son orphelin de la Chine! Cet homme d'esprit étoit fort loin d'imaginer qu'il existât dans le monde un Beau composite. Il est même évident, d'après l'étrange façon dont Voltaire a écrit sur Homère, et parloit de ses maîtres Corneille et Racine, que Voltaire ne connoissoit ou ne vouloit reconnoître d'autre Beau que le sien. Lorsqu'il eut déterré dans le père du Halde la pièce chinoise, il sentit bien qu'il ne pouvoit accommoder à nos trois

[*] On sait qu'en Chine les titres et la noblesse s'accordent en remontant, c'est-à-dire aux ancêtres, même aux individus après la mort.

unités cette multiplicité de sujets, de tems, de lieux, de catastrophes. Il y fit toutefois ses efforts. S'il eût connu les deux genres de Beau, il se seroit épargné des peines inutiles. Il auroit su que le fond comme les règles du composite étant absolument l'inverse du fond et des règles de l'imitation exacte, le versement du composite dans l'imitation étoit de toute impossibilité. Dans l'impuissance de fait où il se trouva, que fit-il? Il laissa son original, en prit le nom, et brochant rapidement, grâce à son étonnante facilité, une série de maximes politiques, de fadeurs amoureuses, divisées en actes, en scènes, débitées par des hommes en casques, en cuirasses grecques, et par des dames en grands paniers, il a donné ce que nous avons vu, son prétendu Orphelin de la Chine. Cette tragédie ressemble à la Tartarie et à la Chine, comme son Alzire au Pérou, son Mahomet à l'Arabie. Quand on lit Athalie de Racine, on reconnoît qu'avant de l'entreprendre, Racine s'étoit pendant dix ans pénétré de la bible et du costume judaïque. Voltaire n'y mettoit pas tant de façons. Épique à dix-huit ans, tragique jusqu'à quatre-vingt-quatre, tous les six mois accouchant de quelque chef-d'oeuvre, il a estampé le clinquant au lieu de cizeler lentement l'or. Cela est incomparablement plutôt fait, et brille étonnamment les premiers jours. Le fâcheux est, que l'éclat n'en est pas de longue durée. Dans le prodigieux nombre de volumes dont Voltaire a surchargé les bibliothèques et gangrené son siècle, un seul petit poëme riche d'imagination et semé d'agréables détails peut subir l'examen rigoureux du connoisseur, et ce poëme burlesque, ordurier, travestit l'héroïne de notre histoire en personnage de l'Aretin ou d'Apulée. Poëte lauréat d'une capitale superficielle et corrompue, plus favorisé de la nature en esprit qu'en coeur et en raison, Voltaire se laissa ensoufrer de l'adulation publique, et mit ses talens très-réels, comme sa fortune, en rentes viagères. Au reste, je lui dois cette justice, qu'il ouvrit à cet égard les yeux quelques jours avant sa mort. Tout le peuple de Paris s'étoit assemblé à la porte de la comédie où il fut couronné, comme chacun sait. Le spectacle de cette

multitude enthousiaste et ameûtée par des intrigues, dont à peine la moitié savoit lire, dont peut-être pas un centième ne l'avoit lu, lui apprit ce qu'aucune parole n'auroit pu lui faire entendre. Il sentit en ce moment le néant futur de sa réputation. Je me trouvai quelques jours après seul avec lui. On venoit de l'étourdir encore de félicitations et de flagorneries sur ce triomphe. Je ne disois mot. Il me prit la main, et me dit: *Hélas! j'ai lâché ma proie pour l'ombre.* Je fis semblant de ne l'avoir pas compris. Grand exemple de l'orgueil philosophique et littéraire!

Les estimables missionnaires auxquels nous sommes redevables de nos meilleures connoissances sur la Chine, et notamment de la pièce composite dont nous venons de présenter l'extrait, remarquent: qu'on y chercheroit vainement les règles d'Aristote et ses unités. Ils nous en font même des excuses pour les Chinois.

Ce peuple, disent-ils, a toujours vécu comme dans un monde séparé du reste de l'univers. Il n'a point connu Aristote.

Nous prendrons la liberté de leur répondre: que les Grecs ne connurent point non plus d'abord ces règles d'Aristote, puisqu'elles ont été faites d'après leurs poëtes, et postérieurement à presque toute leur littérature. Nous leur objecterons de plus: que si ces règles et l'imitation étoient si exclusivement naturelles, les Chinois auroient pu tout aussi bien que les Grecs, en enfiler la route. S'ils en ont pris une toute opposée, s'ils la suivent depuis quatre mille ans, c'est que cette route leur est tout aussi naturelle que celle des Grecs le fut pour eux.

Les Anglois connoissent les règles d'Aristote, et n'en veulent point. Malgré leurs communications avec les peuples de la zone tempérée, ils se tiennent toujours attachés au composite. Ils bâillent au Caton d'Addisson, fait sur le modèle des Grecs et des Latins; ils s'enthousiasment à la Tempête et aux autres pièces de Shakespear.

C'est une chose étrange, que des hommes d'un mérite aussi éminent que ces missionnaires, qui passoient leur vie à la Chine, où poésie, peinture, sculpture, architecture, musique sont composites; où bannière,

pa-

pagode, habits même, présentent sans cesse des images composites, témoins ce dragon à cinq griffes pour l'empereur, et à quatre ou trois griffes pour d'autres, et les phénix que le souverrain, les grands, les mandarins portent sur la poitrine et sur le dos en broderie: il est étrange, dis-je, que ces missionnaires n'ayent pas reconnu à la longue en voyant, ce que nous avons tout de suite reconnu en lisant. La pénétration et la science de ces religieux à jamais respectables, valoient cependant bien les nôtres. Qui prouve mieux que cette singularité, combien l'esprit de l'homme, sans qu'il sache pourquoi, est fermé à telle chose, ouvert à telle autre, et combien celui-là est un sot qui s'enorgueillit de sa pensée?

On est maître de pousser l'examen en littérature jusqu'où l'on voudra. Quant à nous, comme les espèces littéraires se rapportent toutes aux deux genres, l'épopée et le drame, nous croyons en avoir assez fait. Si l'on veut même remonter à la source des langues, on trouvera que grammaires, syntaxes, caractères des mots composés, stile, éloquence, que tout enfin en littérature quelconque, présente sur les zones extrêmes l'empreinte du composite, comme sur la zone tempérée l'empreinte de l'imitation. La même analogie se montre chez les Sauvages. Entrez dans un conseil de Hurons ou d'Iroquois, vous y reconnoissez sur-le-champ la nature grave, fiévreuse, et le goût composite des zones extrêmes. Les conseillers accroupis fument d'abord en grand silence. L'orateur se prépare intérieurement. Quand il est prêt, il se lève, et parle absolument en stile oriental. C'est la même exagération, le même entassement de figures, la même accumulation de métaphores; ce sont les mêmes ellipses; c'est la même emphase, le même sublime. Entre tous les voyageurs qui nous ont rapporté de ces harangues, je ne citerai que les Lettres d'un cultivateur américain, par Mr de Crévecoeur.

Quoique nos dissertations sur les mythologies et sur les littératures puissent bien suffire à la démonstration de notre système, nous allons néanmoins jeter un coup-d'oeil rapide sur les autres beaux-arts.

Le peu que nous dirons, aidera les amateurs dans le nouveau voyage circonsphérique dont nos idées pourroient leur faire naître l'envie.

CONFRONTATION ET PARALLÈLE
DE LA PEINTURE D'IMITATION EXACTE ET DE LA PEINTURE COMPOSITE.

Ut pictura poesis, (ou) *ut poesis pictura:* on peut prendre la proposition comme on le voudra. La peinture est en effet une poésie, tout aussi bien que la poésie est une peinture. Sur nos trois zones de climats, on peint comme on poétise. Sur la mitoyenne, on imite; sur les deux extrêmes, on assemble. Il n'y a pas à cette règle la plus légère exception; et de même que pour la poésie j'en ai appelé à tous les livres, j'en appelle pour la peinture à tous les tableaux de l'univers.

Consultez un peintre de Grèce ou d'Italie, il vous dira que la peinture est une imitation exacte de la nature: que ce que le poëte fait avec la plume, il le fait avec son pinceau. Effectivement, ce peintre copie très-fidèlement la nature. L'antiquité surtout a excellé dans cette pureté d'imitation. Rien de plus simple et de plus imitatif que les anciennes peintures des Grecs et des Romains.

Un bon artiste de la zone tempérée veut-il faire un tableau d'histoire? Tout ce qui ne concourt pas directement au sujet, est écarté. Site, personnages, âges, passions, noblesse, bassesse, caractères simples et mixtes de physionomie, domination de principal, subordination d'accessoires, liaison de toutes les parties, rapport à un centre commun, variété dans la régularité, symmétrie, unités, tout cela est aussi scrupuleusement observé par le peintre que par le poëte. Ce sont toujours les règles d'Aristote. Les figures sont aussi presque toujours de la plus exacte imitation, et s'il s'en trouve de composites, elles sont, comme dans la mythologie et la poésie, rares, motivées, négligées, subordonnées à celles d'imitation.

Un peintre de la même zone veut-il exécuter un paysage? Il fait d'abord au haut de sa toile un ciel, des nuages, puis le vide vaporeux de l'air. En bas il asseoit son site terrestre, distribué en différens plans avec dégradation de teintes, avec perspectives, diminution, empâtement des objets lointains : clairs, ombres, brouillard, transparence, harmonie de couleurs, liaisons, transitions, distributions, tout est également calqué sur la nature telle qu'elle se présente à l'artiste, et accommodé aux moyens physiques, instrumens de son art. Si quelquefois les peintres s'élèvent à ce qu'ils appellent fort improprement dans leurs écoles : l'idéal, c'est uniquement pour corriger les défectuosités accidentelles de la nature, pour en réunir tous les caractères de beauté dans une seule composition, dans un seul sujet, mais sans rien changer à l'ensemble des modèles pris dans la nature. C'est ainsi que l'Apollon de Belvédère, qualifié par les artistes : un Beau idéal, n'est réellement qu'un homme plus grand, d'une physiognomie plus noble, et mieux fait de corps que les hommes ordinaires. C'est ainsi que les paysages de Claude Lorrain, aussi qualifiés : un Beau idéal, ne sont que des paysages plus complétement agréables que la plupart des sites naturels.

Consultez d'autres côtés des peintres de l'une et de l'autre des zones extrêmes; ils vous diront, s'ils réfléchissent : que la peinture est un assemblage arbitraire des formes et des sujets épars dans la nature, et que ce que leurs poëtes font avec leur plume, ils le font avec leur pinceau.

Ce n'est point la poétique d'Aristote, c'est la nôtre qu'ils suivent directement. Leurs sujets sont presque toujours invraisemblables, imaginaires; leurs personnages chimériques, leurs scènes multiples. Toute régularité, toute symmétrie, toute domination de principal, toute subordination d'accessoires, tout concours à un centre commun, toute unité, sont fort scrupuleusement écartées par ces peintres comme par leurs poëtes. Les figures d'imitation exacte, s'il s'en trouve dans leurs tableaux, ne sont ni corrigées, ni soignées, ni ennoblies. Ils s'épuisent pour les êtres

fantastiques, pour les chimères qui dominent sur les figures d'imitation, et dans la composition desquels ils excellent, comme un Phidias, un Apelle, un Raphaël excellent dans la composition des personnages d'imitation pittoresques. Tout ce que les peintres d'imitation exacte se gardent bien d'omettre, est ellipse pour les peintres composites. Vous ne voyez dans leurs peintures, ni ciel, ni air, ni vapeurs, ni clairs, ni ombres, ni presque de perspective. Leur ouvrage achevé présente une surface d'un fond de couleur uniforme, ou sans fond, et couverte depuis le haut jusqu'en bas, de scènes, de groupes ou de figures sans liaisons.

On pourroit scier cette surface au quart, ou à la moitié, sans rien gâter ni rien changer à l'intelligence du tout. Ces clairs-obscurs, cette harmonie, cette vérité, tous ces détails qui nous charment dans l'imitation, leur paroissent fades. Il y a toutefois tant de richesse d'imagination dans ces tableaux, tant de grâce, tant d'adresse dans la composition des chimères, tant de fini dans l'exécution, qu'on est ravi d'admiration. Nous ne saurions les imiter. Nous avons dit et répété, que le Paradis perdu et l'Apocalypse, quant à la forme littéraire, étoient des paravents de laque Chinoise en poésie; nous dirons à présent à aussi juste titre, que les paravents de laque Chinoise sont des Paradis perdus et des Apocalypses en peinture. En un mot, toutes les peintures composites, détachées de ces particularités de costumes qui sont comme la physionomie de chaque peuple, présentent l'inverse pittoresque des règles d'Aristote, et le sens direct de nos règles.

Tous les peuples qui ont des poëtes, n'ont pas des peintres. Les frais de la peinture ne sont pas aussi bon marché que ceux de la poésie. La peinture, la sculpture, l'architecture supposent des classes oisives, une opulence, un degré de civilisation dont ne jouissent pas toutes sortes de nations; mais tous les peuples d'Asie, jusqu'aux limites que nous avons marquées pour naissance de la zone tempérée, qui s'adonnent à la peinture; tous les peuples du Nord et du Midi dans les latitudes assignées à notre Occident aux zones extrêmes des arts, qui s'a-

donnent à la peinture, peignent comme nous venons de l'exprimer. En un mot, si partant de la Grèce et de l'Italie, on remonte vers le Nord, ou descend vers le Midi, plus on s'éloigne du point de départ, plus on voit le goût d'imitation s'affoiblir, et le goût composite se fortifier; plus on voit s'incliner en sens contraire le balancier de l'un et l'autre Beau. Les arabesques, dont le nom indique assez l'origine, sont en peinture du composite, de l'assemblage arbitraire tout pur. Ces tableaux sur verre qu'on voit encore dans nos vieilles églises gothiques, la plupart exécutés, comme ces églises, par des artistes Normands ou Goths d'origines, c'est-à-dire, Norvégiens ou Septentrionaux, sont composites. Les sujets y sont accollés, échafaudés l'un au-dessus de l'autre, sans clair-obscur, sans perspective aërienne, sans harmonie, sans rien enfin de ce qui distingue et caractérise le genre d'imitation exacte. On voit bien toutefois dans ces derniers ouvrages, que ces artistes transplantés et déjà imbus d'un goût adoptif, ont lutté contre leur goût naturel, mais il les emporte évidemment.

 Les peuples composites qui sont très-commerçans et en rapports habituels avec d'autres peuples d'un goût contraire au leur, sont quelquefois obligés de se conformer au goût de leurs pratiques, mais alors ils se contentent de copier servilement les modèles qu'on leur adresse. Les Indiens nous envoyoient jadis des toiles peintes à leur manière: c'étoient des chimères, des monstres, des fleurs idéales, en un mot des peintures absolument composites et superbes à mes yeux. On a préféré en France, en Italie, des bordures, des guirlandes avec des fonds de toile blancs, ou bien des fleurs plus clair-semées sur le fond, des rayures, des losanges, etc. On leur a envoyé des modèles de commande; ils les exécutent en gémissant sur le mauvais goût de l'Occident. Les Chinois ont fait de même pour des étoffes de soie et d'autres ouvrages. Les Anglois, en fréquentations et en relations perpétuelles avec des nations livrées au goût d'imitation, copient de même les camées, les peintures, les formes grecques et italiennes, sur leurs poteries, sur des étof-

fes, mais c'est partie en vue du débit, partie par adoption. Ils ont beau remplir leurs muséums de tableaux des écoles d'Italie, de France, de Flandre ; l'Ecosse, leur terre classique pour la littérature, comme la Saxe l'est pour l'Allemagne, n'a pas encore produit d'école de peinture imitative, et Londres avec son académie dans le genre de celle de Rome, a bien des graveurs, mais pas un peintre ni un sculpteur à citer dans le genre d'imitation exacte. On eût beaucoup mieux fait d'y établir une académie dans le genre d'assemblage arbitraire ; il en sortiroit de fort beaux ouvrages.

On est le maître de choisir entre ces deux genres de Beau, mais il ne faut pas exclure celui qui ne vous est pas analogue, mais il ne faut pas accuser de barbarie des chef-d'oeuvres où tout respire le génie, exécutés par les peuples souvent les plus civilisés et les plus anciennement civilisés de l'univers, enfin aussi précieux par le fini de la main d'oeuvre, que par le fini de la magnificence. Il y a tel paravent de laque, tels arabesques, dont je fais autant de cas que de nos plus beaux tableaux. Ce sont des conceptions, des beautés qu'il faut envisager chacune sous son rapport, mais absolument mettre au pair, comme Milton et Homère, Shakespear et Sophocle. L'important, qu'on a jusques ici complètement ignoré, c'est d'en connoître la distinction, la différence, et de ne pas demeurer comme hébété à l'aspect d'un Beau qui n'est pas le sien ; enfin de voir, de jouir, d'acheter en connoisseur, et de ne pas payer, ainsi que je l'ai toujours vu, à prix exorbitant, des raretés étrangères comme des ouvrages de Chine, du Japon, sans en connoître ni pouvoir en expliquer le mérite ou la manière.

CONFRONTATION ET PARALLÈLE
DE LA SCULPTURE D'IMITATION EXACTE ET DE LA SCULPTURE COMPOSITE.

Ce qui précède, ne nous laisse que très-peu de chose à dire sur la sculpture; le tout, en effet, peut s'y appliquer. La sculpture ne diffère de la poésie et de la peinture, que par le moyen dont se sert l'artiste. Au fond, c'est toujours la même intention, c'est le même but. Le sculpteur est un poëte marbrier, comme le poëte est, si l'on veut, un sculpteur en paroles. L'un poétise avec sa plume, l'autre avec son ciseau. Les hommes sculptant comme ils poétisent et peignent, la sculpture est nécessairement et universellement d'imitation exacte sur la zone tempérée, composite sur les deux zones extrêmes.

Les Grecs et les Romains, les plus grands imitateurs du monde, poussèrent si loin la sculpture d'imitation, qu'elle n'a pas fait un pas depuis eux. On copie même aujourd'hui leurs statues, bien plus qu'on ne copie le nu devenu moins parfait, moins prononcé, moins familier depuis l'abolition de ces gymnases, de ces exercices athlétiques, dont l'habitude donnoit tant de développemens aux formes, et qui les exposoient sans cesse à tous les yeux. C'est aux Grecs à qui nous sommes redevables de ces modèles complets de carnations, devenus classiques dans les académies, et de ces airs de têtes, depuis l'enfance jusqu'à la décrépitude, depuis l'Hermaphrodite jusqu'à l'Hercule, depuis une Naïade jusqu'à Diane, Minerve, etc., depuis un Pâris, jusqu'au Jupiter Capitolin. On sait que dans le peuple sans vie, et pourtant animé de la sculpture grecque et romaine, la multitude est d'imitation exacte; que c'est sur ces sortes de personnages que les artistes ont épuisé toutes les ressources de leur génie, de leur adresse; et que les êtres composites, en beaucoup moins grand nombre, y sont en général moins finis, moins ennoblis, moins recherchés.

Les peuples des zones extrêmes, de leur côté, conçoivent et pratiquent la sculpture dans un sens tout opposé. Leurs figures, toutes composées du rassemblement arbitraire de formes éparses, présentent une foule de monstres, de chimères quelquefois très-bizarres, surtout quand l'allégorie religieuse vient à s'en mêler, mais d'autrefois très-ingénieuses et fabriquées avec un art et une adresse infinies. C'est une manière de création. Il y a telle chimère de la Chine et du Japon, dont l'aspect n'est pas moins attachant que celui de nos plus belles statues. Les figures d'imitation exacte sont aussi rares dans leur sculpture que dans leur peinture et leur poésie. Ces personnages humains qui absorbent l'étude et les spéculations des artistes imitateurs, sont précisément ceux qu'ils négligent et dont ils font le moins de cas. Jamais ils ne se donnent la peine d'en corriger les défectuosités, de les ennoblir, de les classer. Ils les font tels qu'ils se présentent. Les seules chimères occupent leur attention. On peut juger de leur indifférence pour la sculpture approfondie quant à l'imitation, par les pagodes à têtes branlantes et les magots qui nous arrivent de la Chine et du Japon. Leurs figures composites au contraire, soit en peinture soit en sculpture, sont on ne sauroit plus étudiées.

— Mais, diront sûrement beaucoup de personnes superficielles et amateurs exclusifs de l'imitation exacte, — mais qu'y a-t-il donc de si difficile et de si méritoire dans ce composite? S'il ne s'agit, pour plaire et pour faire du Beau, que d'assembler arbitrairement des formes éparses, et de créer des monstres, rien de plus facile. Tout le monde peut être artiste dans un pareil genre.

— D'abord, quant à la poésie et à la peinture, je prierai ces personnes qui trouveroient le composite si facile, de nous faire des Paradis perdus, des pièces de Shakespear, des Orphelins de la Chine, des paravents de laque chinoise, en leur fournissant les matières ou d'équivalentes etc.; elles nous obligeront beaucoup, et nous leur promettons débit

débit et applaudissemens. Quant à la sculpture et à tout le reste, il vaut mieux répondre par un exemple.

Il a existé à Palerme en Sicile, un prince Palagonia, dont l'extravagance est connue de tous les voyageurs. Cet homme est machinalement maniaque du composite. Or voici comme il assemble. Il a son palais dans la ville, et sa maison de campagne dans le canton qu'on nomme Bagaria. Ces deux demeures sont dans le même genre. En arrivant à sa campagne, on voit d'abord au sommet d'une butte factice, Sainte Rosalie, patronne, comme chacun sait, de cette partie de la Sicile: plus bas est, d'un côté de la sainte, Jésus-Christ, et de l'autre, la Vierge, tous deux à genoux, les mains jointes et invoquant Sainte Rosalie. Cela n'est encore rien. Sur la voûte de sa chapelle, ce prince Palagonia a fait appliquer un très-beau crucifix avec notre Seigneur attaché comme d'ordinaire, mais se présentant dans cette position renversé au-dessus de la tête de celui qui regarde: à un des pieds de Jésus-Christ est liée une corde où pend verticalement un Saint François d'Assise pendu par le col, et la tête penchée de côté, comme les malfaiteurs à la potence. Aux deux côtés de l'autel sont Saint-Pierre et Saint-Paul, moitié chair, moitié squelettes. Les abords du château, les cours, les toits sont couverts des plus hideux objets, ou d'antiques défigurées: il y a plus de quatre-vingt entr'autres de ces antiques ainsi arrangées, et toutes ces ridiculités sont exécutées avec le plus beau marbre de Carrare. L'Apollon de Belvédère, par exemple, a une tête de sanglier, la Vénus de Médicis une queue de vache, l'Hercule Farnèse des pieds de boeuf etc. Ce sont toutes les bêtes de l'Apocalypse en caricature: ce sont des figures moitié femme, moitié singe, moitié jeunes, moitié vieilles. Achète-t-il un buste? une statue? Il les fait scier, et accolle à chaque moitié un supplément, toujours disparate, en sorte qu'une tête est moitié coiffée en cheveux, moitié en perruque. Il y a de ces bustes qui sont tout rongés de la vérole. Dans son palais en ville on voit de superbes portraits tout couverts de petites pièces de verre taillées en forme de dia-

mans, et ne laissant plus apercevoir de peinture que le visage et les mains. On se garde bien de les nettoyer, de façon qu'ils sont incrustés dans la poussière et habillés de toiles d'araignées. Il a construit des pyramides avec des caffetières, des bouilloires, des porcelaines de Saxe, de Sèvres, et des pots-de-chambre entrelacés. Dans la grande salle de compagnie, qui est de marbre et dont le plafond est semé de fragmens de glaces sans symmétrie, on trouve un canapé couvert de velours et chargé de brocards, de broderies; c'est une suite de chaises-percées, où cinquante personnes pourroient aller à la fois à la garde-robe. Il a aussi des chimères exécutées d'après ses dessins, mais du plus mauvais goût. Toutes ces démences du prince Palagonia lui ont coûté des sommes immenses. Sa bibliothèque est de la même fabrique, et voici comme il la compose. Il lit aujourd'hui un livre, c'est Homère; une page lui plaît, il la détache et la met de côté: le lendemain il lit la bible; une page lui convient, il la coupe et la pose sur celle de la veille; le surlendemain c'est Cicéron: nouvelle page ajoutée aux précédentes. Quand il en a ainsi rassemblé trois ou quatre-cents, il les fait relier ensemble, et voilà un volume. Cet homme assemble arbitrairement, comme l'on voit, et à grands frais, mais pourtant ne fait pas du Beau. Nous avons aussi des gens qui imitent exactement, et ne font pas non plus du Beau. Le composite a ses fous, l'imitation aussi. Palagonia est un fou du genre composite.

Il ne suffit donc pas d'assembler arbitrairement, ni d'imiter exactement, pour faire du Beau; il faut, de plus, assembler et imiter de telle manière que l'ouvrage plaise. On se moque du prince Palagonia, et on admire un Sphinx, une Sirène, un Centaure, une Chimère de la Chine ou du Japon, un arabesque, etc. etc. De quelque côté qu'on se retourne, la partie est toujours égale entre l'un et l'autre genre de Beau. Veut-on qu'on détermine précisément la ligne qui sépare en composite le bon du mauvais, le beau du laid? Cela est aussi impossible pour le genre d'assemblage arbitraire, que pour le genre d'imitation exacte. Il y a tant

de nuances dans l'organisation humaine, tant d'idées accessoires dans nos jugemens, que telle nation s'emporte en avant, tandis qu'une autre reste en arrière. Quand on se représente certaines exagérations d'Homère, comme celle du casque de Minerve, *qui couvriroit les guerriers de cent villes,* et que, d'une autre part, on jette les yeux sur certaines idoles de Chine, sur les images des incarnations du Wisnou de l'Inde, on sent qu'il est de toute impossibilité d'assigner les bornes précises de la hardiesse en fait d'imitation comme en fait de composite.

CONFRONTATION ET PARALLÈLE
DE L'ARCHITECTURE D'IMITATION EXACTE ET DE L'ARCHITECTURE COMPOSITE.

L'architecture n'est pas, à raison de sa nature, aussi soumise que les arts précédens aux règles détaillées de la poétique, mais c'est toujours le même fond de règles. Ainsi, chez les nations livrées à l'imitation exacte, ce sont de même, la symmétrie, l'unité, la proportion dans l'ensemble et dans les parties, le concours des parties à un centre commun, etc.; chez les nations livrées au composite, ce sont de même tous les contraires : l'irrégularité, la complexité, le gigantesque partiel et général, l'accumulation d'ornemens, l'agrégation de plusieurs touts sans concours à un centre commun, etc. Pour bien comprendre les analogies du goût d'architecture sur les zones extrêmes, et l'opposition de l'architecture composite avec l'architecture d'imitation de la zone tempérée, on n'a qu'à mettre un temple grec entre une église gothique et une mosquée arabe, ou entre deux pagodes, l'une du Nord, l'autre du Sud de l'Asie orientale.

Les Grecs et les Romains imaginèrent cinq ordres de colonnes. Les proportions, les renflemens, diminutions de fûts, les ornemens de ces ordres, sont presque tous puisés dans des modèles, dans des idées, dans

des effets de perspectives purement naturels. Les Grecs s'en tinrent longtems à trois ordres, et ne mettoient point ordre sur ordre. En conséquence, ils sacrifioient l'intérieur à l'extérieur. Et pour donner plus de majestueux à des édifices nécessairement peu élevés, ils les plaçoient sur des hauteurs. Rien de plus régulier que les pourtours de leurs temples périptères. Mais comme ils sont pour la plupart sans autre ouverture que la porte, le dedans en est obscur et bas. Socles, fûts, chapitaux, frises, entablemens, entrée, corniches, fenêtres, tout dans leurs bâtimens est déterminé sur des bases convenues.

En architecture d'imitation on est fort sobre d'ornemens. On proportionne et l'on dispose tellement les parties lisses et les ouvragées, que le tout fasse ensemble, et puisse être saisi d'un seul coup-d'oeil.

L'architecture composite est précisément l'inverse de celle d'imitation. Elle n'a ni ordre de colonnes, ni proportions déterminées. Le champ à cet égard est libre à l'imagination de l'artiste. Les architectes composites sacrifient, eux, l'extérieur à l'intérieur. Pour donner par exemple, à leurs édifices cette hauteur majestueuse que nous admirons, pour fortifier les parties latérales contre l'infaillible écartement que produiroit la poussée de leurs voûtes gigantesques, pour éluder enfin les lois de l'équilibre, ils gâtent tout l'extérieur. Ce ne sont au dehors qu'éperons, arrêtes, arcs-boutans, massifs ou évidés; informes appuis d'un intérieur dont le sublime vous dédommage. La face de l'édifice diffère absolument du derrière, et le devant, le derrière différent des côtés. Le portail même isolément pris, n'est pas souvent plus symmétrique. Les portes, les fenêtres sont de proportions arbitraires. Ces dernières soutiennent leur prodigieuse élévation par des rosettes et un dentelé de maçonnerie si léger, qu'on en conçoit à peine l'exécution et la solidité. Rien de plus hardi, rien de plus ingénieux que les tours, les clochers de nos belles églises gothiques; que ces tours en manière de filigrane, à plusieurs toits et à plusieurs étages pyramidaux qu'on voit à la Chine, au Japon; que les arcs de triomphes, les temples pagodes des mêmes pays;

que ceux de l'Inde; que les mosquées et les minarets des Arabes etc. Dans les pays où la religion n'exclut point de la sculpture la représentation d'objets animés, comme à-peu-près par-tout, excepté chez les Arabes et les Mahométans, les artistes composites sèment avec profusion les chimères dans leurs ornemens d'architecture. Nos vieilles cathédrales gothiques en sont remplies. Les scènes, les figures, les sujets y sont tellement nombreux, et tellement accollés sans intentions de rapports réciproques et de concours à aucun ensemble, que pour les saisir, il faut de toute nécessité les prendre séparément, et les passer en revue l'un après l'autre.

Telle est, au costume près de chaque nation composite, costume, qui ainsi que nous l'avons déjà remarqué, ne change rien au fond du genre ni du goût, telle est l'architecture sur l'une et l'autre des zones extrêmes. Nous en avons en France de beaux échantillons dans ces anciennes églises bâties aux douze, treize et quatorzième siècles, par des artistes Normands d'origine, c'est-à-dire Norvégiens ou Goths, c'est-à-dire Européens septentrionaux, et par conséquent venus d'une des zones extrêmes *).

*) Les peuples du Nord s'étant répandus sur tout le Midi de l'Europe, ce goût d'architecture appelée gothique, d'un de leurs noms, s'y est répandu avec eux, et y a eu un règne aussi long qu'universel. Les chef-d'oeuvres de cette architecture composite, si bien assortie d'ailleurs au caractère de la religion chrétienne, sont encore les plus beaux ornemens de nos cités. Les auteurs sont réellement plaisans avec leurs réflexions à ce sujet. Ils ne reviennent point d'étonnement de voir que ces artistes goths, ayant sous les yeux tant d'édifices dans le goût grec, ayent pu avoir ou conserver un autre goût. ,,Comment, s'écrient-ils, ces hommes ont-ils pu être plus sensibles à ce hardi, ce gigantesque, à cette profusion d'ornemens qui distinguent l'architecture gothique, qu'à cette simplicité, cette symmétrie, ces proportions de l'architecture grecque et latine?" Puis ensuite, ils s'extasient sur la beauté de ce gothique, sur la patience qu'a dû exiger l'exécution, sur l'immensité du travail, la légéreté etc. Il me semble que sans avoir démêlé le Beau composite du Beau d'imitation, que sans avoir tracé nos zones et saisi l'analogie des deux extrêmes, l'opposition de l'autre, on pouvoit être conséquent, rendre une justice franche à ce qu'on étoit forcé d'admirer, et moins s'étonner que des Goths fussent gothiques.

CONFRONTATION ET PARALLÈLE

DE LA MUSIQUE D'IMITATION EXACTE ET DE LA MUSIQUE COMPOSITE.

Le lecteur ne s'attend sûrement pas à ce que je lui donne dans un livre une symphonie grecque, un concert russe, une sérénade chinoise. S'il en étoit curieux, je lui crierois comme les enfans d'Esope crioient de leurs paniers: *fournissez-moi des matériaux!* Je n'ai pour le moment ni les instrumens, ni les musiciens nécessaires au parallèle sensible de ces différens genres de musique. Celle même des Grecs est à-peu-près perdue. Malgré le traité de Plutarque sur la musique ancienne, malgré les savantes dissertations de Mr Burette de l'Académie des inscriptions et de beaucoup d'autres savans, le système musical des anciens Grecs et Romains est pour moi, je l'avoue, et pour beaucoup d'autres aussi, une énigme. Mais ce qu'on sait parfaitement, c'est que cette ancienne musique de la zone tempérée étoit jadis, comme est encore aujourd'hui celle qui lui a succédé, fort imitative: c'est que dans l'ancienne Grèce, dans l'ancienne Italie, la musique, ainsi que tous les autres arts, fut employée comme de nos jours, à peindre les sentimens, les passions, les caractères, en un mot, tout ce qui dans la nature est susceptible de traduction mélodique et harmonique. L'histoire nous a conservé nombre d'exemples des effets de cette musique d'imitation.

Les Grecs et les Romains employèrent la musique, non seulement dans la religion, dans la guerre, dans les spectacles, dans les circonstances et les occasions marquantes de la vie civile, mais encore ils l'associèrent à la déclamation et à la tribune aux harangues. Les Italiens d'aujourd'hui ne sont pas moins amateurs de la musique que les Italiens d'autrefois. Leurs églises et leurs théâtres attestent tous les jours que cette musique, quoiqu'établie par les modernes sur un système de mélodie et d'harmonie différent de celui de l'antiquité, est toujours

éminemment imitative. Dans les grands opéra d'Italie, comme dans les cinq chef-d'oeuvres que nous a donnés en ce genre le chevalier Gluck de Vienne, on reconnoît une intention marquée d'imitation exacte. Les Italiens dans leur musique s'écartent un peu, comme dans leur littérature, de cette pureté ancienne d'imitation: nous en verrons ailleurs les raisons; mais dans les opéra du chevalier Gluck, par exemple, caractères tragiques, âges, passions, ancienne mythologie, feérie moderne, héroïsme, chevalerie, élysée, enfer, hommes, démons, tout enfin est si parfaitement traduit en musique, que l'on peut dire avec justice de Gluck; qu'il a aussi bien imité par l'entremise des sons, qu'Eschyle, Sophocle et Euripide ont imité par l'entremise de la parole. La foule des musiciens, toujours sensiblement imitateurs en Italie, est si nombreuse, surtout pour les opéra bouffons, qu'on ne sait quels auteurs citer ni auxquels donner la préférence.

Les peuples composites des zones extrêmes sont aussi fort amateurs de la musique. Leurs compositions musicales nous paroissent un charivari. Peut-être en diroient-ils autant de celles du conservatoire de Naples. Il est certain qu'elles sont tout autres que les nôtres. On a fort peu d'occasions chez nous d'entendre de ces musiques composites, surtout de celles qui, émanées de peuples très-civilisés, auroient un caractère de raffinement digne d'être mis en parallèle avec celui de nos musiques d'imitation. J'en ai cependant entendu quelquefois, et j'y ai remarqué en général une mélancolie et un tumulte successifs, espèce d'alternative assez conforme au caractère grave et fiévreux de ceux qui en font leur délice, et fort analogue à la disposition de leur âme et de leurs organes. Ces peuples, je crois, n'ont pas tant de tort de composer dans le sens où ils sont susceptibles de sentir.

Enfin l'analogie de goût, de jugement, suite de l'analogie d'organisation, est si universelle entre les deux zones extrêmes, et l'opposition de ce goût avec celui de la zone tempérée est si marquée, qu'on les retrouve en tout. Il n'y a pas jusqu'aux jardins qui sont du même

genre en Chine qu'en Angleterre, comme on le peut vérifier dans tous les voyageurs, notamment dans l'ouvrage sur les jardins chinois de Sir William Chambers. Ces ordonnances de jardins sont précisément l'inverse et le contraire de celles des jardins de *Le Nôtre*, et de *La Quintinie*, qui ont bien aussi leur mérite.

COSTUMES DES PEUPLES.

Avant d'achever ce qu'il nous reste à exposer pour le complément, je puis dire désormais surabondant, des preuves de notre système d'un double Beau, il convient pour le parfait éclaircissement de ce qui précède, d'approfondir ce que nous avons appelé le costume des différens peuples, matière dont nous avons promis de traiter à part.

Il est certain que soit dans l'imitation, soit dans le composite, chaque contrée, chaque nation, a comme une livrée particulière, un costume qui se font d'abord reconnoître, et la distinguent des autres. Cette livrée, ce costume ne changent rien au fond de la composition, toujours imitative ou composite; cependant, comme ils portent d'abord à l'esprit l'idée d'une variété qui n'est qu'apparente, et qu'ils pourroient éloigner les imaginations superficielles du système double, mais toujours simple auquel nous avons ramené le Beau, nous croyons indispensable de prémunir à cet égard contre l'illusion.

La nature, source commune du Beau d'imitation comme du Beau composite, varie presque par-tout. Tableaux du ciel et de la terre, phénomènes, animaux, plantes, tout, jusqu'à l'air que l'on respire, diffère dans chaque région, dans chaque climat. Que l'homme imite exactement, ou qu'il assemble arbitrairement, il est toujours obligé de se servir des formes qu'il a sous les yeux. La possession quelquefois exclusive de ces formes, est son domaine héréditaire, et imprime d'abord à ses compositions un caractère particulier. L'abondance ou la rareté des

objets

objets produisent aussi une autre diversité dans ses compositions, non une diversité de manière, mais de richesse ou de pauvreté. Tels sont les deux principes d'où résultent par dessus tout, ce que nous appelons le costume dans les beaux-arts. Il s'y joint encore quelquefois d'autres causes accidentelles, les unes physiques, d'autres morales; nous en indiquerons assez pour mettre le lecteur sur la voie de les trouver toutes.

Si, par exemple, je me transporte au Nord de notre Europe, je vois en Islande une nature aride, pelée, dépouillée de toute riante verdure, de tout ombrage, presque toujours engourdie sous les glaces, sous les neiges, et comme ensevelie dans la profonde nuit. J'y vois une atmosphère flamboyante d'aurores boréales, des parhélies, de vastes déserts hérissés de montagnes de glaces et prolongés sur l'Océan, un sol cristallisé, réfléchissant aux foibles rayons d'un soleil horizontal toutes les couleurs du prisme, des paysages de frimas, variant sans cesse par les effets de la lumière du jour ou de la lune, par l'accumulation, la fonte des neiges, des glaçons, par le prestige magique des brouillards. J'y vois des volcans toujours brûlans et en éruption au milieu du froid. A travers cet horrible et sublime tableau, s'élèvent çà et là, les uns par intervalles, d'autres continuellement, des huers, jets d'eaux immenses pour le volume et la hauteur, phénomène unique, inconnu à toute autre contrée, produit de sources qui tombant sur des feux souterrains, sont rechassées avec violence, et saillissent en gerbes rouges et bouillantes; quelques oiseaux, la plupart voyageurs, des amphibies, peu de quadrupèdes, moins de fleurs encore; telle est l'image de ces régions poétiques et désolées.

Si de là je me transporte aux Orcades, aux Hébrides, en Ecosse, en Irlande; autres merveilles d'une nature triste, mais toujours belle. Des îles tantôt visibles, tantôt enveloppées d'épaisses brumes, qui en font comme autant de séjours aëriens. Les côtes offrent en mille endroits des spectacles aussi imposans que merveilleux. A Staffa, c'est la grotte de Fingal; au Nord de l'Irlande, la chaussée d'Antrim ou des Géants.

Dans l'intérieur des terres, ce sont de sombres massifs de pins, des bruyères d'un pourpre mélancolique, des prairies de la plus belle teinte de vert, mais sans aucun émail de fleurs, des lacs, un sol fumant de froides exhalaisons. En Norvège, en Suède, en Dannemark, dans tout le Nord de la Russie, ce sont à-peu-près mêmes images, même uniformité d'arbres, de plantes, même rareté d'animaux, même sévérité, même âpreté dans les grands traits de la nature. Ce sont des refractions horizontales le soir, la nuit, un ciel rouge de flammes, une terre blanche de neige, des cristaux de glaces transparentes et colorées, d'immenses et tristes forêts, des aiguilles de rocs nus, sortant de terre et ménagées par la nature jusque dans la Tartarie chinoise, pour suppléer par la réflexion au peu de chaleur d'un soleil tournant l'été à une hauteur voisine de l'horizon. Des oiseaux silencieux et d'un plumage peu éclatant. Peu d'animaux, peu de fleurs, des arbres uniformes. Telles sont les régions hyperborées. On sent que l'homme dans de pareilles contrées, poëte par climat, composite par organisation, doit nécessairement recevoir la teinte et la loi des objets qui l'environnent; qu'il doit être mélancolique, et que le sombre, l'âpreté, l'espèce des formes qu'il peut seules connoître et rassembler, imprimeront à ses ouvrages un caractère qui les distinguera de ceux d'autres nations. Rien en effet de plus hardi, mais de plus sombre, de plus mélancolique, que l'ancienne mythologie et la poésie des Islandois, des Ecossois, de la Norwège, en un mot, de tout le Nord. On n'y trouve presque aucune image riante. Ce sont des apparitions d'esprits aëriens, des nains, des géants, des spectres, force magies, des monstres, des chimères peu compliquées. Dans ceux des autres beaux-arts que leur foible degré de civilisation leur permet de pratiquer, on reconnoît à l'uniformité de leur coloris, au peu de complication de leurs êtres fantastiques, la monotonie, la stérilité de leur nature. Ce sont ces caractères que nous appelons le costume; ce sont eux qui distinguent, par exemple, tous les ouvrages des peuples du Nord, des ouvrages des peuples du Midi, non pas plus composites

qu'eux, mais placés sous un autre ciel, sur une autre terre, plus civilisés en général, plus riches et environnés d'une bien autre foule et de bien d'autres espéces d'objets.

Ainsi dans l'Inde, au Japon, dans la Chine surtout, c'est une nature brillante, chaude, fraîche, douce ou hardie dans un autre genre, en un mot, toute différente. On y jouit d'un ciel éclatant, quelquefois troublé d'orages, mais habituellement serein, de jours moins inégaux, d'une profusion, d'une incalculable variété d'arbres, de plantes, de fleurs, d'animaux, enfin de formes de toute espèce. Là, c'est un firmament ou pommelé de nuages légers, ou pur et bleu le jour, étoilé la nuit: là, ce sont des tempêtes, des tonnerres, des dragons, des trombes de mer, des météores d'un tout autre aspect que dans le Nord. Métaux, marbres, corail, perles, diamans, vernis, couleurs, tout concourt à la magnificence des édifices, des meubles, de la parure: là, les futaies, les bocages croissent pour les plaisirs comme pour les besoins de l'homme; les animaux sauvages et domestiques fourmillent; les oiseaux remplissent l'air de leurs concerts; l'or, l'argent, l'éclat de l'émeraude, du saphir et du rubis, lustrent les plumes des volatiles, et réalisent ce que nos imaginations prêtèrent jadis de magnificence au fabuleux phénix *). Arbres, fruits, fleurs, tout s'épanouit aux yeux de l'homme, tout offre à l'homme artiste une égale abondance de formes et de moyens. Les beaux-arts germent et se développent à l'ombre d'une civilisation toujours extrême et dans une bien autre proportion que dans le Nord. Il est donc clair, que les peuples de ces contrées, composites par organisation, mais au fond pas plus composites que les Septentrionaux, donneront néanmoins à leurs compositions un tout autre essor: que leur mythologie, leur poésie seront riantes, même libertines: que dans les autres beaux-arts, leurs productions seront plus diversifiées, plus magnifiques, plus éclatan-

*) Jusqu'à ce qu'on eût vu en Europe des faisans dorés et argentés de la Chine en vie, on soutenoit que c'étoient des oiseaux chimériques.

tes: que leurs chimères seront plus compliquées, plus chargées de formes, plus bizarres: que tout enfin dans leurs ouvrages, portera non seulement la livrée de leur exclusif héritage de formes, mais encore le caractère d'une plus grande richesse, d'une plus grande abondance de tout, d'une plus grande profusion. Ces deux caractères réunis établiront leur costume particulier dans le genre composite. La chaleur du climat et l'espèce de leurs matériaux donneront aussi à leur architecture, de même composite, un costume différent de celui des édifices du Nord. Les uns sont appropriés au chaud, les autres au froid, mais tous sont du même fond de goût.

Tout ce qui distingue donc les productions artificielles des hommes de l'une et de l'autre zone extrême, et sur la même zone les productions artificielles de tel ou tel peuple, ne change rien à nos principes. La variété est dans les espèces, dans le nombre des formes, dans la richesse plus ou moins grande des œuvres, dans la chaleur, dans le sentiment particulier des tableaux; l'uniformité est dans le genre de Beau, dans les règles de compositions toujours d'assemblage arbitraire sur ces deux zones, toujours les inverses du Beau et des règles de compositions en honneur sur la zone intermédiaire ou tempérée.

J'arrive en Arabie. C'est l'empire du feu, c'est encore une autre nature. Presque jamais de nuages dans le ciel, de pluies ni de brouillards sur la terre: des vents brûlans et souvent empestés: des tourbillons de sables, promenés au moindre souffle, amoncelés au moindre obstacle: nulle rivière navigable, à peine quelques légers filets d'eau: ça et là, des sources abreuvant une herbe fine, tapissant des pâturages isolés et séparés par des déserts inhabitables même aux bêtes sauvages. Des tribus d'hommes sur ce sol, ainsi morcelé, voyagent la nuit, réglant leur route par le secours des étoiles, campent sous des tentes, montent des chameaux, des coursiers, les meilleurs de l'univers, et par des guerres intestines, se disputent les pâturages et cette terre d'aridité: aucunes forêts, enfin la nature la plus triste, la plus dépouillée, la plus hor-

rible que puisse éclairer un soleil vertical. Vers la mer où les habitans demi-nomades, demi-civilisés, ont, grâce à leur café, à leur baume, à leur encens et à leurs perles, quelque commerce et quelques méchantes villes, on est contraint, pour se procurer de la fraîcheur, à s'ensevelir le jour dans des caves. C'est là que sont les salles de volupté. Mais l'océan ne leur est pas plus riant que la terre-ferme. Une côte plate et sablonneuse, une mer jonqueuse et basse, presque point d'îles; tel est le ciel uniforme, tel est le triste sol, la triste mer, domaine des Arabes. Qu'ils se vantent, s'ils veulent, de n'avoir jamais été conquis, c'est-à-dire d'être tellement inabordables de tous côtés, qu'ils soient réduits ou aux excursions, ou à s'entr'égorger. Je n'envie point un mode de destruction payé si cher et si peu différent des autres; mais ce qui résulte de cet état des choses en Arabie, c'est que l'Arabe, poëte par organisation, composite par climat, a une livrée, un costume tout particuliers.

L'Arabe posé pour ainsi dire sur une table rase, cherche vainement autour de lui des formes que lui refuse la nudité végétale, animale et minérale de son pays. Ennuyé de ne voir jamais que sa tente, son chameau, son cheval, quelques bestiaux, quelques volailles et des sables, il tourne son imagination vers le ciel métaphysique. L'ancienne idolâtrie des Arabes, presque purement astronomique, n'alla guères plus loin que l'adoration des astres. Depuis long-tems leur religion est un déisme abstrait, un déisme pur, antipathique de l'ombre même d'idolâtrie. De là cette manie de fondateurs de sectes, de là cet enthousiasme religieux qui leur affecte l'encensoir, qui les portant à rajeunir perpétuellement le même fond de déisme, par quelques dogmes nouveaux, quelques pratiques, quelques cérémonies nouvelles, peuplent cette brûlante et chauve portion du globe, de prophètes, d'inspirés, de fanatiques, de poëtes censés divins. Ils s'élèvent, ils disparoissent tour-à-tour sur ce théâtre inaccessible et presqu'ignoré du reste de l'univers. La politique et le système universel de religion se sont assortis en Arabie à cette disposition des choses et des esprits. La religion, le plus fort lien, presque

le seul pour des tribus sans propriété foncière, aussi faciles à réunir qu'à disperser, la religion y attache les sujets à leur chef. Pontife et roi, le même homme porte le glaive et l'encensoir. Un turban sacerdotal est son diadème. Et comme l'opinion universelle dans ces contrées, est que Dieu envoie de tems en tems des serviteurs pour tracer la forme du culte à suivre dans le moment, forme mobile, passagère, mais accessoire du même fond inaltérable de croyance, il en résulte que les prophètes, les formes du culte se succèdent, varient sans cesse, tandis que le fond de croyance, c'est-à-dire le déisme pur, ne change jamais. Le champ est ainsi toujours ouvert au premier ambitieux, assez fort pour subjuguer, assez éloquent pour enflammer. Tracer un poëme d'après une prétendue révélation, y enchâsser ses lois, ses pratiques, ses cérémonies, en un mot s'ériger en prophète législateur, est en Arabie le seul moyen de s'élever et de transmettre à sa famille son rang et sa puissance. Vaincu et converti, sont une seule et même chose pour les Arabes. Une tribu incorporée à une autre par la victoire ne sauroit conserver ni des lois ni un culte différens de la tribu victorieuse. Code civil et religieux, autorité temporelle et spirituelle, pontife, monarque, tout est un et inséparable. C'est ainsi que cette fourmilière toujours renaissante de prophètes, forme, grossit et voit éteindre ou triompher son parti ; c'est ainsi que Mahomet, mieux secondé de la fortune, mieux servi par les circonstances, soumit, convertit d'abord sa tribu, puis toutes celles de l'Arabie, puis par les califes ses successeurs, porta ses conquêtes et sa religion dans tant de contrées de l'Asie, de l'Afrique, même jusqu'en Europe. Tous ne sont pas aussi heureux, mais tous tendent ou à conserver la forme de déisme qui fait leur grandeur, ou à en établir une nouvelle par les mêmes moyens. Chaque jour il s'élève en Arabie de ces prophètes qui réussissent plus ou moins, ou qui échouent obscurément au sein de leur pays. Du vivant même de Mahomet, Mouseleïma et Asouad, deux prophètes compétiteurs de celui de la Mecque, coururent la même carrière, et leur défaite anéantit leur religion naissante

dans l'Islamisme. Un troisième nommé Talitia, et nombre d'autres ont eu le même sort. En ce moment, une nouvelle secte patriarchale y lutte avec ses rivales, et la fortune décidera de son succès. Les prophètes dans l'idée des Arabes, devant toujours se succéder, ainsi que les révélations, la victoire étant la seule preuve, la seule lettre de créance de ces missionnaires d'en haut, il n'y a point de raison pour que la chaîne ne s'en prolonge jusqu'à la consommation des siècles. Les noms des prophètes passés, les livres effacés, demeurent toujours chez eux dans une sorte de vénération. Ce sont autant de dynasties, de codes éteints, mais toujours respectables. Il est facile de reconnoître dans quelle source les Arabes ont puisé une partie de cet étrange système. Descendus d'Abraham, voisins, parens du peuple dépositaire de la promesse et d'un culte antérieur, les Arabes ont accommodé l'unité de Dieu et la vérité, à leur site, à leur position, à leurs intérêts. Cet amalgame est incohérent, j'en conviens, mais il donne à leur imagination cette pâture qui leur manque, mais il remplace la nudité des formes qui les entoure. Cette manie teint toutes leurs compositions. Les personnages composites de leur poésie sont presqu'incompréhensibles. Moins compliqués par la multitude des formes qui leur manque, que par la répétition et l'enchevêtrement de la même forme répétée, ils sont souvent aussi impossibles à traduire en peinture qu'en sculpture. Oisifs et grands amateurs de vers et de contes de fées, les Arabes excellent dans les stances, les narrations d'aventures magiques. Les apparitions, la galanterie, les métamorphoses y sont les grands ressorts de la surprise et du sentiment. La religion excluant de leurs ouvrages toute représentation physique d'objets animés, leurs peintures et leurs sculptures, connues sous le nom d'arabesques et communes à tous les pays mahométans, ne présentent jamais qu'un assemblage arbitraire de formes prises de la nature morte, ou la répétition des mêmes traits, des mêmes fleurs. Le costume de ces peuples est, comme on voit d'après cela, facile à reconnoître. Celui de l'ancienne Egypte ne l'est pas moins.

L'Egypte est sans contredit une des contrées le plus anciennement civilisées de notre Occident. Elle fut une des plus idolâtres de la terre. Les sciences, les beaux-arts y fleurirent au suprême degré. La quantité de monumens qui nous en reste, est marquée d'un costume si frappant qu'on le distingue d'abord entre tous les autres costumes. Mais comme ce costume est en quelques points, dans les ouvrages même les plus composites, contraire à certains caractères qui accompagnent par-tout ailleurs ce genre de Beau, nous indiquerons en peu de mots les causes de cette disparité.

L'Egypte est, comme on sait, surtout dans le Delta, unie, privée de pluie et fort sereine. Rien de si sec que l'air qu'on y respire. Le sol n'y seroit qu'un sable infécond sans le Nil. Mais au moyen des inondations périodiques de ce fleuve, des réservoirs artificiels et des rosées, ce sable engraissé d'un limon fangeux et humecté, produit avec autant de rapidité que d'abondance. Avant de s'étendre au dessous du Caire, sur la surface plate du Delta, le Nil accrû par les orages journaliers de l'Ethiopie, coule à travers la Haute-Egypte, et remplit une étroite vallée bordée de deux chaînes de montagnes, inépuisables magasins des plus beaux granits et des plus fins porphyres de l'univers. Ces inondations bannissent bien du pays, presque tous les autres quadrupèdes que les bestiaux associés à l'homme et mis par lui à l'abri des eaux sur les buttes naturelles et artificielles où sont assis les villes et les villages, mais elles entretiennent un nombre infini de reptiles, d'amphibies, attirent une foule d'oiseaux avides de cette proie, ainsi que des débris nutritifs qu'enferme le limon, et alimentent nombre de plantes aquatiques particulières à la contrée. L'emploi de ces formes indigènes donne d'abord à tous les ouvrages égyptiens une livrée facile à reconnoître; mais ce qui pourroit jeter quelqu'incertitude dans les esprits et fournir matière à quelque objection, ce sont ces gaînes perpétuelles, cet emmaillotage de leurs figures, ce massif de leur architecture, cette habitude de for-
mes

mes pyramidales. Il n'est pas, je crois, impossible de rendre raison de ces particularités.

Quant à ces gaînes, à cet emmaillotage, on en trouve une explication dans l'extrême dureté de leurs matières qui résistent à l'acier le mieux trempé; qui rendent aussi pénible que long, le ciselage de leurs sculptures. On conçoit qu'ayant à ouvrager des matériaux pareils à leur basalte, à leur granit, tout ce qu'on pouvoit faire, étoit d'en travailler les principales parties, comme le visage, le haut du corps; et que d'en séparer les membres, d'en finir les extrémités, au risque de briser le fruit de tant de labeur, étoit impraticable. De là, ce style devenu mode et costume en Egypte.

Quant au massif de l'architecture des Egyptiens, à leurs aiguilles, pyramides, obélisques, la conformation particulière du pays et le phénomène propre à l'Egypte m'en fournissent la solution. Les inondations du Nil aboutissant aux carrières de Sayd, permettoient aux Egyptiens d'en détacher des blocs énormes, et de les voiturer sans peine sur des radeaux jusqu'aux endroits de leur destination. Le poids des eaux, les dégradations résultantes de leur contact, nécessitoient à donner beaucoup de pied aux édifices. De là le massif de leur architecture, de là cette préférence pour les aiguilles, les obélisques *), et quant aux pyramides uniquement destinées à recéler un mort éternellement, toutes les causes ci-dessus, réunies au despotisme des Pharaons, à la multitude des esclaves, au bon marché des vivres et aux opinions égyptiennes sur l'exis-

*) Ces aiguilles, ces obélisques avoient, de plus, évidemment pour objet des expériences astronomiques auxquelles l'Egypte traversée par le Tropique, étoit particulièrement propre. Le témoignage des auteurs, les diverses formes données aux pointes de ces monumens, les projections de maçonnerie aplanies souvent à leur pied, la manière dont le tout est orienté, ne laissent aucun doute à cet égard. Dans le royaume de Siam, où la grande rivière qui le traverse est sujette comme le Nil à des inondations périodiques, et dégraderoit de même le pied des édifices, les maisons de bois sont établies sur des piliers à jour, et dans l'architecture en maçonnerie on ne voit qu'aiguilles, obélisques et pyramides.

tence après cette vie, expliquent assez le choix de leur forme et leur immensité.

Ainsi, quoique l'architecture et la sculpture des Egyptiens n'ayent pas cette légéreté qui distingue ordinairement celles des peuples composites, elles ont tant d'autres caractères auxquels on est forcé de les reconnoître pour composites, que cette particularité, comme la forme habituelle de leurs ouvrages, doivent être mises au rang de ces choses qui constituent le costume, ou bien être considérées comme des exceptions motivées par une disposition de causes accidentelles. De tous les peuples, les Egyptiens d'ailleurs sont le seul qui ait su marier la sculpture à l'architecture. Eux seuls, entre la bosse et le creux, ont su saisir cette courbe simple et douce qui concilie la beauté de l'ensemble avec le vu de près et la perspective. Les Grecs et les Romains ont enté la sculpture proprement dite sur l'architecture; les Egyptiens ont inventé, seuls pratiqué, la sculpture architecturale.

Nous voyageons trop commodément pour ne pas faire une petite promenade sur la zone tempérée. Les contrées qui composent cette zone unique, ou plutôt cette portion unique d'une zone incomplète, ces contrées toutes contiguës, toutes rapprochées, n'ont pas cet éloignement, cette disparate de climat, cette différence de productions et même d'images célestes et terrestres, qui se rencontrent entre certains peuples composites d'une même latitude, plus encore entre tous ceux de l'une et tous ceux de l'autre des zones extrêmes. Aussi les costumes sont-ils beaucoup moins prononcés dans l'imitation que dans le composite; aussi les ouvrages d'imitation de notre Occident, sont-ils plus analogues les uns aux autres. Ils composent même comme une seule famille. Tous nos artistes modernes copient les Grecs et les Romains. La mythologie grecque, aussi commune à l'Italie, est devenue par adoption, la religion poétique de tous les autres peuples imitateurs. Poëtes, peintres, sculpteurs, architectes, tous nos artistes suivent, traduisent à l'envi l'antiquité grecque et latine. De plus, les perpétuels voyages en Grece, et

surtout en Italie, où les vestiges des merveilles de l'ancienne Rome et les chef-d'oeuvres de la nouvelle attirent sans cesse les curieux et les élèves, contribuent encore à nourrir cette servilité d'imitation et l'uniformité du costume. Les arts sur notre zone tempérée, ont donc tous à-peu-près la même livrée. Les peuples artistes de cette zone ne varient guères entr'eux que par certaines nuances de perfections et d'imperfections. Mais de toutes ces contrées composant notre zone d'imitation exacte, il n'en est aucune non seulement aussi bien située, mais encore plus favorisée par la nature que l'Italie, et par dessus tout la Grèce.

Les grands fleuves n'embellissent pas autant les paysages que les rivières médiocres et les ruisseaux. Ces fleuves immenses, tels que le Missisippi, l'Oronoque, le fleuve des Amazones et la Plata, sont fort majestueux sur la carte, et peuvent être fort utiles aux communications mercantiles; mais sans compter les fléaux qu'entraînent souvent après eux leurs débordemens, ils ne répandent aucun charme sur le terrain. Ceux de la Grèce d'Asie et de la Grèce d'Europe, ou médiocres, ou très-petits, sont les délices de ces contrées. Les agrémens qu'en reçoivent les paysages de l'intérieur des terres, agrémens tant célébrés par les poëtes et par les peintres, n'y sont rien moins qu'exagérés. Les côtes opposées de ces deux Grèces, remplies de golfes, de récifs, jouissant dans presque tous leurs points de la perspective d'îles ou d'autres côtes, et découpées de la façon la plus pittoresque, ne sont pas moins agréables. Cette multitude d'îles de toutes formes, de toutes grandeurs, qui composent l'Archipel, présentent comme autant d'abrégés d'univers, comme autant de petits mondes, où la nature étale sans cesse aux yeux de l'homme, les plus rians et les plus sombres tableaux d'élémens alternativement caressans et courroucés. Le Péloponnèse presqu'insulaire, le reste de la Grèce d'Europe, ont les mêmes charmes. On ne peut s'arracher de ces séjours si attachans par leur beauté, si occupans par les souvenirs. Les productions végétales, animales et minérales y sont aussi superbes que variées.

L'Italie, plus dénuée d'îles environnantes, mais aussi riche en productions de toute espèce et en matériaux parfaits, n'est pas moins agréable que la Grèce en fait de paysages; elle offre même de plus grands phénomènes. L'hiver perpétuel des hautes montagnes y domine sur le printems, l'été, l'automne des pentes, des plaines et des vallées. Ce ne sont que volcans éteints ou brûlans, cataractes, chutes d'eaux, sites enchanteurs, côtes hachées et caverneuses, ruines, monumens. On est comme enivré par les aspects de cette terre ravissante. On en revient toujours tournant la tête en arrière et regrettant les heureux jours que l'on y a passés.

On conviendra que sans compter les avantages de l'organisation et du climat, les Grecs et les Italiens doivent être de plus chauds et de plus parfaits imitateurs, que les habitans de nos tristes plaines et de nos tristes côtes de France, enfin de toutes les autres régions comprises dans notre zone tempérée.

PALEUR ET IMPERFECTION
DES BEAUX-ARTS SUR LES LIMBES DE LA ZONE D'IMITATION ET DES ZONES COMPOSITES.

Lorsque, d'après l'engagement que nous avons pris en commençant, nous aurons prouvé cette pâleur et la proposition aussi annoncée qui doit suivre, nous pourrons dire que nous aurons porté nos preuves au plus haut degré d'évidence, poussé l'anatomie de notre système jusqu'aux fibrilles microscopiques, et coupé même tout subterfuge au préjugé le plus opiniâtre.

Peut-être avons-nous déjà choqué l'orgueil de nations et d'individus qui se croyoient exclusivement en possession du Beau. Nous allons faire bien pis. Nous allons mettre en seconde ligne, des peuples et des auteurs qui se croient en première, et qui ont même, comme

nous autres François, poussé l'absurdité littéraire et judiciaire, jusqu'à se déclarer formellement supérieurs à leurs modèles et à leurs maîtres. N'importe: la vérité ne connoît point de ménagemens. Mais avant d'entreprendre une dissertation si chatouilleuse, si faite pour nous attirer une grêle de pierres académiques, disons quelque chose du néant de cette vanité individuelle et nationale, d'après laquelle tant de cervelles font consister toute la gloire d'un peuple dans les beaux-arts.

A entendre les gens de lettres, les artistes, les professeurs, les écoliers et leurs échos, Athènes, Rome, Paris, ne sont connues, ne sont célèbres que pour avoir produit des Homère, des Pindare, des Phidias, des Apelle, des Virgile, des Horace, des Raphaël, des Michel-Ange, des Corneille, des Racine, des Despréaux, des Mignard, des Bouchardon, etc. etc. Les poëtes surtout sont si fort imbus de l'idée de leur importance, qu'ils se regardent comme les seuls ministres de la renommée, les seuls dispensateurs des palmes. Sans eux, le courage et la vertu s'éteindroient sur notre planète. — Otez les poëtes, répètent-ils sans cesse avec complaisance, que deviennent les plus vertueuses, les plus héroïques actions? Sans Homère, qui connoîtroit Achille!.... — Le grand malheur, quand on n'auroit pas connu cet être à-peu-près imaginaire! Eh, pensent-ils, ces messieurs, que tant de saints prêtres pratiquant si laborieusement le ministère et les vertus de l'Evangile, sans autres témoins souvent que Dieu seul et quelques âmes dévotes; que tant de magistrats sans cesse appliqués à l'étude la plus sèche, toujours marchant d'un pas inébranlable entre la haine d'une partie et l'ingratitude de l'autre; que tant de vaillans officiers, de braves soldats, endurant tous les genres de fatigues, de blessures, et périssant par milliers dans les batailles, s'attendent tous à trouver un poëte pour les chanter? Ah! que deviendrions-nous, si de pareilles chimères étoient le mobile de nos actions! et qu'est-ce encore souvent que cette obligation prétendue que nous avons aux poëtes? Quoi, parce que Chapelain aura sérieusement défiguré la Pucelle en mauvais vers alexandrins, et qu'Arouet l'aura plai-

samment travestie en jolis vers hendécasyllabes, cette héroïne costumée suivant son siècle, mais qui a chassé les Anglois de sa patrie, remis la couronne sur la tête de son roi, et qui toujours aussi chaste que valeureuse, mourut contre le droit des gens dans les flammes, ne sera plus, grâce à la poésie, qu'un Don-Quixote femelle, ou bien qu'un personnage de l'Arétin? Est-ce bien à l'homme sensé qu'il convient d'apporter de semblables déclamations?

Sans doute, la perfection dans les beaux-arts exige un long apprentissage et du génie. La rareté des bons artistes le prouve assez. Nous sommes fort éloignés de vouloir soutenir le paradoxe contraire. Mais si les beaux-arts, cette agréable fleuraison de la société, n'annonçant malheureusement que trop souvent la fanaison prochaine de tout le reste, ont des charmes, des agrémens; s'ils nous amusent, nous intéressent, nous transportent par la sensation, par le sentiment, devons-nous pour cela leur laisser enivrer notre raison?

J'ose le dire: spolié de toute ma fortune par des compatriotes égarés et conduits par des sacrilèges, des régicides, des brigans; errant sur une terre étrangère; ignorant s'il me reste un seul parent et une épouse *); j'écarte un opprobre passager du nom de ma patrie, je ne suis point honteux d'avoir reçu le jour en France. Et pourquoi? C'est parce que cette même France a produit de grands, de saints personnages, tels qu'une Geneviève, un Martin de Tours, un Bernard; c'est qu'elle a enfanté de grands, de bons, de valeureux monarques, tels qu'un Louis IX, un Louis XII, un François I, un Henri IV, un Louis XIV; de grands ministres, tels qu'un d'Amboise, un Richelieu, un Colbert; des héros, tels qu'un Duguesclin, un Bayard, une Jeanne d'Arc, un Turenne; de grands magistrats, tels qu'un l'Hopital, un Môlé, un d'Aguesseau, etc. etc. Voilà ce qui me fait encore supporter d'être né françois. D'autres ont chez eux les mêmes titres. Mais que six hommes, (nous n'en pouvons

*) J'ai depuis appris que je ne l'avois plus.

compter davantage), pour avoir porté leur versification au plus haut degré de perfection qu'elle puisse atteindre; que d'autres artistes auxquels je ne prétends nullement ravir le juste tribut d'éloges qui leur est dû, fassent toute la gloire, toute la grandeur d'une nation; qu'apprécier leur juste valeur, et les mettre un peu au-dessous d'une supériorité de préjugé, soit attenter à la patrie, violer le sanctuaire; jamais je ne pourrai l'entendre ni l'accorder. Nous allons donc sans crainte et sans profanation, éprouver l'aloi de notre poésie à la pierre de touche de l'impartialité. Un mot encore sur les académies littéraires.

L'ambition des éloges, foiblesse trop ordinaire aux plus grands hommes, porta Richelieu à fonder en France cette académie littéraire, connue sous le nom d'Académie françoise. La fixation de la chose de toutes peut-être la plus fugitive par sa nature, la fixation du langage, servit de prétexte à son établissement. Ces académiciens ne s'occupèrent point et se seroient vainement occupés du fastidieux travail d'assujettir à des lois fixes ce que la mode emporte sur ses ailes, ce que le caprice de la multitude change sans cesse. Ils recueillirent les honorables bienfaits de nos monarques, et vécurent jusque sous Louis XV, sans autre tache que leurs querelles intestines et ridicules sur la supériorité des anciens ou des modernes. Cette première association littéraire en produisit d'autres de même nature. Le cercle des combinaisons poétiques s'étant, comme tout, épuisé, ces messieurs s'ennuyèrent de n'être rien. Ils se firent philosophes et politiques, c'est-à-dire irréligieux et insubordonnés. Depuis le commencement de ce siècle, ils n'ont cessé d'attaquer, d'abord sourdement, puis à la fin à découvert, la religion, leur appui, comme l'appui de tout le reste. Devenus les arbitres des réputations, du crédit, ils enivrèrent toutes les têtes de leurs chorus impertinens; ils ont miné les fondemens de l'édifice; ils ont péri sous ses ruines. Ralliés autour d'un charlatan qu'ils ont déifié, puis conspué *),

*) Le banquier Necker.

ils se sont vus à leur tour surmontés par la populace littéraire de leurs protégés; les grands personnages de l'anarchie sont depuis long-tems pris de cette voie lactée de petits auteurs, dont un jeune homme d'esprit a tant diverti le public en 1790, dans une étrenne connue sous le titre de *Petit almanach des grands hommes*. Telle est l'histoire en abrégé de notre Académie françoise. Dans une séance publique de cette académie, à l'occasion d'un éloge de Colbert, où cet homme d'état étoit apprécié par ces messieurs, à-peu-près comme le tableau d'Apelle le fut par le cordonnier de la fable, j'ai entendu de mes oreilles le sieur d'Alembert, insulter la religion à la face de prélats, l'autorité du roi sous les voûtes même de son palais, et les plus respectables magistratures en présence de magistrats. Les battemens de mains, l'indifférence silencieuse du gouvernement me firent dès lors frissonner pour l'avenir. On en voit les suites. Je pardonne aux poëtes, aux artistes, un amour-propre, une jactance, résultant des difficultés de leur art et d'une exaltation de tête inséparable de la pratique. La scène des maîtres dans le Bourgeois-gentilhomme de Molière, est de toute vérité. Le poëte, le peintre, le danseur même, ne voient rien au-dessus d'eux et de leur art. C'étoit se donner une véritable comédie que d'entendre une lecture de Le Mierre, que d'aller chez Greuse voir un de ses tableaux. Marcel s'écrioit souvent: *Que de choses dans un menuet!* Vestris, le danseur de l'opéra, alloit plus loin: il disoit à qui vouloit l'entendre, qu'il n'y avoit que trois grands hommes en Europe; Frédéric I, Voltaire et lui *). On seroit déraisonnable et inhumain de vouloir guérir cet amour-propre des artistes. Il est trop inhérent à leur être, et fait trop à leur bonheur. Mais qu'une tourbe de gens de lettres, dont quelques-uns méritoient d'être distingués par leurs talens, ayent rasé toutes les bases civiles et religieuses; que dans un délire aussi coupable

qu'in-

*) Ce qu'il y a de plaisant, c'est que dans cette association, sur deux, Vestris avoit raison pour un, car on rencontre assurément force gambades littéraires dans Arouet.

qu'insensé, ils ayent impunément et durant près d'un siècle, qualifié le sacerdoce chrétien de friponnerie, nos officiers et nos soldats de fous, de héros à quatre sols par jour, nos magistrats de Dandins, restes des âges gothiques; qu'ils ayent enfin entrepris ce qu'ils ont pour un moment exécuté, d'abattre la croix et de la remplacer par la plus crapuleuse idolâtrie: n'en doutons point, c'est ce qui a provoqué sur nos têtes la colère divine. Eh! quel autre moyen reste-t-il à l'Eternel dans un pareil désordre de tout un peuple, que d'y envelopper avec le coupable, l'innocent qu'il peut dédommager dans l'autre vie, d'y tourmenter les endurcis dans leur propre succès, de les précipiter l'un après l'autre par les ouvertures qu'ils se sont eux-mêmes creusées sur la terre, et d'y régénérer la masse par de cruelles et longues infortunes! Espérons qu'à l'infaillible retour d'un ordre futur, les hommes d'alors conserveront l'Académie des sciences, foncièrement utile; celle des inscriptions, toujours sage, illustre même; celles des autres beaux-arts, sans conséquence: mais que nos académies littéraires, si peu utiles dans leur durée, si funestes à leur fin, ne ressortiront jamais des décombres où elles se sont ensevelies. Les recréer, c'est relever des anges rebelles et abattus par le ciel même; c'est préparer sciemment à nos descendans, les malheurs que nos pères n'ont pu prévoir; c'est commettre une faute que notre expérience rendroit impardonnable. Eloignons ces mauvais songes, et reprenons le fil de notre dissertation.

Je retranche d'abord de notre examen, la comédie, par la raison que je regarde la nôtre comme supérieure à toutes celles de l'antiquité et des autres peuples modernes. Les comédies grecques ne furent guères que des satyres politiques ou personnellement diffamatoires. Les pièces mordantes et singulières qui nous restent d'Aristophane, telles que ses Oiseaux, ses Nuées, ses Guêpes, n'ont que le nom de commun avec les nôtres. Celles de Plaute et de Térence, plus rapprochées de notre manière, le cèdent à mon avis, à celles de notre inimitable Molière; et quand on réfléchit à quel point nos moeurs françoises prétoient au co-

mique, on n'est point étonné de notre supériorité dans un genre, domaine plus particulier de notre nation que d'aucune autre.

Je retranche encore de notre examen, la fable, non que notre Lafontaine ne soit un littérateur du mérite le plus éminent, comme le plus universellement reconnu; mais si par sa naïveté, ses détails et le charme de son stile, Lafontaine s'est assis à juste titre au rang des fabulistes et de nos six auteurs classiques, dans une discussion où il ne s'agit que du fond de la littérature, on ne sauroit pas trop comment l'y comprendre, puisque tous ses sujets sont empruntés, et qu'il n'a inventé aucune fable. Les Romains n'eurent de même que Phèdre qui mit en vers latins les fables d'Esope, et il est fort douteux que cet Esope fût grec, et que par conséquent les Grecs aussi ayent eu un fabuliste. Au fond, la fable est essentiellement composite. Elle ne porte ordinairement que sur une union du langage, des passions, des opinions humaines, avec les animaux, et même des êtres pris de la nature inanimée. C'est donc intrinsèquement un assemblage arbitraire, un rapprochement de formes éparses. Aussi, ce genre de composition est-il plus familier aux peuples composites qu'aux peuples imitateurs. Les zones extrêmes fourmillent de fables; la zone tempérée en présente beaucoup moins, et de bien moins parfaites. Les plus anciens apologues se trouvent dans la bible. Les fables sont très-fréquentes dans la littérature chinoise. Les Perses ont leur Pidpay; les Ethiopiens, leur Lokman; les Anglois, leur Gay, leur Moore, leur Driden, leur Denis; les Allemans, leur Lessing, leur Hagedorn, leur Gellert, leur Lichtwehr, leur Gleim, leur Pfeffel, etc. etc. Les François au contraire, n'ont eu de digne d'être cité, qu'un charmant enlumineur de fables antérieures. Les Latins n'eurent qu'un traducteur de fables aussi antérieures; et quant aux Grecs, leur Esope est plus que probablement un personnage idéal, et son ouvrage une traduction. Le nom d'Esope en grec signifie *visage brûlé*. C'est le nom des Ethiopiens. Les avantures de ce prétendu fabuliste sont les mêmes que celles de Lokman, fabuliste éthiopien. Tout s'y retrouve, jusqu'à sa bosse

et sa laideur; ce sont en grande partie aussi les mêmes fables. Il est donc presque démontré, que cet Esope grec n'est qu'un personnage chimérique, devenu réel par une équivoque. Sa forme prosaïque, tout annonce que ce livre est une traduction naturalisée en Grèce, et prise dans la suite pour un original. Il y a des dissertations à ce sujet fort approfondies *) et aussi démonstratives qu'il est possible. Cette soustraction faite, j'entre successivement dans les régions septentrionalement frontières, d'une part, de la zone tempérée, et d'autre part, de la zone froide, en France, en Allemagne. Nous aborderions aussi l'Espagne, d'autre côté région frontière de la zone chaude. C'est-là, si elle existe, que nous devons rencontrer la pâleur et l'imperfection soit de l'imitation exacte, soit du composite.

Je cherche en vain dans les deux premières de ces contrées une mythologie originale, signe manifeste d'une disposition d'esprit et d'imagination éminemment artiste. Je n'y en trouve point. Les Gaules, l'Allemagne, et le midi de l'Angleterre que nous avons renfermé dans la zone froide, moins par des raisons prises de sa latitude, que de sa contiguité, de sa réunion politique à l'Ecosse et aux autres terres du voisinage, tous ces pays furent, comme on sait, jadis soumis au culte des Druïdes. Or cette religion toute abstraite, toute politique, n'eut aucun des caractères analogues à la poésie, ni aboutissant aux beaux-arts. Elle fut le fruit d'êtres profondément penseurs, mais nullement le fruit d'êtres éminemment poëtes, comme la mythologie danoise, celle des Egyptiens pour le composite, et celle des Grecs pour l'imitation. Cette considération seule prouveroit notre proposition à tous les hommes qui ont tant soit peu de profondeur. Passons à d'autres. Commençons par la France que nous connoissons bien, étant né françois.

Si d'abord je jette un coup-d'oeil sur notre langue, instrument de

*) Je crois qu'on en doit trouver dans les Mémoires de l'Académie des inscriptions. Mr. Huet a aussi prouvé cette identité d'Esope et de Lokman.

la littérature, j'y trouve une grammaire exprimant la relation des mots, non par la voie si simple de leur terminaison, mais par l'entremise d'articles, de pronoms et autres mots cadavéreux, rendant les phrases aussi diffuses que languissantes. J'y vois une syntaxe directe, ennemie de presque toute inversion, traînant le sentiment sur le chemin arithmétique de la pensée. Point de langage particulier à la poésie. Les mêmes mots servent presque tous indifféremment aux prosateurs et aux poëtes. Point de quantité déterminée comme les Grecs, les Latins et tant d'autres nations du Nord et du Sud; une prosodie presqu'insensible et incertaine. Dans le mécanisme des vers, pour tout rythme, pour tout mètre, l'accolade universelle de deux syllabes d'une valeur égale, en sorte qu'il faut dans la déclamation, ou précipiter la mesure, ou prononcer avec la même lenteur le vers exprimant la chose rapide, et celui qui exprime la chose traînante; pour couronnement, la rime, de tous les signes poétiques le moins agréable. Ainsi deux vers alexandrins, par exemple, ressemblent tout-à-fait en France à deux pieds de roi de douze pouces, au bout desquels pendroient deux clochettes à l'unisson. Venons à notre littérature. Toutes les formes, toutes les divisions en sont calquées sur celles des Grecs et des Latins. Nos poëtes se sont servilement traînés à la suite des poëtes de ces deux peuples. Sont-ils au moins d'une égale perfection? On sent que d'après la nature seule de notre langage, cela est impossible quant à la forme; et quant au fond, en conscience, cela n'est pas. Nous n'avons point et nous n'aurons jamais de poëme épique, et s'il plut à quelques adulateurs de Voltaire, d'appeler de ce nom sa Henriade, même de l'élever au niveau de l'Iliade et de l'Enéide, cette flagornerie d'un moment n'a point séduit les hommes de goût, ni entraîné la multitude. — Restent donc deux tragiques, un lyrique et un satyrique, ou Corneille, Racine, Rousseau, Boileau, que l'on peut porter en ligne de compte. Je ne crois pas qu'on veuille y mettre leurs inférieurs. Mais est-ce de bonne-foi que nous, dont le théâtre tragique ne subsiste guères que des familles de Cadmus et d'Agamemnon, qui n'avons presqu'une

seule et même décoration pour toutes les tragédies; nous, dont les tragédies, excepté deux, sont dépouillées de chœurs si nécessaires au soutien de la simplicité de l'imitation; nous enfin, dont tout le tragique roule presque sur l'amour, de tous les sentimens le moins tragique et le moins familier aux grands; est-ce, dis-je, nous, qui voudrions nous placer au pair des Grecs?

Nul doute que Corneille ne soit un homme d'un très-sublime génie, Racine aussi. Nul doute que ce dernier surtout n'ait poussé la pureté du stile et le charme des vers françois au plus haut degré; mais il faut voir aussi les Grecs. Laissons la magnificence des théâtres anciens et la bourgeoise mesquinerie des nôtres; ne prenons que les livres. Que l'on compare donc Corneille et Racine à Eschyle, à Sophocle, à Euripide, mais qu'on le fasse d'original à original, ou de copie à copie. C'est la justice. Car comparer les vers de Racine, qui charment une oreille françoise et lui cachent la pâleur du fond, avec une traduction françoise du théâtre grec, on conviendra que rien n'est plus injuste et plus fait pour nourrir l'illusion. Il faut pour cette opération, ou savoir également les deux langues, ce qui n'existe pas, ou rompre les vers de Racine, mettre les scènes en prose, et les comparer aux scènes d'Eschyle, de Sophocle ou d'Euripide, mises et traduites en même prose. L'avantage dans ce procédé est encore du côté de Racine. Pourtant alors on sera frappé de la pâleur et de l'infériorité très-décidées du tragique françois. Elles sont peut-être moins prononcées vis-à-vis de Corneille quant aux plans de ses pièces, mais beaucoup plus quant aux détails. Si l'on veut faire la même opération pour Jean Baptiste Rousseau, très-grand poëte aussi pour nous, vis-à-vis de Pindare, on trouvera la même pâleur, la même infériorité du côté du lyrique françois; et quant au satyrique Boileau, si on lui ôte ce qui appartient à Horace, à Perse, à Juvenal, et qu'on le mette en prose, je ne sais pas ce qui lui restera.

Pour offrir un échantillon de nos preuves, prenons la plus belle ode de Rousseau, l'Ode à la Fortune, et l'ayant mise en prose, posons-la auprès d'une ode de Pindare traduite dans notre langue.

ODE A LA FORTUNE DE ROUSSEAU.

Fortune de qui la main couronne les plus inouïs forfaits, serons-nous toujours éblouis de l'éclat dont tu es environnée? Jusques à quand, idole trompeuse, d'un culte frivole et honteux, honorerons-nous tes autels? Verra-t-on toujours tes caprices consacrés et par les hommages et par les sacrifices des humains?

Le peuple adorant la prospérité dans le moindre de tes ouvrages, te nomme valéur, prudence, grandeur de courage et fermeté. Il dépouille jusques à la vertu de son titre suprême pour le vice que tu chéris; et toujours ses maximes fausses érigent en héros sublimes tes favoris les plus coupables.

SECONDE ODE OLYMPIQUE DE PINDARE.

A Théron, roi d'Agrigente, vainqueur à la course des chars.

Trad. de Mr. l'abbé Massieu. Voy. Mém. de l'Acad. des inscriptions et belles-lettres, Tom. VI. pag. 308.

Arbitres souverains de la lyre, cantiques sacrés, quel héros, quel mortel chanterons-nous? Jupiter est le protecteur de Pise; Hercule en a fondé les jeux, des prémices d'une de ses victoires; mais Théron vient d'y remporter le prix à la course rapide des chars. Célébrons à haute voix ce vainqueur: fidèle à tous les devoirs de la justice et de l'hospitalité, il est l'appui d'Agrigente, la gloire de ses illustres aïeux, et le salut des villes qui lui sont soumises.

Après de longs travaux, les grands hommes dont il descend, fixèrent enfin leur séjour sur les bords sacrés du fleuve qui arrose leur empire: ils ont été l'ornement et les délices de la Sicile: une heureuse destinée fut la récompense de leurs peines; elle combla de richesses et d'honneurs les solides vertus attachées à leur sang. Fils de Saturne et de Rhée,

Mais de quelque titre superbe que soient revêtus ces héros, prenons pour arbitre la raison. Cherchons en eux leurs vertus. Je n'y trouve moi qu'extravagance, arrogance, foiblesse, injustice, trahisons, cruautés, fureurs, vertu étrange qui souvent se forme du monstrueux assemblage des vices les plus détestés.

Apprends que la sagesse seule peut faire les héros parfaits: qu'elle voit toute la bassesse de ceux qu'a faits ta faveur: qu'elle n'adopte point la gloire qui naît d'une victoire injuste que remporte pour eux le sort; et qu'à ses yeux stoïques leurs plus héroïques vertus, ne sont que d'heureux crimes.

Quoi, l'Italie et Rome en cendre feront que j'honore Sylla? Dans Alexandre j'admirerai ce qu'en Attila j'abhorre? J'appellerai vertus guer-

vous qui habitez l'Olympe, vous qui présidez aux plus célèbres de nos jeux; qui êtes particulièrement révéré sur les bords de l'Alphée; laissez-vous toucher à nos chants, continuez vos faveurs aux descendans de ces héros; faites qu'ils jouissent de l'héritage de leurs pères.

Le temps qui produit toutes choses ne peut avec toute sa puissance, empêcher que ce qui a été fait selon ou contre la justice, ne l'ait été. Mais un sort favorable peut effacer le souvenir des maux passés: le chagrin le plus violent ne tient point contre de véritables plaisirs, lorsqu'après une longue disgrâce, la providence nous envoie une haute prospérité. Les filles de Cadmus en sont une preuve: elles essuyèrent des malheurs terribles; et aujourd'hui elles sont assises sur des trônes brillans de gloire: leur douleur accablante s'est évanouie sous les impressions d'une joie supérieure. L'aimable Sémélé qui mourut d'effroi au bruit de la foudre, vit maintenant dans l'Olympe; objet des complaisances éternelles et de Pallas, et de Jupiter, et du Dieu couronné de lierre auquel elle a donné la naissance.

rières une meurtrière vaillance qui trempe ses mains dans mon sang? et je pourrai contraindre ma bouche à louer un farouche héros né pour le malheur des hommes?

Conquérans impitoyables, quels traits me présentent donc vos fastes? De vastes projets, des voeux outrés, des rois par des tyrans vaincus; des murailles que ravage la flamme, des vainqueurs fumans de carnage, un peuple livré à la servitude, des mères sanglantes et pâles arrachant leurs tremblantes filles des mains d'un effréné soldat.

Juges insensés que nous sommes, nous admirons de pareils exploits. Est-ce donc le malheur des mortels qui fait la vertu des grands monarques? La gloire en ruines féconde

Nous apprenons aussi de nos traditions, que dans le sein de la mer, Ino partage avec les filles de Nérée les honneurs de l'immortalité. Les hommes ignorent le moment fatal qui doit enfin terminer leur course; et lorsque le soleil fait naître pour nous un jour serein, un jour tranquille, nous ne pouvons pas assurer que nous le finissions sans orage. La vie humaine n'est qu'un flux et reflux de douceurs et d'amertumes.

C'est ainsi, Théron, que la fortune, qui de concert avec les Dieux combla vos ancêtres de biens, leur fit en d'autres temps éprouver de tristes revers; depuis que dans une rencontre fatale Oedipe eut tué son père Laïus, et accompli par ce parricide l'ancien oracle rendu à Delphes.

L'implacable Erinnys vit le crime, et le punit par la destruction de cette race guerrière: les deux fils du meurtrier périrent par la main l'un de l'autre. Polynice en mourant laissa Thersandre, jeune prince qui se signala également dans les exercices de nos jeux et dans les travaux de la guerre; illustre rejeton des filles d'Adraste; héros né pour être le restaurateur de sa maison. C'est de

ne

ne sauroit-elle subsister sans les rapines et sans le meurtre? Sur la terre, image des Dieux, est-ce par des coups de tonnerre que doit éclater leur grandeur?

Mais je veux que l'honneur véritable réside dans les alarmes. Quel vainqueur ne doit sa prospérité, son triomphe, qu'à ses armes seules? Tel, que dans l'histoire on nous vante, ne doit toute sa gloire souvent qu'à la honte de son ennemi. L'indocile inexpérience du compagnon de Paul-Emile fit tout le succès d'Annibal.

cette tige que sortent Enésidème et Théron son fils; Théron, à qui nos lyres doivent aujourd'hui un tribut d'éloges et de concerts.

Il vient de vaincre seul à Olympie. Mais aux yeux de Delphes et de l'Isthme, son frère fut associé à sa gloire.

Un bonheur commun couronna les deux chars, dans cette carrière fameuse, où les vainqueurs sont obligés de faire douze fois le tour de la borne. Le succès fait oublier les peines à ceux qui tentent le combat. Certes, les richesses relevées de l'éclat des vertus, mettent à portée d'exécuter mille grandes choses; elles secondent les hauts projets, elles fournissent un nombre infini d'expédiens et de ressources.

Unies les unes aux autres, elles sont un astre brillant, et la véritable lumière de l'homme. Celui qu'elles éclairent, lit dans l'avenir. Il sait qu'aussitôt après la mort, les âmes incorrigibles des méchans sont livrées à de cruels supplices; que dans le royaume de Pluton, il est un juge qui discute les crimes commis dans cet empire terrestre de Jupiter; qui

Quel est donc le solide héros dont la gloire n'appartienne qu'à lui seul? C'est un roi que guide l'équité, dont les vertus sont le soutien; qui prenant pour modèle Titus, fait le plus ardent de ses souhaits du bonheur d'un peuple fidèle; qui fuit la flatterie basse, et qui, père de la patrie, par ses bienfaits compte ses jours.

prononce en dernier ressort, avec une inflexible sévérité.

Les justes y mènent une vie exempte de toutes sortes de peines. Leurs jours n'ont point de nuits. Un soleil pur les éclaire sans cesse. Ils ne sont point obligés d'employer la force de leur bras à troubler la mer et la terre pour subvenir à leurs vils besoins. Ceux qui se sont fait un devoir de garder leurs sermens, conversent avec les divinités respectables de ces demeures souterraines, et goûtent des plaisirs que rien ne trouble, tandis que ceux qui ont aimé le parjure, souffrent des tourmens dont la seule vue fait horreur.

Mais ceux qui après avoir demeuré jusqu'à trois fois sur la terre et aux enfers, ont su dans ces divers états conserver leurs âmes toujours pures, comme ils ont marché par la route que Jupiter leur avoit tracée, ils arrivent enfin à l'auguste palais de Saturne. D'aimables zéphirs qui s'élèvent de la mer, rafraîchissent cette île charmante, séjour éternel des bienheureux. On y voit de toutes parts briller des fleurs, dont l'éclat le dispute à celui de l'or. Les unes sortent de terre, les unes pendent

aux arbres, les autres croissent dans les eaux. Ils en font des couronnes et des guirlandes, dont ils parent leurs bras et leurs têtes.

Tout se gouverne par les justes décrets de Rhadamante, sans cesse assis sur le tribunal à côté de Saturne, père des Dieux et époux de Rhée. Le trône de la Déesse s'élève au-dessus de tous les autres. Parmi les habitans de ce séjour délicieux, on compte Pélée, Cadmus. Thétis, après avoir fléchi le coeur de Jupiter, y transporta son fils Achille; Achille qui terrassa Hector, la plus ferme, la plus inébranlable colonne de Troie; Achille qui tua Cyenne et le noir Memnon fils de l'Aurore.

Le carquois que je porte, est plein de traits vifs et légers, dont le bruit frappe les personnes intelligentes, mais échappe à la multitude. Elle a besoin d'interprètes pour m'entendre. Le vrai poëte est celui que la nature a formé. Quant à ceux que l'art seul a produits, ils ne sont forts qu'en vains ramages; semblables à des corbeaux qui croassent inutilement contre le divin oiseau de Jupiter. Mais il est temps, mon esprit, de dresser ton arc vers

le but. Sur qui lancerons-nous les traits lumineux que les mouvemens de mon zèle me fournissent? Lançons-les sur Agrigente. J'ose l'attester avec serment, et j'en ai pour garant la vérité: depuis cent ans que cette ville subsiste, elle n'a pas produit de prince plus magnifique et plus généreux que Théron.

L'insolence, il est vrai, s'est déchaînée contre la gloire de ce grand homme, et lui suscitant d'injustes traverses, elle a mis en oeuvre des furieux qui n'ont rien omis pour troubler le cours de son bonheur, pour ternir par de noires pratiques l'éclat de ses belles actions. Mais si les sables de la mer sont innombrables, qui pourroit compter les bienfaits que sa libérale main a répandus?

On conviendra, pour peu que l'on soit de bonne-foi, que de ces deux pièces ainsi comparées, la plus poétique et la plus vive en couleur est certainement celle de Pindare, malgré l'ingratitude de son sujet; que l'autre est sensiblement plus pâle, moins poétique; et cependant, ce procédé est tout entier en faveur de Rousseau, puisque son ode n'a presque subi qu'un simple dérangement des mêmes mots, tandis que celle de Pindare perd tout l'avantage de sa langue originale et supérieure. L'ode de Pindare respire la poésie; on y trouve tout; images, sentiment: celle de Rousseau se réduit à des raisonnemens soi-disant philosophiques sur la fortune et sur le culte immoral et déraisonnable

que lui rendent les hommes. Les Grecs eurent encore d'autres poëtes lyriques du rang de Pindare. Tel fut surtout Anacréon, mais il n'a point de citables émules dans notre littérature.

Veut-on examiner les autres beaux-arts, on trouvera la même pâleur en France, par comparaison à la Grèce et à l'Italie. Nos Lesueur, nos Mignard, nos Poussin, nos Jouvenet etc. sont sans contredit de grands peintres; mais les Raphaël, les Dominicain, les Michel-Ange, les Guide, les Titien, les Corrège, les Carrache etc. etc. sont encore plus grands. L'école de peinture françoise est aux yeux de tout connoisseur, pâle et moins parfaite auprès de celles de l'Italie. Nos compositions pittoresques sont moins pures, moins simples que celles des Grecs, et d'un sublime, d'un coloris fort au-dessous de ceux des compositions produites par l'Italie moderne.

On en peut dire autant de la sculpture. Nos sculpteurs étudient bien la distribution poétique des formes, les carnations, les airs de tête de l'école grecque, mais ils ne les ont pas établis, et ils manquent souvent aux convenances. J'ai vu, par exemple, une Diane au bain d'un de nos plus grands artistes, attirer tout Paris, sans que personne s'aperçût, que quoique belle, cette statue présentoit un contre-sens. L'artiste avoit fait sa Diane fraîche et potelée comme une Naïade. Ce n'est pas-là l'image fidèle d'une femme accoutumée à vivre dans un exercice noble et fatigant. Ce régime ôte la fraîcheur. Diane chasseresse est autrement dessinée qu'une voluptueuse de ville. En Grèce, on eût abattu le croissant qui la caractérisoit, et donné un autre nom à la statue. Un autre artiste a fait une Diane courant, et posée sur un pied comme le Mercure de Boulogne. Celui-là nous a mis la Déesse nue; autre disconvenance. Si la Déesse de la chasteté eût chasser toute nue, que devenoit la fable d'Actéon? Enfin notre école de sculpture, quoique précieuse et remarquable, est inférieure et pâle, auprès de celle des Grecs et celles de Rome ancienne et de Rome moderne.

On trouvera la même chose pour notre architecture calquée depuis

deux siècles et demi, mais pas toujours heureusement, sur les antiquités grecques et romaines.

Pour la musique, il n'y a pas moyen, non plus, de désavouer la supériorité, la vivacité de teinte de celle des Italiens, et l'infériorité, la pâleur de la nôtre. La musique françoise n'a pu, même en France, soutenir le parallèle. Elle a disparu à l'arrivée de celles de Naples et de Rome. En se dépouillant donc de tout préjugé, de tout amour-propre national, on ne peut s'empêcher de convenir de cette vérité; qu'en France, limite de la zone tempérée, le Beau d'imitation exacte est plus pâle et moins excellent que celui du centre de la même zone, c'est-à-dire que celui des contrées disposées pour produire et présenter la plus vive couleur et le plus haut degré de perfection dont ce genre de Beau soit susceptible. Ce sont, au reste, de ces choses dont il faut se convaincre par soi-même. Vainement on entasseroit les raisonnemens pour démontrer qu'une liqueur est meilleure qu'une autre. Goûtez et jugez: c'est la seule démonstration.

L'Allemagne et le Midi de l'Espagne sont à l'une et à l'autre des zones extrêmes ce qu'est la France à la zone moyenne. Une très-grande partie de l'Allemagne, est en effet, bien décidément et sous tous les rapports, limite de la zone extrême du Nord; et quant au centre et au midi de l'Espagne, quoique compris dans notre zone intermédiaire par des raisons de latitude et de contiguïté, ils sont par leur chaleur accidentelle plutôt limites de la zone extrême du Sud que partie de la zone tempérée. Aussi les arts ont-ils dans ces régions un caractère de composite très-décidé. Mais toute civilisation, toute communication égales d'ailleurs, on trouvera dans les ouvrages allemands et espagnols, en les comparant avec les ouvrages des pays plus reculés vers le Nord et plus froids que l'Allemagne, ou plus avancés vers le Sud et plus chauds que l'Espagne, la même pâleur, la même infériorité que nous avons trouvée en France par comparaison à la Grèce et à l'Italie.

Je ne connois point la langue des Allemands. Pendant le tems que

j'ai habité chez eux, mon oreille n'a pu saisir l'orthographe de leurs mots, ni ma bouche les prononcer. Mais dans tous les Cercles de l'Empire que j'ai parcourus, j'ai toujours entendu se plaindre de la défectuosité du langage, et dire que pour trouver le bon allemand, il falloit s'élever au Septentrion et remonter jusqu'à quelques cantons de la Saxe. C'est effectivement de cette partie septentrionale de l'Allemagne que sont sortis leurs meilleurs et le plus grand nombre de leurs auteurs. Au surplus, comme aucune nation n'est aussi riche en traductions que la nôtre, nous connoissons le fond de la littérature allemande. Or comparez ces traductions françoises de la littérature allemande, avec d'autres traductions aussi françoises de la littérature angloise; ou, si vous le pouvez, comparez les originaux, en opposant l'un à l'autre les auteurs d'un genre analogue, vous reconnoîtrez que les Allemands sont des composites plus pâles que les Anglois, inférieurs aux Anglois. Ainsi, opposez Milton à Klopstock, Ossian à Bodmer, Shakespear à Schlegel, Otway à Schiller etc. etc. Benjonson, Dryden à Uz, à Gleim etc. etc., vous trouverez toujours l'avantage du côté de l'Angleterre. Le ton de couleur composite y est plus prononcé; la poésie meilleure. On croit communément que les Allemands imitent les Anglois; c'est une erreur; le composite est leur goût naturel; mais ils n'y excellent pas comme les Anglois, plus avantageusement placés pour les arts sur la zone froide.

Le même phénomène se rencontre en Espagne. Nous l'avons toute comprise dans la zone tempérée, mais c'est parce qu'il est impossible de tracer mathématiquement de pareilles lignes de démarcation, et de morceler certains territoires. Le centre et le midi de l'Espagne, le Portugal, très-échauffés par les vents de l'Afrique qui se rapproche en cette partie, peuvent tout aussi bien, même à plus juste titre, être considérées comme limites de la zone extrême du Sud, que comme portions de la zone intermédiaire. On ne connoît point non plus, dans cette contrée, de mythologie originale. Elle adopta jadis celle de la Grèce. Les communications fréquentes avec l'Italie ont introduit dans l'Espagne,

particulièrement en peinture, un goût d'imitation exacte. Cette adoption doit entrer dans le calcul, et être prise en considération. Nonobstant, la poésie surtout y est sensiblement composite, et dans ce genre, d'une teinte pâle et inférieure aux ouvrages des pays plus rapprochés de la ligne et plus chauds que l'Espagne. Pour se convaincre de cette vérité, qu'on prenne le Camoëns, Caldéron, Lopés de Véga, enfin toute la littérature épique et dramatique de l'Espagne, du Portugal, et qu'on la place à côté de littératures composites, soit prises de l'Arabie, soit de toute autre région méridionale plus favorablement placée sur la zone extrême du Sud; on trouvera que nous avons raison. L'érudition, le tact et la bonne-foi peuvent seules ici être nos juges.

CHANGEMENT
DANS LE SENTIMENT DU BEAU PROPORTIONNEL AU CHANGEMENT DANS LE CLIMAT.

Ce changement de goût dans une contrée ayant subi un changement accidentel de climat, est un phénomène aussi constant que remarquable. Les preuves de notre système, déjà si suffisantes, ne peuvent, je crois, aller plus loin.

Tout le monde sait qu'aux tems où les Gaules étoient couvertes de bois, où l'Allemagne et le Nord n'étoient guères que de vastes forêts, des eaux stagnantes, des déserts, l'Italie étoit beaucoup moins chaude qu'aujourd'hui. Les orages, les vents septentrionaux y portoient une plus grande portion de leur influence. Tous les auteurs attestent l'ancienne température de l'Italie. La progression de cette température vers une plus grande chaleur, est un de ces faits constans que personne n'a jamais eu l'idée de révoquer en doute. Or, comme il y a eu deux âges en Italie pour les beaux-arts, un antérieur à ces défrichemens, et un postérieur; il n'y a qu'à comparer ces deux âges l'un à l'autre, c'est-à-dire

dire mettre en parallèle le siècle d'Auguste et celui de Léon X, l'Italie ancienne et l'Italie moderne. Qu'on prenne Dante, le Tasse, l'Arioste, Métastase, Goldoni, enfin toute la littérature italienne, et qu'on l'oppose à l'ancienne littérature latine, on verra dans la littérature italienne un écart sensible de l'imitation exacte et un rapprochement aussi sensible vers le composite. Les Italiens sont toujours imitateurs, mais ils le sont beaucoup moins que les Latins.

Après avoir suffisamment initié le lecteur dans notre système d'un double Beau, après avoir tracé les règles des deux poétiques qu'on peut et doit appliquer à ces genres de Beau, et produit suffisamment d'exemples, la seule ressource qui nous reste pour le convaincre, est d'en référer à sa bonne-foi, d'en appeler à son propre jugement. C'est toujours notre liqueur qu'il faut goûter. Les autres beaux-arts offriront dans l'Italie moderne les mêmes nuances d'écart de l'imitation et de rapprochement vers le composite. Si l'on y trouve quelque différence, elle vient de ce que la littérature est essentiellement plus libre, et les autres arts plus soumis à cette habituelle servilité que contractent des artistes journalièrement nourris des ruines, des monumens, des modèles qu'ils ont sans cesse devant les yeux et s'étudient à copier. Cependant, malgré cette application peut-être plus grande à suivre l'antiquité que la nature, les peintures modernes de l'Italie paroîtront à tout connoisseur, moins simples dans leur composition que tout ce qui nous reste d'anciennes peintures. Les meilleurs peintres de l'Italie moderne, tels que Raphaël, nommément dans son tableau de l'école d'Athènes et dans celui de la Madona del Pez à l'Escurial *), se sont permis des anachronismes, des licences de costume, des accolades de scènes, de sujets, des assemblages enfin qu'eût réprouvés la scrupuleuse

*) Ce tableau de la Vierge au poisson, qu'on voit à l'Escurial, et sans contredit un des plus beaux de Raphaël, représente la Vierge, l'enfant Jésus et Saint-Jérôme, en habit de cardinal, leur lisant la bible, au moment où l'ange Raphaël conduit aux pieds du divin groupe le jeune Tobie, qui vient d'un air timide lui faire hommage de son poisson.

antiquité. La sculpture présente moins de ces écarts de l'exacte imitation, mais cela tient à l'espèce de l'art plus assujetti qu'aucun autre à la servilité. Les sculpteurs sont environnés de modèles antiques; les anciennes peintures sont beaucoup plus rares. L'architecture, et la musique surtout, se sont sensiblement altérées en Italie, et rapprochées du composite. Vainement on voudroit chercher la cause de cette innovation dans le mélange occasioné par conquête. Il s'est trop perpétué pour dériver de cette seule source. Les musiciens actuels de l'Italie, très-indépendans de ces événemens reculés, en sont une preuve. Ils sont toujours imitateurs, comme tous les autres artistes de cette contrée, mais néanmoins ils visent souvent plus aux effets musicaux qu'à l'imitation exacte et aux convenances. Ils sont remplis de traits capricieux, bizarres, de rapprochemens heurtés et disparates. Tout agréable qu'est leur musique, on sent que ce n'est pas-là cette imitation harmonique et mélodique, dont tout ce qu'on nous raconte des effets de l'ancienne musique de Grèce, nous donne une si haute opinion. Comparez, goûtez, jugez; je ne puis en dire davantage.

J'ignore comment on accueillera toutes ces nouveautés. Tromper mes chagrins, tel a été mon objet en les rédigeant. Je suis lettré, point homme de lettres. J'ai traversé les arts et les sciences pour arriver à la sphère de profession où je devois me reposer, mais je ne m'y suis point arrêté. Si chemin faisant j'ai jeté quelques coups-d'oeil autour de moi, si j'ai saisi dans une région de passage quelques rapports jusqu'à présent inaperçus, si par une théorie complète j'ai reculé la borne métaphysique des connoissances humaines, et présenté sous son vrai jour le dernier, le moins compris de nos livres saints; honneur à celui sous la main duquel nous ne sommes que des claviers, des tuyaux d'orgues! Quoi qu'on en dise ou qu'on en juge, voilà des oeufs de ma pensée. Comme l'autruche, je les dépose dans le sable, et je les abandonne à la fortune.

Imprimé chez Louis Quien à Berlin, aux frais de l'auteur, et tiré au nombre de cinq-cents exemplaires.

N°. 402. *Delann*

Contraste insuffisant
NF Z 43-120-14

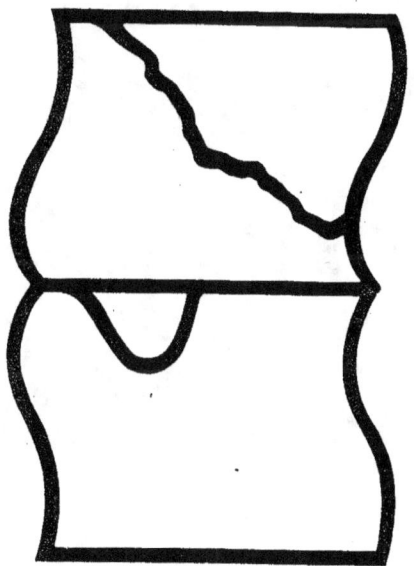

Texte détérioré — reliure défectueuse
NF Z 43-120-11

www.ingramcontent.com/pod-product-compliance
Lightning Source LLC
Chambersburg PA
CBHW071628220526
45469CB00002B/517